창작자를 위한
전통 무속 가이드

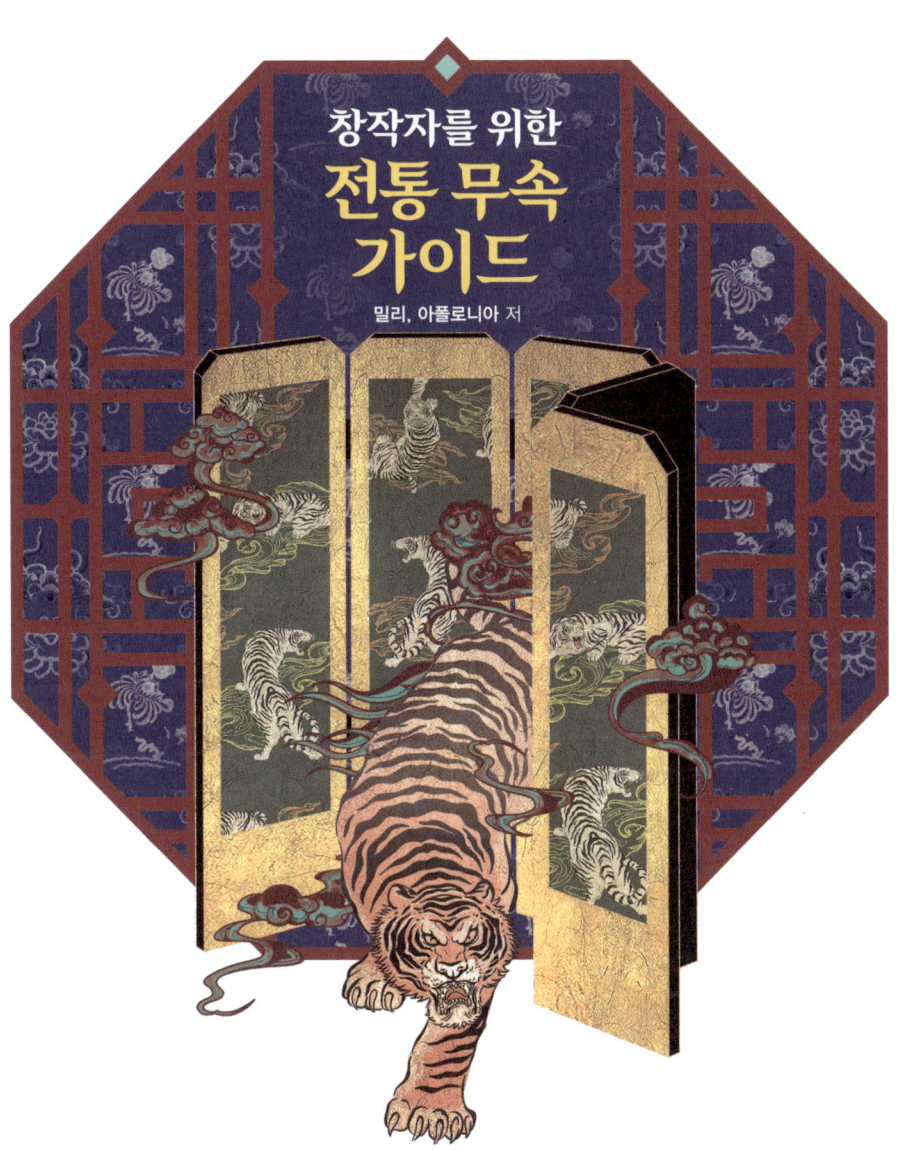

Copyright ©2024 by Youngjin.com Inc.

B-1001, Gab-eul Great Valley, 32, Digital-ro 9-gil, Geumcheon-gu, Seoul, Republic of Korea

All rights reserved. No part of this book may be reproduced or transmitted in any form or by any means, electronic or mechanical, including photocopying, recording or by any information storage retrieval system, without permission from Youngjin.com Inc.

ISBN 978-89-314-7738-2

독자님의 의견을 받습니다

이 책을 구입한 독자님은 영진닷컴의 가장 중요한 비평가이자 조언가입니다. 저희 책의 장점과 문제점이 무엇인지, 어떤 책이 출판되기를 바라는지, 책을 더욱 알차게 꾸밀 수 있는 아이디어가 있으면 팩스나 이메일, 또는 우편으로 연락주시기 바랍니다. 의견을 주실 때에는 책 제목 및 독자님의 성함과 연락처(전화번호나 이메일)를 꼭 남겨 주시기 바랍니다. 독자님의 의견에 대해 바로 답변을 드리고, 또 독자님의 의견을 다음 책에 충분히 반영하도록 늘 노력하겠습니다.

이메일 : support@youngjin.com

주 소 : (우)08512 서울특별시 금천구 디지털로9길 32 갑을그레이트밸리 B동 1001호

※ 파본이나 잘못된 도서는 구입하신 곳에서 교환해 드립니다.

STAFF

저자 밀리, 아폴로니아 | **총괄** 김태경 | **진행** 윤지선 | **디자인·편집** 강민정
영업 박준용, 임용수, 김도현, 이윤철 | **마케팅** 이승희, 김근주, 조민영, 김민지, 김진희, 이현아
제작 황장협 | **인쇄** 제이엠

작가소개

• **밀리**

대감님과 함께 글을 쓰는 작가로, 신과 토론하고 고민하며 함께 더 나은 이야기를 만들어나가는 것이 삶의 낙인 밀리입니다. 『창작자를 위한 무속 가이드』를 처음 쓸 때만 해도 지신이 발복하지 않은 제자였으나, 이제는 조상가리를 하고 삼산까지 돈 어엿한 제자가 되었네요.
모두 다 독자님들의 덕입니다. 감사합니다.

• **아폴로니아**

텀블벅에서 전자책을 기획하고 편집 및 공동제작까지 참여하게 되었습니다. 한국의 무속과 서양의 샤머니즘에서 공통점을 많이 엿보게 되어 무속에 대해 공부하던 중, 무당 밀리님과 함께 뜻 깊은 일에 참여하게 되었습니다. 감사합니다.

도움 및 감수

• **월천암 눈꽃신녀 & 진명스님**

밀리 작가의 신부모님이신 만신 두 분께서는 오래도록 제자를 길러 오신 분들로, 경주에서 도당을 운영중이시다.

• **김준기**

경희대 대학원에서 구비문학을 전공하여 문학박사 학위를 취득하였고, 동 대학에서 연구교수와 겸임교수를 역임하였다. 현재 경희대 민속학 연구소에 근무하면서 전국의 민속현장을 조사하고 전통문화의 현재적 가치를 연구하고 있다.
주요 논문으로는 「서사무가의 형식적 특징」, 「한국 문화의 원본 사고」 등이 있고, 주요 저서로는 서사무가 당금애기 전집 1, 2권과 한국의 신모신화 등이 있다.

목차

• 들어가기에 앞서

Part 1 창작자를 위한 전통 무속 가이드북

무당의 역사 ······ 10

강신무와 세습무 ······ 26

줄맥과 조상 ······ 42

신의 구분과 계급 ······ 64

원력과 발복 ······ 98

무당의 영경험 ······ 106

굿과 무구 ······ 118

비방술과 부적 ······ 144

점사와 공수 ······ 154

한국의 무속 신화, 서사무가 ······ 164

아주 쉽게 풀어 쓴 우리 무속신화 모음 ······ 180

삶과 맞닿은 민간설화 ······ 193

도깨비와 귀신, 그리고 신화생물 ······ 202

Part 2 무당이자 웹소설 작가, '밀리'의 스토리텔링 비법

주인공을 만드는 방법 230
주인공을 위한 세계 238
매력적인 서사 만들기 248
이목을 끄는 스킬 257

- 참고자료 263

들어가기에 앞서

안녕하십니까, 독자님들. 저는 이 글의 저자인 밀리라고 합니다. 본업은 웹소설 작가이고, 부업은 무속인이지요. 그런 제가 이런 정보성 서적을 출간하게 될 줄이야. 저를 돌봐 주시는 신들께서 오늘을 위해 저를 작가로 데뷔시키셨나 봅니다. 이 또한 운명이었음을 새삼스럽게 느끼게 되네요.

오늘날, 무당에 대한 인식은 그리 좋지 않은 편입니다. 사이비라는 인식도 강하고, 굿을 통해 넋을 달래는 과정이 다른 종교에 비해 세련되지 않다고 생각하시는 분들도 많지요. 이 책을 펼치신 분 중엔, 길에서 사이비 신도에게 붙잡혀 고생해 본 분도 계실 겁니다. "일이 잘 안 풀리시지요? 그게 다 조상님을 모시지 않아서……." 라는 단골 멘트는 사실 저도 여러 번 들어 보았습니다. 친구를 만나러 나갔다가, 살 것이 있어서 서울에 갔다가 사이비에게 붙잡혀서 "기운이 맑으신데", "조상님이 등 뒤에 서 계시는데" 같은 말을 들을 때면 황당함에 웃음이 나오곤 했답니다.

사이비가 인용하는 이 '조상님을 모시지 않아 운수가 안 좋다'라는 말은 정말로 무속에서 비롯된 말이 맞습니다. 하지만 우리 전통 무속의 입장과 핵심적인 것이 다릅니다. 바로 모셔지는 조상님 쪽은 후손의 등골까지 뽑아가며 젯밥을 받아먹고 싶어 하지 않으리라는 점이지요. 참된 조상님이라면 후손에게 부담 가는 행동을 하고 싶어 하지 않으실 겁니다.

저는 평소에도 무속에 관해 퍼진 오해와 편견을 지우고, 올바른 지식을 전파하고자 하는 욕심이 있었습니다. 또한 무속인이자 작가인 특수함을 살려 저만의 작법서를 만들어 보고 싶다는 욕심도 가지고 있었지요. 그런데 이러한 기회를 얻게 되었으니, 버킷리스트 하나가 이뤄진 셈이네요. 저에게 영광된 기회를 주신 독자님들께 감사의 인사를 올립니다. 그에 대한 보답으로 제가 가진 지식을 보다 쉽게, 더 유쾌하게 전달할 수 있도록 노력하겠습니다.

PART 1

창작자를 위한 무속 가이드

무당의 역사 / 강신무와 세습무

줄맥과 조상 / 신의 구분과 계급

원력과 발복 / 무당의 영경험

굿과 무구 / 비방술과 부적

점사와 공수 / 한국의 무속 신화, 서사무가

아주 쉽게 풀어 쓴 우리 무속신화 모음

삶과 맞닿은 민간설화

두꺼비와 귀신, 그리고 신화생물

무당의 역사

최초의 무당부터 시대에 따른 변천사까지

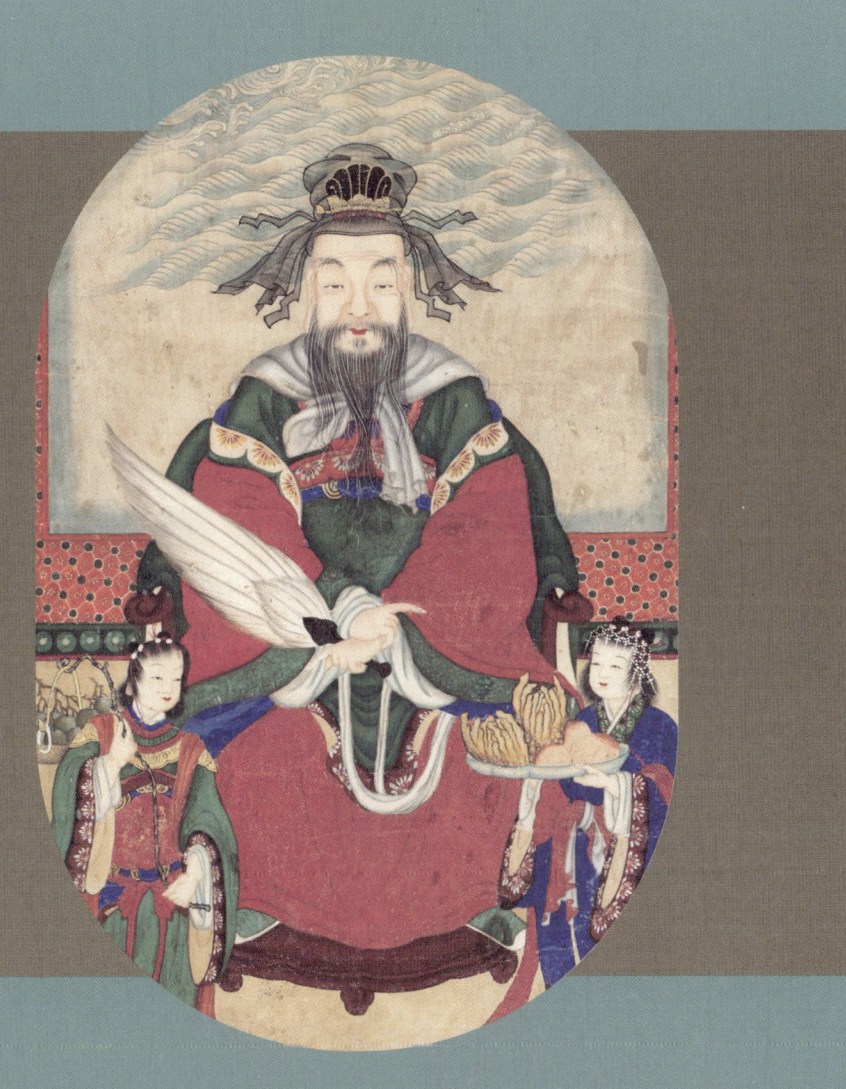

무당의 역사

　무당(巫堂)이라고 하면 보통 방울을 들고 뛰거나, 작두를 타거나, 드라마나 영화에서 본 것처럼 눈을 까뒤집고 예언을 하는 모습을 떠올립니다. 또 어떤 사람은 괴담 따위에서 읽거나 들었던 사악한 주술사를 상상하기도 하고, 다른 누군가는 무당춤 같은 아름다운 민속춤을 떠올리기도 하지요.
　그렇다면 이 모든 이미지 중 무엇이 틀리고 무엇이 맞는 걸까요? 사실 위에서 서술한 모든 것들이 정답이랍니다. 무당의 역사는 길고, 지역마다 구전되는 전통이 다르며, 강신무와 세습무가 또 다르기 때문에 무수한 이미지가 만들어졌기 때문이지요.
　한 가지 확실한 것이 있다면, 무당의 본분과 역할만큼은 달라지지 않는다는 것입니다. 무당은 하늘과 땅을 잇는 자, 신도와 신의 소통을 맡는 자입니다. 무당은 긴 세월 동안 자신의 역할을 수행하며 역사의 한 축이 되어 왔지요. 저는 이런 무속과 무당에 대한 이야기를 알기 쉽게 풀어나가 보려 합니다.

무당들의 조상은 누구일까?
바리공주와 남해차차웅

바리공주는 바리데기, 사희공주라고도 합니다. 버려진 공주라는 뜻을 가지고 있으며, 망자를 위로하고 넋을 사후세계로 인도하는 '천도'를 상징하는 신이기도 합니다. 우리나라 무속 신 중 가장 대표적인 신이지요. 지역마다 바리데기, 오구풀이, 칠공주, 비리데기 등 다양한 이름으로 불리고, 그중에서도 '바리공주'는 서울 지역에서 쓰이는 이름입니다. 또한 서사도 지역마다 내용이 달라지지만, 공통적인 서사가 있습니다.

바리공주는 오구대왕(또는 어비대왕)의 일곱 번째 딸입니다. 오구대왕과 길대중전마마가 결혼을 준비할 때 그해 혼인하면 칠공주를 볼 것이고, 이듬해 혼인하면 삼태자를 볼 것이라는 점사를 받습니다. 하지만 마음이 급한 오구대왕이 점사를 무시하고 그해 혼인을 하고 맙니다. 아니나 다를까 줄줄이 일곱 딸을 낳게 되자 화가 난 오구대왕은 갓 태어난 막내딸을 버리는데, 이 버림받은 딸의 이름이 바리데기, 곧 바리공주이지요.

이후 오구대왕 부부는 하늘이 점지한 딸을 버린 죄로 죽을병에 걸립니다. 저승에 있는 생명수만이 이 병을 치유할 수 있다는 사실을 안 오구대왕 부부는 바리공주를 찾아가 살려달라 부탁을 합니다. 그래서 바리공주가 천신만고 끝에 저승에 도달해 생명수를 얻고자 하자, 저승의 무장승이 "자신과 일곱 해를 살고, 일곱 아들을 낳아야 약이 있는 곳을 알려 주겠다."라고 제안합니다. 비리공주는 이 세안에 응해 무장승과 부부의 연을 맺게 되지요.

일곱 해가 지나 바리공주가 약을 가지고 궁으로 돌아왔지만, 오구대왕 부부는 이미 장례를 치른 상태였습니다. 하지만 바리공주가 생명수를 사용하자 죽어 있던 오구대왕 부부의 몸에 영혼이 돌아오시요. 이후 무장승은 마을을 지키는 장승이 되었고, 바리공주의 일곱 아들은 무속에서 중요하게 다루어지

는 신인 칠원성군이 되며, 바리공주 본인은 만신[1]의 몸주[2]가 되어 모든 무속인의 조상이 되는 신, 무조신(巫祖神)[3]이 되었답니다.

바리공주 이야기는 망자천도굿[4]인 진오기굿, 새남굿, 오구굿, 씻김굿 등의 사령굿에서 구전됩니다. 바리공주가 만신의 몸주가 되어 지옥의 망자를 해방하고 극락으로 인도하는 서사무가를 기반으로, 지옥에 묶여 있던 망자를 해방하고 환생길로 인도하는 굿을 펼치는 것이지요. 그렇기에 영가 천도, 위령제 등에서는 바리공주의 이야기를 빼놓지 않습니다.

이러한 바리공주의 이야기는 무당이 해야 하는 일과 마음가짐에 대한 가이드가 되어 줍니다. 특히 바리공주는 산 사람과 죽은 사람의 중간에 걸쳐 있는 징검다리로서, 무속인이 각각 망자와 산 사람에게 어떠한 교훈을 주어야 하는지에 대해 많은 가르침을 내려 주기도 한답니다. 그렇기에 많은 무당들이 바리신을 조상으로 모시며 존경하는 것이지요.

그런데 바리공주는 무속 신화 속 인물이므로, 실존했던 인물이라고는 볼 수 없습니다. 그렇다면 실존한 무당 중 가장 오래된 인물은 누구일까요? 그 사실에 대해서는 여러 설들이 난무하지만, 이 책에서는 신라의 제 2대 임금인 남해왕-차차웅을 소개하고자 합니다. 성은 박(朴)이고 이름은 남해(南解), 왕호(王號)는 차차웅(次次雄)이지요.

아직 종교와 정치가 분리되지 않았던 제정일치(祭政一致)의 시기, 삼국사기(三國史記)에서는 '차차웅 또는 자충(慈充)은 무당을 이른다'[5]고 기록합니다. 왕을 일컬었던 차차웅이라는 단어 자체가 무당을 상징했다는 뜻이지요. 달리 말하여, 왕은 곧 무당의 역할을 동시에 했다는 의미가 됩니다.

1 여자 무당을 높여 부르는 호칭이다.
2 무당이 무병을 앓을 때 강신한 신으로서 주로 섬기는 신.
3 무당의 조상이나 시조로 여겨지는 신.
4 죽은 사람의 영혼을 극락세계로 보내는 굿.
5 김대문이 이르기를, "방언으로 무당을 일컫는다. 세상 사람들은 무당이 귀신을 섬기고 제사를 받들기 때문에 두려워하고 공경하였다. 그래서 존장자를 칭하여 '자충'이라고 한 것이다."라고 하였다. [출처]삼국사기 〉 신라본기 제1

또한 삼국사기에는 남해왕 3년, 처음으로 박혁거세의 묘를 세우고 제사를 지낸 기록이 있는데, 이때 제사를 주관한 것이 차차웅의 친누이동생인 아로공주(阿老公主)입니다. 아로공주는 1년에 4번, 혁거세의 사당에 정기적으로 올리는 제례를 주관하여 담당하였다고 합니다.

이러한 조상 숭배는 한국인에게만 귀속된 것이 아니고, 전 세계적으로 퍼진 신앙이기도 합니다. 주로 윗대의 선조와 현재의 후손이 이어져 있고, 그로 인해 영향을 받는다는 쪽으로 해석되고 있습니다. 다만 학자마다 해석이 조금씩 다르기 때문에 사자의례(死者儀禮)로 보는 경우도 있습니다. 혹은 왕을 신격화하는 것으로 해석하기도 하지요.

국선과 팔관회

바리공주를 통해 무속인이 가지는 본분을 살펴보았으니, 이제는 본격적인 무속인의 역사에 대해서 알아보도록 하겠습니다.

시조의 묘에 제사를 지내던 전통은 고려 시대로 접어들며 불교의 영향을 받게 되었습니다. 고려는 정치 이념으로 유교를 채택했기 때문에, 국교가 불교라고 보기에는 어려운 점이 있습니다. 다만 동시대의 고려인들에게 가장 영향을 미친 종교가 불교임은 확실하지요. 과거시험에 승려들을 위한 승과(僧科)가 따로 있었을 정도이니 말입니다.

신라 시대부터 이어져 온 팔관회는 토속신[6]을 위한 제사로, 잔치의 속성을 가지고 있습니다. 등불을 밝히고, 술과 음식을 차림며, 음악과 춤으로 나라의 평화를 기원하였습니다. 신라 시대에는 전사자의 영혼을 위로하는 위령

6 일월신, 칠성신, 산신, 용왕 같은 자연물에서 비롯된 신이 주류를 이루고 있었다.

제의 역할을 수행하기도 했으나, 고려 시대로 들어와서는 제불(諸佛)[7]과 천지신명(天地神明)[8]에게 나라의 안녕을 기원하는 역할이 크게 두드러졌습니다.

팔관회는 신라 진흥왕 12년에 시작하여 고려의 제6대 대왕인 성종 때 잠시 폐지되었다가, 현종 대에 들어서서 회복되었습니다. 또한 신라시대엔 화랑도(花郎徒) 중에서 국선(國仙)[9]이라고 불리는 나라무당이 제를 주관하였지요. 고려 시대에 접어든 뒤로도 신라의 팔관회가 가지던 형태는 그대로 전승되었습니다. 사람들은 화랑을 떠올리게 하는 지체 높은 양가의 자제들을 뽑아 화랑처럼 아름다운 옷을 입힌 뒤 춤을 추게 했고, 그들을 선랑(仙郎)이라 불렀습니다. 영남 지역에서 남자 무당을 '화랭이'라고 부르는 것이나, 굿 음악을 반주하는 악사를 '냥도'라고 부르는 것도, 화랑이 일부 무당의 역할을 수행했기 때문이라고 보는 사람들도 적지 않습니다.

이렇듯 초기의 무당은 나라굿을 주관하는 사람으로서, 신분이 높고 많은 이들에게 존경받는 자였습니다. 조선으로 넘어오며 무당을 천하게 인식하게 된 것과는 전혀 다른 시작이지요.

조선의 무당

과거부터 우리나라는 여러 종교가 혼합되어 신봉되던 나라였습니다. 불교와 도교, 유교 등 외래 종교들이 국교로 지정되거나, 혹은 장려되기도 했죠. 이러한 종교들은 왕이나 귀족 등이 여러 이유로 강요하는 경우가 대부분이었습니다. 무속인들은 이러한 종교적인 강요로부터 살아남기 위해 신당에 불상

[7] 불교에서 말하는 모든 부처.
[8] 천지의 조화를 주재하는 온갖 신령.
[9] 국왕이 특별히 임명한 자. 주로 화랑 중 특히 뛰어난 자를 국선의 자리에 임명하였다.

을 모셔 놓거나, 도교적인 상징을 무속과 결합하는 등의 행위로 탄압을 피해 왔지요. 그리고 무속은 불교와 도교, 두 종교와 순탄히 융합되었습니다. 무속인의 신당에서 불상을 모시거나, 도교의 신인 옥황상제 등을 볼 수 있는 이유이기도 하지요.

무당에 대한 탄압이 가속된 것은 조선에 들어선 뒤였습니다. 조선이 통치 이념으로 삼았던 유교는 인애(仁愛)를 중시하는 종교로, 사후세계보다는 현세에 집중하자는 뜻을 품고 있지요. 그렇기에 불교나 도교와는 달리 유교는 사람의 죽음을 기리고 망자를 극락으로 인도하는 무속과 섞여들기 어려웠습니다.

그 결과 무당은 천민이 되었습니다. 나라굿을 없애고, 무당을 도성 안에서 살 수 없게 했으며, 막대한 세금을 국가에 납부하게끔 했지요. 신당을 세우면 신당세(神堂稅)를, 굿을 하면 무업세(巫業稅)를 내야 했으며, 무당을 찾는 평범한 사람들에게까지 신포세(神布稅)를 부과하기까지 했습니다. 한편으로는 도성 안에 전염병이 돌기 시작하면 활인서(活人署)[10]에 무당을 배치해 전염병에 걸린 환자를 돌보게끔 하기도 하였습니다. 무당은 환자들에게 죽과 음식을 먹이며 돌보거나 역신을 쫓아내는 굿을 치르기도 하였지요.

예전의 무속인은 의원으로서의 기능도 겸했습니다. 귀신이 들린 사람을 돌려놓는 것도 치료, 즉 의술의 일환으로 여겼기 때문입니다. 당골판에서 병굿을 하거나 약사신을 받아 직접 침이나 뜸 치료를 하기도 했지요. 또한 궐 안팎으로는 간호조무사처럼 환자를 돌보는 일을 맡기도 했습니다. 즉 평소엔 간호조무사-의원의 일을 수행하다가 긴급할 때는 굿을 한 것입니다. 또한 약사신을 받은 무속인은 직접 침을 놓기도 했기 때문에, 보다 전문적인 의원으로서 기능하기도 하였지요. 심지어 궐 내부에 마련되었던 현대의 보건복지부라고 할 수 있는 활인서에도 무속인이 배치되었습니다.

10 조선 시대, 서울에서 의료에 관한 일을 맡아보던 관아. 세조 12년(1466)에 활인원을 고친 것으로, 고종 19년(1882)에 없앴다. 서활인서와 동활인서가 있었다.

조선왕조실록에 기록된 무당 박해에 관한 일화

무속을 탄압하는 일화들은 조선왕조실록에서 어렵지 않게 찾아볼 수 있었습니다. 중종실록뿐만 아니라 역대 다양한 왕의 실록에서 무당 박해에 대한 내용이 자주 관찰되지요. 강조는 독자분들의 편의를 위해 해 둔 것입니다.

● 무속인 박해의 요약

"부처와 무당은 모두 요사한 말로 중인(衆人)을 고혹시키니, 만약 이런 사람이 있으면 마땅히 대죄(大罪)로 다스려야 한다."

-중종실록 20권, 중종 9년 3월 12일 을해 3번째기사 1514년 명 정덕(正德) 9년

● 승려와 무속인을 성 밖으로 내칠 것을 명하다

"대저 무당은 다 성 밖으로 내치고 두 활인서(活人署)에 나누어 붙여서 서울에 드나들지 못하게 한 것은 조종조 때의 아름다운 뜻입니다. 근래 이들이 국법을 무시하고 안팎으로 연줄을 따라 간사한 주둥이를 마음대로 놀리며, 재력(財力)이 절로 넉넉해져서 성안에 집을 따로 두고 늘 춤추고 술마시고 노래하기를 거리낌없이 하니, 극히 마음 아픕니다. **성안에 있는 무당의 집은 남김없이 헐고 그 가운데에서 더욱 심한 자는 모두 먼 섬으로 귀양보내소서.** 그러나 이러한 일들은 다 말단이니, 모든 사술(邪術)은 위에서 늘 유념하여 끊으셔야 합니다. 친열은 그만둘 수 없으나, 지금은 천사가 올 때가 임박하여 군졸들이 여러 곳에서 일하므로 마땅한 때가 아닌듯하니, 멈추소서."

하니, 답하였다.

"친열하는 일은 먼 곳이라면 과연 안 되겠으나, 이렇게 아주 가까운 곳에 아침에 갔다가 낮에 돌아오는데 무슨 폐단이 있기야 하겠는가. 윤허하지 않는다. 윤무와 조수충은 아뢴 대로 하라. 윤만천의 일은 이미 내지에서 나온 것이라면 사칭이라 할 수 없다. 이 때문에 전에 대관(臺官)이 크게 벌이고 뽐낸 것을 추문하여 조율하였

다. 이제 또 불사를 크게 벌였다면 불사를 크게 벌인 죄로 고쳐 조율하도록 하라. 요사한 중과 요사한 무당을 적발하여 죄를 다스리는 일과 성안에 있는 무당의 집과 새로 세운 절을 헐어 버리는 일 등을 법사에 말하라."

-중종실록 83권, 중종 32년 2월 24일 계유 2번째기사

시강관 최숙생이 궁에서 지내는 제사를 멈추기를 청하다

시강관 최숙생(崔淑生)이 아뢰기를,

"요즈음 민간에서 후하게 장사지내는[厚葬] 폐단은 없어지고, 다만 무당이나 음사(淫祀)만을 믿어, '야제(野祭)'라고 일컫고 있으며, 또 불사(佛事)를 베풀어 재산을 다 없애 가면서 귀신에게 빌고 있습니다. 이것은 마땅히 엄하게 금지해야 하는데, 반드시 위에서 먼저 스스로 금지한 후에라야 백성들이 곧 본받을 것입니다. 국가에서 조종(祖宗) 때로부터 기신재(忌晨齋)를 설치한 것은 예절에 어긋난 행사입니다. 신이 듣건대, 그 날 조종(祖宗)의 위패를 목욕하여 편문(便門)으로 인도해 들이고 정로(正路)를 통하지 않으며, 부처에게 마지(摩旨)를 올리고 중에 대한 공양을 마치기를 기다려 비로소 신위(神位)에 제사를 지낸다 하니, 선왕의 혼령을 더럽히고 욕되게 함이 이보다 심할 수 없습니다. 살아 계실 때 섬기기를 예(禮)로써 하고, 돌아가서 제사지낼 때 예로써 하며 제사를 모실 때 예로써 함이 옳습니다. 청컨대, 엄하게 금지하여 이 행사를 행하지 못하게 해야만 백성들의 음사(淫祀)를 금할 수 있을 것입니다." 하였다.

-중종실록 5권, 중종 3년 3월 10일 정미 2번째기사

동지사 김전이 무당을 궁에서 쫓기를 청하다

조강에 나아갔다. 동지사(同知事) 김전(金詮)이 국무(國巫; 궁중에 출입하는 무당)를 성밖으로 내쫓아서, 간사하고 요망한 일을 금하여 없앨 것을 청하였다.

-중종실록 10권, 중종 5년 1월 7일 갑자 1번째기사

● 성균관의 생원 이경 등이 학술을 바르게 하는 것 등 편의 10조를 올리다

또 지금 세상 사람들이 모든 길흉(吉凶)에 대하여 모두 무당과 박수에게 물어보는데 이것이 어찌된 풍속입니까. 성종 대왕께서 이 폐해를 깊이 아시고 법사(法司)로 하여금 무당·박수를 죄다 문 밖으로 내쫓았었는데, 근년 이래로 금지하는 법망(法網)이 점점 성기어져서, 도성(都城) 안팎에서 부인들을 속여 유인하여 술과 음식에 막대한 비용을 소비하고, 취해 노래하고 항상 춤추는 것이 거리에 끊이지 않습니다. 비록 거가 대족(巨家大族)의 집에서라도 서로 다투어 맞아 들여서, **제사할 귀신이 아닌 잡귀를 아첨해 섬기면서 태연히 부끄러움을 알지 못하니, 이것을 신 등은 항상 통분해 하는 바입니다.** 전하께서는 기신재의 오랑캐 법을 제거하여 하늘에 계시는 선왕의 영을 욕되게 한 것을 씻으시고, 자신을 꾸짖는 글을 내리시어 부처를 믿고 유생을 죄준 것을 후회하는 뜻을 보이시며, 학조(學祖)를 무거운 죄로 다스리어 세상을 속이고 백성을 속인 죄를 드러내시고, 소격·태일의 제사를 폐지하여 이단의 뿌리를 뽑아버리고, **무당과 박수를 사방의 먼 변방으로 내쫓아 잡귀에 아첨하는 풍습을 근절(根絶)시키소서.**

-중종실록 12권, 중종 5년 12월 19일 신축 3번째기사

중종실록에 무속 탄압에 대한 기록이 유독 많은 이유는 한국의 공자라고도 불렸던 중종의 스승, 조광조의 영향이 컸던 것으로 보입니다. 또한 연산군이 무당굿을 좋아해 스스로 무당 행세를 했던 것도 연관이 있을 것입니다. 특히, 무당이나 중들을 내쫓아버리자는 기록이 자주 보입니다. 무당들을 성 밖으로 내쫓고, 무당을 적발하여 무당의 집과 절을 헐어 버리겠다고 하거나, 심지어는 국가와 궁중에서 관리하는 국무까지도 내쫓자는 의견을 담은 기록까지 있었습니다. 이런 기록을 통해 조선 시대 때 무당들이 어떤 취급을 당했는지, 어떤 박해를 당했는지 쉽게 파악할 수 있지요.

하지만 작은 반전이 있습니다. 무당을 천하게 여기는 조선 왕실조차 성난

자연과 민심 앞에서는 무너졌던 걸까요? 심한 가뭄이 들 때면 다시 무당과 중들을 모아 비를 내리게 해달라는 기우제를 하게끔 하였습니다.

● 예조에서 무속인에게 기우제를 지내도록 청하다

예조에서 계하기를,

"가뭄이 극심하여 벼[禾] 싹이 마르고 있으니, **중과 무당을 시켜서 비를 빌게 하고**, 시장을 옮기고, 우산을 자르고, 범[虎]의 머리를 양진(楊津)과 한강에 던지소서."

하니, 그대로 따랐다.

-세종실록 16권, 세종 4년 7월 4일 기미 3번째기사

무당을 모아 동교(東郊)에서 비를 빌게 하였다.

-세종실록 28권, 세종 7년 6월 21일 기미 2번째기사

일제강점기와 광복 이후의 무당

무당 박해의 역사가 절정에 달한 건 일제강점기 때입니다. 일제강점기 조선총독부는 민족정신과 문화를 말살하기 위해 마을굿을 적극적으로 탄압했습니다. 조선에 접어들며 나라굿은 사라졌다지만, 마을 단위로 홍복을 기원하고 축제를 여는 형태의 마을굿은 여전히 전래되고 있었지요. 그때까지도 무당은 서민층에게 있어 떼놓을 수 없는 이웃이었습니다. 조선총독부는 무속을 '미신'으로 규정하고 탄압하였고, 수많은 당집과 신당을 부수고 신사를 세워 신사참배를 강요하였습니다. 이 과정에서 굿은 범죄 행위가 되었지요. 일제강점기 이후로도 마을굿은 6·25, 새마을운동을 거치며 쇠퇴하였고, 대신 그 자리를 집굿, 즉 참여하는 사람이 적은 소규모의 굿이 차지하게 되었습니다.

1970년대에는 근면·자조·협동 정신을 내세운 새마을운동이 전개되었는

데, 자체적으로 농촌 계몽 운동을 진행하던 개신교는 이를 긍정적 신호로 받아들여 적극적으로 개입, 자리를 잡았습니다. 이에 더해 근대화 과정에서 주요 가치였던 '전근대적인 사상, 위생 관념 등을 벗자'라는 시대 정신이 퍼지면서 개신교의 자리는 더욱 공고해졌지요. 그리고 다들 아시겠지만 개신교는 유일신 신앙입니다. 그런 개신교 신자들에게 있어서 조상숭배란 악마숭배와 비슷한 것으로 느껴졌겠지요[11]. 유교가 그랬던 것처럼, 무속과 섞이기란 요원한 일이었습니다.

현대의 굿은 대부분 한 가정의 조상을 위해 올리는 천도굿, 혹은 무당이 되었음을 하늘에 알리기 위해 올리는 신굿이 대부분입니다. 예전처럼 마을을 떠들썩하게 하며 잔치처럼 크게 벌이는 굿은 제주에서나 간혹 볼 수 있는 정도이지요. 기나긴 무속의 역사를 거쳐 남은 것이 작은 규모의 집굿인지라 허망하다는 생각이 들 수도 있겠지만, 저는 지난한 탄압에도 꿋꿋이 살아남아 전래된 것이 있다는 사실에 감사하다는 생각을 합니다.

무속인으로서 언젠가는 나라굿이나 마을굿을 주관해 보고 싶다는 욕심이 있습니다. 이러한 욕심은 저 하나만이 가지고 있는 것이 아닐 테니, 살아있다면 언젠가는 다시 성대하고 큰 굿판을 볼 수 있지 않을까요?

[11] 호레이스.G.언더우드, 『한국개신교수용사』, 일조각, 1989

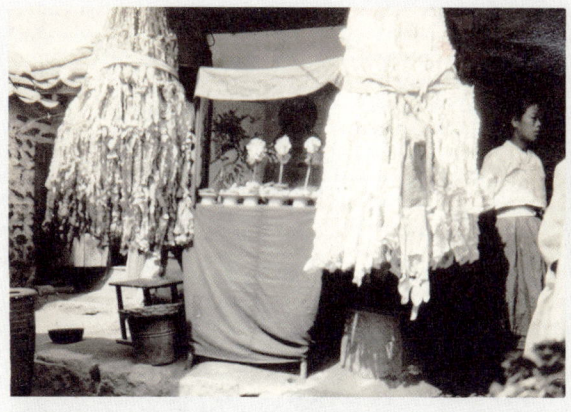 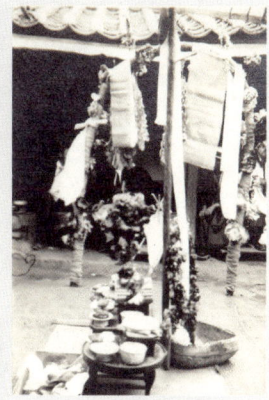

진오기굿

왼쪽 석남 송석하 선생의 현지 조사. 망인의 저승 천도를 위한 굿인 진오기굿 제단으로, 중앙에 제상이 보이며, 양쪽에 종이오림으로 만든 금전과 은전이 걸려 있다.

오른쪽 사자를 공양하는 상과 저승으로 가는 문이 설치됨. 굿의 3개 상(신명상, 조상상, 성황상) 중 일부이다.

 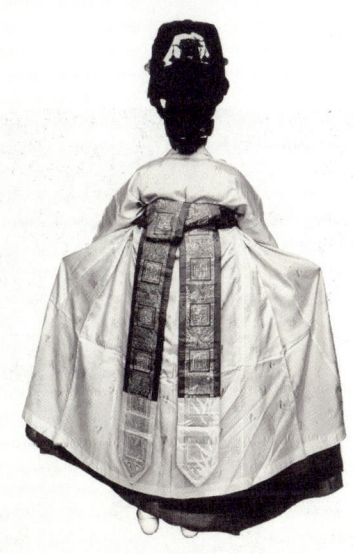

바리공주의 신장을 한 무녀

서울에서 바리공주의 신장을 한 무녀를 찍은 흑백사진.

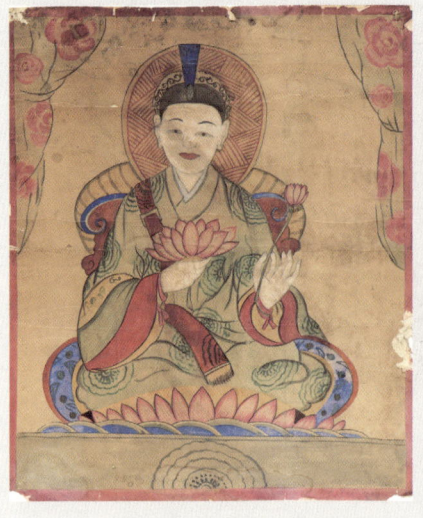

부처님을 그린 탱화
한국 광복 이후에 제작된 무신도.

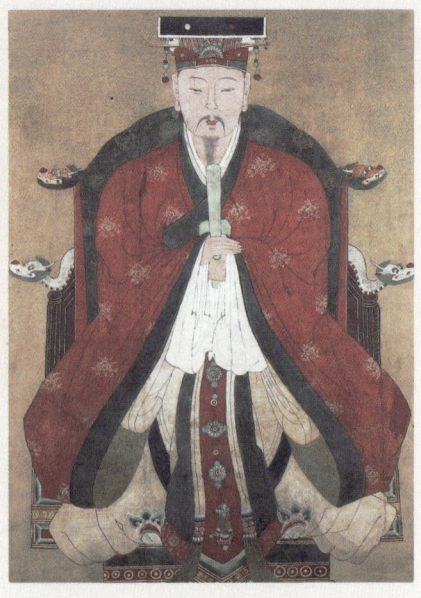

도교의 신, 옥황상제
조선 시대에 그려진 옥황상제.

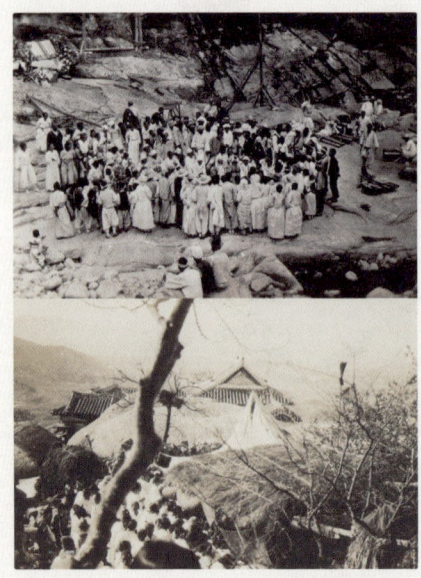

굿을 구경하는 조선 시대 사람들
위 계곡에서 열린 굿을 구경하는 조선 시대 사람들.
아래 마을에서 열린 굿을 구경하는 조선 시대 사람들.

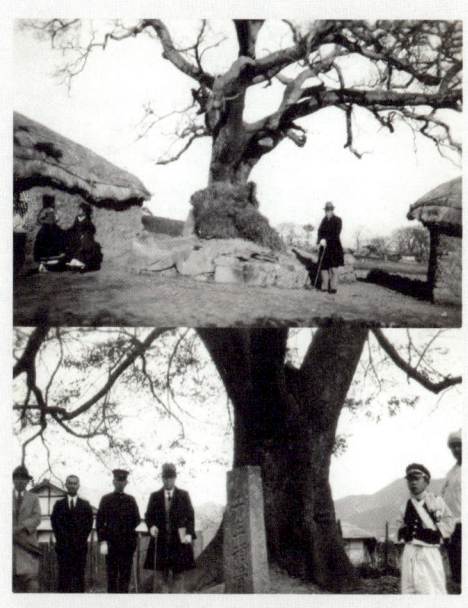

일제강점기 아카마쓰 지조와 그의 일행이 촬영한 당산나무

위 전라남도 나주에서 당산나무를 찍은 흑백사진. 사진 속 인물은 아카마쓰 지조.

아래 전라남도 광주에서 당산나무를 찍은 흑백사진. 가장 나무에 가까운 인물이 아카마쓰 지조(1886~?)임. 뒷면에 '광주 병원 내 당산목'이라고 적혀 있음.

일제강점기 무녀와 아카마쓰 지조

무녀와 아카마쓰 지조를 찍은 흑백사진. 석남 송석하(1904~1948)가 수집한 사진 자료로, 아키바 다카시가 촬영한 것임. 무녀 오른쪽에 안경을 쓰지 않은 아카마쓰가 앉아 있다.

강신무와 세습무

신을 받는 무당과 받지 않는 무당

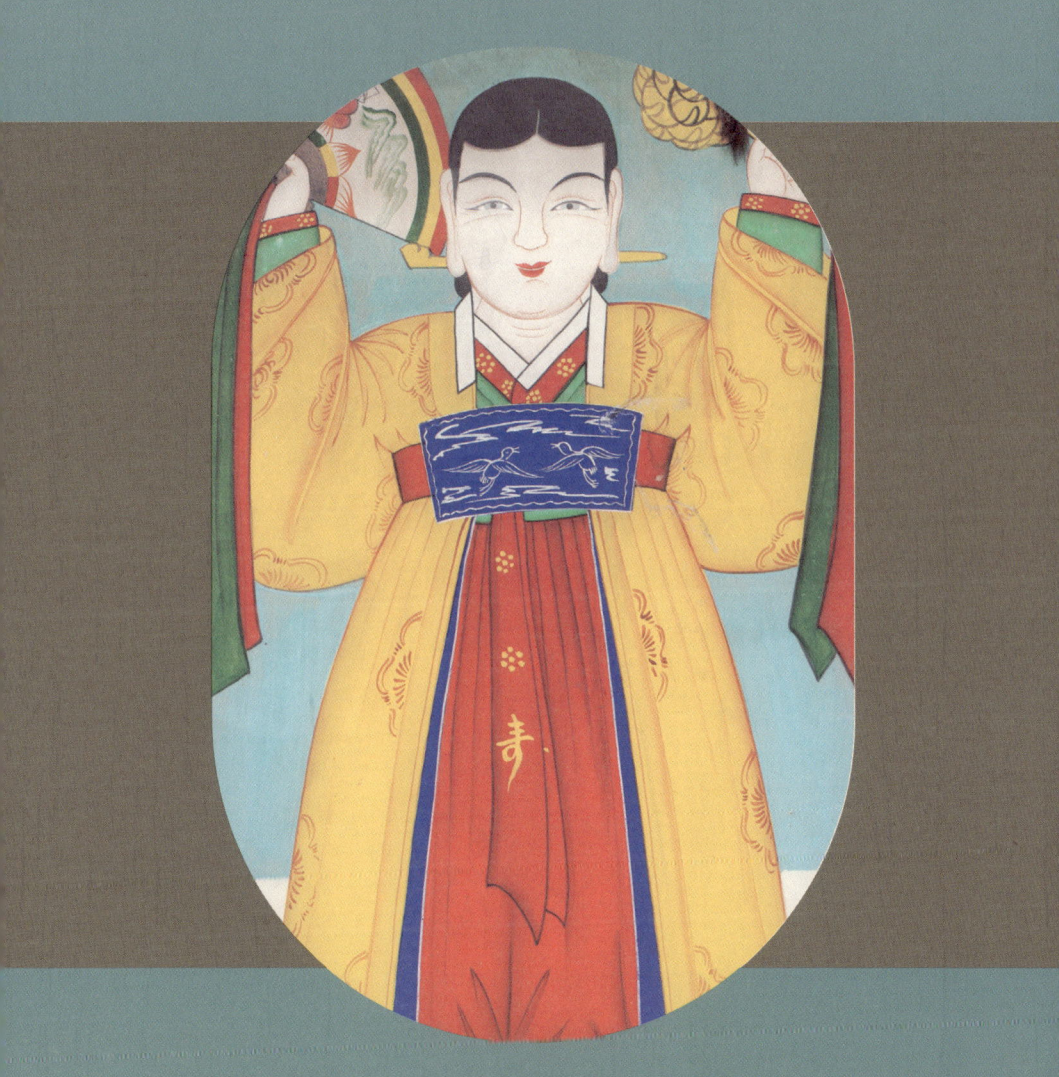

강신무와 세습무

　무당은 크게 두 부류로 나뉩니다. 첫 번째로, 신이 인간의 몸에 직접 내려 무당이 되는 강신무(降神巫). 두 번째는, 집안 대대로 무당이라는 '직업'을 물려받는 세습무(世襲巫)입니다.

　이 두 가지 종류의 무당 중, 조금 더 대중들에게 친숙하게 알려진 것은 바로 강신무입니다. 대중들이 알고 있는 무당에 대한 대부분의 이미지는 '강신무'에서 비롯되었지요. 1장에서 가장 먼저 예시로 들었던 '방울을 들고 뛰거나 작두를 타는' 모습 또한 강신무의 상징입니다. 이 글을 작성하고 있는 저 또한 강신을 통해 무속인이 된 강신무입니다.

강신무

강신무는 신의 선택을 받고 신내림을 받은 무당을 뜻합니다. 아무나 '무당이 되고 싶어요'라고 신에게 빈다고 하여, 무당이 될 수 있는 게 아니라는 뜻이지요. 그런데 세습무처럼 집안으로 이어지는 게 아니지만, 이 과정에서는 줄맥(줄+脈)이라고 불리는 혈연관계가 크게 작용합니다. 무당인 선조가 있어야만 후대의 인물이 무당이 될 수 있다는 것입니다.

강신무와 세습무는 아주 간단하게 구분할 수 있습니다. 강신무는 신내림을 받지만 세습무는 몸에 신을 태우지 않습니다. 또, 강신무의 경우 오로지 재능이 나의 무속 생활을 결정하기 때문에 선천적인 재능이 중요합니다. 하지만 세습무는 후천적인 영향이 큽니다. 재능이 없더라도 의례를 잘 배우기만 하면 되거든요. 신을 모실 수 있는 몸인지보다는 집안과 노력의 여하가 더 크게 작용합니다.

▼ 강신무와 세습무의 차이점

구분	강신무	세습무
계승 방식	부모에게서 자식으로	시어머니에게서 며느리로
신내림	있음	없음
신줄	큰 영향을 받음	영향 받지 않음
박수 무당 (남성 무당)	남성도 강신을 받을 수 있음	남성은 박수(무당)가 될 수 없으며 대신 굿판에서 악기를 연주함

신병이란?

신이 적절한 인간을 찾았고, 자신이 내릴 그릇(몸주)으로 삼고 싶어졌다면 신은 그 인간의 몸에 내릴 준비를 하게 됩니다. 이 과정에서 무당이 될 재목(신가물)은 무병, 또는 신병이라고 하는 증상을 겪게 됩니다. 신병의 증상은

사람마다 다르지만, 보통 사람들이 가장 힘들어하는 쪽으로 크게 영향을 끼칩니다. 정신이 불안정한 사람이라면 정신적으로 타격을 많이 받고, 가족에게 의미를 두는 사람이라면 가족이 힘들어질 가능성이 더 큽니다.

* 신병의 대표적 네 가지 증상
 - 방울 소리나 누군가의 목소리 같은 환청, 귀신이나 신을 보는 환각 증상
 - 갑작스럽게 생겨난 암, 이유 없는 실명, 혹은 이유 불문의 불치병
 - 가족의 갑작스러운 사망, 잘 나가던 사업의 실패 등으로 인한 갑작스러운 가난
 - 제어할 수 없는 미래 예지, 지나가는 사람의 병환 따위가 들여다보이는 증상

신병이 오면 보통 두 가지 이상의 증상을 겪고 네 가지 증상을 모두 겪는 경우도 심심찮게 있습니다. 또, 환각과 환청, 병 등으로 인해 불편함을 느껴 병원을 찾아도 '이유를 찾을 수 없다'라는 진단을 받거나, 치료를 받아도 질환이 나아지지 않는 경우가 대다수입니다. 하지만 내림굿을 받고 나면 언제 그랬냐는 듯 나아지지요. 한편 항상 그렇진 않지만 무속인이 되고 나서도 신병을 앓는다면 그건 무당의 정신이 해이해졌다는 뜻일 가능성이 큽니다.

저는 이 네 가지 중 '이유 불문의 불치병'과 '제어할 수 없는 미래 예지'를 주로 겪었습니다. 피부가 이유 없이 녹아내렸습니다. 꼭 화상으로 피부가 데서 떨어져 나가기라도 한 것처럼, 갑작스럽게 피부의 가장 겉층이 녹아 사라지곤 했지요. 벌겋게 진피층이 들여다보일 정도로 살이 까지고 나면, 진물이 마구 흘러나와 자는 사이 침구를 누렇게 더럽히곤 했습니다. 알레르기성 피부염, 접촉성 피부염……. 여러 가지 진단을 받고 피부과에 다니며 치료를 받아 보았지만, 상태가 전혀 나아지지 않았습니다.

독하다는 스테로이드 약품을 먹어 봐도, 항생제 연고를 사용해 보아도 그때뿐, 치료가 끝나고 나면 새로운 곳의 피부가 녹기 시작했습니다. 가끔은 피부가 아닌 다른 것이 녹기도 했습니다. 몸속 장기의 일부분이 녹아 구멍이 뚫리기도 했고, 이유 없이 인대가 늘어나거나, 연골 따위가 녹아 병원 신세를

지기도 했습니다. 인대 파열, 연골연화증, 류머티즘 관절염……. 신병을 앓던 시기, 제가 진단받은 병명만 해도 십수 가지가 된답니다.

몸은 점점 망가져 가는데, 또 다른 증상이 나타났습니다. 이따금 지나가는 사람의 내장이 눈에 선명하게 보인다는 것이었습니다. VR 안경을 쓴 것처럼, 전조 없이 갑작스럽게 타인의 몸을 보는 건 상당히 징그럽고 괴로운 경험이었습니다. 더더군다나 들여다 본 몸 속에 종양이나 궤양, 염증 따위가 있다면 더더욱 끔찍한 기분이 들고는 했죠.

"선생님, 위염 앓고 계시죠?", "곧 디스크가 터지실 것 같아요.", "종양 같은 게 있으신 것 같은데, 조만간 병원 가 보시는 게 좋겠어요." 저는 갑작스럽게 눈에 보인 것들을 사람들에게 말해 주고는 했습니다. 그리고 열 명 중 아홉 명 정도는 제가 말한 병명을 그대로 진단받아 왔습니다. 나머지 한 명은 몇 개월 뒤 잔뜩 흥분한 채로 찾아와 "너 내가 그 병에 걸릴 거란 걸 어떻게 알았어?"라고 소리치곤 했었죠. 눈에서 X-Ray 방사선이 나오는 것도 아닌데 대체 그걸 어떻게 맞췄느냐며 신기해하고, 좋아하는 사람도 더러 있었습니다. 하지만 저는 그 당시의 일을 마냥 신기하고 좋게만 생각할 수 없었습니다. 다름이 아니라, 저는 요새 말로 '고어 내성'[1]이라고 불리는 것이 전혀 없었기 때문입니다. 징그러운 것이나 피가 나오는 작품조차 전혀 보지 못하는 제가 남의 내장을 억지로 봐야만 했다니. 지금 생각해도 등줄기가 선득해지는 경험입니다.

제가 겪은 일 외에도 여러 가지 종류의 신병이 있습니다. 잘 기르던 강아지가 이유 없이 갑자기 죽는다거나, 가족이 교통사고 등으로 갑자기 반신불수의 장애를 얻는다거나, 연 매출이 십수억이 될 만큼 큰 회사를 가지고 있던 사람이 갑자기 부도가 난다거나……. 저마다 고통스러운 일을 겪고는 합

[1] 고어(gore)는 신체훼손, 생명체의 죽음과 살상 등으로 대표되는 잔인성, 그에 따른 공포감과 혐오감을 일으키는 대상을 말한다. 이를 견디어 내는 성질을 고어 내성이라고 한다.

니다. 이러한 신병은 대개 신자가 되었음을 선언하는 '가리굿' 혹은 '신굿(내림굿)' 단계에서 사라집니다. 앓았던 암이 갑작스럽게 호전되거나, 원인도 찾지 못했던 불치병이 깨끗하게 사라지곤 하지요. 저 또한 가리를 받아 소법당을 차린 뒤, 불치병에서 해방되었습니다. 이제는 살갗이 얼룩덜룩 녹을 걱정도, 밤새 고통으로 뒤척일 일도 없지요.

그렇다면 신들은 왜 신자에게 이러한 신병을 내리는 걸까요? '신자를 너무 괴롭게 만드는 것은 아닐까?', '왜 자신을 믿고 따라주어야 할 신자를 괴롭히지?' 하는 생각이 들 수도 있을 겁니다. 그 이유는 간단합니다. 신이 자신의 존재를 알리고, 신자를 신의 길로 데려오기 위한 가장 명확한 방법이기 때문입니다. 인간은 눈으로 보고 몸으로 겪지 않은 걸 쉽게 믿지 않는 동물이니, 직접 몸으로 겪고 신의 존재를 체득시켜주는 것이지요. 원망스럽게 느껴질 수도 있고, 왜 잘 살던 사람을 괴롭히냐고 생각할 수도 있습니다. 그만큼 괴로운 것이 바로 신병이니까요.

하지만 신그릇은 결국 말 그대로 신을 담기 위해 만들어진 그릇일 뿐입니다. 신이 담기지 않으면 그 자리에 온갖 귀신과 잡신이 들어찰 수밖에 없는 그릇이지요. 귀신이 들어차면 자신도 모르는 사이에 이상한 짓을 하고는 합니다. 생전 들어본 적도 없는 타국의 언어를 하며 미친 사람처럼 웃고 떠들기도 합니다. 또 정신을 차려 보니 야심한 밤에 신발도 없이 야산에 올라 있는 일도 더러 있지요. 아주 가끔은 귀신이 들린 상태로 사고를 당해 죽는 경우도 있습니다. 그리고 이런 귀신이 접근해오지 못하도록 막아 주시는 것 또한 신입니다. 즉, 신그릇이 귀신에 들려서 큰 변을 당하거나 죽기 전에 데려오시기 위해 신병을 내리시는 거랍니다. 고통스럽긴 해도 살 수 있는 방법이니까 말이지요.

신내림과 신어머니

신병을 앓는 사람은 자신에게 신굿을 해주고, 이후 무속적인 지식을 계승해 줄 신어머니를 찾게 됩니다. 쉽게 말해 앞으로 가르침을 받을 스승을 찾는 것입니다. 그렇다면 왜 스승을 신어머니라고 부르는 것일까요?

무속인의 대부분은 여성이며, 신의 줄맥 또한 모계를 타고 계승됩니다. 간혹 박수라고 부르는 남자 무당이 나오기는 하나, 그 수는 아주 적습니다. 고로 무속에서 '신어머니'란 곧 '스승'을 지칭하는 단어로 통합니다. 다만 저는 아버지를 통해 부처님줄을, 어머니를 통해 칠성줄을 물려받았습니다. 그리고 제 신어머니의 스승님은 남성분이시지요. 위계에 따라 저는 그분을 신할아버지라고 부르고 있습니다.

또한 이런 신가족은 오로지 하늘만이 맺고 끝낼 수 있는 관계입니다. 자신이 바란다고 해서 신의 허락도 없이 신딸, 신아들을 들이거나 내칠 수 없다는 것이지요. 결정은 오로지 신이 하는 것입니다. 다만 신제자의 신앙심이 약해지거나 오만불손해질 경우, 신이 관계를 잘라내 버리기도 합니다. 신은 칼 같은 존재이고, 인간은 쉽게 해이해지니 모든 신제자들은 이 점을 항상 유념하며 긴장의 끈을 놓아서는 안 된답니다.

그렇다면 신어머니를 모시게 된 제자는 어떻게 칭할까요? 어머니, 스승으로 칭한 것과 마찬가지로 신딸, 혹은 신제자라고 부릅니다. 이런 신제자들은 필연적으로 '애동제자' 시기를 겪게 됩니다. 신굿을 받고 신어머니의 밑에서 독립하기 전까지, 일종의 수습 기간을 갖는 제자를 '애동제자'라고 부릅니다. 아이처럼 아직 덜 자랐다는 의미로 사용하지요.

이런 애동제자는 약 3년에서 10년간 신들과 신어머니의 보호 아래 충분한 교육을 받고, 그 이후 홀로서기를 시작합니다. 이 수습 기간이 얼마나 이어질지는 신제자의 역량과 노력 여하에 따라 천차만별로 달라지곤 한답니다.

신내림, 그 다음은?

하지만 신내림을 받고 애동제자가 되었다고 해서 신병이 완전히 사라지는 것은 아닙니다. 그 다음의 단계로, 강신무에게는 '직위'라고 불리는 것이 기다리고 있습니다. 직위는 신병과는 다릅니다. 신병은 내림굿을 받고 나면 나아지지만, 직위는 무당이면 감수해야 하는 일종의 직업병이지요. 더 정확하게는 '굿을 요청한 신자의 조상' 때문에 겪는 무병이라고 볼 수 있습니다. 굿판을 열 날짜를 잡고, 축원문을 올리게 되면 신자의 조상이 무당의 몸에 실립니다. 그 과정에서 신자의 조상들이 살아생전 겪었던 질병의 통증이 옮아오는 것이지요.

제가 겪어봤던 직위 중 가장 고통스러웠던 직위는, 투신자살로 생을 마감하신 분의 직위였습니다. 허리 아래쪽의 모든 뼈가 산산조각이 난 것처럼 아팠고, 동시에 발목부터 골반까지의 모든 관절이 얼음 조각이 박힌 것처럼 시려왔지요. 도저히 걷지도, 맨정신으로 깨어 있지도 못할 지경인지라 혹시나 하는 생각에 인근 내과에서 X-RAY를 찍어 보았습니다. 하지만 역시나 뼈는 무사했지요. 관절도 신병을 앓던 시절에 비해 멀쩡해 일반인과 다름없었습니다. 어쩔 수 없이 저는 신들이 직위를 거둬 가 줄 때까지 진통제에 의존해 하루 20시간씩 잠을 자며 고통에서 도망쳐야 했습니다. 다행히 굿이 잘 마무리된 뒤엔 아주 멀쩡해졌습니다.

강신무들은 이처럼 평생을 무병과 함께 살다 갑니다. 한평생을 고통 속에서 살아가다 보니, 신경이 날카로워지는 사람들도 많지요.

세습무

　세습무는 강신무와 다르게, 이러한 신병 없이 무당이 될 수 있습니다. 강신을 통해 무당이 된 제 입장에서는, 누구보다도 부러운 생각이 들기도 하죠. 이 글을 쓰고 있는 지금도, 직위로 인한 어지럼증에 시달리고 있기 때문일지도 모르겠습니다.

　세습무는 집안을 통해 '무당'이라는 직업을 물려받습니다. 옛날 옛적, 장인들이 자식들에게 기술과 가게를 물려주었듯, 세습무 집안의 사람들은 자식에게 무당이라는 직업을 물려주는 것입니다. 세습무 집안의 여성들은 신을 모시고 굿을 여는 무당이 되고, 남성들은 굿 음악을 연주하는 악사로서의 기예를 닦습니다. 가끔 박수라고 불리는 남자 무당이 생기는 강신무와 달리, 세습무 집안에서는 오로지 여자만이 무당이 될 수 있습니다. 이렇기 때문에 세습무 집안의 여성들은 당골, 무녀, 무당각시 등으로 불리기도 하지요.

　세습무 집안은 세습무 집안과만 결혼하고, 세습무 집안의 여성들은 혼인하기 전까지는 아무런 무속적 지식을 배우지 않습니다. 혼인한 뒤, 시어머니를 스승 삼아 무당의 일을 배워 나가기 시작하지요. 지역마다, 집안마다 굿의 방식에 조금씩 차이가 있었기 때문에, 여성은 자신이 평생 일을 하며 살아가야 할 터전의 방식을 익히기 위해 혼인 전에는 백지 상태를 유지하는 것입니다.

당골판과 신청

세습무와 떼어 놓을 수 없는 것이 바로 '당골판'[2]입니다. 당골판은 일종의 사업 영역으로, 세습무가(世襲巫家)와 독점 계약 관계로 얽힌 마을을 뜻합니다. 당골판에 사는 마을 사람들은 봄이나 가을이 되면 세습무가에 정해진 양의 곡식을 주고, 세습무가는 그 대가로 마을의 굿을 도맡아 수행합니다.

이때, 당골판의 사람들은 마을의 세습무가를 제외한 다른 무당에게 굿을 맡겨서는 안 됩니다. 세습무가의 사람들 또한, 다른 마을 사람이 요청한 굿을 해주어서는 안 됩니다. 만일 이 계약을 어긴다면 그 무당은 '신청'이라는 무당 조합에 의해 징계를 받고 벌금을 물어야 했습니다.

그렇다면 이러한 세습무가 자리를 잡은 당골판 안에서 강신무가 나올 경우엔 어땠을까요? 강신무가 신굿을 받으려면 같은 강신무가 필요한데, 이 당골판 안에서는 강신굿도 벌일 수 없었습니다. 그러니 당골판 안에서 나온 강신무는 마을 밖으로 나가서 신병을 고쳐야만 했습니다. 당골판의 사람들은 세습무가의 무당 외 다른 사람에게 굿을 의뢰할 수 없었으니까요. 굿을 받은 후에도 강신무는 당골판 안에서 무당으로서의 기능을 전혀 하지 못했고 오로지 점쟁이로서만 살아가야 했기 때문에, 가능한 서로의 영역이 겹치지 않도록 활동했지요.

예전엔 강신무가 주로 중부 지방이나 북한처럼 한반도 위쪽으로 많이 분포해 있었고, 아래쪽 지방은 세습무가 많았습니다[3]. 다만 요새는 도로가 놓여 오가는 것이 쉬워졌고, 일제강점기와 근대화를 거치며 세습무 집안의 수가 많이 줄은 데다 인터넷과 전자기기가 발전하다 보니 무속의 지역적 특성

[2] 호남 지역에서는 세습무를 흔히 '단골/당골'이라고 부른다. '단골/당골'의 어원은 '단/당을 모시는 고을'이란 뜻에서 비롯되었다. '단/당'을 관리하는 사람을 '단골네/당골네'라 하였는데, 이를 축약하여 '단골/당골'이라고 하였다. 당집이나 마을 제단이 별도로 없는 마을에서는 단골의 개인집에서 마을 수호신을 모셨다. 호남 지역의 단골은 대부분 자신의 집에 개인 신단이나 신당을 마련했던 것으로 파악된다. 단골이 신단을 모시고 거주하는 집을 단골집이라 명명했으며, 이러한 당집이나 단을 관리하는 사람을 '단골, 당골'이라 불렀던 것으로 보인다. [출처] 한국학중앙연구원 – 향토문화전자대전

[3] 지역적으로 보면 강신무는 중·북부지방에 분포하며, 세습무는 남부지방에 주로 분포한다. 서울이나 황해도의 만신이 전자에 속하고, 전라도의 당골(단골), 경상도의 화랭이·무당이 후자에 속한다.

도 많이 흐려지고 섞이는 추세이지요.[4]

또한 6·25전쟁으로 인해 북쪽에 자리 잡고 있던 강신무들이 피난으로 월남하면서 세습무와 섞여 흐려지기도 하였습니다. 대표적인 예로, 인천은 세습무당인 화랭이패의 무업권으로 이루어져 있었지만 6·25전쟁 때 황해도 강신무들이 인천으로 내려와, 화랭이패의 자리와 교체되어 무업권을 침식했습니다.[5]

나라 만신 김금화 선생님 또한 비슷한 사례입니다. 김금화 선생님은 황해도 연백에서 태어나신 후, 17세 때 외할머니에게서 내림굿을 받은 강신무당입니다. 그러나 1950년 6·25전쟁 때 월남하여 인천과 이천 지역을 중심으로 활동하다, 그 후에는 서울로 활동지를 옮기셨지요.

강신무와 세습무가 거행하는 굿의 차이

강신무는 자신의 몸에 신이 실렸음을 증명해 보이기 위해 작두를 타거나, 커다란 바위처럼 평소엔 들지 못했던 무거운 물건을 들어 보이거나, 재주를 넘는 등 기예를 선보입니다. 평범한 인간이 할 수 없는 일을 해냄으로써 내 몸에 신이 실렸다는 것을 증명하고, 자신이 받은 신의 능력을 과시하기 위함입니다.

또한 이때 사용하는 무구는 제자에 따라 달라집니다. 날이 잘 갈린 신칼이나 작두도 그때 몸에 타는 신에 맞춰 준비하는 것이지요. 그리고 이런 위용을 선보임과 동시에 정화나 액막이가 이루어지기도 합니다. 마을굿으로 많이 하

[4] 홍태한, 「서울굿판에서 무속 지식의 전승과 교육」, 『어문학교육』44, 2012, 182-188. 홍태한은 과거에는 동일지역에서 활동하는 무당들을 중심으로 무속 지식이 전수되었지만, 교통의 발달로 특정 지역을 중심으로 활동하는 무당들이 드물게 됨으로써 전통적 전승 방식이 해체되기 시작했다고 설명한다.

[5] 이용식, 「인천 지역 무당집단의 형성과 특징」, 『인천학연구』16, 2012, 183-218

는 지신밟기(터밟기)⁶처럼, 액을 밟거나 칼로 잘라내는 상징적인 의미를 갖기도 하는 것이지요.

* 강신무가 작두를 타는 다양한 이유와 효과
 - 장군신의 위용을 과시한다.
 - 안좋은 액운을 없애고 눌러내는 상징적인 의미이다.
 - 신과 무당이 하나가 되었음을 알리는 신성한 증표기도 하다.
 - 신령의 영험함을 극대화하고, 공수도 영험하다는 사실을 보이기 위함이다.

대살굿⁷에서는 피군웅을 몸에 싣고, 신이 잘 실렸다는 것을 증명해 보이기 위해 시퍼렇게 날이 선 칼끝을 몸에 대거나 허리춤을 찔러 보이기도 하지요. 이런 식으로 신명이 몸에 타 칼을 휘두르면, 액 또한 칼에 베이거나 흩어집니다. 부정을 풀 때 대신칼을 휘두르거나, 칼을 던져 귀신이 잘 나갔는지를 점치는 것과도 비슷한 일이지요. 맥을 끊는다는 의미에서 날붙이가 정화의 의미를 가지기 때문이기도 하지만, 장군이 적군을 물리친다는 의미에서 내 고향, 내 땅을 지켜낸다는 의미를 갖기도 하기 때문입니다.

다만 중요한 것은 '신이 얼마나 몸에 잘 실렸는가?'이지, 작두를 탈 줄 알고 신칼을 잘 휘두르는 것은 나중의 이야기입니다. 작두를 탈 줄 안다고 해서 대단한 무당이 될 수 있는 것이 아니고, 신칼을 휘두를 줄 안다고 해서 더 영험한 무당인 것은 아닙니다. 무속인에게 있어서 가장 중요한 것은 신을 믿는 마음이기 때문이지요. 또한 강신무의 굿에는 반드시 '공수'라는 것이 등장하는데, 이는 무당의 몸에 실린 신이 내리는 신탁을 말합니다. 무당의 몸에 실린 신은 자신의 눈에 보이는 미래를 읊어 주고, 사람들은 이 신탁을 무척 영험하게 생각해 따르지요.

하지만 세습무에게는 이러한 과시가 필요 없습니다. 몸에 신을 싣는 과정

6 음력 정초에 두레패들이 마을의 집들을 돌아다니며 터를 안정시키고 잡신을 물리치는 민속놀이.
7 액을 막는 굿. 대수대명(재액을 전이시키는 모의 주술행위)을 위해 하기도 한다.

이 없으니, 몸에 신이 제대로 실렸음을 증명할 필요 또한 없지요. 세습무는 그저 인간의 소원을 신에게 전달해 주고, 그들에게 복을 내려 주십사 신에게 간청할 뿐입니다. '지성이면 감천'이 세습무의 기본 원칙인 셈이지요.

그렇기 때문에 세습무의 굿판은 '신을 기쁘게 만들기 위해' 발전했습니다. 세습무는 아름다운 춤과 멋진 노래를 통해 신을 감동시켜, 신이 인간의 소원을 들어주고 싶어지게끔 노력했지요. 그 결과, 세습무의 굿에는 상당한 예술적 가치가 매겨졌습니다. 세습무가에서 전승되어 내려오는 굿거리 음악과 우리나라 민속춤의 한 부분을 차지하고 있으며, 문화예술 공연 등을 위해 보존되고 있기도 합니다.

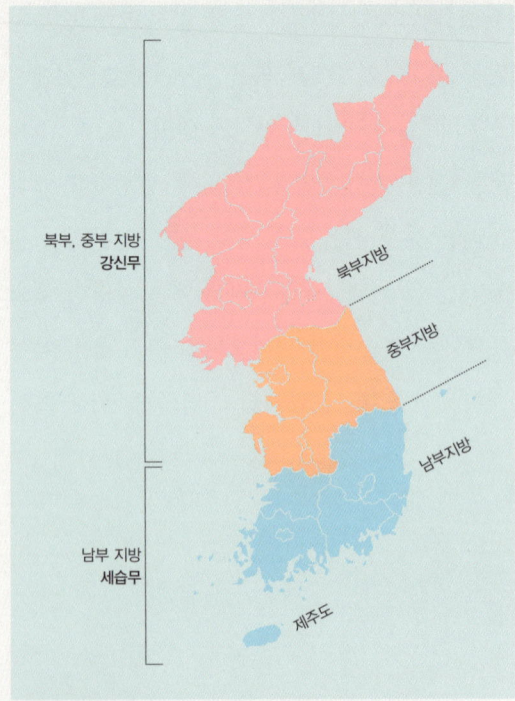

강신무와 세습무의 주요 분포 지역(과거)
북부와 중부지방은 강신무의 주요 분포 지역이었고, 남부지방은 주로 세습무의 분포 지역이었다. 다만 한국 전쟁으로 인하여 위쪽 지방의 강신무들이 월남하며 희석되었다. 또한 근현대에는 교통과 통신의 발달로 지역적 특색이 많이 옅어졌다.

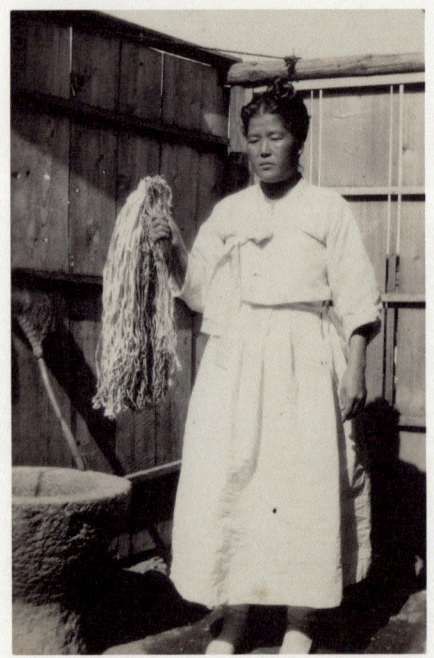

단골
석남 송석하 선생의 현지 조사 사진. 전라남도 목포 지방의 무당인 '단골'로, 신칼과 지화를 들고 있으며, 이 지방에서는 신을 위해 춤을 추고 노래를 부르며 굿을 행하는 세습 무녀를 단골이라고 함.

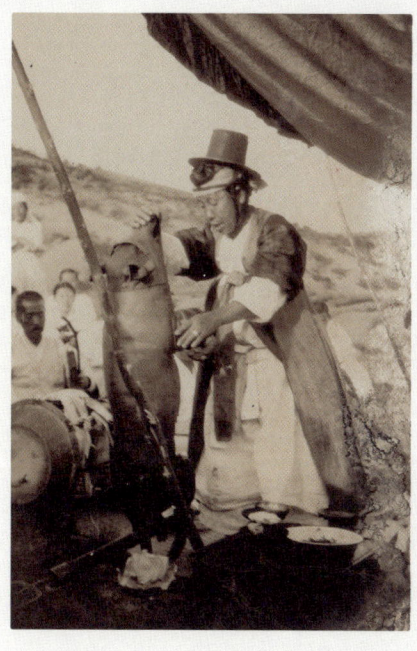

타살굿(대살굿)
황해북도 개성시 덕물산에서 행하는 도당굿으로, 굿의 끝 무렵에 신의를 점치기 위하여 희생 돼지에 신칼을 꽂아 세우는 타살굿 거리이다.

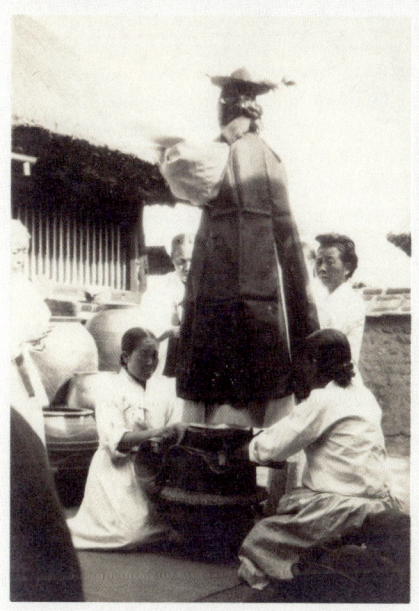 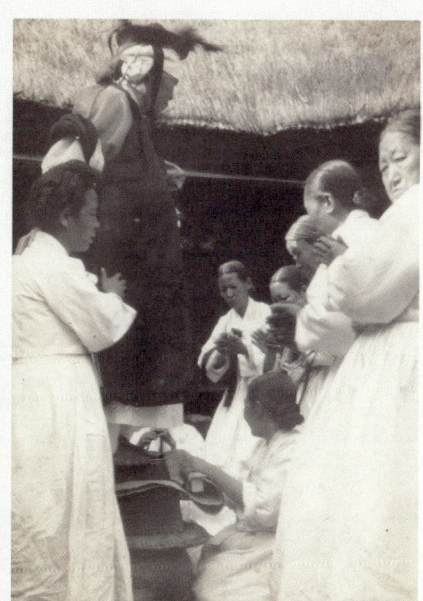

작두 타는 무당
왼쪽 주변에는 많은 부녀자가 몰려 있다. 일제강점기 촬영본.
오른쪽 작두 타는 무녀의 모습을 찍은 흑백사진. 일제강점기 촬영본.

줄맥과 조상

우리 무속의 혈연 관계와 줄맥에 대하여

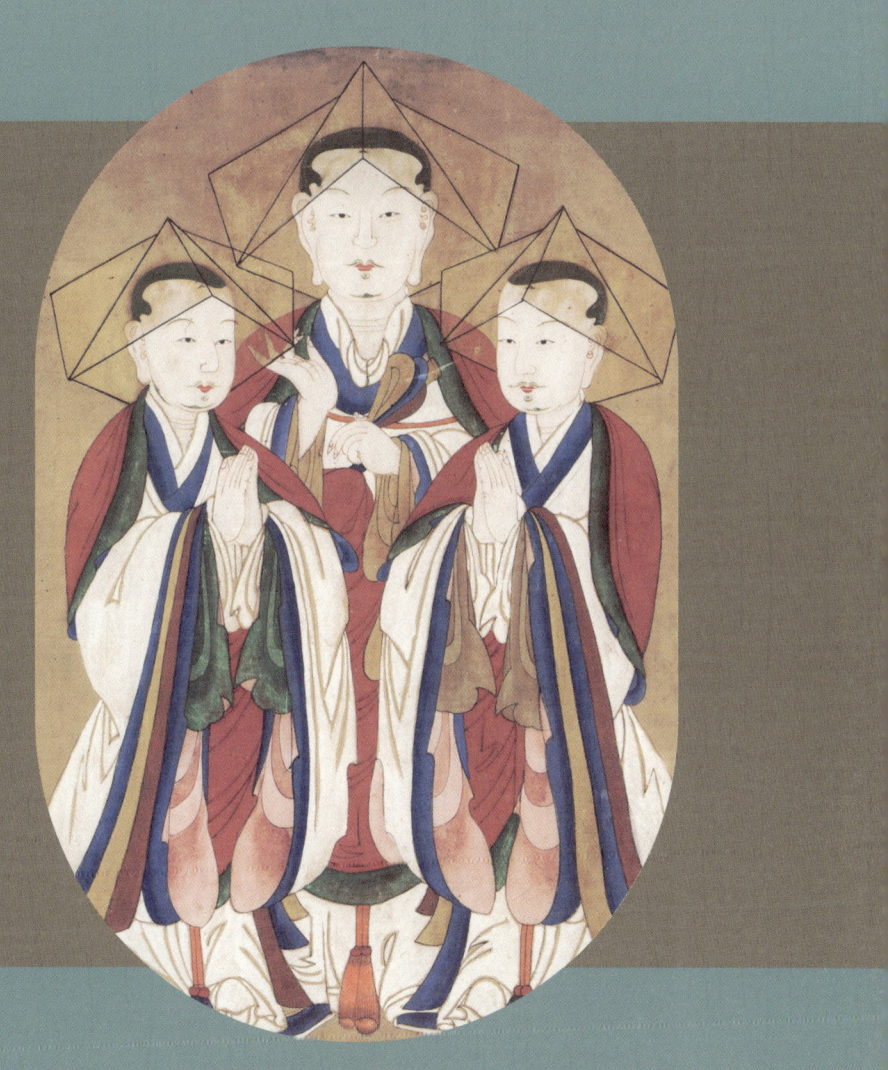

줄맥과 조상

 이전 장에서 강신무는 신이 선택하여 되는 것, 그리고 세습무는 이어 내려온 직업이라고 설명해 드렸지요. 이어서 이번 챕터에서는 신이 내려오는 메커니즘인 줄맥(또는 신줄)에 대해서 설명해 드리도록 하겠습니다.

 더 정확한 줄맥 이야기를 위해 도서관에 보관된 장서를 샅샅이 뒤져 보았지만 줄맥에 대한 이야기는 거의 읽을 수 없었습니다. 신줄과 줄맥에 대한 이야기를 다루더라도 선생님마다, 지역마다 조금씩 편차가 있었으며, 그마저도 심도 있게 다룬 내용은 찾아보기 어려웠지요. 그렇기 때문에 이번 기회에 줄맥에 대해 전달 드릴 수 있는 것이 더없이 기쁘게 생각이 됩니다. 책으로 나오지 않았던 부분을 편찬하는 만큼, 이번 파트는 현직 무속인 분들께도 도움이 될 만한 내용이 되리라 기대하고 있습니다.

줄맥이란?

사전적 의미로 줄맥은 글의 맥락, 또는 줄기줄기 이어진 혈관을 뜻하기도 합니다. 흔히 향수를 뿌릴 때 '맥이 뛰는 곳에 뿌리면 향이 잘 번진다'라고 표현하고는 하지요. 줄맥은 이러한 맥들이 서로 이어지는 것을 말합니다. 혈관이라는 뜻의 단어를 차용한 데서 알 수 있듯, 줄맥은 때로 인간 사이의 혈연관계를 상징하기도 합니다. 물리적으로 피가 섞인 가족, 또는 조상으로부터 이어져 내려온 핏줄을 말한다는 것이죠. 족보라고도 할 수 있고, 현대식으로 말하자면 가족관계증명서라고도 표현할 수 있겠습니다.

예로부터 우리 민족은 혈연관계를 무척이나 중시했습니다. 또한 부모의 죄가 자식에게 세습된다고 믿었지요. 연좌제라고 하여 부모나 자식의 죄를 가족 모두가 짊어지게 하는 경우도 있었습니다. 현대 인간 사회에서는 이러한 연좌제가 폐지된 지 오래이지만, 신의 세계에서는 아직 이러한 풍습이 남아 있습니다. 실제로 조상의 죄가 후대로 물려 내려오기도 하고, 부모가 받아야 할 신벌을 자녀 대신 받는 경우도 비일비재하지요. 더 가끔은 조상이 가진 나쁜 버릇과 병 따위가 물려 내려오는 경우도 있습니다.

하지만 이러한 연좌제도가 꼭 나쁜 의미만은 아닙니다. 세습되는 건 죄만이 아니기 때문이지요. 죄가 이어지는 것처럼 조상의 덕과 보호도 이어지는 법이며, 후손이 조상의 죄를 대신 청산하면 그에 따른 보상도 생긴답니다. 간혹 조상님이 꿈에 나와 로또 번호를 알려줬다는 이야기도 이러한 '업을 닦는 깃'과 연관이 있습니다.

그렇다면 조상으로부터 물려 내려져 온 업은 어떻게 청산할 수 있을까요? 인간을 그릇이라고 생각했을 때, 죄는 그릇 속에 담긴 물입니다. 그리고 이러한 물은 조상의 그릇으로부터 후손의 그릇으로 옮겨져 왔지요. 태어날 때부터 일정 이상의 죄를 가지고 태어난다는 겁니다. 어찌 보면 참으로 억울하고 가혹한 일이 아닐 수가 없지요. 이렇듯 무속의 측면에서 볼 때, 모든 인간은

태어나면서 죄를 짊어지고 태어납니다. 태어남과 동시에 악한 성질을 갖는다는 거지요. 고로 모든 인간은 사회화를 거치며 도덕을 학습할 필요가 있다고 봅니다.

그리고 무속인은 사제로써 신자들을 가르칠 의무를 집니다. 신에게 의뢰를 받아 신자의 도덕 과외 선생님이 되는 것이지요. 신자는 무속인의 도움을 받아 집착을 버리고, 욕심을 비우며, 대인관계를 맺을 때 타인에게 상처 주지 않는 법을 배웁니다. 이 과정에서 신자는 자신이 과거에 저질러온 죄를 뉘우치고, 신에게 죄를 용서받게 되지요. 그러다 보면 조상으로부터 물려받은 나쁜 버릇이 사라지거나 강박증 등이 사라지곤 한답니다. 그렇다면 왜 무속인이 가문의 업을 닦아야만 할까요? 그냥 모른 척하면 안 되는 걸까요?

현대사회에 빗대어 봅시다. 죄를 지은 사람들은 재판에 따라 형무소에서 형을 살게 되지요. 자신이 죄를 책임지기 싫다고 해서 탈옥을 시도한다거나, 무작정 도망쳐서는 안 된다는 것을 우리 모두가 알고 있습니다. 이처럼 업을 닦지 않는다는 것은 책임회피와 같습니다. 인간이라면 누구나가 선량한 마음으로 이웃 시민을 배려하며 살아야 하는데, 그러지 않았으니까요. 그리고 이러한 책임회피가 이어지면 인생이라는 길목에 짐덩이가 차곡차곡 쌓이다가, 결국 그 사람의 인생을 틀어막고야 맙니다. 분명 잘 풀릴 것 같았던 일이 어떠한 사고로 자꾸만 지연되고, 내가 한 일이 아닌데 자꾸만 구설에 오르고, 사건 사고가 끊이지 않아 머리가 아픈 시기가 오고야 마는 것이지요.

'조상이 지은 죄를 내가 왜 대신 갚아야 해?'라고 생각하실 수도 있겠지요. 억울할 수도 있습니다. 하지만 사실 따지고 보면 죄를 짓지 않는 사람은 없습니다. 누구나 타인을 섭섭하게 만든 경험이 있고, 말실수해서 누군가에게 상처를 주며, 기분을 잘 갈무리하지 못해 화풀이하며 자라는 법이니까요. 그러니 내가 어차피 해야만 했던 도덕 공부, 내가 해야만 했던 속죄를 할 뿐인데, 선조가 같이 덕을 본다고 생각하시면 좋을 것 같습니다. 그리고 이렇게 후손

의 덕으로 업이 씻겨져 내려가 격이 높아진 선조는 신이 되어 후손에게 그 빚을 갚아야 하니, 사실상 투자라고 보셔도 무방하겠지요.

그릇 안에 고인 죄를 비워내면 비워낼수록, 물을 담고 있던 그릇의 가용 용량은 커집니다. 그렇게 된다면 그 그릇 안에는 다른 좋은 것들을 담을 수 있게 되지요. 씻어낸 죄의 분량만큼 행운을 채울 수도 있고, 조상으로부터 신뢰와 보상을 받기도 합니다. 무협지 등에서 말하는 것처럼 '기연'이라고 부를 만한 것이 찾아오기도 하고, 로또에 당첨이 되는 행운이 따르기도 하지요.

줄맥과 신의 관계

위에서 설명한 대로라면, 줄맥은 누구나 가지고 있는 것이 됩니다. 부모 없이 태어나는 자식은 없으니까요. 그렇다면 신은 어떠한 기준을 가지고 신자를 선택하는 걸까요? 이 경우, 줄맥을 일종의 가업으로 빗대어 이해할 수 있습니다.

과거 사람들은 주로 부모에게서 직업을 물려받았습니다. 신분은 물론이고, 과거에 급제해 관직에 오른 양반의 자식은 마찬가지로 과거를 준비하게 되고, 장사를 한다면 마찬가지로 장사를, 대장장이 같은 장인의 자식은 장인이 되는 것이 일반적이었지요. 부모가 가진 기술이 가업으로 물려져 내려오는 것이 당연했다는 것입니다. 사람들은 부모의 능력을 물려받은 자식을 보며 "저 집은 몇 대째 양조 사업을 했다더라.", "저 집은 대대로 무과에 급제해 장군이 된 사람들이 많았다."라고 말하곤 합니다.

물려 내려오는 지식은 대를 이으며 계속해서 보강되고, 사람은 같은 일을 반복할수록 숙달이 되기 마련입니다. 이렇듯 집안 대대로 내려온 능력은 보증수표 또는 포트폴리오가 되어 줍니다. 무속인에게도 마찬가지여서, 신들

은 대대로 무속인이 많이 배출된 집안의 사람을 보며 '**이 집안은 예로부터 무당을 많이 배출했으니, 이번 후손에게도 재능이 있지 않을까?**'라고 생각하고 신자를 고르게 된답니다.

줄맥을 잡다

　이렇게 옛날부터 무속인을 자주 배출했던 가문을 골라내고 나면, 신에게는 또 한 가지의 작업이 남아 있습니다. 바로 자신과 결이 맞는 신자를 찾는 일이지요. 예를 들어 장군신은 병약하고 겁이 많은 사람보다는 타고나길 튼튼하고 담이 센 사람을 선호합니다. 장군이라는 직업 특성상, 심약하고 겁이 많은 건 큰 단점이 되기 때문입니다. 고로 장군신은 자신과 같은 장군을 배출하거나, 장군신을 모신 적이 있는 집안의 사람을 주로 선택하게 됩니다.

　약사산신, 약산할매라고도 불리는 치료의 신은 과거 당골판에서 민간요법을 하며 한의사, 의원 노릇을 하던 사람의 후손에게 내릴 가능성이 크지요. 또 조상이 대대로 선비 집안이었다면 그 사람에게는 부적을 쓰는 신이 내릴 수 있고, 집안에 스님이나 비구니가 있었다면 부처님이 내리기도 합니다. 무속에서는 이러한 과정을 '줄맥을 잡는다'라고 표현합니다.

　간, 또는 신장 이식이나 헌혈이 필요할 때 가장 먼저 피가 섞인 가족 중에서 기증자를 찾듯, 이렇게 줄맥을 잡는 과정에서 가장 먼저 함께하게 되는 신은 조상신인 경우가 많습니다. 다만 조상신을 받아 모셨다고 해서 줄맥을 찾는 과정이 끝이 난 게 아닙니다. 인간에게는 무수히 많은 가족이 있기 때문이지요. 어머니, 아버지, 할아버지, 할머니, 고모, 이모……. 이렇게 핏줄을 타고 몇 대만 올라가도 엄청나게 많은 사람들을 발견할 수 있습니다. 그런데 5대, 6대, 10대 위의 조상에게서 갈라져 나온 가족은 얼마나 많을까요? 정말

세기 힘들 정도로 많은 분들이 계실 테지요.

　이러한 줄맥을 찾아 무수히 많은 신명과 만나고, 그들을 신당에 무사히 좌정시키면 그때서야 무당은 만신의 칭호를 달게 됩니다. 이렇게 신들을 모셔와 신당, 법당에 좌정시키는 작업을 합수(合水)라고 합니다. 물론 전국 팔도의 모든 조상님을 찾아 모시는 건 불가능에 가깝기에, 만신의 칭호는 현실과 약간의 타협이 있는 경우가 더 많지요. 하지만 중요한 건, 무당이 모든 조상님을 모시고 와 좌정시키기 위해서는 끊임없이 전국 팔도를 돌아다니며 기도해야 한다는 것입니다. 좀 더 현대식으로 비유하자면 거래처 인맥을 만드는 것에 가깝습니다. 기도를 다니는 것이 신제자가 신을 한 번 찾아 뵙고 인사를 드리면서, '나중에 이런 일로 도움을 받을 수 있을까요?'하고 묻는 과정에 가깝다는 겁니다.

　그리고 이 과정에서 좋은 인상을 얻게 된다면 신들은 기꺼이 저를 기억해 주실 것이고, 어쩌면 필요할 때 연락하라고 하시며 연락처를 주실지도 모릅니다. 또, 그중에서도 유독 신제자를 더 예뻐해 주시는 분이 생기기도 하지요. 그런 분들은 모자란 신제자를 직접 가르쳐 주고 이끌어주며, 다른 위협에서 보호해주기 위해 같이 다녀 주시기도 하실 겁니다. 이렇게 신제자와 함께하는 신이 생길 경우, 무속에서는 '부리는 신이 생겼다'라고 표현합니다.

Q 신제자라는 호칭은 누구를 기준으로 하나요?

A 신을 기준으로 합니다. 사실상 무속인은 모두 신의 사식이자 제자이기 때문이지요. 신의 피를 타고났다거나, 신의 길을 걷게 되었다는 표현도 자주 들어볼 수 있습니다. 타고났다는 뜻인데, 그래서 무속인들은 어려서 가족들과 자신 사이에서 벽을 느끼는 경우가 많습니다. 더 심해지면 가족들 사이에서 왕따를 당하거나, 미운 오리 새끼처럼 학대를 당하는 경우도 많지요.

줄맥의 영향과 특이점

　이러한 줄맥을 잡게 되면, 무당에게 많은 영향이 생깁니다. 줄맥을 잡아 조상을 모시게 되면, 그 조상이 자신을 모신 후손에게 영향력을 끼치기 때문이지요. 무당이 신자를 가르칠 의무를 지듯, 신은 무당을 가르칠 의무를 집니다. 그리고 그러한 가르침은 대부분 현실 세계의 사건으로 일어나지요. 대부분은 무당이 가진 나쁜 버릇이나 안 좋은 특징을 보완하기 위해, 교훈을 주는 사건을 만들어 주시고는 합니다.

　그리고 이러한 가르침은 가장 강하게 이어진 줄맥에 따라서 각기 다른 방향으로 들어옵니다. 도줄과 불줄(부처님줄), 칠성줄, 용왕줄, 산신줄, 약사줄 등 신의 세계에 있는 전공만큼이나 다양한 줄맥이 존재합니다. 저는 이러한 줄맥 중 칠성줄과 불줄을 타고났고, 불줄을 잡은 케이스입니다. 개중에서도 석가모니 부처님의 영향이 가장 크지요. 불줄이 전공, 칠성줄이 부전공이라고 보시면 쉽습니다. 이렇게 부처님의 줄맥이 강하게 연결된 무당의 경우, 타인과의 마찰을 피하고 용서를 덕으로 삼아야 한답니다. 부처님들은 끊임없이 타인과 마찰이 생길 만한 시련을 쥐여 주시며 신제자의 수양을 시험하십니다.

　다른 신들도 각자만의 특징이 있습니다. 장군신줄이 당겨진 사람의 경우엔 술을 좋아하고, 고기를 많이 먹게 되며 성격이 괄괄해지고, 여자를 밝히게 되기도 합니다. 특히 욱하는 성질이 많이 두드러지기 때문에 원활한 인간관계를 쌓기 위해선 성질을 열심히 다스려야 하죠. 그리고 선녀신줄을 잡게 되면 외모 치장에 관심이 많아집니다. 화장품을 사서 모으는 분도 계시고, 피부과 시술을 많이 받기도 하지요. 그리고 남자 대상으로 결벽 증상을 보이는 경우가 많습니다. 남자가 가까이 오거나 손을 대기만 해도 소름이 끼치고 기분이 나빠지기 때문에 평범한 사람들과 엮여 살기 힘들어하거나, 연애 관계에서 곤란함을 겪기도 하지요. 다만 선녀신줄은 신이 좌정하기 전엔 도리어 남

자를 많이 밝히는 쪽으로 두드러지기도 합니다. 불줄을 타고난 사람들이 어려서는 예민하고 까칠한 것처럼 말이지요.

신제자는 이러한 시련을 매 고비 넘겨야 합니다. 심지어 한두 번도 아니고, 신제자가 죽기 직전까지 반복됩니다. **'시련이 계속해서 찾아온다니. 너무 잔인한 일이 아닌가?'** 싶은 생각이 드실 겁니다. 하지만 시련이 지나간 뒤엔 언제나 상이 찾아온다는 점이 가장 중요합니다. 시험에서 높은 점수를 받았으니, 신께서 선물을 내려 주는 것이지요. 이 상은 어떤 방식으로든 신제자에게 큰 기쁨이 됩니다. 이것을 설명하기 위해, 제 일화 하나를 소개해 드리려고 합니다.

제가 신의 길에 들어가며 지적받은 가장 큰 단점은 바로 지나치게 단호하다는 것이었습니다. 한 번 결론이 나면 하늘이 두 쪽으로 갈라지지 않는 이상 의견을 번복하지 않을 정도였죠. 대단한 아집이었습니다. 단호하다는 것은 주관이 뚜렷하다는 장점으로 볼 수도 있겠지만, 사회생활에서는 단점으로써의 특징이 더 두드러지는 경향이 있지요. 타인과의 소통에서 마찰을 빚기 쉽기 때문입니다.

저의 단호함은 주로 제게 피해를 끼친 사람의 앞에서 발휘되었습니다. 한 번쯤은 용서하고 너그럽게 넘어가 줄 법도 한데, 저는 상대가 제게 잘못을 하면 무조건적으로 항의했고 덕분에 많은 싸움이 있었습니다. 저를 뒷담화하다가 걸린 사람이나, 저를 협박하려 드는 사람이 생기면 무섭게 다그치며 책임을 물었죠. 그러다가 상대가 적반하장으로 나오기라도 하면 고소장을 주고받으면서까지 싸움을 이어나갔습니다. 그야말로 급발진하는 자동차, 화가 난 황소가 아닐 수가 없습니다. 그런데 법당을 차린 뒤, 한동안 분란이 끊임없이 생겼습니다. 저는 계속해서 이어지는 싸움에 지쳐 나가떨어질 지경이 되었습니다. 그즈음 저를 지켜보시던 신께서 한마디 하셨지요.

"그렇게 너한테 시비 거는 놈들이랑 쭉 싸워 보니까 어떻더냐. 별로 좋은

기분은 아니었지? 원래 다 그렇다. 싸움을 이어간다는 건, 네가 받은 상처를 곱씹는 것밖에 안 된단다."

저는 그 말을 듣고 충격을 받았습니다. 그리고 큰 깨달음을 얻었지요. 싸움을 이어갈 때마다 제가 느끼는 피로감의 정체를 알아낸 것입니다. 싸움을 이어가면 필연적으로 상대가 제게 준 상처를, 제가 상대에게 되돌려준 상처를 곱씹을 수밖에 없게 됩니다. 그건 마음에 남은 상처가 아물고 딱지가 지기 전에 손톱으로 상처를 긁어 버리는 것이나 다름없는 행동이었습니다.

그렇기 때문에 저는 더 오래 아프고, 더 오랫동안 마음의 상처로 끙끙 앓게 되었던 겁니다. 저는 그 사실을 깨닫고, 이후에는 싸움을 하지 않게 되었습니다. 차라리 상대와 연을 끊을지언정, 그 일로 왈가왈부하며 제 상처를 일부러 끄집어내지 않게 되었지요.

그렇게 상대에 대한 기억을 잊고 살아가던 때, 연락이 몇 통 날아왔습니다. 저를 괴롭혔던 상대들이 크게 낭패를 보았다는 연락들이었습니다. 제게 못되게 군 대가로 신벌을 받은 게지요. 지금에 와서는 대부분의 분란을 유하게 넘기고 있습니다. 그러다 보니 스트레스를 받을 일이 많이 사라졌고, 인간관계도 훨씬 원만해졌습니다.

저를 제외한 다른 모든 무당들도 이러한 과정을 거치며 인격적인 성장을 이룹니다. 돈에 지나치게 집착하던 사람에겐 돈보다 중요한 가치가 있음을 일깨워주시고, 이기적인 사람에게는 베풂의 중요성을 알려주시곤 하죠.

신을 모시는 일은 확실히 고됩니다. 많이 울어야 하고, 남의 고통스러운 일을 자주 귀에 담아야 하며, 스스로에게도 고난이 자주 찾아오지요. 하지만 그렇게 고된 만큼 제게는 많은 교훈이 남았고, 좀 더 멀리 볼 수 있는 시야가 생겼습니다.

산맥과 기도터

한국에서 태어난 사람 대부분이 '숲'하면 '우거진 산'을 떠올릴 정도로, 대한민국은 대부분이 산으로 둘러싸여 있지요. 열 가정 중 한 가정은 산악용 장비를 갖췄을 정도입니다.

여러분은 이런 산에도 줄맥이 있다는 사실을 아시나요? 대한민국의 산은 백두산으로부터 뻗어져 나온 산맥을 중심으로 자잘하게 퍼져 나가는 형태를 띱니다. 그리고 중심이 되는 산맥을 백두대간이라고 부르지요. 조선 영조 때 학자인 신경준은 〈산경표(山經表)〉를 통해 우리나라의 산줄기를 1대간 1정간 13정맥으로 정리한 바 있습니다. 우리에게 보다 잘 알려진 태백산맥, 소백산맥 등의 산맥 체계는 일제강점기 고토 분지, 야쓰 쇼에이라는 일본 학자들에 의해 정리된 것입니다.

신맥도 이 백두대간의 산맥을 따라 이어집니다. 고로 태백산맥의 줄기를 따르는 큰 산맥에서 더 강한 원력을 느낄 수 있지요. 여기서 산을 자세히 서술하려는 이유는, 무속인들이 오래 신을 모시고 신제자로 기능하기 위해서는 열심히 기도하고 마일리지를 쌓아야 하는데, 이 수련을 위해 가장 대표적인 장소이기 때문입니다. 또한 각기 산마다 자리를 잡은 신명들도 다르고, 산에 앉아서 기도를 시작했을 때의 느낌도 다릅니다.

백두대간은 백두산에서 출발해 두류산, 금강산, 설악산, 오대산, 태백산을 거쳐 속리산, 덕유산, 지리산을 잇는 산줄기입니다. 그리고 이 백두대간에서 갈리져 나오는 산줄기가 1정간(장백정간)과 13정맥(正脈)입니다.

이 13정맥 중 네 개의 정맥은 북한에 있고, 5번째 정맥인 한북정맥부터 남한으로 넘어옵니다. 즉 한국의 무속인들이 기도를 하기 위해 다닐 수 있는 실질적인 구간은 한북정맥부터 시작이겠지요.

5번째 정맥인 한북정맥은 백두대간의 백산 분기점에서 갈라져 나와 장명산까지 이어지는 산줄기로, 군사분계선에 의해 잘려 위아래로 나뉘어 있지

요. 남한에 위치한 정맥은 대성산-북주산-광덕산-백운산-청계산-운악산-죽엽산-사패산-호명산-북한산-노고산-고봉산-장명산 순으로 이어집니다.

6번째 정맥인 한남정맥은 한남금북정맥에서 갈라져 나오는 줄기로, 한남금북정맥의 시작점인 속리산에서 시작해 나와 3정맥 분기점인 칠장산에서 한남정맥과 금북정맥이 갈라지게 됩니다. 그리고 한남정맥은 이 칠장산에서 시작해 문수산에서 끝나는 정맥입니다. 칠장산-도덕산-구봉산-함박산-부야산-석정산-광교산-백운산-오봉산-수리산-윤흥산-양지산-성주산-만수산-원적산-천마산-계양산-가현산-학운산-수안산-문수산으로 이어지지요.

한남금북정맥은 위에서 서술하였듯 속리산에서 시작하여 구봉산-시루산-선두산-선도산-구녀산-좌구산-칠보산-보광산-큰산-보현산-소속리산-마이산-칠현산으로 이어지지요. 칠장산과 칠현산을 잇는 구간을 3정맥 분기점이라고 부르기도 합니다.

금북정맥은 한남정맥과 마찬가지로 칠장산에서 시작해 서운산-취암산-천방산-봉수산-오봉산-대정산-수덕산-가야산-양대산-백화산-남산-지령산으로 이어집니다.

금남정맥은 금강의 남서쪽을 지나기 때문에 금남정맥으로 불립니다. 금남호남정맥은 이런 금강의 발원지에서부터 시작되는 산맥으로, 장안산에서 시작하여 주화산에서 금남정맥과 호남정맥으로 갈라지지요. 갈라져 나온 금남정맥은 주화산-대둔산-천마산-계룡산-안골산-금성산-부소산으로 이어집니다.

금남호남정맥은 위에서 말하였듯 장안산에서 시작하여 팔공산-성수산-마이산-부귀산을 잇는 정맥으로, 13정맥 중 가장 짧은 정맥입니다.

호남정맥은 주화산에서 시작하여 만덕산-경각산-성욱산-고당산-내장

산 - 대각산 - 괘일산 - 무등산 - 천왕산에서 국사봉을 지나 용두산 - 사자산 - 관수산 - 존제산 - 오성산 - 백운산을 잇습니다.

낙동정맥은 낙동강 유역에서 동쪽으로 갈라져 나오는 산맥으로, 백두대간의 구봉산에서 시작합니다. 구봉산으로부터 시작된 정맥은 백병산 - 면산 - 진조산 - 통고산 - 칠보산 - 갈마산 - 검마산 - 백암산 - 독경산 - 맹동산 - 명동산 - 대둔산 - 평두산 - 침곡산 - 태화산 - 운주산 - 어림산 - 관산 - 사룡산 - 부산 - 백운산 - 가지산 - 신불산 - 영축산 - 정족산 - 천성산 - 금정산 - 백양산 - 엄광산 - 구덕산 - 봉화산 - 아미산을 거쳐 몰운대에서 끝이 나지요.

낙남정맥은 태백산맥 지리산 영신봉에서 시작하여 동남쪽으로 이어져 김해에서 끝이 나는 산맥입니다. 낙남정맥은 지리산 - 옥녀산 - 천금산 - 무량산 - 여항산 - 광로산 - 구룡산 - 불모산을 잇지요.

8대 산맥(山脈), 8대 신맥(神脈)

이런 산맥을 따라 만들어진 무속인들의 기도터에 대해서도 설명해 보겠습니다. 1대간부터 제주를 포괄하는 구역엔 8대 산, 혹은 8대 맥이라고 불리는 8개의 산이 존재합니다. 순서대로 금강산, 설악산, 오대산, 태백산, 소백산, 속리산, 지리산, 한라산이지요. 무속인들은 이 8개 산을 놀며 여덟 분의 산왕대신과 여러 신들을 합수받아야 한답니다.

이런 산을 방문하기 전에, 우리가 알아야 할 것이 하나가 있습니다. 산은 남산(男山)과 여산(女山)으로 구분이 된다는 것이지요. 다만 이 말이 산 자체에 성별이 정해져 있다는 것은 아닙니다. 그 산에 좌정한 산신 중, 여산신의 기운이 강한지 남산신의 기운이 강한지, 즉 어느 쪽 성별이 산의 주도권을 잡았는지에 따라서 달라진다는 것입니다.

사람들은 통상적으로 '산신'이라고 하면 호호백발의 할아버지가 지팡이를 짚고 선 모습을 많이 떠올립니다. 하지만 한국은 성모천왕 할머니(마고할미)가 산신의 원전으로 자리하고 계시기 때문에 사실 여산신이 기본이고, 오히려 남산신이 특이한 케이스라고 할 수 있지요.

마찬가지로 남성들만 할 수 있으리라고 생각하기 쉬운 대감과 장군도 여대감, 여장군이 존재합니다. 여신의 줄맥이 강한 사람이면 신장도 여신장이 많이 내리시지요. 가장 흔히 볼 수 있는 케이스로는, 장승으로 세워지는 천하대장군 지하대장군(지하여장군)이 있답니다.

또한 어떤 산은 '약명이 강하다', '장군이 많이 내린다' 하며 특정한 신의 기운이 강하게 부각이 되기도 합니다. 여산과 남산이 구분되듯, 기운에 있어서도 한 분야가 특출나게 부각이 되고는 한다는 것이지요. 그렇기에 특정한 신을 받기 위해 특정 산에 가서 기도를 하는 경우도 있답니다.

다만 주의할 것은, 약명이 강하다고 해서 그 산에 약사산신, 약사할매만 계신 것은 아니라는 것입니다. 산이라고 해서 산신만 존재하는 것이 아니고, 산신과 함께 용신, 장군, 동자, 도사 등의 모든 신들이 자리에 계신다는 겁니다. 모든 산은 하나의 지역구처럼 기능하고, 특정 신이 구청장 역할을 하는 거나 마찬가지기 때문이지요.

부각이 되지 않을지언정 모든 산은 산왕대신의 휘하에서 각 부서마다 맡은 바 임무를 다하며 일합니다. 그러니 약명이 강한 산에 가서 산신동자를 업어 오고, 장군을 받을 수도 있다는 것이지요. 자연스럽게 가는 사람마다 받아 오는 신명이 조금씩 달라지기도 한답니다.

여러 사람의 경험에 기반한 내용과 서적 등을 참고하여 쓰고 있으나, 모두의 경험과 같지는 않을 수 있다는 점 양해 부탁드립니다. 이후로는 각 산에 대한 내용을 표로 정리하여 알려드리겠습니다.

금강산(두타산)

주요 신명	천신줄, 부처줄 (두타산: 약명, 장군줄)
기도 장소	두타산, 건봉사, 통일전망대 등
특이사항	군사분계선에 걸쳐 있기 때문에, 금강산에 직접 올라서 기도하기는 어렵다. 고로 근처에 마련된 사찰에서 기도를 하거나, 통일전망대, 동해와 맞닿은 해안가에서 산을 끼고 용궁과 산신을 한번에 받아 오기도 한다. 혹은 '작은 금강산'이라고 불리는 두타산에 가서 기도를 하는 경우도 있다.

설악산

주요 신명	부처님줄, 산신줄
기도 장소	학수암 기도터, 옥녀봉 기도터 등
특이사항	봉정암, 신흥사, 낙산사, 백담사 등 많은 불교 유적이 있기 때문에 부처님줄이 가장 두드러지지만, 다른 곳과 달리 전체적으로 조화로운 인상이 강하다. 설악산에서 두드러지는 신명은 남산신을 필두로 한 남신들이다. 백담사는 과거 일곱 차례의 화재를 겪으며 이름을 바꾸었다. 주지스님의 꿈에 백발의 노인이 나타나 절의 이름을 백 개의 연못이 있다는 의미인 백담사(百潭寺)라고 지으면 화재가 일어나지 않을 거라고 조언해 주었기 때문이다. 그리고 정말 이름을 백담사로 지은 뒤 화재에 시달리지 않게 되었다고 한다.

오대산

주요 신명	부처님줄, 천신줄, 산신줄, 용신줄
기도 장소	신궁 기도터, 대관령 국사선황당, 산신각 등
특이사항	오대산 적멸보궁은 국내에 다섯 곳뿐인 진신사리(부처님의 진짜 몸에서 나온 사리)를 모신 절이다. 사람마다 말하는 바는 다르지만 문수보살이 많이 내린다는 이야기가 많다. 그리고 1대간을 따라오는, 줄맥이 강한 자리이기에 당연하게도 산신줄이 강하다. 강원노는 대체로 남산신이 많이 자리를 잡았다.

태백산

주요 신명	단군, 천신줄
기도 장소	단군성전, 천제단 무수봉, 장군봉 등
특이사항	단군 신화의 시작점이다. 환인의 아들인 환웅이 3천의 부하와 우사, 운사, 풍백을 거느리고 태백산에 자리를 잡았다는 설화 때문에 태백산은 영산으로 취급을 받는다. 대부분 단군 할아버지를 모셔 가기 위해 방문한다. 또한 천신줄이 강해 말문이 트이거나 귀가 트이는 경우도 적잖이 있다.

소백산

주요 신명	천신줄, 산신줄, 약명
기도 장소	두레골 성황, 소백사, 산신국사암 등
특이사항	충북으로 넘어오면 여산신의 기운이 강해진다. 여산신은 닭고기와 계란을 싫어하는 경우가 많기 때문에, 충북에 있는 산에 갈 적엔 전날부터 닭고기나 계란을 먹으면 안 된다. 물론 가지고 가는 것도 안 된다. 소백산은 태백산과 이어진 곳이기에 천신줄이 무척 강하고, 예로부터 크기가 작으면서 약성이 강한 산삼이 많이 났기에 약명도 강하다. 산신할머니께서는 과묵하신 편이시고 공수도 잘 내려 주시지 않지만, 기도를 하며 소원을 빌면 성불을 잘 주시는 편이라고 한다.

속리산

주요 신명	장군줄, 성황줄
기도 장소	쉰배나무골, 세명당, 법주사 등
특이사항	여산이면서 동시에 장군줄이 강한 곳이다. 사천왕을 많이들 받아 가며, 성황의 문을 열기 위해 성황 기도를 많이 온다. 성황의 문을 열고 나면 잘 뛰지 못하는 제자들도 잘 뛰게 되고, 말문이 트인다. 삼산(금강산, 속리산, 한라산)을 돌면서 성황의 문을 열고 조상을 업고 돌아오는 것도 같은 이유이다.

지리산

주요 신명	성모할머니(마고), 산신줄
기도 장소	용천암, 약수암 등
특이사항	태조 왕건의 어머니로 추정되기도 하는 마고할미가 계신 산이다. 성모천왕이라고도 한다. 창조신의 가락을 가지고 있으면서 모든 산신의 원전으로 알려지기도 했다. 그렇기에 지리산은 산신줄이 무척 강한 편이다.

한라산

주요 신명	천신줄, 용신줄, 산신줄, 여장군
기도 장소	금성당, 천지암, 황다리궤당 등
특이사항	금강산, 지리산과 함께 삼신산(三神山)이라고 불린다. 제주도에 위치해 있으며 산이 높아 천신, 용신, 산신을 모두 받을 수 있다(산이 높을수록 하늘에 가깝다고 하여 천신줄이 강해지고 신의 지위가 높아지는 경향이 있다). 여산인 동시에 여신장의 줄맥이 강한 편이다. 제주에는 최영 장군의 사당이 있는데, 이 여신장이 최영 장군의 둘째 부인이라는 설이 유력하다. 작두장군인 여장군을 받으러 한라산에 방문하는 사람이 많다.

지역별 기도터

앞에서 설명한 규모의 큰 산이 아니더라도, 영험한 산은 많습니다. 이후로는 각 지역에 위치한 산과 기도터에 대해서 소개하도록 하겠습니다.

중부 지방의 기도터

북한산

주요 신명	약명, 미륵, 칠성줄
기도 장소	국사당, 백마대장군 기도터, 약명도사- 약사칠성 기도터 등
특이사항	여산신이 주관하는 산으로, 오악에 포함된 명산이다. 명산인 만큼 기운이 강하면서도 여러 신이 조화로운 편이고, 허공 기도터(신당을 차려놓지 않고 자연에 마련된 기도터)가 많다.

도봉산

주요 신명	산신줄, 선황줄, 미륵
기도 장소	원도봉산 무당골 기도터, 호암사, 칠불암 등
특이사항	도봉산은 북한산과 인접해 있어 기운이 비슷하다. 같은 여산신이 주관을 하고 계시며, 12사찰을 보유하고 있어 부처님줄이 강하다. 도봉산엔 민족의 독립을 위해 헌신하셨던 김구 선생이 숨어 지내던 석굴암도 있다.

인왕산

주요 신명	산신줄, 대신줄
기도 장소	국사당, 궁대신할머니(장희빈) 기도터, 선바위 기도터 등
특이사항	인왕산은 무속인들에게 사랑을 받는 무산이다. 일제강점기 시절 한국 고유의 무술인 택견이 탄압당했을 때, 수련자들이 몰래 수련을 하던 곳이기도 하다. 또 과거 호랑이가 많은 터였기도 하기에 산신줄이 강하다.

남산

주요 신명	천신줄, 생황줄
기도 장소	와룡묘, 범바위 기도터 등
특이사항	과거엔 무속 행위를 많이 했다고 하나, 최근에 와서는 촛불로 인한 화재 등으로 무속 행위를 단속하고 있다. 남산에서는 비손(간소한 상을 차려놓고 두 손을 비비면서 기원하는 가장 간단한 무속 의례) 정도만 하는 것이 좋다.

관악산

주요 신명	천신줄, 산신줄
기도 장소	백운사, 주호암, 연주암 등
특이사항	관악산은 예로부터 불기운이 강한 산이라고 여겨졌기에 해태상을 세워 불 기운을 누르기도 했다. 서울대학교를 끼고 있어서 수능 기도를 가는 객들도 많고, 재수성불을 보기 위해 기도를 오는 무속인들도 많다.

마니산

주요 신명	천신줄, 단군
기도 장소	참성단, 천제암 등
특이사항	단군성전으로 유명하지만, 허공기도터에서 무속 행위를 할 수는 없다. 무속 행위를 무척 싫어하시는 분이 산을 관리하고 계신다.

치악산

주요 신명	성황줄, 용궁줄
기도 장소	국형사, 구룡사 등
특이사항	남산신이 주관하는 산으로 영험한 기운이 강하다. 아홉 마리의 용이 살던 연못을 메우고 구룡사를 지었다는 설화가 있어서인지 유독 물이 맑고 청정한 느낌이 강하다. 이곳에 자리 잡은 용신은 부정한 것을 무척이나 싫어한다.

남부 지방의 기도터

월악산

주요 신명	장군줄, 산신줄
기도 장소	불광사, 공이성황, 월충사 등
특이사항	여산신이 주관하는 산으로, 음기가 강한 영산으로 많이 알려져 있다. 말문이 잘 트이고 성불을 잘 준다는 이야기가 많다. 장군 줄맥이 강한 산의 경우, 기도할 때 무서운 경우가 많다. 신장을 키워야 해서 겁을 주고 버티게 하는 것이다.

계룡산

주요 신명	천신줄, 성황줄, 약명
기도 장소	갑사선황, 불당암, 할매당 등
특이사항	여산신이 주관하는 산으로, 천신줄이 강하고 약사여래, 약사천황할머니 등이 모셔져 있다.

일월산

주요 신명	장군줄, 산신줄, 선녀줄
기도 장소	황씨부인당, 장군봉, 천문사 등
특이사항	남산신이 주관하는 산으로, 장군줄이 강한 것으로 유명하다. 또 황씨부인을 모신 곳이기에 선녀신을 받아 가는 경우도 적잖이 있다.

무학산

주요 신명	칠성줄, 산신줄
기도 장소	태각암, 도깨비 기도터(심광사) 등
특이사항	무학산은 여산신이 주관하는 산으로, 도깨비 장군, 도솔천왕으로 유명하다. 도깨비들이 장난기가 많아서 물건을 숨기거나 길을 헤매게 하기도 하지만, 동시에 재수신으로 여겨지기도 하고 번득이는 아이디어를 잘 준다고도 한다. 또한 호법신으로도 톡톡하게 한몫을 해 주신다.

마이산

주요 신명	도줄(도사줄), 부처님줄
기도 장소	물탕 기도터, 탑사, 은수사, 약천암, 갓바위 기도터 등
특이사항	남산신이 자리를 잡고 계셔 도줄이 강한 편이다. 과거 은수사에서 수행을 하던 이갑룡 처사가 하늘의 계시를 받고 30년간 혼사서 서내한 놀탑을 쌓았다는 이야기로도 유명하다.

토함산

주요 신명	부처님줄, 약명
기도 장소	월천암, 천수암, 석굴암 등
특이사항	신라의 오악 중 하나였다. 불교의 성지인 경주 석굴암과 가까우면서, 과거 약사여래를 모셨던 암자가 자리했기 때문에 부처님줄과 함께 약명이 강하다.

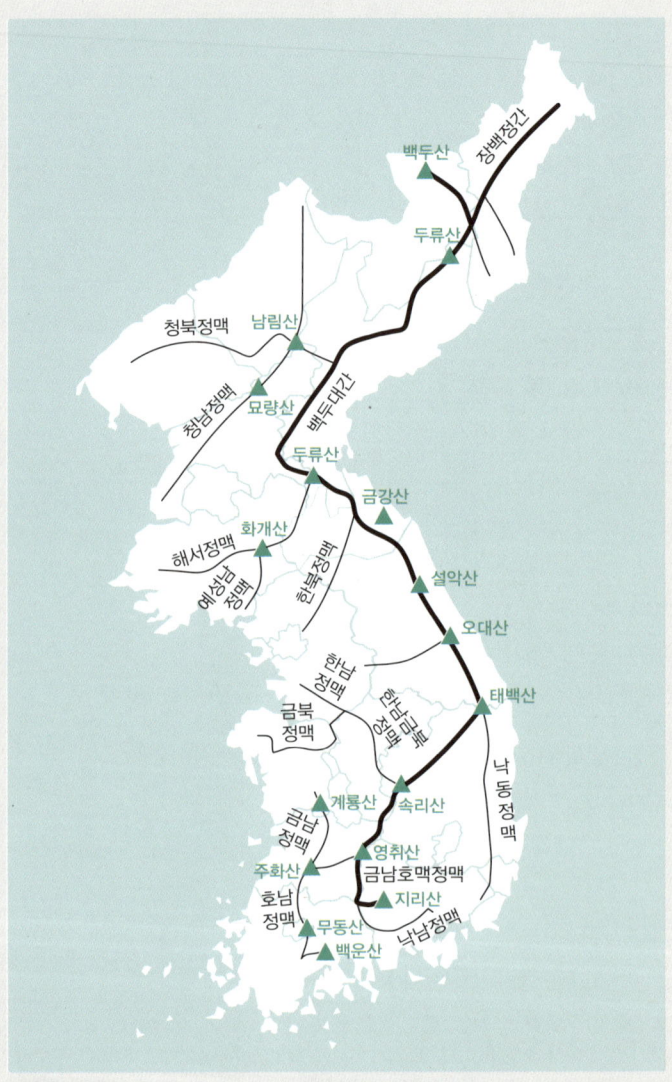

1정간 13정맥

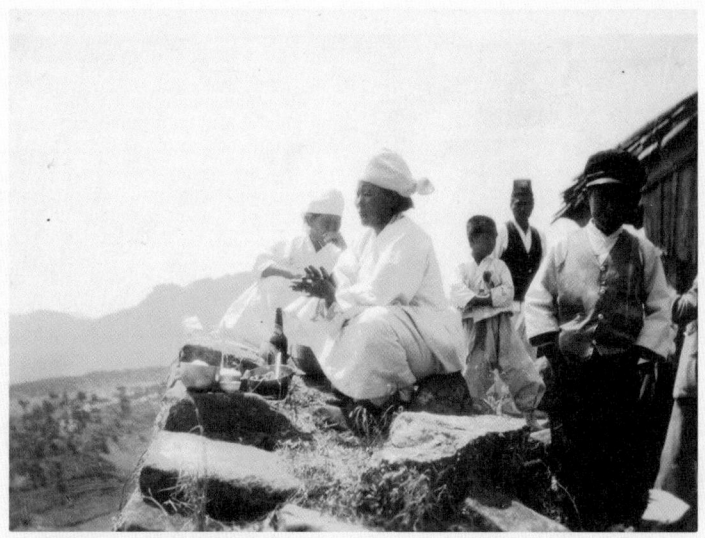

영변 무당 요배(寧邊 巫堂 遙拜)
석남 송석하 선생의 현지조사 사진. 사진 뒷면에 '寧邊 城隍堂 外 巫女 遙拜'라고 기재되어 있다. 지대가 높은 곳에 위치한 당집인 듯한 건물 앞에서 머리에 수건을 쓴 영변무당이 굿이 끝난 후 제물의 일부를 따로 한 곳에 놓아두고 비손을 하고 있으며, 주변에 구경꾼들이 모여 있음.

신의 구분과 계급

신의 상하 관계와 세계관에 대하여

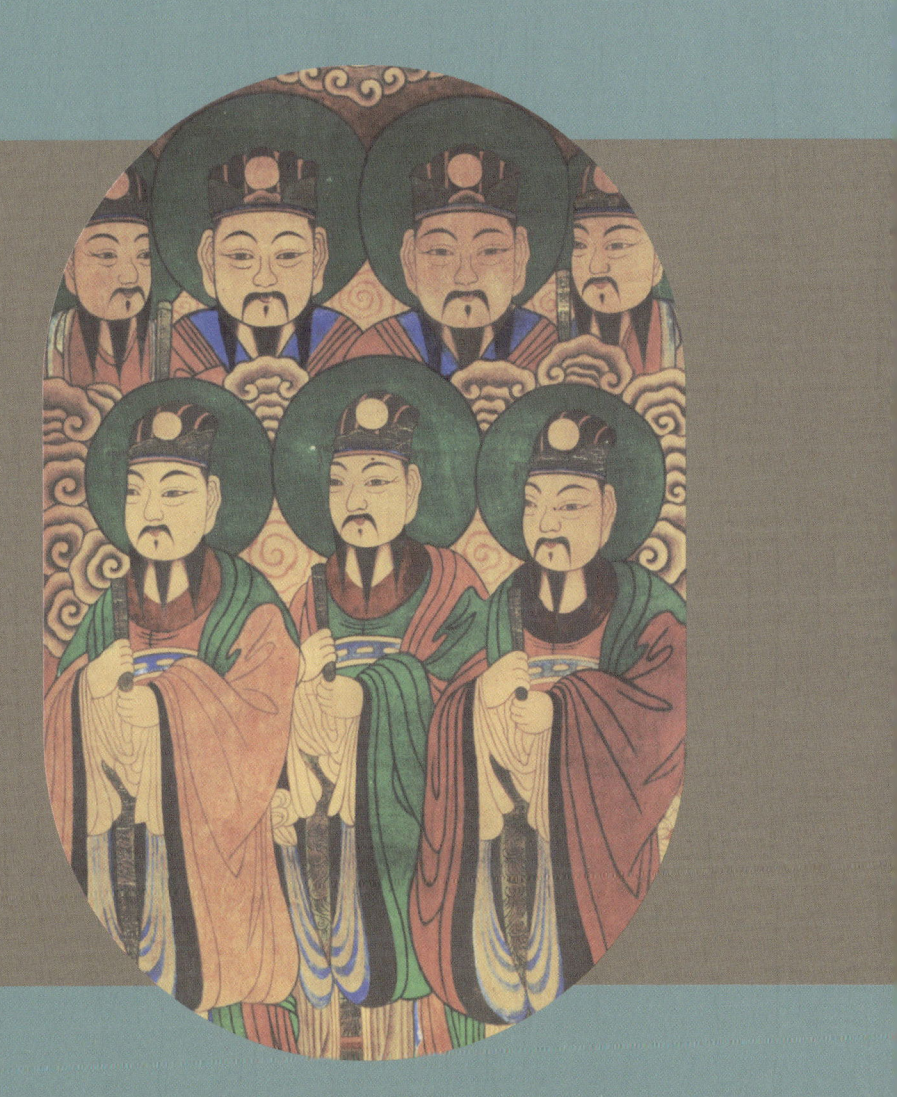

신의 구분과 계급

지금까지 각각 '무속의 역사', '무속인의 삶',' 무속인과 신 사이의 메커니즘'에 대해서 알아보았지요. 비교적 인간의 세계에 치중해, 인간의 입장에서 신을 이해하기 위한 내용이 주를 이루었습니다. 그러니 이제는 한층 더 나아가 신의 세상에 대해 알아볼 차례이겠지요. 그러니 이번 장에서는 신들이 사는 세상에 대해서 말씀을 드려볼까 합니다.

사람들은 보통 신을 전지전능하다고 생각합니다. 늙지도, 죽지도 않으며 모든 것에서 초탈한 존재라고 여기기 때문이지요.

하지만 인간들이 사는 세상에 법과 공무원이 있듯, 신들의 세상 또한 엄한 규율에 따라 운영이 되고 있답니다. 어찌 보면 인간의 세상보다 훨씬 더 깐깐한 법에 얽매여 산다고 할 수도 있지요.

이제 공권력의 민족답게 청렴하고 철저한 체계를 기반으로 한 신들의 세상을 알아볼까요?

하늘의 신, 지상의 신, 지하의 신

무릉도원, 하늘나라, 천계. 신들이 사는 세상이라고 하면 떠올리기 쉬운 세 가지 단어이죠. 이러한 단어를 들은 사람들은 대체로 '신들은 저 높은 하늘에서 살아가고 있구나'라고 생각하고는 합니다.

물론 많은 신들이 천상에 자리를 잡고 인간을 굽어살피고 계십니다. 북두칠성의 신이신 칠원성군께서도 하늘의 신이시고, 옥황상제께서 머무르시는 옥황궁(전승에 따라 자미궁)도 하늘에 위치해 있으니까요.

하지만 모든 신이 하늘 위에 뜬 궁전에서 인간을 내려다보는 것은 아닙니다. 어떤 신은 인간이 오르내리는 산에 자리를 잡고 살아가기도 하고, 또 다른 신은 아예 인간의 집에 자리를 잡기도 하며, 우물에는 용신이 똬리를 틀기도 하지요. 생각보다 인간과 가까운 곳에서 살아가는 신들도 많다는 것입니다. 어떠한 신들은 지하세계에 자리를 잡고 죽음을 맞이한 인간을 관리하기도 합니다. 매체에도 많이 등장하는 '저승사자(저승차사)', '염라대왕', '지장보살' 등의 신들이 바로 그런 케이스입니다.

우리가 익히 들어 알고 있는 염라대왕은 지옥을 다스리는 10명의 군주 중 한 명입니다. 그리고 지옥을 다스리는 10명의 군주는 저승시왕이라고 부르며, 인간의 죄를 심판하는 역할을 맡고 있지요. 저승사자는 이 저승시왕의 부하 직원으로, 시왕들의 명령에 따라 망자들을 관리하는 역할을 맡습니다. 지옥이라는 거대한 기업체의 직원, 혹은 하급 공무원 같은 존재라고 볼 수 있습니다.

이러한 상하 관계의 묘사는 신들의 세계에도 위계와 계급이 있다는 것을 증명합니다. 일부 무당은 '신들의 세계에는 계급이 없다'라고 하기도 하는데, 이 또한 틀린 말은 아닙니다. 무속은 기독교의 성경처럼 하나로 통일된 명확한 경전이 없는 종교이며, 그 때문에 지역에 따라 전승되는 내용이 각각 다르기 때문에 생기는 차이이기 때문이지요.

하지만 그렇다고 해서 '신들 사이에도 상하 관계가 있다'라고 말하는 전승이 사라지는 것은 아닙니다. 그러므로 이 이후로 서술될 내용은 모두 '신들 사이에도 상하 관계가 있다'는 것을 전제로 하는 내용이 될 것입니다. 또, 신들은 인간에 비해 도를 닦아 온 시간이 오래되었기 때문에, 낮은 계급의 신이라 할지라도 서로를 존중하는 모습을 보입니다. 고로 계급은 있을지언정 인간 세상의 차별이나 갑질은 없다고 정리할 수 있겠지요.

천신과 지신의 위상과 특징

"우리 집 조상이면 조상신, 남의 집 조상이면 귀신." 무속의 길에 들어오며 가장 숱하게 들었던 말입니다. 사람들은 일반적으로 생판 타인보다는 가족에게 훨씬 더 많은 애착을 갖지요. 죽은 사람도 별반 다르지 않습니다. 내 피를 이은 후손에게는 잘 대해주려 노력하고, 생판 타인에게는 냉담한 넋이 참 많답니다.

그럼 이 말을 왜 인용하였느냐? 여기서 말하는 조상님이 바로 '지신(地神)'을 뜻하기 때문입니다. 지신은 위로 5대까지의 조상을 뜻합니다. 이후 6대부터의 조상은 천신(天神)이라고 부르지요.

무속인이 되기로 마음먹었다면 가장 먼저 해야 할 것이 가리(신가리, 가리굿)를 하고 신당, 또는 법당을 차리는 일입니다. 그리고 이 가리 단계에서 자리를 잡고 내리는 신이 바로 지신인 조상이지요. 그리고 내려오신 조상들은 쌀이 담긴 단지에 깃들어 신당에 좌정(坐停: 자리를 잡고 앉아 일을 본다는 뜻)하시게 됩니다. 이렇게 법당에 지신을 모신 제자는 '지신 제자'라고 불립니다. 천신과의 연결고리가 생기지 않은, 지신만 모시고 있는 제자라는 뜻이지요.

그렇다면 모든 제자들이 지신 제자로 시작하느냐 하면, 그렇지 않은 경우도 있습니다. 이 글을 쓰고 있는 저부터가 천신 제자인 상태로 법당을 차렸는데, 이미 몸에 천신이 자리를 잡은 채로 무당집에 들어오는 경우, 천신 제자로 가리를 받는 경우가 생깁니다.

그런 경우엔 상대적으로 지위가 낮은 지신이 천신에게 눌려 신자에게 영향을 끼치지 못하게 됩니다. 위계도, 능력도 천신 쪽이 월등히 높기 때문입니다. 쓰리스타 장교를 보고 놀란 이등병, 까마득한 선배 아이돌을 마주친 신인 아이돌이나 마찬가지라는 겁니다. 이렇게 천신이 지신보다 먼저 자리를 잡은 신제자의 경우, 무속의 길로 접어들고서도 몇 년 간 점사를 못 보게 되기도 합니다. 왜냐하면 점사를 봐 주고 굿판을 뛰어 주는 신은 대부분 지신이기 때문이지요.

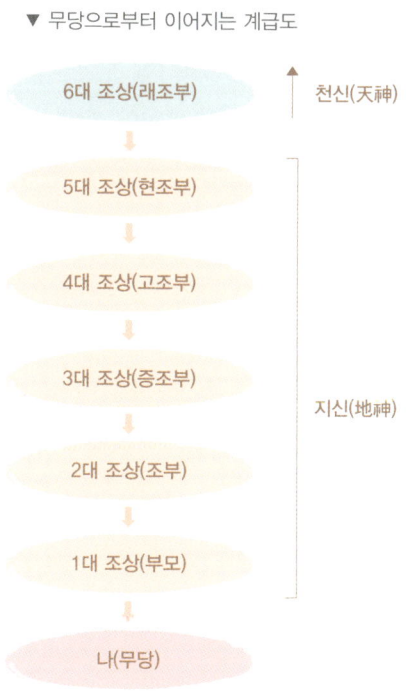

▼ 무당으로부터 이어지는 계급도

가리를 받은 신제자는 조상으로부터 물려받은 업을 닦아, 지신의 격을 높여야 할 의무를 갖습니다. 조상님을 어엿한 조상신으로 만들기 위해서는 '업보 청산'의 튜토리얼을 깨야 하는데, 이게 바로 인간에서 신으로 전직하기 위해서 달성해야 하는 퀘스트인 셈이지요. 프로듀서가 되어, 제가 관리하는 그룹의 아이돌이 선배 아이돌의 앞에서도 당당할 수 있도록 커리어를 닦아 주는 거라고 비유할 수도 있겠습니다.

한편 천신 제자가 먼저 자리를 잡은 신제자는 가끔 '신 없는 무당' 취급을 당하기도 합니다. 신병을 앓다가 너무 힘들어 무속인을 찾아가도 "신이 없는데 무슨 무당이 된다는 거냐."라는 소리를 듣는데, 이는 지신이 기운을 펴지 못해 점사를 보지 못하고, 위계가 낮은 작은 신들이 신제자의 몸에 타지 못하기 때문에 생기는 오해이지요. 고로 천신이 먼저 내린 제자는 스승을 잘 고르는 것이 아주 중요합니다. 신이 없다는 말로 거절당하다 결국 신내림을 단념하게 되는 경우, 그 신제자는 신을 받을 시기를 놓치게 되니까요.

신을 받을 시기를 놓친다는 것은 '운이 좋아야' 한평생 신병을 앓으며 끙끙대는 것이고, 최악의 경우 미친다는 것을 뜻합니다. 훌륭한 스승 한 명의 유무로 사람의 인생이 뒤바뀌게 되는 거지요.

천신 제자로 제자길에 들어선 저의 예시를 들어 보겠습니다. 제 경우에는 조상님보다 제석신(帝釋神)[1]과 칠성할머니(칠성신: 七星神)[2]께서 먼저 자리를 잡으셨지요. 조상님은 순서가 밀려 두 번째로 가리굿을 통해 자리를 잡으셨고, 세 번째로 줄맥을 잡고 들어오신 것이 부처님과 보살님들이시지요.

그 증거로, 저는 최근 지신이 발복하기 전에는 방울 같은 무구를 들고 뛰지 않았습니다. 보통의 신제자들은 방울을 손에 들려주면 어깨를 들썩거리거나 뛰고는 하는데, 저는 정말 아무것도 느껴지지 않았습니다. 그래서 뛰지 않고

[1] 가신이자 성주신이며, 집안에 사는 사람들의 명과 복을 관리하는 신이다. 삼불제석이라고도 한다.
[2] 칠성신은 북두칠성을 기반으로 한 신으로, 가족들의 수명장수, 소원성취, 자녀성장, 평안무사 등을 관장한다고 믿어지는 가신이다.

눈만 멀뚱거렸지요. 신할아버지께서는 그것 또한 네게 이미 천신이 내려 있기 때문이라고 하셨습니다.

제가 천신의 존재를 모르는 무당집에 갔다면, 저 또한 '신이 없는데 어떻게 무당을 하느냐'라는 말을 들었겠지요? 그리고 그 뒤엔 '나는 신 받을 팔자가 아니라니, 이건 신병이 아니구나'라고 생각하며 평생 신병을 고치기 위해 병원을 들락거리며 의미없는 시간과 돈을 쏟았겠지요.

신에게도 전공 과목이 있다?

신의 가장 큰 대분류가 천신과 지신이라면, 그 다음으로 올 분류 기준은 무엇일까요? 그건 바로 신이 관장(管掌)하는 분야입니다. 여기서 우리가 흔히 들어왔던 단어들을 들어보실 수 있을 겁니다.

칠성, 장군, 산신, 용왕, 약산, 별상, 동자, 선녀, 영등제석……. 어디선가 한 번쯤은 들어 보신 단어들이지요? 이 한국 땅에 장군이나 선녀라는 단어를 모르는 사람이 그리 많지 않을 테니까요. 또, 무속에 관심을 갖고 찾아보신 분들이라면 산신, 용왕, 동자 등의 단어도 익숙하실 겁니다. 이러한 분류는 직업을 토대로 한 분류로, 인간이라면 '의사', '요리사', '운동선수'로 나눈 셈이지요. 이렇게 전문성을 가진 신을 주장신이라고 부르기도 한답니다.

참고로, 몸주신과 주장신에 대한 설명에는 여러 가지 갈래가 있습니다. 몸주신을 두고 '가장 많이 활동하는 반장 같은 신'이라고 하는 무속인이 있는가 하면, '주장신이야말로 가장 많이 활동하는 대장 신이다. 몸주신은 몸에 타는 모든 신을 말한다'라고 배우신 분들도 계신답니다. 저의 경우엔 주장신은 '전공이 있는 신'으로, 몸주신의 경우 '그때 몸에 타 있는 신'을 칭한다고 배웠습니다. 이러한 점에 대해서는 각기 계파마다 명칭과 뜻이 조금씩 달라지니, 이 점 감안하며 읽어 주시길 바랍니다.

칠성신(七星神)

북두칠성을 신격화한 신으로, 본디 도교의 신앙 대상이었습니다. 칠성신은 첫 번째 별부터 차례대로 각 탐랑, 거문, 녹존, 문곡, 염정, 무곡, 파군이라고 이름 붙었으며, 주로 인간의 수명과 가문의 안정, 재물 등을 관장합니다.

민간에서는 칠성신의 어머니를 칠성할머니라고 부르며 섬기기도 하였는데, 이 경우 하얀 고깔모자를 쓴 할머니 신으로 묘사됩니다. 그렇기에 무당들도 칠성거리를 할 때 그에 맞춰 하얀 모자를 쓰지요.

가정에서 칠성신을 모시는 것은 치성을 드린다고도 하며, 주로 장독대를 모아둔 뒤뜰에 옥수그릇을 놓고 비손을 하며 모셨습니다.

칠성신은 깨끗한 것을 무척 좋아하는 신이며, 생선과 고기 등 비린 냄새가 나는 음식을 싫어하십니다.

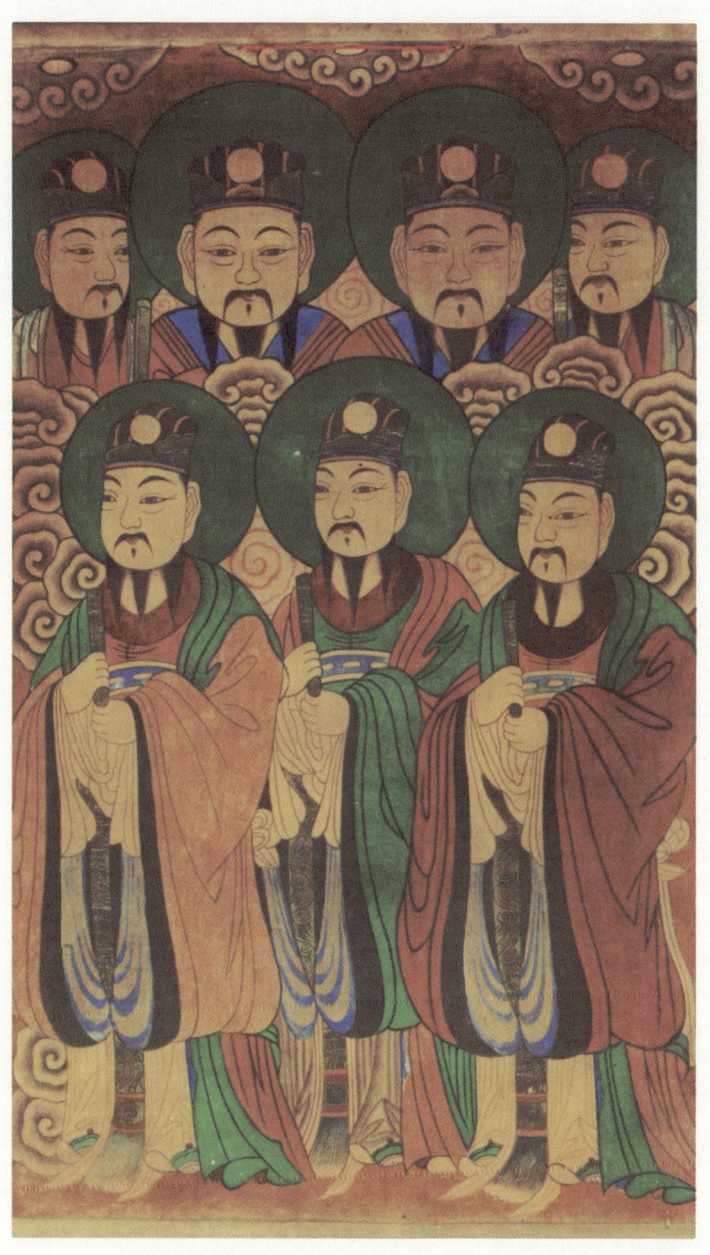

신의 구분과 계급 · 71

산신(山神)

　산을 신격화한 신으로, 산령대신 혹은 뫼님, 산왕대신 등으로도 불립니다. 산신은 주로 생명과 약학을 관장한다고 알려져 있으며, 국내에서는 지리산 성모천왕을 원전으로 여기는 경우가 많습니다.

　그 외에도 산신은 행운, 수명, 장수, 부 등을 관장하기도 하며, 산왕대신, 즉 산의 우두머리신은 장군의 성격을 띠기도 합니다. 관장하는 부류에 따라 약사산신, 칠성산신 등으로 결합되어 불리지요.

　옛날 사람들은 산에 사는 거대한 호랑이나 멧돼지를 산신으로 생각하기도 했지요. 이후 산신숭배 사상도 불교와 융합하였지만, 조선 중기 이후로 산신각(山神閣)이 세워지며 약간의 구분을 두게 되었습니다. 절에 방문하였을 때 큰 본채 뒤로 작게 모셔진 전각이 산신각인 경우가 많습니다.

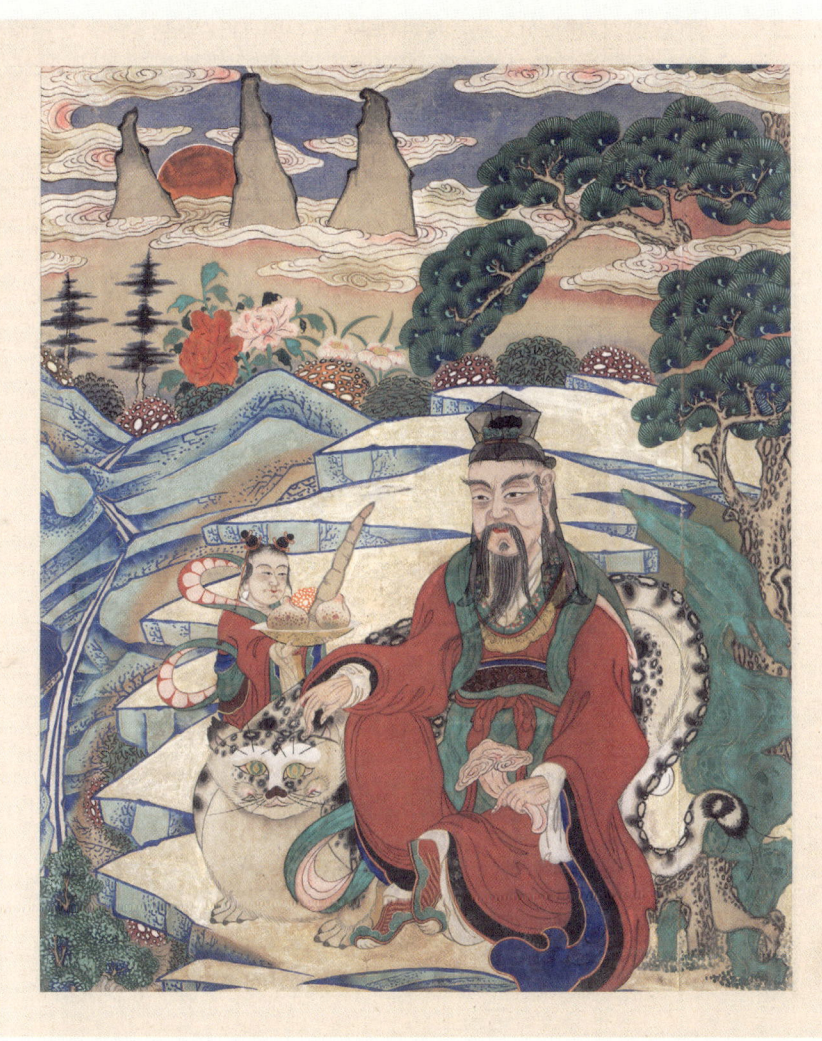

용왕(龍王)

물을 신격화한 신으로, 작은 호수나 하천, 바다, 비를 다스리는 신입니다. 용이 강이나 바다에 자리를 잡고 터주가 될 경우 용왕이 된다고 하는 전승도 있지요.

민간 신앙에서는 우물에도 용왕이 있다고 여겼습니다. 마을의 주부들은 집안 식구들의 수만큼 쌀이 든 종이 주머니를 만들어 우물에 던지면서 가정의 평안을 빌기도 했지요. 2005년 2월, 경남 창녕의 화왕산에서 '용왕'이라는 글자가 적힌 목각 여인상이 출토되었는데, 예로부터 용왕이 인신공양을 많이 받아서 이를 대체하고자 한 노력의 일환으로 봅니다.

강이나 계곡에 자리를 잡은 용왕은 흐를용왕(흐를용궁)이라고 부르며, 샘이나 우물에 자리를 잡은 용왕은 솟을용왕이라고 부릅니다.

또한 용왕은 부와 금전을 상징하는 신이기도 하여, 재수 신명으로 모셔지기도 합니다.

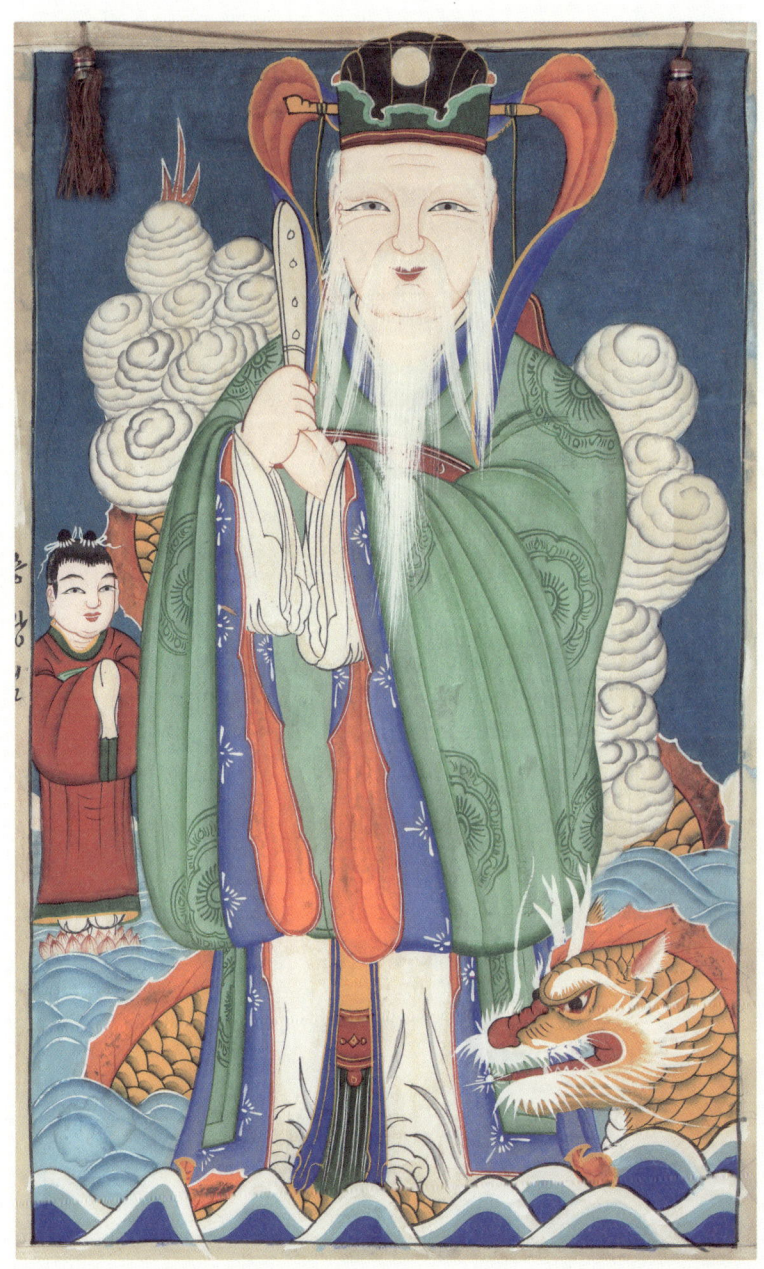

약사(藥師)

약과 침술, 뜸, 한의학 등의 민간요법을 다스리는 신으로, 주로 복덕과 장수, 건강을 다스리는 신으로 모셔져 왔습니다. 다른 이름으로는 약사할매 등으로 불리기도 하며, 불교와 결합하면 약사여래라는 이름을 갖기도 하지요. 마찬가지로 산신과 결합한 경우엔 약사산신이라고 불립니다.

삼국전쟁으로 수많은 희생자와 병자가 나왔던 신라시대부터 대중적으로 모셔 왔고, 오늘날에도 대부분의 사찰에서 약사여래를 모시고 있습니다. 과거엔 약사신을 받은 무속인이 마을에서 의원 역할을 하기도 했습니다. 마을 사람들은 병이 생기면 무속인을 찾아가 병굿을 받고 뜸과 침 치료를 받기도 했지요.

심마니들이 약사산신을 섬기는 경우도 있습니다. 약사산신이 산삼 등 귀한 약초의 위치를 알려준다고 믿기 때문이지요. 충남 금산군에는 약사산신이 인간에게 인삼의 재배법을 알려주었다는 전승도 있습니다.

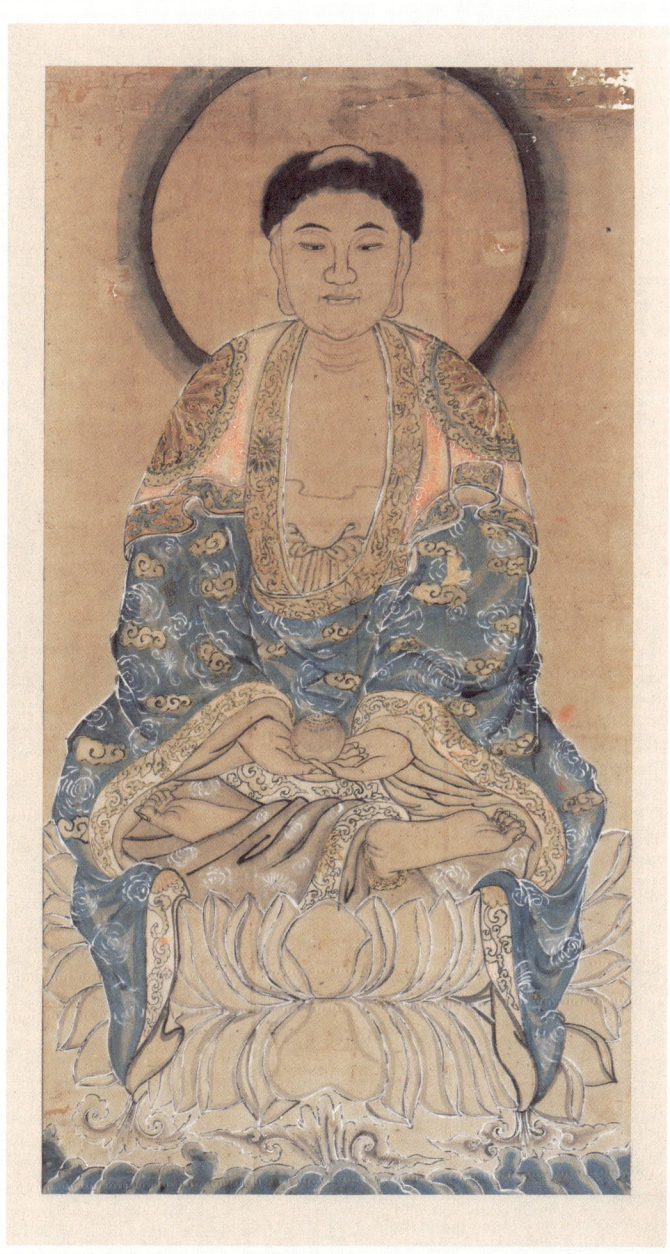

별상(別相)

억울하게 죽은 사람을 신으로 섬기는 경우입니다. 호구별성(호구별상)이라고도 하여 천연두를 의인화한 신으로 여겨지기도 하지요. 억울하게 죽은 넋의 한을 풀어 주기 위해 신으로 모시게 되었다는 전승도 있습니다.

다른 신격과 결합할 경우 별상대신, 별상할미, 별상애기씨 등의 이름으로 불리며, 무속에서는 별상신이 대신판에 앉으면 점을 신통하게 잘 본다고 여기기도 합니다. 또한 별상신이 내려오면 피부에 두드러기가 나고 건선 등의 질환이 생기기도 하며, 원인 불명의 소양증이 생기기도 하지요.

별상신은 집안의 화목과 나라의 태평함을 관장하는 신으로 주로 알려져 있습니다. 서울·경기 지역에서는 '사도세자'라고 구체적으로 지칭하고 모시기도 합니다.

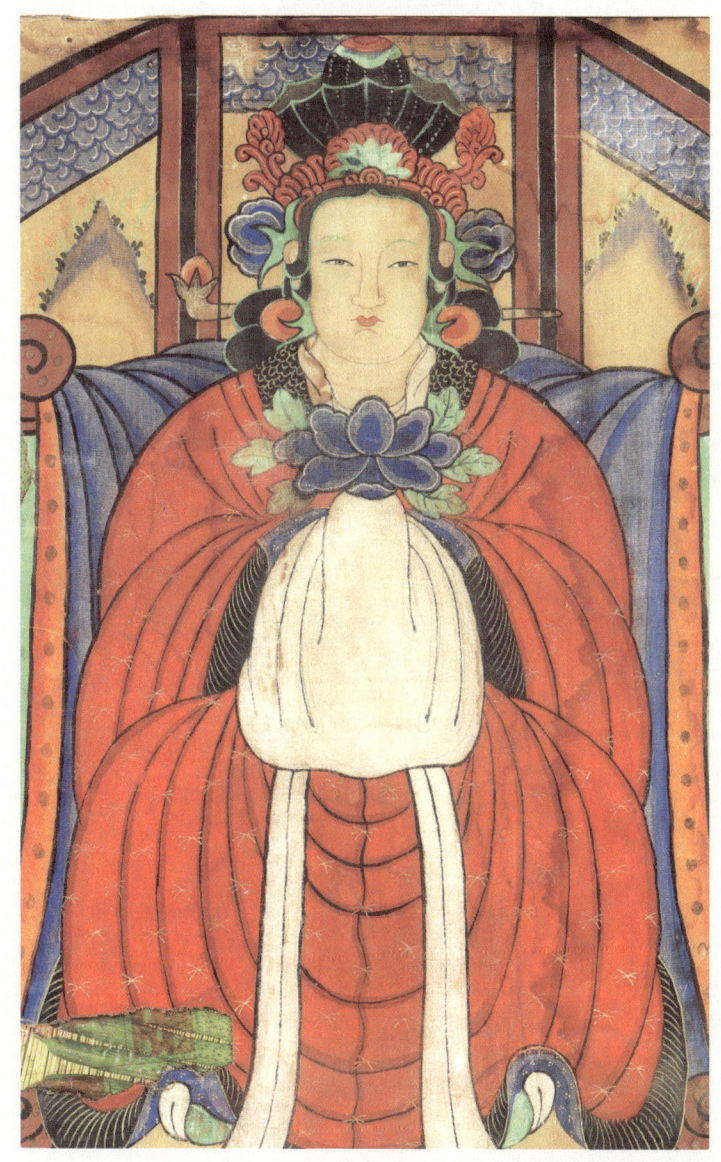

장군신(將軍神)

　나라를 위해 이바지한 군인들을 신격화한 신입니다. 호법신장이나 군웅이라고도 불리며, 민간에서 섬겨질 때는 장승으로 만들어져 마을의 입구를 지키는 수호신으로 모셔지기도 했지요. 동서남북의 방위와 만나면 사천왕, 벼락 등의 자연물과 만나면 뇌성벽력장군 등으로도 불립니다.

　무속에서는 신장을 받으면 제자가 겁을 먹지 않게 되고, 잡귀들이 신장을 무서워해 신장을 많이 받을수록 잡귀를 덜 타게 된다고 말하기도 합니다. 굿에서는 여는 굿으로 장군거리를 해 부정을 풀고 잡귀를 쫓아내기도 하지요. 장군신이 들어온 제자의 성격이 괄괄해지기도 하며, 운동을 좋아하게 되기도 합니다.

　김유신 장군님, 임경업 장군신, 관운장 등 특정 실존 인물을 모시는 경우도 있습니다. 군웅으로는 나라를 위해 독립운동을 했던 독립운동가가 내려오기도 하지요.

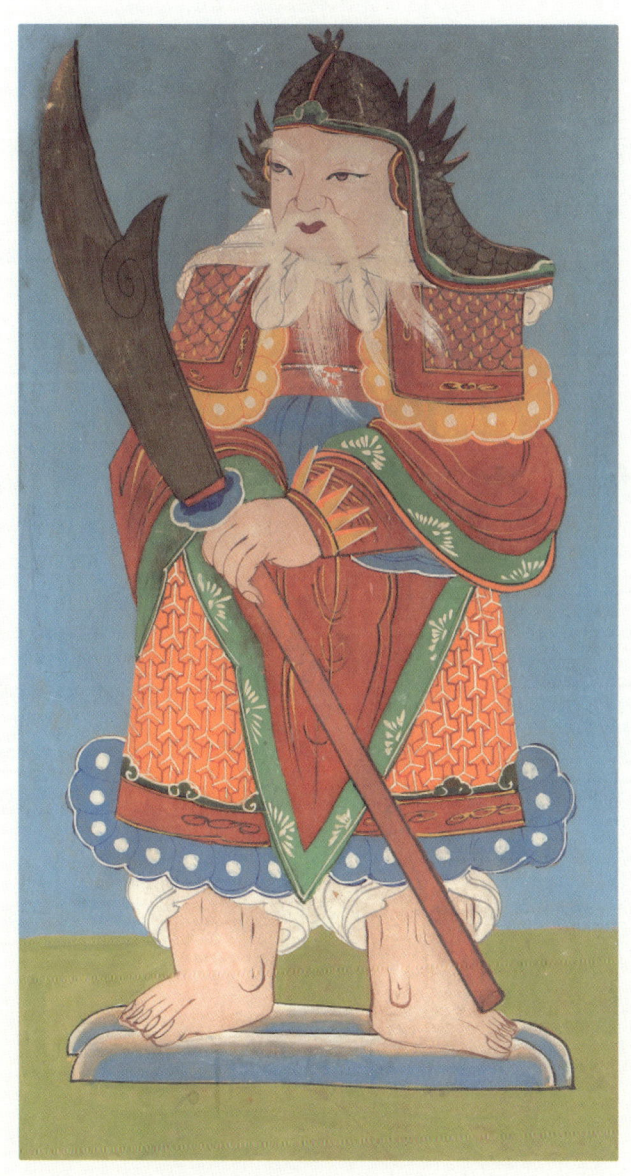

동자/동녀

어린아이를 신격화한 신으로, 태아귀가 하늘로 올라가 동자가 된다고도 합니다. 동자신은 대체로 신의 견습생 같은 위치로, 다른 신을 받을 때 따라 들어오는 경우도 잦습니다. 대감신이나 할머니 신들이 내릴 때 같이 따라와 무당의 곁에서 수행을 하는 것이지요.

동자신들은 아기이기 때문에 보통 단 음식이나 튀긴 음식 등을 좋아합니다. 아기의 습관이 남아 엄지손가락을 빨거나 공갈젖꼭지를 찾는 경우도 많지요. 동자신이 타면 잘 놀라고 쉽게 토라지는 경향을 보이기도 합니다. 물론 일반적인 경우와 다르게 의젓한 동자도 있습니다.

이런 동자신들은 어떤 신과 함께 내렸느냐에 따라 달리 불립니다. 산신과 함께 내리면 산신동자, 장군신과 함께 내리면 장군동자, 일월신의 아래서 훈련하였으면 일월동자, 앓다가 죽은 아이의 경우 별상과 결합하여 별상동자, 별상 애기씨가 되기도 하지요.

여자아이 신의 경우 동녀라고 많이 불리며, 경상도 지방에서는 설녀라고도 합니다.

일월신(日月神)

해와 달의 신으로, 별의 신과 합쳐져 일월성신(日月星辰)으로 불리기도 합니다. 홍수와 가뭄을 막아 주는 신으로 모셔지기도 하고, 부부의 금슬을 좋게 해 주는 신으로 모셔지기도 합니다. 무속에서는 생명과 풍요, 농사의 신으로 여겨지는 경우도 더러 있는데, 제주도에서는 액막이를 위해 일월맞이라고 부르는 굿판을 열어 복을 빌기도 하지요. 불교나 도교 등 외국의 종교가 유입되어 들어오기 전부터 토착신으로써 오래 섬겨진 신이기도 합니다.

왕이 매년 설날 아침 한 해의 무사태평과 농사의 풍년을 기원하며 일월신에게 제를 올리고 절을 하였다는 기록을 수서나 신당서 등 여러 문헌에서 확인할 수 있습니다.

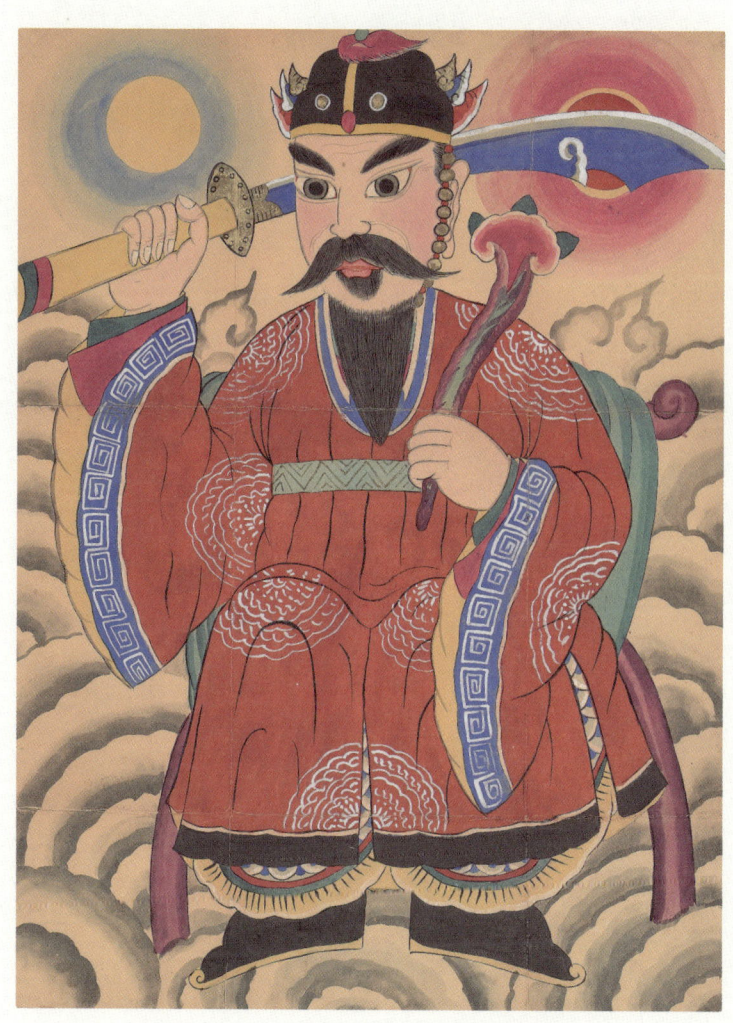

대감신

양반을 신격화한 신입니다. 재수신 혹은 학업의 신으로 많이 내리게 되는데, 공부나 글을 쓰기 위해 내리시는 경우 글문대감이라고 불립니다. 반대로 경을 잘 외게 해 주는 신으로 내리실 때는 말문대감이라고도 하지요. 민간신앙에서는 업대감이라고 하여 부와 복의 신으로 주로 모시는데, 쌀이나 벼를 넣은 단지를 신체로 삼아 모십니다.

이러한 대감신이 내리실 경우 봉천(峰天)에 대감님이 좌정하셨다고 표현하기도 합니다. 주로 남성신으로 묘사되나, 왕대비, 대왕대비 등 나랏일에 개입했던 여성들 또한 대감신으로 내리십니다.

학업성불을 위해 고등학생, 혹은 시험을 앞둔 자녀의 부모님이 글문대감을 섬기는 경우도 더러 있습니다.

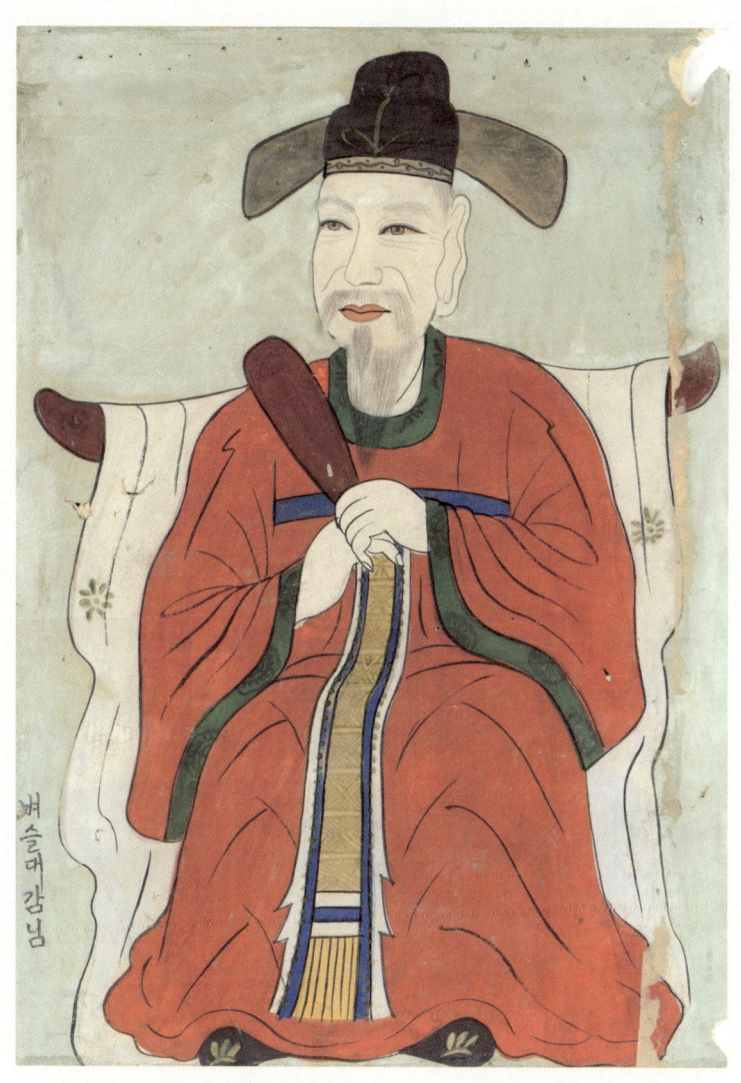

성황신(당산신)

골메기 당산신, 당산신령, 당산천왕이라고도 합니다. 산맥의 골짜기나 수호목, 사당 등에 좌정해 일대 지역의 수호신으로 여겨지는 경우가 많으며, 토지신, 터주신의 성격을 띠기도 합니다.

성황신은 그 마을에서 태어난 이들의 수명과 건강, 안전을 도맡습니다. 또한 사람이 죽을 경우 본골본향(本骨本鄕)의 당산에 영혼이 묶인다고 보기도 합니다. 이 경우 무속인은 해당 지역의 당산신을 찾아가 조상의 넋을 돌려주십사 부탁해, 조상신을 신당으로 모셔 오게 됩니다.

당산나무는 신과 인간 사이의 경계를 상징하기도 하는데, 이때는 문지기 같은 역할을 맡기도 합니다. 주로 '당산에서 문을 열어준다'라고 표현하지요. 그렇기에 신제자는 신가리(신굿)를 받기 이전에 아버지의 본향, 어머니의 본향, 그리고 자신이 태어난 본향의 당산나무와 용궁에 찾아가 인사를 드리며 허락을 구합니다. 이것을 '삼산을 돈다'고 표현합니다.

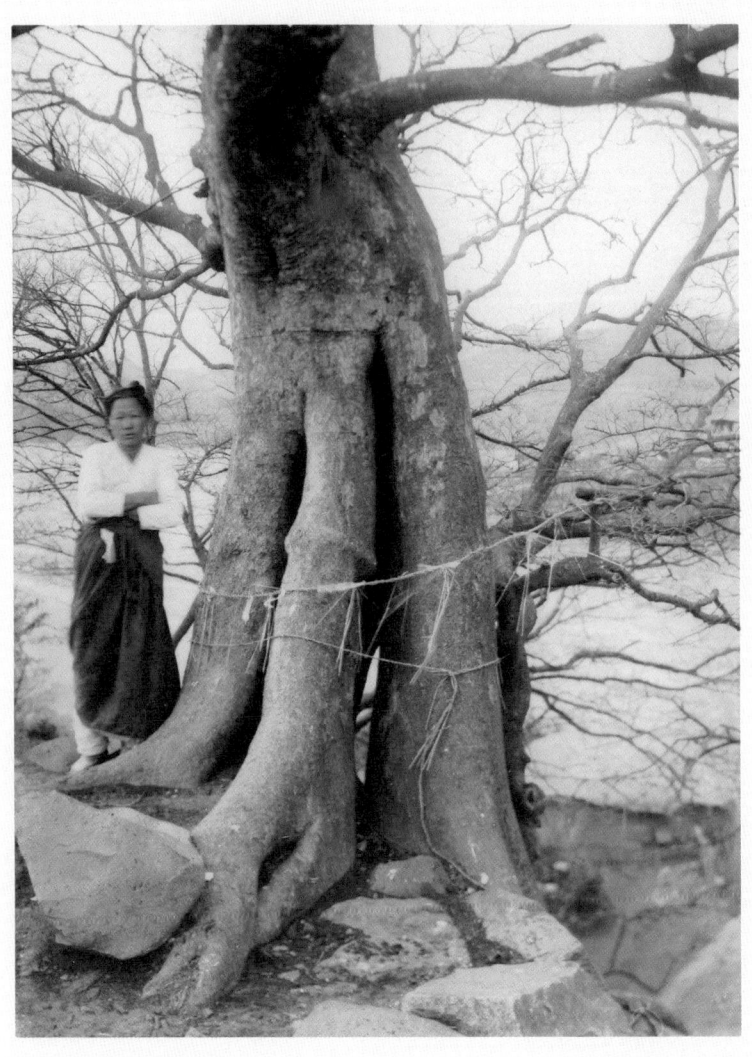

선녀/도령

여성의 형태를 가진 젊은 신선, 젊은 남성의 형태를 한 신선을 말합니다. 결혼을 하지 못하고 죽은 사람들(귀신일 경우 처녀귀신, 몽달귀신, 청춘영가 등)이 하늘로 가 신이 된다고 하지요.

선녀신이나 도령신은 동자님들의 교육을 맡는 보육교사, 혹은 큰 신의 보좌관으로서 기능하기도 합니다. 화랑 같은 도령 신이나 선녀신이 몸에 탈 경우 외모 치장에 관심을 보이는 경우가 많습니다. 아기자기하고 귀여운 물건을 충동적으로 구매하기도 하며, 약간 강박적으로 느껴질 만큼 피부 관리에 신경을 쓰게 되기도 합니다.

도령 신들은 주로 선비인 대감님이나 장군, 신장과 결합되어 오는 경우가 많습니다. 가끔은 지하의 신과 결합해 강림도령으로 내리기도 하지요.

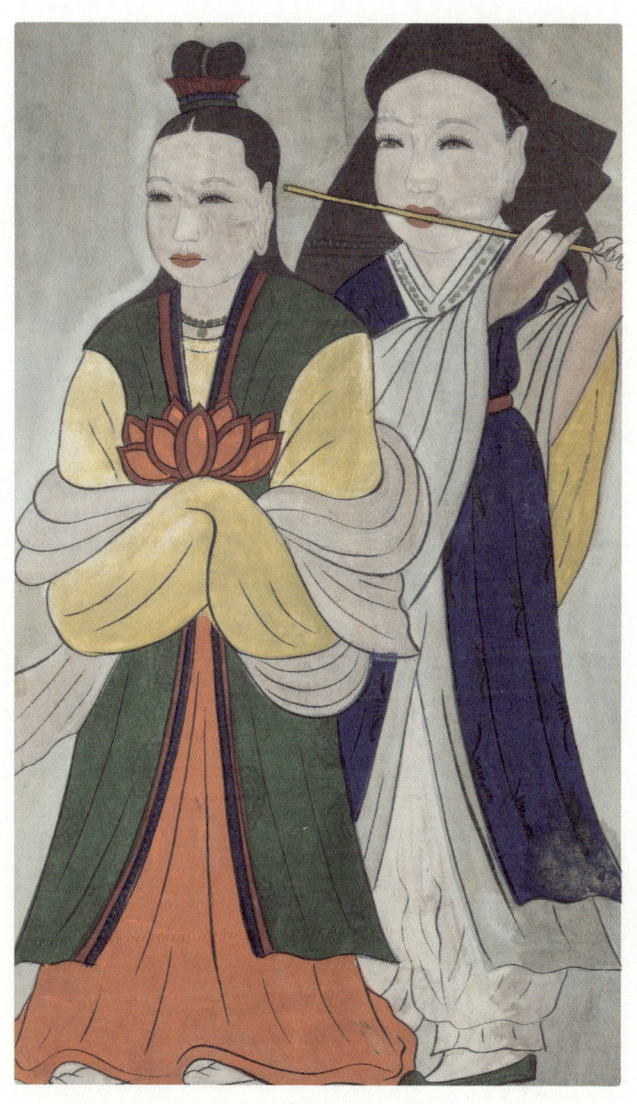

도사/신선

도교를 기반으로 한 신들을 일컬으며, 최고신으로는 천존(天尊)이 있지요. 천존은 실존 인물이자 도교의 창시자인 노자를 말하는데, 태상노군(太上老君)이라고 부르며 섬기기도 합니다.

도교는 인간이 수행과 노력을 통해 신선이 될 수 있다고 믿는 종교로, 벽곡을 통해 곡기를 끊는 수행을 하기도 하고, 영단 등을 통해 영생을 도모하기도 했습니다. 이러한 도교의 수행은 무협지의 기반이 되기도 하였지요.

무속에서 도사신이 내릴 경우 풍수지리 등을 제자에게 가르쳐주기도 하는데, 그럴 경우 글문대감처럼 글문도사, 말문도사 등의 명칭을 사용합니다. 축지법이라고 불리는 요술을 전수하는 신으로도 알려져 있으며, 도사신이 탈 경우 길고 큰 나무 지팡이를 몫으로 준비하게 됩니다.

최고신이 셋으로 나뉘어지기도 하는데, 이 경우 태상노군(태상도군), 영보천존, 원시천존의 삼청을 최고신으로 모십니다. 태상도군, 도덕천존 등으로 불리는 경우도 있습니다.

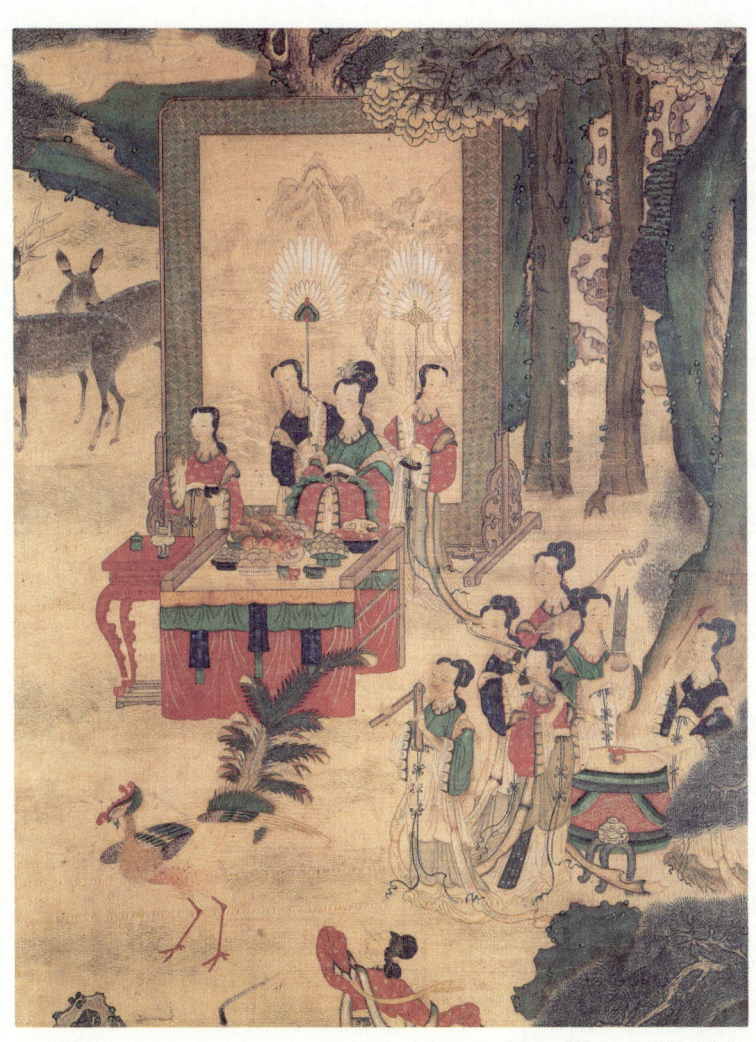

신의 구분과 계급 · 93

각각의 신들은 모두 나름대로의 특징을 가지고 있고, 민간신앙, 무속신앙에서 오랫동안 전래되어 왔습니다. 이러한 신들 중 무속과 관련이 많은 신을 추려 열두대신, 또는 12대신이라고 부르기도 합니다. 다만 열두대신이 꼭 열두 명의 신을 뜻하는 것은 아니며, 이 세상에 존재하는 수많은 신명을 지칭하는 단어로 쓰이기도 한답니다.

이렇게 능력과 특징에 따라 나뉜 신들은 각자의 신이 가진 능력이나, 각자의 신이 타고난 기질에 따라 한 번 더 분류됩니다. 작은 범위를 관장하는 산신이라면 소천왕, 소산신이라고 부르기도 하고, 큰 산맥을 담당하는 신이라면 산왕대신이라고 부르며 섬기기도 합니다. 때로는 두 가지의 특성을 타고났기 때문에 약산산신, 일월선녀라고 불리기도 하지요.

가끔 자신이 큰 신을 받았다는 것을 자랑처럼 여기는 무당이 있습니다. 이런 경우 '나는 천존[3]을 받은 무당이니 동자를 받은 너보다 급이 높다'고 말하며 다른 제자를 무시하기도 하지요. 하지만 그것은 옳지 않은 경우입니다. 큰 신을 받았다고 해서 그 무당이 영험하게 되는 것은 아니기 때문이지요.

모든 무당은 장래 만신이 됩니다. 시간이 지나고 수행의 깊이가 깊어질수록 더 많은 신이 무당에게 내리게 되기 때문입니다. 고로, 남들보다 큰 신을 일찍 받았다고 자만하면 안 된답니다. 신은 언제나 자신의 제자를 지켜봅니다. 그 제자가 선한 마음으로 남을 돕는지, 혹은 오만하게 굴며 다른 사람에게 고통을 주지 않는지도 확인하시지요. 그리고 그 제자가 못된 마음을 품고 있다는 걸 확인하고 나면, 제자에게서 떠나시기도 합니다. 그러면 그 제자는 더 이상 신의 도움을 받지 못하게 된답니다.

신명은 받는 것에서 그치지 않습니다. 계급과 구분을 떠나 모든 신들은 제자가 올바른 길로 걸어가기를 바라기 때문에 제자의 행적에 지대한 관심을 갖고 있습니다. 그 과정에서 제자가 교화될 기미가 보이지 않아서 신이 떠나

[3] 원시천존이라고도 하며, 도교의 최고신을 말한다.

면 그 자리에 귀신이 들어와 제자의 몸을 망가트리기도 하지요.

　고로 신제자는 언제나 자신을 검열하고 더 나은 사람이 되기 위해 노력해야 할 필요가 있답니다.

원력과 발복

불가능한 것을 가능으로 바꾸는 신의 힘

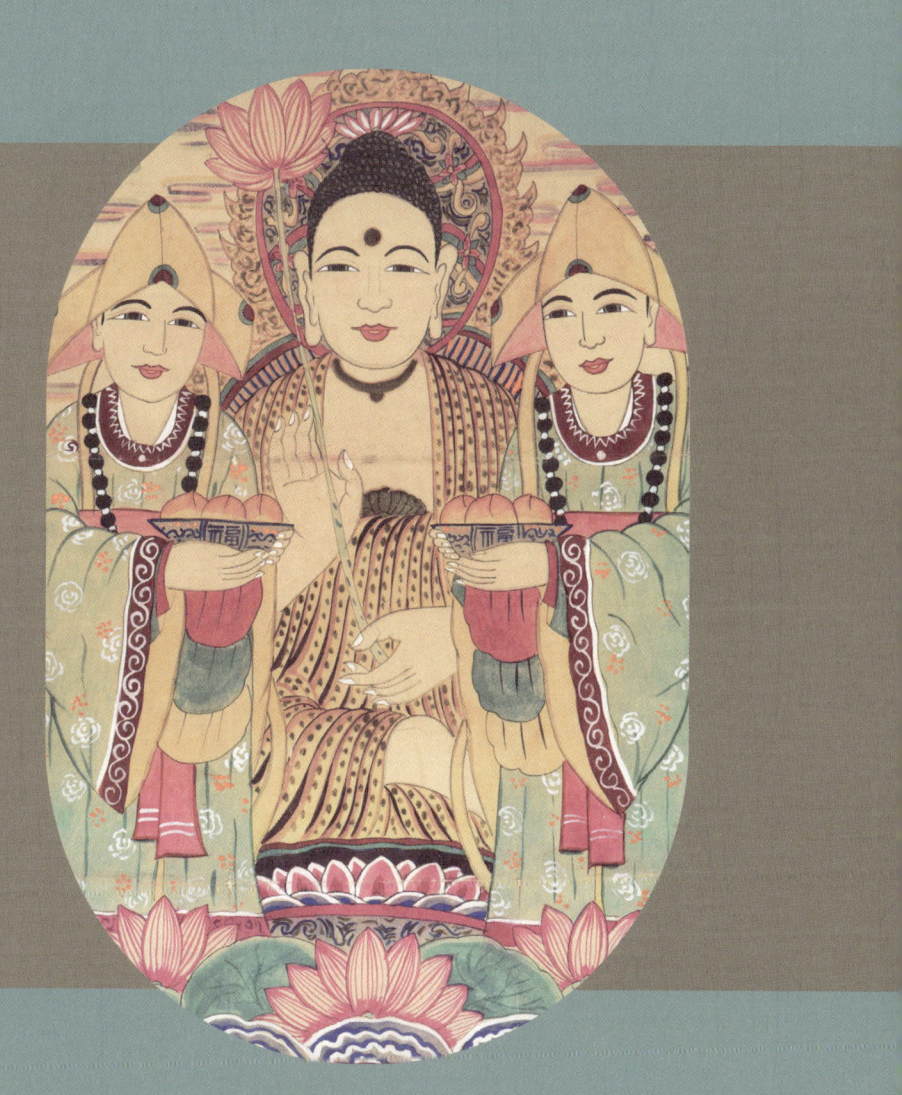

원력과 발복

　그리스 로마 신화에서는 아도니스가 죽어 아네모네 꽃이 되었고, 구약성서에서는 모세가 홍해를 갈랐지요. 이처럼 '신'이라고 하면 자동 반사적으로 '기적'을 떠올리게 됩니다. 이는 사람들이 신을 전지전능한 존재로 인식하고 있기 때문이지요.
　그렇다면 현재 한국의 신들은 이런 기적을 일으킬 수 있을까요? 홍해를 가르는 것처럼 눈에 띄는 기적은 아니지만, 분명 기적은 일어납니다. 만화 속이나 옛 신화에서 나온 것처럼 화려하지는 않지만, 신들은 인간의 운명을 바꿀 수 있는 존재니까요. 이번 장에서는 이러한 신의 기적, '원력'에 대해서 알아보도록 하겠습니다.

원력이란?

원력은 불가능한 것을 가능으로 바꾸는 힘을 말합니다. 발음대로 월력이라고 표기하기도 하고, 어떤 사람은 그저 '힘'이라고 칭하기도 하지요. 직위 또한 전승되는 지역에 따라 지기라고 부르는 지역이 있듯, 원력도 무당에 따라 부르는 이름이 다릅니다.

신의 원력은 게임에 등장하는 신성력이나 마나(MP)와 비슷합니다. 물론 일반인을 위해 쉽게 비유로 설명하는 것이지, 신의 힘이 하찮다는 뜻이 아닙니다. 레벨이 높아지면 MP의 총량이 커지며, 사용할 수 있는 스킬의 수와 위력이 확 상승하지요. 신 또한 위계가 높을수록 힘이 강해집니다. 발휘하는 기적의 수도 많아지고, 현세에 더 큰 영향을 끼칠 수 있게 됩니다. 이러한 원력을 얻기 위해 신들 또한 인간처럼 공부하고 수행해야 하지요. 한국의 입시제도와도 닮아 있는 메커니즘입니다.

이러한 기적을 인간이 겪을 때는 '와 마법 같다. 뭐든지 다 할 수 있을 것 같다'라고 생각하게 되지만, 이러한 신의 힘으로도 모든 것을 해결할 수는 없습니다. 신의 능력은 법인카드와 비슷하게 생각해야 합니다. 회사의 직원이 법인카드를 이용해 사적인 욕심을 채우면 그건 횡령이 되지요. 법인카드는 '회사와 관련이 된 일을 처리하는 데 쓰는' 목적으로 존재하기 때문입니다. 그런 법인카드를 가지고 가족, 친구와 고기를 사 먹거나, 개인 명품 시계를 사면 안 되겠지요?

그런 것처럼 신의 원력에도 쓰임새가 정해져 있습니다. 신자가 신들에게 **"저 놈이 제게 못되게 굴었으니 벌을 주세요."** 라고 무작정 빈다고 해서, 상대방을 콱 처벌할 수 있는 게 아니라는 겁니다. 신의 힘을 행사하는 데에도 법이 있고 순서기 있습니다. 만일 그 상대방이 정말 혼나 마땅한 악인이라면, 신은 정당한 검토 과정을 거쳐 그 사람에게 신벌을 줄 수 있습니다.

하지만 상대방이 큰 벌을 꼭 받아야 할 정도로 나쁜 사람이 아니라면, 또

신제자와 쌍방으로 죄를 지었을 경우에도 신벌을 내릴 수 없습니다. 이런 곳에 능력을 쓰면 부정한 곳에 원력을 낭비한 죄로 신도 벌을 받게 됩니다. 그러니 정확한 방식으로 올바르게 사용하는 것이 중요하겠지요. 그렇다면 현실에서는 신의 원력을 어떤 방식으로 느껴 볼 수 있을까요? 현실에서의 케이스로 제 경험을 소개해드리고자 합니다.

저는 가지고 있던 지병 때문에 눈을 수술한 적이 있습니다. 그 뒤 수술 후유증으로 빛이 강하게 내리쬐는 여름이면 눈을 제대로 뜰 수 없을 정도로 눈이 시리곤 하지요. 날이 맑고 해가 쨍한 날은 선글라스 없이 도로를 걷기 어렵고, 겨울에도 가끔 날이 맑으면 인상을 마구 찡그리게 될 정도입니다. 특히 여름이면 하얀 승용차나 하얀 구조물은 빛 때문에 잘 보지 못할 정도입니다.

그날은 7월의 맑은 날로, 아스팔트가 지글지글 익을 정도로 볕이 강했습니다. 그리고 저는 집 앞 가까운 편의점에 가고 있던 도중이었습니다. 집 앞이고, 신호등도 한 번만 건너면 되는 데다 몇 분 걸리지도 않으니 선글라스를 끼지 않고 집 밖으로 나온 참이었습니다. 별 문제 없이 신호등이 있는 곳까지 걸어왔고, 신호등의 색도 유심히 확인했습니다. 곧 신호등이 빨간 불에서 초록 불로 바뀌었지요. 저는 바늘처럼 가느다랗게 뜬 눈으로 신호등의 색을 재차 확인했습니다. 역시 초록 불이 맞았습니다.

편의점까지 가는 길에 있는 신호등은 X자 모양으로, 널따란 사거리 도로를 가로지르는 신호등이기 때문에 신호가 긴 편입니다. 그렇기에 저는 안심하고 느릿느릿 신호등을 건넜지요. 서둘러 걷다가 다른 사람이랑 부딪치거나 넘어지기 싫어서였습니다.

그렇게 신호등을 거의 다 건넜을 무렵, 갑자기 무엇인가가 저를 확 잡아당기는 듯한 느낌을 받았습니다. 저는 멱살이라도 잡힌 사람처럼 갑자기 허우적허우적 빠르게 걸어 인도 위로 올라갔지요. 그리고 그 직후, 제 등 뒤로 승용차 한 대가 급발진이라도 한 것처럼 횡하니 지나갔습니다. 그것은 하얀 승

용차였지요. 백라이트의 붉은 빛 때문에 뒤늦게 알아볼 수 있었습니다. 신호가 거의 다 지나갔고, 자신이 들이받을 것처럼 굴면 제가 어련히 알아서 피하리라고 생각했던 것 같습니다. 아니면 졸음운전을 하고 있었을 수도 있지요.

제가 여전히 느릿느릿 걷고 있었다면 치였을 겁니다. 초등학교를 낀 커다란 사거리 앞에서요. 오싹한 느낌이 들며 다리에 힘이 풀렸습니다. 그날 저의 간식은 커피 한 잔과 쿠키 한 조각이었습니다. 고작 쿠키 한 조각 때문에 죽을 뻔했다고 생각하니, 정말 하늘에 감사하게 되더군요.

또 다른 예시도 있습니다. 어렸을 적의 이야기입니다. 저는 서너 살 무렵부터 이상한 걸 보는 어린아이였습니다. 방에 놓인 악어 모양 칭찬 스티커 판의 눈동자가 이리저리 움직이는 것을 보거나, 인간이 들어가기엔 지나치게 작은 틈새에 끼어서 학생들을 구경하는 귀신을 목격하기도 했습니다. 그리고 또 어떤 날은 하천을 따라 걷다가 다리를 잃어버린 군인이 두 팔로 기어 다니는 걸 보기도 했고, 더 가끔은 사람이 죽는 걸 예견하기도 했지요. 부모님은 제가 상상력이 풍부한 아이라 그렇다고 말씀하셨지만, 저는 제 운명을 어느 정도 예감하고 있었습니다.

그래서 그랬을까요. 저는 어려서 발을 헛디딘 탓에 2층 높이에서 머리부터 떨어져 정신을 잃은 적이 있었습니다. 며칠이 지나도 의식은 돌아오지 않았지요. 당시 부모님에게 듣기로는 의사 선생님께서 '뇌출혈이 심하고, 피가 많이 차서 수술을 하더라도 후유증이 남을 가능성이 크다'라고 말씀하셨다는 모양입니다.

부모님은 제게 장애가 남거나, 혹은 수술의 끝에 죽음을 맞이하지 않을까 하는 걱정으로 밤을 새우셨습니다. 그러면서도 한 줄기 희망을 위해 수술 날짜를 잡으셨다고 했습니다. 기적이 일어난 건 수술 며칠 전이었습니다. 제가 갑작스럽게 눈을 뜨고 엄마를 찾기 시작한 것이었죠.

다시 검사를 해 보니, 머릿속에 차 있던 피가 깨끗하게 사라져 있었습니다.

인지 능력도 정상적이었지요. 그저 조금 어지러워할 뿐으로, 두 발로 걷고 생활하는 데도 무리가 없었습니다. 뇌출혈로 인해 의식이 없는 환자의 경우 완쾌하는 경우가 거의 없다던데, 정말 기적이나 다름없는 일이었습니다. 지금 와서 생각해 보면 '신의 길을 가야 할 팔자인데, 벌써 죽으면 안 된다고 생각한 신들이 손을 써주셨던 게 아닐까?'라는 생각이 드는 일화입니다.

독특한 일화도 하나 더 소개해드릴까 합니다. 위험한 상황을 극복하거나 대단히 신비한 경험을 한 건 아닙니다만, 제가 개인적으로 가장 좋아하는 일화랍니다. 소법당을 막 차렸을 무렵의 일입니다. 무속인의 법당이나 신당의 가장 기본적인 차림새는 가리단지 두 개와 함께 쌀그릇과 향합, 향꽂이, 촛대 두 개, 옥수그릇입니다. 그리고 초와 향이 놓이는 만큼 당연히 불을 켤 일도 많은 편이지요. 저는 원래도 향 냄새를 좋아하는 편이었기 때문에, 하루에 향을 두 대씩 태우는 편이었습니다. 기도를 하지 않을 때도 종종 켜 놓았고, 하루에 대여섯 대를 쓰는 날도 있었습니다. 그러다 보니 나중에는 편의상 소법당 위에 라이터를 올려놓고 쓰게 되더군요. 그런데 문제는, 제석신께서 그걸 못마땅하게 생각하셨던 겁니다. 하지만 신을 받은 지 얼마 안 되어 아무것도 모르던 저는 그 사실을 눈치채지 못했지요.

그리고 얼마 지나지 않아, 라이터가 망가졌습니다. 기름도 넉넉하고 부싯돌이 마모된 것도 아닌데 불이 안 켜지더군요. 저는 그걸 보고 '아, 라이터가 망가졌나 보다. 내가 너무 자주 썼나?'라고 생각했죠. 그러고는 그 라이터를 서랍 깊숙한 곳에 넣어둔 뒤, 새로운 라이터를 사 왔습니다. 그러고는 바보같이 그 라이터를 또 소법당 위에 올려놓고 사용했지요.

새로운 라이터도 하루 만에 고장이 났습니다. 그 다음에 사 온 라이터도 하루가 지나니 먹통이 되더군요. 그즈음 이상하다는 생각이 들었습니다. 이것도 신께서 하신 일인 것 같다는 의심이 들었어요. 그래서 저는 가장 첫 번째로 망가졌던 라이터를 서랍장에서 꺼내 점화해 보았습니다. 불이 멀쩡하게

잘 켜졌습니다.

　정말 이상한 마음이 든 저는 소법당 위에 올려두었던 세 번째 라이터를 서랍장에 넣어 보았습니다. 그리고 30분 뒤 불을 켜 보니 불이 또 붙더군요. 그렇습니다. 소법당 위에 화기를 올려놓으면 안 된다는 할머님의 가르침이셨던 겁니다……. 이걸 몇 번이나 실험을 해 보고 나서야 알아듣다니. 제가 참 바보 같았지요. 아, 참고로 최근엔 다시 라이터를 소법당에 올려놓게 되었습니다. 법당에 좌정하신 할아버지가 발복하시며 담배를 찾게 되셨거든요. 고로 지금 소법당 위엔 담배 한 갑과 라이터 하나가 같이 올라가 있답니다. 신기한 것 한 가지. 그 전에 소법당에 올려 뒀던 화기들은 다 죽어버렸는데, 이 라이터는 언제 빌려 써도 멀쩡하더랍니다.

발복이란?

　앞에서 할아버지가 '발복'했다고 썼지요. 그럼 대관절 발복이 무엇이기에 안 피우던 담배를 찾게 되고, 매번 망가지던 라이터도 멀쩡하게 쓸 수 있게 되는 걸까요?

　무속의 신은 주로 인간의 몸에 타서 영향력을 발휘합니다. 그리고 이렇게 신이 인간의 몸에 탄 채로 발휘하는 능력을 '발복(發福)'이라고 부른답니다. '신이 터진다'고도 표현하지요. 인간의 몸에 영향을 끼칠 만큼 능력이 차서 폭죽이 터지는 것처럼 분출이 된다고 생각하시면 편할 것 같습니다. 신이 인간의 몸에 타서 굿을 하거나, 공수를 내리거나, 어떠한 행위를 하는 것 모두가 발복인 것이지요.

　이번에도 이해를 돕기 위해 예시를 들어 설명하도록 하겠습니다. 신은 무속인의 몸에 영향을 끼칠 수 있습니다. 그리고 인간의 몸에 타서 자신에게 필

요한 것이나, 부족한 것을 채워 넣기도 하지요. 그리고 밥의 민족인 한국인답게, 이러한 니즈는 먹을 것으로 자주 나타납니다.

동자가 타면 소위 말하는 아기 입맛이 됩니다. 평소에 단 것을 즐겨 먹지 않던 사람이 갑자기 단 음식을 엄청나게 사 먹게 되지요. 제 일월동자의 경우 단지형 바나나우유와 아이스크림을 무척 선호합니다. 또 동자마다 입맛이 약간씩은 달라 저희 동자는 시큼한 맛이 나는 사탕이나 젤리도 잘 먹지만 이와 달리 신어머니 집 장군동자는 신 맛이 나는 걸 싫어하는 편입니다.

부처님이 탔을 때는 고기를 먹지 못하게 됩니다. 정확히는 고기를 물리적으로 먹지 못한다기보다, 딱히 입맛이 당기지 않지요. 대신 주로 옥수수나 감자, 고구마, 신선한 채소로 끓인 맑은 탕이나 두부 같은 것을 선호하게 됩니다. 만일 고기를 먹게 된다고 해도 소화가 되지 않아 속이 메스꺼워지기도 하고, 고기를 입에 넣어도 별다른 맛이 느껴지지 않는 경우가 부지기수입니다. 어떤 날은 고기를 입에 넣었는데 비릿한 고무처럼 느껴지기도 했지요.

반면에 장군신, 신장님이 타면 날고기가 그렇게 먹고 싶습니다. 과거 조선 사람들은 돼지고기나 닭고기, 민물고기 등도 회로 즐겨 먹었다더니, 육회나 육사시미 같은 것이 무척 당깁니다. 한평생 날음식은 거들떠보지도 않았는데, 신장님이 타시면 저도 모르게 육회집 앞을 어슬렁거리게 되더라고요.

이렇듯 신이 인간의 몸에 타 영향을 끼치는 범위는 생각보다 다양합니다. 신이 인간의 몸에 타서 오로지 점만 치는 것이 아니라는 것이지요. 때로는 신의 호오(好惡)에 맞춰 음식을 먹고, 신이 구경하고 싶은 곳을 구경하고, 함께 공부를 하게 되기도 한답니다.

귀신의 넋을 달래 주고 풀어 주듯이, 신과의 관계에서도 그들의 니즈를 맞춰 주고 지루함을 달래 주는 것이 무당의 본분이 아닌가 하는 생각이 들기도 합니다. 이전에 말했듯 내 조상이면 조상신, 남의 조상이면 귀신이니까요.

귀신도 잘 빌어 주고 달래 주면 신이 되어 인간을 돕기도 하듯, 신 또한 한

때는 인간이었고 귀신이었던 존재들이 꽤 많답니다. 그러니 인간적인 면모를 보이는 거지요. 인간도 칭찬을 받고, 누군가가 내 취향에 맞춰 나와 즐거운 하루를 보내 주고 나면 살아갈 힘이 나게 되지 않던가요? 그것처럼 신 또한 인간을 통해 즐거움을 찾고, 그 즐거움을 원동력 삼아 다시 인간의 안녕을 위해 노력해주시는 게 아닐까, 가끔 그렇게 생각하곤 한답니다.

▼ 신의 발복 영향과 범위

	입맛	특징	대표적 무구
동자신	단맛, 튀긴 음식 선호	• 잠이 많아진다. • 무서운 걸 싫어하고, 눈물이 많아진다. • 기분의 기복이 심해지고 게을러진다. • 목욕이나 청소를 싫어하기도 한다.	방울
장군신	고기, 술 선호	• 괄괄해지고 아저씨 같은 버릇이 생기며, 호전적인 경우가 많다. • 욱하거나 여자를 밝히게 되기도 한다. • 전형적인 마초에 가깝고 자기 사람에게 손대는 걸 엄청나게 싫어하기도 한다.	신칼, 작두, 식칼
선녀	편차 큼	• 아름다운 것을 좋아한다. • 분홍색이나 레이스 장식이 들어간 것도 좋아하고, 화장과 치장에 관심을 가진다. • 정절을 지키는 신으로 남자의 접근을 싫어하는 편이다.	선녀부채, 선녀방울
대감	담배, 술, 정성 들여 차린 상	• 점잖고 말수가 적어지며 헛기침을 많이 하신다. • 가부장적인 성격이 강하고, 대접받기 좋아하신다. • 졸리지 않은데 하품을 연달아 대여섯번씩 한다.	붓(특히 글문 대감)
할머니 신	담배, 믹스커피	• 욕을 잘하시는 경우가 많다. • 신제자들을 손주손녀처럼 챙기고 얼러주시지만, 말 안듣는 놈은 꾸지람도 심히시다.	부채나 방울

무당의 영경험

귀신을 다룬 영화나 만화를 보면 산 사람과 죽은 사람을 착각해 벌어지는 에피소드를 흔하게 그리고는 하지요.

그런 매체를 통해 무당을 접한 사람들은 모든 무당이 '귀신을 다른 사람과 구분하지 못할 것이다'라고 생각하고는 합니다.

물론 그 이야기가 완전히 틀린 것은 아닙니다. 유독 귀신을 잘 느끼는 체질이라거나, 수행이 깊어 영적인 것들을 민감하게 느끼는 선생님의 경우, 정말 귀신을 사람으로 착각하는 경우가 더러 있기도 하니까요.

하지만 '그런 경우'가 있다는 것은, '그렇지 않은 경우'도 있다는 뜻이겠지요? 이번 장에서는 무속인이 어떠한 방식으로 신이나 귀신을 느끼는지에 대해서 풀어 드리려고 합니다.

화경술이란?

　화경은 아무런 도구 없이 점사를 보는 데에도 쓰입니다. 무불통신[1]을 이룬 수행 깊은 무속인만이 화경술을 쓸 수 있다고 말씀하시는 선생님들도 더러 계시지요. 그리고 저희 계파에서는 화경술을 연통이라고도 표현합니다. 사람을 시켜 편지를 주고받는 것처럼, 화경술을 통해서 신이 인간에게 정보를 내려보내기 때문이지요. 일종의 에어드롭 시스템(무선 파일 공유 기능)이라고 볼 수도 있겠습니다. 화경술은 앞서 말씀드린 것처럼 점을 볼 때에도 사용됩니다. 또는 신이 인간에게 '앞으로 이런 신을 받게 될 거다', '오늘 이런 신이 내려올 거다'하고 고지할 때에도 사용되지요. 저는 후자의 케이스에 훨씬 익숙한 편입니다. 저는 주로 기도를 할 때 화경을 많이 보는 편이거든요.

　그렇다면 화경은 어떤 형태로 무속인에게 도착할까요? 보통 화경은 주로 짧은 영상이나 이미지의 형태를 띱니다. 눈을 감고 있는데 눈을 뜬 것처럼 이미지가 확 스치고 지나가기도 하고, 어떨 때는 눈을 뜨고 있는데 눈앞의 풍경이 한순간에 달라지기도 하지요. 이런 화경은 수행을 거듭하고 신제자의 단계가 상승할수록 점점 더 퀄리티가 올라가게 됩니다. 처음엔 144p 화질의 0.1초짜리 영상으로 시작하다가, 수행이 쌓이고 노련한 신제자가 되면 4k 화질의 영상을 30초씩 볼 수 있게 되는 셈이지요. 그럼 이런 화경술을 연마하기 위해서는 어떠한 수행이 필요할까요?

[1] 신내림을 받지 않고도 신과 통하는 사람을 지칭하며 정립된 말이나, '신과 나 사이에 방해물이 없어 신의 말을 정확하게 듣고 이해할 수 있다'라는 의미로 사용하기도 함.

귀문과 천문

과거 인터넷에서는 '영안 뜨는 법', '귀문 여는 법'에 대해 설명한 글이 블로그를 타고 유행한 적이 있었지요. 싸이월드 시대의 일이니 벌써 십수 년 전의 유행이군요. 그때 그 글에 적혀 있던 내용은, 분필 같은 걸 준비해서 노려보거나, 어두운 곳에서 촛불을 빤히 들여다보라는 내용이 대부분이었습니다. 당황스럽기 그지없는 강좌였지요. 그 과정을 통해 진짜로 귀신을 본 분이 있다면 두 가지 케이스 중 하나일 것입니다. 정말 신기가 있었거나, 아니면 어두운 곳에서 촛불을 노려본 대가로 안구 건강이 심히 안 좋아졌거나.

이 자리를 빌려 말씀드리건대 저런 류의 '영안 트이는 수행법'은 정말로 추천하지 않습니다. 신기가 없는 사람이라면 눈이 나빠지기만 할 뿐이고, 신기가 있는 사람이라면……. 애당초 화경술도 안구 건강에 그리 좋지 않아서 어차피 시력이 나빠질 테니, 조금만 더 기다리라고 말씀드리고 싶습니다. 화경술은 쓸수록 눈이 뻑뻑하고 아프거든요. 안구건조증도 없는 제가 화경 때문에 눈이 뻑뻑하고 아파서 인공눈물 컬렉터가 될 지경이랍니다.

무속에 대해서 조금이라도 알아본 적이 있다면 귀문이라는 단어를 들어봤을 것입니다. '귀문이 열려서 귀신들림이 생겼다, 귀문을 닫아야 한다', 이런 말은 오랫동안 괴담 프로그램의 단골손님이었으니까요. 그에 비해 천문은 잘 알려지지 않았습니다. 귀문이 인간과 귀신 사이를 차단한 문이라 한다면, 천문은 하늘과 인간 사이를 차단한 문이라고 할 수 있겠습니다. 귀문을 열면 귀신이 몸에 들리게 되는 것처럼, 천문을 열면 하늘과 인간이 연결되는 거지요.

또, 귀문은 딱히 수행을 하지 않더라도 잘못 귀신이 들리면 우연히 활짝 열릴 수 있습니다. 하지만 천문은 오로지 기도와 수행으로만 열 수 있습니다. 자격이 충족되지 않으면 신들이 천문을 열어 주지 않기 때문이지요. 거기다 천문은 한 번 연다고 해서 끝이 나는 것이 아닙니다. 일종의 레벨업 시스템처

럼 계속해서 새로운 천문을 개방하며 자신의 격과 수행의 단계를 높여 나가야 하지요.

천문을 열기 위한 수행은 두 가지로 정리할 수 있습니다. 첫 번째. 신에 대한 믿음을 가지고, 꾸준히 기도를 통해 자신의 업을 닦을 것. 두 번째. 싸움을 피하고 인격을 갈고닦을 것.

쉽게 말하자면 그 어떤 일이 있더라도 신이 나를 사랑하고 이끌어준다는 믿음을 저버리지 않으며, 불행한 일이 생기더라도 선하기를 포기하지 않아야 한다는 겁니다. 말이 쉽지, 사실은 가시밭길이나 다름없습니다. 남이 아무리 시비를 걸어도 짜증 한 번 내지 않고 "선생님, 그러지 마십시오."하고 점잖게 충고하는 것으로 넘어가야 한다는 뜻이니까요. 더군다나 기도는 기본이 한 시간에서 두 시간입니다. 그 시간 동안 신당에 가만히 앉아 무념무상의 상태를 유지하기란 어려운 일이지요. 저도 처음엔 10분도 채 버티지 못하고 싫증을 내곤 했습니다.

만화나 소설을 보면 치트키를 가진 주인공이 이런 단순노동은 스킵하고 바로 능력부터 얻던데, 현실은 참 잔인합니다. 그냥 얻어지는 건 없고, 사는 건 원래 버거운 거라는 사실을 매분, 매초 깨닫게 되니까요. 그리고 이 지루한 수행의 끝에서 기다리고 있는 게 바로 천문 개방입니다.

천문이 열리는 신호는 화경을 통해서 옵니다. 물리적으로 문이 부서지거나 열리는 이미지를 받는데, 제 경우엔 갑작스럽게 먼지가 퀴퀴하게 쌓인 다락방 문짝을 부수고 위로 올라가는 화경을 받았습니다. 그리고 '어라, 나 방금 문 열었는데?'라는 생각이 들기도 전에 정수리에 벼락이 내리꽂히는 것만 같은 충격이 느껴지며 심장박동이 분당 160번을 초과했지요. 그날 제 스마트워치는 '주인이 심장마비로 죽누구나!' 싶었을 겁니다.

천신은 빛으로 나타난다더니. 천문을 열고 천신이 몸에 들이닥치는 감각은 정말 벼락이나 다름없었습니다. 제가 받았던 에너지를 줄(J)로 환산해보고

싶을 정도였어요. 다만 기분은 정말 좋았습니다. 후유증도, 부작용도, 중독도 없는 마약이 있다면 아마 그걸 신이라고 부르는 게 아닐까 싶을 정도였답니다. 아마 이것도 제자가 수련에 집중할 수 있도록 만들어 둔 장치 중의 하나이겠지요. 인간은 보상이 없으면 노력하지 않는 생물이니까요. 저는 저 날 이후 두 번째 천문 개방을 목표로 삼고 살아가고 있답니다.

신이 타는 감각

사람들이 가장 궁금해했을 부분이 아마 이 부분일 겁니다. 신을 받지 않고서는 단 한 번도 경험해볼 수 없는 부분이기도 하고, 신을 받은 사람에게 설명을 요구해도 어정쩡한 대답이 돌아오기 일쑤이기 때문입니다. 신이 탈 때 느껴지는 감각은 무척 다양합니다. 천신과 지신, 산신과 용신, 도깨비천왕과 장군이 또 다르기도 하지요. 다만 패턴이 없고 불규칙한 감각은 아닙니다.

일상생활 도중 느껴지는 가벼운 감각

가장 얕은 수준의 감각입니다. 연차가 짧거나 가리를 받지 않은 제자도 느낄 수 있는 감각이기도 하지요. 촉각으로 신이 타는 걸 감지할 경우, 주로 얼굴 주변에서 많이 느껴집니다. 솜털 같은 게 뺨을 스치고 지나가는 것 같은 느낌이 들기도 하고, 눈가 주변의 안면근육이 가볍게 경련을 일으키기도 하지요. 경련의 경우, 먼저 솜털이 쭈뼛 서는 느낌이 옆 통수부터 눈가를 감쌉니다. 그리고는 무언가가 근육을 억지로 잡아당기는 것처럼 눈가가 파르르 떨리지요. 근섬유에 전기 신호를 주는 것과도 닮은 감각입니다.

대감신이 탈 때는 하품을 많이 합니다. 졸리지 않은데도 연달아서 수십 번

을 하게 되는 게 특징입니다. 거의 눈물이 줄줄 날 정도로 많이 하는 편이지요. 이걸 쓰고 있는 지금도 하품을 하고 있답니다.

그리고 장난기가 많은 동자신이 탈 경우엔 뾰족한 것으로 피부를 찌르는 느낌이 들거나, 깨물리는 것처럼 뜨끔한 느낌이 들기도 한답니다. 손가락만 한 동자님들이 깨무시면 주로 그런 느낌이 들어요. 복중에서 사망하여 동자가 된 경우, 이렇게 손가락이나 인형만큼 작은 동자님들이 되시곤 합니다. 저희 집 일월동자님도 손가락만큼 조그마하시지요. 동자님들의 행동도 사망 당시의 영향을 많이 받습니다. 물에 빠져 죽어 동자가 되신 분은 물을 무서워하시기도 하지요. 비가 내리는 날 사고가 나서 동자가 되신 경우, 비가 오면 집 밖으로 한 발짝도 못 나가시기도 해요.

그 외의 자잘한 증상으로는 잠이 많아져 어린아이처럼 밥을 먹다가 졸거나, 혹은 침대에 누워 있는데 누군가가 침대 위를 뛰어다니는 느낌을 받기도 하지요. 집 안에 혼자 있는데도 여러 사람과 함께 끼어 지내는 느낌을 받기도 합니다. 장군신이 많이 타면 겁이 없어져 불붙은 김을 맨손으로 두들겨 끄기도 했습니다. 가끔 무의식중에 촛불을 손가락으로 비벼 끄고 놀라기도 한답니다. 신이 타서 한 행동이라 화상은 입지 않지만, 화들짝 놀라는 건 어쩔 수가 없지요.

또는 청각이나 후각으로 어떤 신이 발복하셨는지, 또는 발복을 위해 어떤 음식을 준비해야 할지가 느껴지기도 합니다. 동자신이 탔을 때는 방울 소리가 들립니다. 할머니 신(대신할머니, 제석할미니 등)이 발복하셨을 때는 긴 휘파람 소리가 들리고, 종종 동자신처럼 방울소리가 들리기도 합니다. 장난기 많은 도깨비천왕, 도깨비동자가 발복하면 집 안에서 발걸음 소리가 들립니다. 가끔은 하부장에서 쥐가 돌아다니는 것 같은 소리기 들리기도 하지요. 부처님이 발복하실 때는 근처에서 향냄새가 납니다. 향냄새가 날 리 없는 서울 도심 카페에 서 있는데도 백단향을 태우는 매캐한 향기가 은은하게 맡아진답니다.

하지만 가장 자주 맡게 되는 건 간식 냄새입니다. 동자님들이 먹고 싶은 음식을 요구하실 때가 가장 많거든요. 심지어 굉장히 구체적인 요구사항이 들어올 때도 있습니다. 영화관에서나 맡아본 따끈따끈한 캐러멜 팝콘 냄새가 확 풍긴 날엔 깔깔 웃으며 영화를 보러 가기도 했지요.

가끔은 눈으로도 보게 됩니다. 저는 시각을 제외한 감각으로 신을 많이 느끼는 편이라, 군웅은 검은 그림자처럼 보이는 경우가 많습니다. 크기는 주먹 크기에서부터 사람 크기로 다양하고, 대부분 빠르게 움직입니다. 벽을 통과해서 지나가기도 하고, 천장을 타고 움직이기도 합니다. 그래서 처음엔 귀신인가 싶었지요. 나중에 할아버지께 여쭤본 뒤에야 군웅이 발복하고 있다는 것을 깨달았습니다.

도깨비천왕의 경우엔 군웅보다 조금 더 무서웠습니다. 이쪽은 장난을 치기 위해 부러 모습을 보이시기 때문이지요. 기도를 마치고 눈을 떴는데 네 발로 기어 다니는 여자를 봤을 때는 꽤 놀랐습니다. 원래도 담이 세서 비명을 지르거나 소스라치게 놀라진 않았지만, 잡귀가 들어왔나 싶어서 죄책감이 들긴 했습니다. '신당 관리를 엉망으로 한 건가? 내가 뭘 빠트렸나?' 하고 걱정하기도 했지요. 몇 번을 눈알이 빠진 여자 귀신 모습을 보고 잡귀가 붙은 것 같다는 생각에 심각해졌는데, 나중에 알고 보니 도깨비천왕의 장난이었지 뭔가요? 도깨비천왕께선 '도통 놀라질 않으니 재미가 없다'라고 하시더니, 그 뒤로 장난을 그만두셨습니다.

기도를 할 때 주로 느껴지는 감각

신이 많이 들어오는 시각인 오후 11시에서 오전 3시 사이가 일반적인 기도 시간입니다. 이 시간대엔 다른 걸 하고 있더라도 신이 많이 타곤 하지요. 천신이 들어오는 시간이라고도 하기 때문에, 천문 때문에라도 되도록 이 시간

을 지켜서 기도를 하는 걸 권장합니다.

자리에 앉아서 차분하게 집중 상태에 들어가면 점점 신이 타기 시작합니다. 처음엔 눈을 뜨고 생활할 때와 비슷한 증상이 주로 나타납니다. 눈가가 떨리고, 누군가가 붓 따위로 이마를 살살 간지럽히는 느낌이 많이 들지요. 그러다가 시간이 좀 더 지나고 집중이 깊어지면 두통이 느껴집니다. 그러다가 어느 정도 안정이 되면 천신이 타며 손발이 차갑게 식기 시작합니다. 천신은 냉한 기질이 있기 때문이에요. 반대로 지신이 타면 불덩이를 몸에 넣은 것처럼 뜨끈뜨끈한 감각이 주로 느껴집니다. 복부가 부풀어 올라 단단해지기도 하지요.

그리고 다음 차례는 보통 구역질입니다. 부정을 뱉는다고도 하지요. 몸에 쌓인 탁기를 뱉어내 몸을 정화하는 차례입니다. 탁기를 다 뱉어내고 나면 헛구역질은 알아서 잠잠해지고, 본격적으로 몸이 움직이기 시작합니다. 신이 몸에 좌정(안착)을 시작하는 구간이지요. 분명 몸에 힘을 빼고 있는데, 누가 옆에서 머리를 잡고 흔드는 것처럼 고개를 빙빙 돌리고, 경련이 온 것처럼 어깨를 흔들기도 하지요. 그러다가 신들이 제자를 밀어 눕히거나, 앞으로 고꾸라트리기도 하십니다. 그럼 그 자세로 가만히 기다리며 기도를 하면 되지요. 신이 제대로 탔다면 어느 자세이건 간에 불편함을 느끼지 못하니, 어딘가 엉성한 자세로 넘어졌다고 해도 괜찮습니다.

그러다가 내려오신 신을 알려주기라도 하듯, 묘한 감각이 느껴지기 시작합니다. 약사산신이 타면 침을 맞는 느낌이 들기도 하고, 때때로 마비 증상 같은 게 생기기도 합니다. 호랑이 산신이 타면 얼굴 근처에서 짐승의 그르렁거리는 숨소리가 들리기도 하고, 고기를 뜯어 먹는 으적으적 소리가 들리기도 하지요.

그러다가 곧 몸이 누전 지역에 던져진 것 같은 감각을 느끼게 됩니다. 몸뚱이가 전기구이통닭이 되어가는 느낌인데, 통증은 거의 없습니다. 도리어 신

이 잘 탔다는 뜻으로, 기분이 좋아지는 편이지요. 그러다가 완전히 자아가 사라진 것처럼 혼곤함이 찾아오고, 그때 환경이 가장 많이 보입니다. 저는 아직 연차가 적다 보니 주로 신의 눈 부분만을 간신히 보는 정도이지요. 사진 전체의 픽셀이 2500*2500이라고 한다면, 제가 엿볼 수 있는 건 300*300픽셀이라서 부분만 잘라 볼 수 있는 느낌입니다.

혼곤한 상태로 시간이 더 오래 지나다 보면 자연스럽게 잠이 들게 됩니다. 혹은 혼곤했다가도 잠들지 않고 정신이 맑아져서, 처음부터 다시 기도를 이어나가게 되기도 하지요.

신이 몸에 완전히 실릴 때 느껴지는 감각

가장 설명하기 난해한 파트에 도달했군요. 어째서 이 파트가 가장 설명하기 난해하냐면, 제가 천신제자라 뛰지 않는 것이 첫 번째 이유이고, 두 번째로는 신이 몸에 들어오는 감각이 언어로 설명하기 어려울 뿐더러, 가장 중요한 마지막 이유는 기억이 없는 경우가 꽤 많기 때문입니다. 신이 제대로 실리면 기억이 사라집니다. 저도 가끔 신당에서 기도를 하다가 정신을 차려 보면 안방 침대 위에 있고는 한답니다. 저의 신할머니께서도 '자다가 정신을 차려 보니 부엌 냉장고를 열어서 아이스크림을 십 수 개 먹어치운 뒤였다'라고 말씀하시고는 했었습니다. 그래도 기억에 남아 있는 일들을 서술해 보겠습니다.

가장 서술하기 좋은 건 역시 가리굿을 할 때의 일이겠지요. 가리굿을 할 땐 할머니 단지, 그리고 할아버지 단지를 준비합니다. 그리고 그 단지에 신을 담아 신당에 모시게 되지요. 그리고 이때 단지에 신을 앉히는 것이 신제자가 할 일입니다.

자리를 잡고 앉아 단지를 손에 들면, 얼마 지나지 않아 머리꼭지를 열고 물 먹은 솜 같은 것이 몸 안으로 밀려들어 오는 느낌이 듭니다. 그리고 머리부

터 차오른 것이 몸 곳곳을 꽉꽉 채우기 시작하지요. 그렇게 몸 전체에 솜 같은 것이 차오르면, 그때 신제자의 몸과 정신이 유리됩니다. 신제자가 움직이고 싶어도 멋대로 움직일 수 없고, 신이 시키는 대로만 움직이는 상태가 되지요. 그때가 되면 몸이 멋대로 움직이기 시작합니다. 그리고 단지를 들고 좌우로 흔들거리며 신을 받기 시작하지요. 신이 들어오는 경로에 맞춰서 단지를 움직이는 겁니다.

그렇게 단지에 할머니 할아버지를 받고 나면 손이 제 자리로 돌아와 멈춥니다. 그리고 나서 몸에 들어왔던 신이 흩어지며 다시 자유롭게 몸을 움직이게 되지요. 신이 탄다는 것은 몸의 주도권을 완전히 빼앗기는 것에 가깝습니다. 그래서 무당을 보고 신의 아바타라고 부르거나, 신그릇이라고 부르는 것이지요.

화경의 변화
수행에 따라 낮은 화질로 짧게 보이던 화경은 점차 더 또렷하고 길게 보인다.

굿과 무구

왜 소원과 복을 빌기 위해 굿판을 열까?
굿의 의미와 순서, 그리고 도구에 대해

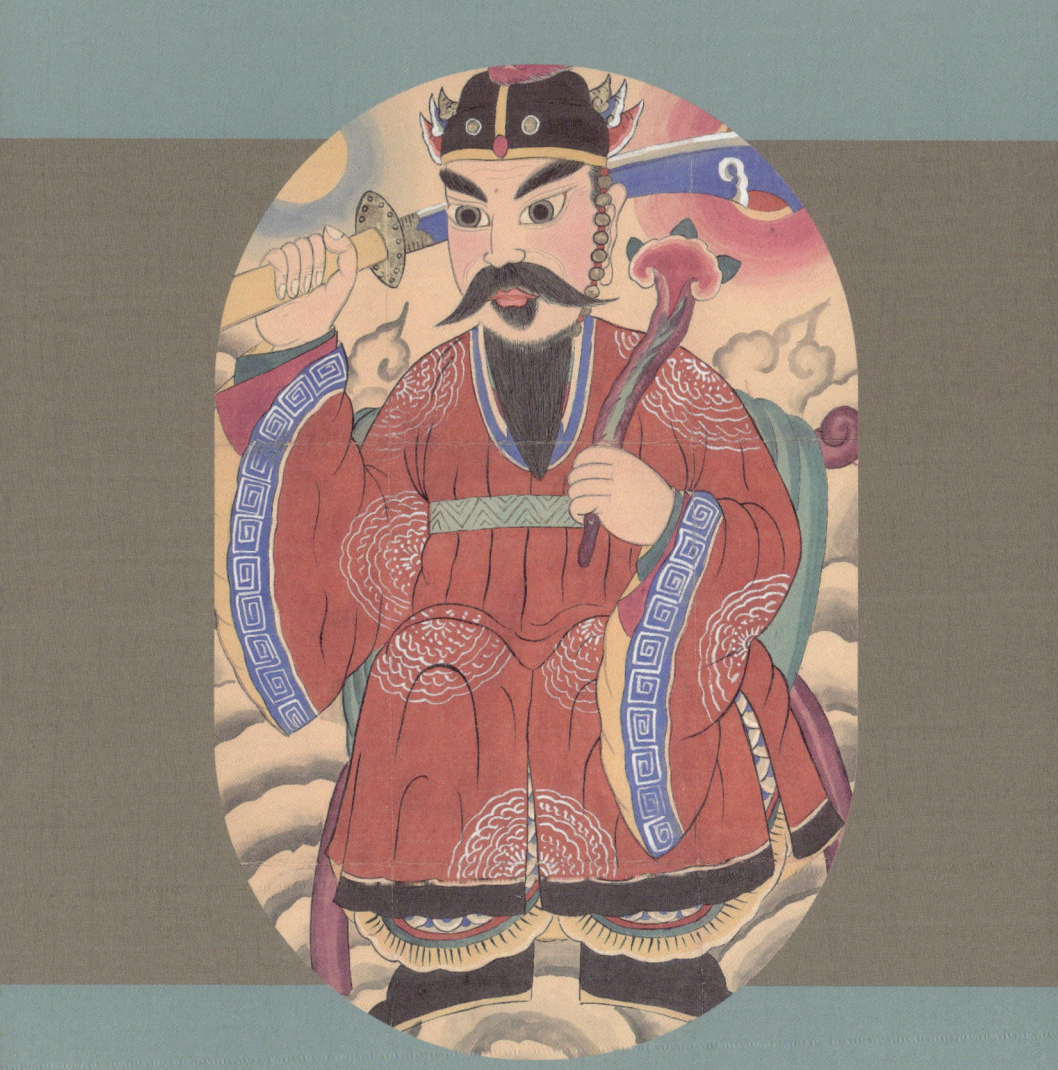

굿과 무구

　굿은 무속의 하이라이트라고 할 수 있는 동시에, 가장 많은 오명을 뒤집어쓰고 있는 행위이기도 하지요. 상차림에 드는 비용과 사람을 고용하는 데에 드는 비용이 크다는 이유로, 삯을 과도하게 부풀려 받는 경우가 적지 않기 때문입니다. 때로는 굿을 위해 허위로 사람을 위협하고 겁주는 경우도 있지요.

　고로, 굿에 대해 설명하기 전에 당부해야 하는 말이 있습니다. 굿은 어디까지나 '행위'에 지나지 않는다는 것입니다. 신이 가장 중요하게 보는 것은 인간의 내면세계입니다. 신을 신실하게 믿고 따르느냐, 얼마나 선한 마음으로 살아가고 있느냐를 더 크게 친다는 것이지요.

　수억이 드는 굿을 한다고 해서 무조건 삶이 탄탄대로를 달리는 것이 아니고, 굿을 하지 않는다고 해서 무조건 인생이 망가지는 것이 아닙니다. 굿은 일종의 부스터처럼 작용할 뿐이지요.

　신들은 마음이 선한 사람에게는 언제나 길을 열어 주십니다. 그러니 굿은 자신이 여유가 될 때 선택해야 한다는 점을 꼭 염두에 두시기 바랍니다.

굿의 기원

본디 굿은 넋을 기리기 위해 치러지던 의식입니다. 죽은 영혼을 올바른 길로 인도하고, 현실에 남은 사람들을 달래고, 그들을 다시 일상으로 이끌기 위해 이루어지던 행위이지요. 사랑하는 사람을 떠나보내는 것은 무척 마음 아픈 일입니다. 인생을 공유했던 사람을 잃게 되면, 그 마음의 상처로 인해 큰 PTSD[1]를 앓게 되기도 할 정도이지요. 누군가는 다시 일상을 영위하지 못해 집 안에 틀어박혀 하루하루를 숨만 붙은 채 살아가기도 하고, 또 다른 누군가는 죽은 사람과 추억이 담긴 물건에 강하게 집착하게 되기도 합니다. 인간이 사회적인 동물이고, 사랑을 하는 동물이기 때문에 겪는 가슴 아픈 일이지요.

굿은 이러한 인간의 마음을 달래고, 유족의 아픔을 덜어 주기 위해 존재해 온 의식입니다. 굿을 통해 돌아가신 분을 올바른 곳으로 이끌고, 남은 유족들에게는 안도감을 주어 다시 일상으로 돌아갈 힘을 주는 행위라는 뜻이지요. 장례와도 비슷한 의미인데, 장례 또한 본디는 이러한 종교적 의식에서 파생했다는 것을 생각하면, 장례 또한 굿의 일종이라고 볼 수도 있겠지요.

이러한 굿은 시간이 갈수록 종류가 다양해지고, 복을 기원하는 의식으로 발전하기도 했습니다. 신에게 제물을 바치며 복을 내려 달라고 부탁하는 행위로 바뀌어 갔다는 것이지요. 현재에도 전래되는 재수굿이 대표적인 예시라고 할 수 있겠습니다.

지역별 굿의 특징

굿 또한 다른 무속 신앙과 마찬가지로 지역별로 다양한 전승이 내려오고

[1] 외상후 스트레스 장애. 매우 괴로운 사건에 대한 기억이 계속해서 떠올라 사고를 침범하는 것을 말한다.

있습니다. 같은 진오기굿이라고 하더라도 서울에서 구송되는 바리공주의 이야기와 영남 지방에서 구송되는 바리공주의 이야기가 조금씩 차이를 보이는 것과 마찬가지이지요. 굿은 거주하는 곳의 지리적 특성에도 많은 영향을 받습니다. 어떠한 방식으로 살아가느냐, 무엇을 주식으로 삼느냐에 따라 굿의 형태도 달라집니다.

평지를 끼고 농사를 짓는 마을의 경우 가장 중요한 것은 날씨일 것입니다. 한 해의 농사에 가장 크게 영향을 끼치는 것이니까요. 이런 농경 지역에서 가장 두려워하는 것은 가뭄입니다. 날이 가물어 비가 오지 않으면, 애써 키워 온 농작물이 말라 죽어 수확할 수 없게 되기 때문이지요. 그렇기에 이런 마을에서는 기우제를 주로 지냅니다. 시기적절하게 비가 잘 내려 농사가 잘되기를 기원하는 것입니다.

그렇다면 바닷가에 사는 사람들에게 가장 중요한 것은 무엇일까요? 마찬가지로 날씨입니다. 파도가 크게 치고 폭풍우가 불면 물질도 못 하고, 고기잡이배도 띄울 수 없게 됩니다. 또 고기를 잡으러 나갔다가 거친 날씨에 배가 뒤집히기라도 하면 사람이 죽어 나가기까지 하지요. 그렇기 때문에 이러한 도서 지방에서는 용왕에게 풍어제를 올립니다. 물에 나간 사람이 무사히 돌아오고, 고기를 많이 잡아 돈을 벌 수 있게 기원하는 거지요.

또 산간에 사는 사람들은 매년 산신에게 산신제를 올리며 한 해 동안 자신들을 돌봐 주기를 청하기도 합니다. 혹은 역병이 돌 시기에 서낭에 제를 올리며 역병이 마을로 들어오지 못하게 막아 달라 간청하기도 했지요.

이러한 특징은 굿을 제외한 민간신앙에도 영향을 끼칩니다. 집마다 모셔놓는 세존(제석신)의 신체(神體)[2]가 지역별로 다르다는 것이 그러한 증거이지요. 제석신은 단지에 담아 집의 다락에 모시는데, 단지 안에 쌀이나 소금, 콩이나 팥 등을 넣어 종이로 고깔을 만들어 씌우는 것이 일반적입니다. 그리고

2 신령을 상징하는 신성한 물체.

이러한 제석신의 신체를 이루는 내용물이 마을에 따라 달라지는 것이지요.

농경을 주업으로 하는 마을에서는 신체를 쌀로 채웁니다. 또 염전 근처에 사는 사람들은 소금 등으로 제석신의 신체를 만듭니다. 그리고 산간에 살기 때문에 쌀이나 소금을 구하기 어려운 사람들은 밭에서 기르는 콩이나 팥 같은 것으로 단지를 채워 신체로 삼지요. 인간의 편의에 따라 굿의 내용이 달라지는 것도, 이와 유사한 이유였을 것입니다.

굿의 일반적인 절차, 준비 과정

굿의 특징에 대해 알아보았으니, 이제 굿의 절차에 대해서 알아보겠습니다. 굿의 절차마다 각각의 특징이 있는 것은 물론이고, 굿판이 벌어지기 전에도 중요한 과정이 있습니다.

앞서 말했듯, 굿은 신을 기쁘게 만든 뒤 인간에게 복을 내려주십사 간청하는 과정입니다. 신을 흡족하게 만드는 것이 주 내용이라는 것이지요. 그렇다면 우리는 신들의 호오에 관해 파악할 필요가 있습니다. 해산물을 싫어하는 사람을 대접한답시고 횟집에 데려가는 일은 없어야 하니까요.

무속의 신들은 깨끗하고 청렴한 것을 좋아하십니다. 사람이 깨끗한 집을 선호하고, 청결한 식당에서 밥을 먹고 싶어 하듯이 신 또한 부정한 것이 없는 깨끗한 곳에서 놀다 가고 싶어 하신다는 겁니다. 그렇다면 인간이 굿을 하기에 앞서 어떠한 것을 신경 써야 할까요? 가장 우선시 되는 건 굿을 열게 될 장소를 깨끗하게 청소하는 것입니다. 곳곳에 음식물 찌꺼기와 머리카락이 돌아다니는 식당, 깔끔하고 정갈하게 정리된 식당 중 어느 곳에서 식사를 하고 싶을지는 말하지 않아도 아실 겁니다.

두 번째로는 신을 위해 마련하는 음식의 청결을 신경 써야 합니다. 굿판에

올릴 과일과 음식은 누군가가 먹던 음식이 아니어야 하며, 신만을 위해 준비된 새 음식이어야 하죠. 굿판에 올릴 때 더러운 손으로 음식을 집어서도 안 되며, 기침 등으로 침이 튀어서도 안 됩니다. 사람들이 남의 침이 묻은 음식을 먹고 싶지 않아 하는 것과 같은 이치입니다.

세 번째로 굿판에 참석하는 제자들의 마음이 깨끗해야 합니다. 다른 콩고물을 바라고 굿당을 찾는다거나, 제를 올리는 무당에게 음흉한 마음을 품고 찾아오는 것 또한 부정한 일이 되지요. 장례가 있으면 신당 옥수그릇 뚜껑을 닫아서 부정이 들어가지 못하게 막기도 합니다.

모든 물건이 깨끗한 상태로 준비되고, 제자들도 청렴하고 순수한 마음으로 자리에 모였다면 굿판을 열 준비가 된 것이랍니다. 이때부터 본격적인 의례가 시작되는데, 이때 가장 앞에 오는 것이 부정거리입니다. 굿당 안에 혹시 남아있을지 모르는 부정함과 귀신을 쫓아내기 위해서 존재하는 과정이지요.

굿

굿의 종류가 다양하고, 지역에 따라 굿하는 방법 또한 다양하기는 하지요. 하지만 그렇다고 해서 굿의 의미나 굿의 구조 자체가 달라지지는 않습니다. 모든 굿은 신을 불러들이고, 기쁘게 한 뒤, 복을 빌고, 돌려보내는 데에 초점이 맞추어져 있기 때문입니다. 무속에선 이러한 순서를 청신(請神), 오신(娛神), 송신(送神)으로 구분합니다.

굿의 순서

1 청신(請神) → 2 오신(娛神) → 3 송신(送神)

• 청신(請神)

　가장 앞서 치러지는 '청신'은 신장을 불러 부정거리로 신당을 깨끗하게 하는 것으로 시작해, 손님인 신을 불러들이는 것까지를 말합니다. 이때 주로 부정거리, 성황거리, 산신거리나 용신거리 등의 과정을 거치게 되는데, 이러한 '거리'는 신을 맞이하기 위해서 하는 것입니다. 쉽게 말하자면, 집에 도착한 손님을 들여보내기 위해 대문을 여는 과정이라고 할 수 있지요.

　대문을 열고, 손님인 신이 굿당에 들어왔다면 무속인은 신을 초대한 이유에 대해서 설명합니다. 이때 주로 어느 집의 누가, 무슨 이유로 신을 불러들였는지, 무슨 이유로 굿판을 벌였는지에 대해 설명하지요.

　설명은 총 두 번 이루어집니다. 굿에 들어가기 전에 제자와 제자 가족의 생년월일시, 그리고 굿을 연 목적을 하늘에 한 번 고하고, 또 도당의 신들에게 본격적으로 굿을 하면서 또 한 번 고하게 되지요.

　하늘의 신에게 고할 때는 창의 형태로 주로 전달드리지만, 도당에 자리하신 신에게 말씀을 드릴 적엔 "아이고, 당산 어르신. 우리 제자 오늘 조상가리를 하러 왔습니다. 신명 합수 잘 부탁드리고, 우리 제자가 제자길 잘 갈 수 있도록 이끌어 주십시오." 하고 풀어서 말로 부탁을 드리곤 합니다.

• 오신(娛神)

　손님을 집에 들였다면 이제 대접을 해야겠지요. 이러한 대접에 해당하는 부분이 '오신'입니다. 이 과정에서 인간은 신을 즐겁게 하기 위해 음악을 연주

하고, 노래를 하며, 춤을 추기도 합니다. 이때 사용되는 것들이 악기와 무구이지요. 악사가 음악을 연주하면 무당이 춤을 추며 노래를 부르고, 보조가 바쁘게 돌아다니며 무당과 악사를 돕지요. 일종의 소규모 콘서트인 셈입니다.

• 송신(送神)

즐겁게 놀았다면 파하여야겠지요. 손님을 영원히 집 안에 가둬 놓을 수는 없는 노릇이니 말입니다. 이렇게 신을 배웅하는 것을 송신이라고 하는데, 뒷전거리 또는 마당굿이라고도 합니다. 무속인은 굿을 할 때 입었던 옷을 벗고, 굿을 구경하기 위해 몰려든 잡귀에게도 남은 음식을 나누어주고, 굿상을 정리하기도 하지요. 이때 칼을 던져 칼끝의 방향을 보고 내렸던 신과 잡귀가 돌아갔는지 점을 치기도 합니다. 혹시 안으로 향하고 있다면 신이 아직 안 가셨다고 여겨 조금 더 놀다가 다시 던져 봅니다. 이러한 송신 과정을 통해 손님을 무사히 돌려보내는 것까지 성공했다면, 굿이 잘 마무리가 된 거랍니다.

신들은 이러한 굿을 일종의 놀이나 축제 같은 것으로 여깁니다. 그래서 같은 신어머니를 둔 제자가 굿판을 벌일 경우, 다른 집에서 모시는 신들이 그 굿판에 놀러 왔다가 돌아가는 경우도 있지요. 제 법당에 모신 제석신께서도 신어머니의 진적굿[3]을 보러 놀러 가신 적이 있답니다. 특이한 점은, 신이 다른 집 굿판을 보러 다녀올 때 제자가 어떠한 증상을 호소하기도 한다는 것입니다. 신을 모신 지 얼마 되지 않은 제자의 경우, 신이 자리를 비운 사이 귀신이 따라붙곤 하는데, 이러한 경우를 막기 위해 자리를 비우기 전 제자를 재워 두기도 합니다. 그렇게 되면 제자는 하루종일 이상하게 졸음에 시달리며 집 안에 콕 박혀 있다가, 굿이 끝나 신이 돌아오심과 동시에 정신이 번뜩 들게 되기도 한답니다.

3 만신이 날을 잡아서 자신의 몸주신과 여타의 신격에 감사의례를 올리는 굿. 이 굿은 본디 진적이라고 악칭하였으나 이것이 일반화되면서 진적굿이라고 널리 쓰였다. '잔을 올린다'는 의미인 진적은 '진작'이라고 하는 말에서 비롯되었다.

굿을 끝낸 후

굿을 성공적으로 마쳤다고 해서 목적한 바가 모두 이루어지는 것은 아닙니다. 혹시 '인과율'이라는 말을 들어 보셨나요? 인과율이란 사건엔 원인과 결과라는 조건이 존재한다는 것을 의미하는 단어랍니다.

굿은 이러한 인과율에서 '원인'을 담당합니다. 물꼬를 잘 터서 좋은 기회가 흘러들어올 수 있게끔 하는 것이라는 뜻이죠. 기연이라고 불러야 할 만큼 대단한 인연을 붙여 주는 것까지가 신의 일입니다. 그 사람과 친해지고, 그 사람에게 자신의 능력을 보여주는 것은 오로지 인간의 일이라는 것이지요. 살아가며 굿을 하는 사람은 그리 많지 않겠지만, 혹여 재수굿 등의 굿을 벌이실 일이 생기신다면 이러한 점을 유의해 두셔야 한답니다. 굿의 역할은 좋은 기회가 흘러들어올 수 있게끔 하는 것입니다. 또한 제자가 충분히 노력했을 때, 시너지 효과가 날 수 있게끔 시기적절하게 운을 불어넣어 주시기도 합니다.

그리고 이런 기회를 잡는 건 어디까지나 인간의 몫이랍니다. 굿을 했다고 해서 '나는 잘 될 것이니 노력하지 않아도 된다. 굿을 했으니 다 잘 될 것이다'라고 믿고 본인이 노력하지 않으면 비싼 굿도 효용을 잃게 될 것입니다.

무구

무구(巫具)는 무당이 굿을 하거나 점을 칠 때 사용하는 도구들을 의미합니다. 굿은 일종의 종합예술인 만큼, 책에 다 나열하기도 어려울 정도로 다양한 종류의 무구들이 사용되지요. 굿에서 연주를 할 때 쓰는 무악기, 굿을 할 때 신을 기쁘게 하거나 신에게 올리기 위한 무구, 점을 치기 위한 무구, 혹은 기타 등등 다양한 무구들까지 다양합니다. 이러한 무구들은 지역과 굿의 종류, 모시는 신령님이 누구인지에 따라 달라집니다.

예를 들어, 날이 서지 않은 신칼은 장군신을 기쁘게 하기 위한 무구입니다. 또 할머니 신이나 선녀신을 위해서 사용되는 무구는 주로 부채이지요. 이러한 부채는 내려오는 신에 따라서 또 생김새가 다르답니다. 불교의 신이 내려오실 때는 목탁을 연주하고, 동자신이 탔을 때는 방울을 흔들며 짤랑짤랑 소리를 내기도 하지요. 망나니 신이 실리면 망나니칼을 휘두르며 살(안 좋은 기운)을 쳐내며 놀기도 한답니다.

그런데 의외로 이렇게 무구가 예쁘고 화려하게, 다양해진 것은 최근의 일입니다. 인간의 기술력이 좋아지면서 무구를 만들거나 구매하기 쉬워졌기 때문이지요. 무구의 초기 형태는 고조선으로 거슬러 올라갈 수 있는데, 단군신화에서 환웅이 가지고 내려왔다는 천부인(거울, 칼, 방울)이 제천의식에서 사용한 무구였을 것이라는 설이 일반적입니다. 하지만 이 세 가지는 국가적 의식에서 사용한 것이고, 일반 백성들을 위한 굿에서는 어떤 것으로 신을 즐겁게 했을까요?

옛날 조상님들은 한지를 가늘게 찢어 만든 다발이나 대나무 등을 이용해 무구를 대신하기도 했습니다. 혹은 천을 흔들기도 했고, 가끔 칼이 필요하면 식칼 따위를 사용하기도 했지요. 이러한 과정에서 기분이 좋아진 신은 인간에게 미래에 있을 일을 공수로 내려 주시기도 하고, 복을 빌어 주기도 한답니다. 소원을 말하고 도움을 요청하는 것도 이때 이루어지지요. 거래처 사장님께 좋은 식사를 대접하고, 프레젠테이션 발표를 진행하는 것으로 빗대어 생각해도 좋을 것 같습니다. 현대에 우리가 만날 수 있는 무구의 종류에는 크게 도검류, 무악기, 무점구, 소도구 등 네 종류로 나눠 볼 수 있습니다.

이 무구들을 만나보기 전에, 초기 무구라고 여겨지는 천부인 세 가지를 보여드리겠습니다. 현대의 무구와 어떻게 닮았는지, 그리고 어떻게 달라졌는지 비교해 봐도 좋겠습니다.

천부인

고조선을 세우고 한민족의 시조로 모셔지는 '단군 왕검'. 단군은 '제사장'을 뜻하고, 무당을 다르게 이르는 '당골'의 어원으로도 봅니다. '왕검'은 정치적 수장을 뜻하는 '임금'으로 해석하여, 고조선 당시의 제정일치 사회의 우두머리로 볼 수 있습니다. 신화에서 만나본 천부인 세 가지가 꽤 오랫동안 무구로 사용되었지요. 아마 독자분들도 교과서에서 많이 보셨을 것입니다.

• 청동방울

청동기~초기 철기, 즉 고조선 시대의 유물로, 표면이 오목하고 뒷면이 불룩하다. 여덟 개의 모서리에 각각 한 개씩 방울이 달렸고, 이 방울 안에 청동 구슬이 하나씩 들어 있다. 팔주령이라고도 한다. 보통 쌍으로 출토되어 두 손에 들고 흔들었던 것으로 추정된다.

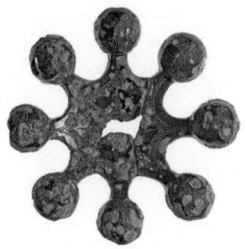

• 청동거울

고조선 시대의 유물. 세밀한 무늬를 새기기 위해 가는 모래로 거푸집을 만드는 등 청동기 제작 기술이 크게 발전한 후 만들어진 것이다. 한반도 중, 북부 지방에서 사용된 '명두(明斗)'라는 원형의 무구로 이어진 것으로 파악되기도 한다. 명두는 신어머니가 신딸 가운데 한 사람을 선정하여 대를 물려줄 때 상징물로 주는 것으로, 큰무당의 경우 여러 개 갖고 있기도 하다.

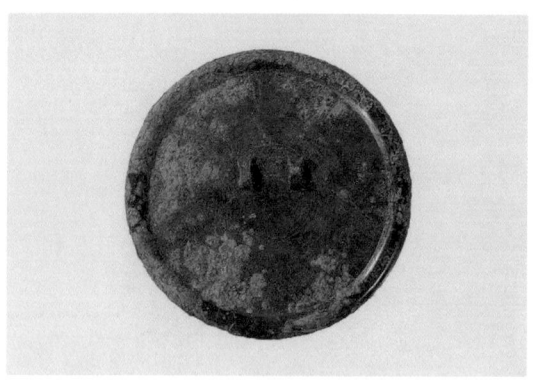

• 청동검

고조선 시대의 유물. 요령식 동검이라고도 부른다. 정치적 권위를 상징하며, 신을 부르는 도구인 청동 방울, 종교적 권위의 상징물인 청동거울과 함께 무덤에서 주로 출토된다.

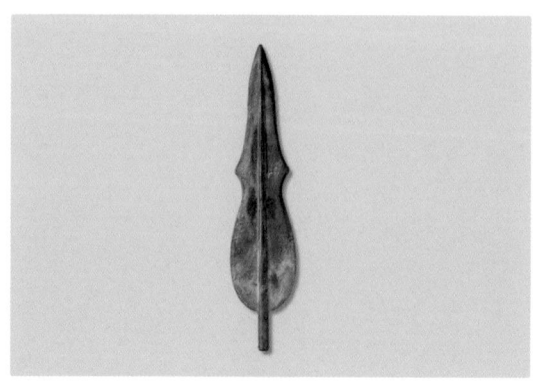

도검류

도검류의 무구로는 언월도, 삼지창, 대신칼(신칼), 작두, 멩두 등이 있습니다. 황해도와 평안도와 같이 강신무가 주로 활동하는 이북지역에는 도검류의 무구가 많은 편입니다. 신의 위엄을 보여줘야 하기 때문이지요. 특히, 돼지를 잡는 타살굿을 할 때는 양손에 칼을 휘두르며 춤을 춥니다. 또, 언월도와 삼지창은 장군 굿거리와 신장거리에서 사용됩니다.

앞 챕터에서 잠깐 설명했다시피, 강신무는 맨발로 작두 위에 올라서 춤을 추고 공수를 내립니다. 이렇게 굿을 다 마친 후 신칼을 땅에 던져, 떨어진 칼끝의 방향으로 굿이 잘 치뤄졌는지 확인하기도 합니다. 이렇듯, 강신무에게 도검류의 무구는 떼려야 뗄 수 없는 무구이지요. 물론 그렇다고 세습무가 주로 활동한 남부 지방에서 도검류와 같은 무구를 사용하지 않은 것은 아니지만, 남부 지방에 해당하는 제주도의 경우는 '멩두'와 같이 비교적 작은 칼을 사용하는 편입니다. 세습무는 신을 직접 몸에 태우지 않기 때문에, 굳이 엄청난 크기의 도검류 무구를 사용하여 신의 위엄을 보여주지 않아도 되기 때문이라 추측하고 있습니다.

• 삼지창

끝이 세 갈래인 날과 손잡이가 연결된 형태. 날의 한쪽 면에 '地神, 人神 天神 合符'가, 다른 쪽 날에 '이미신장, 망량신장, 독각신장'이 적혀 있다. 손잡이 양쪽 면에 태극 문양이 그려졌고, 전체적으로 칠이 되어 있다.

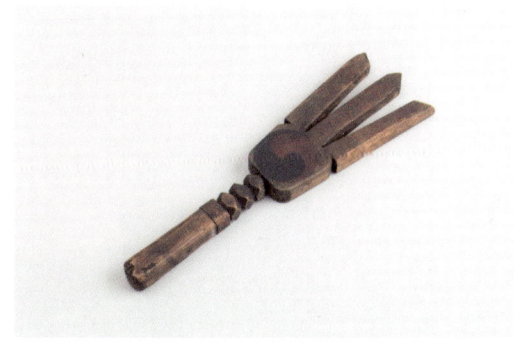

• 타살칼

　타살거리에서 소나 돼지를 타살할 때 사용한다. 칼날이 자루에 끼워진 형태이며, 칼등이 자루와 일직선이다. 손잡이는 원통형이고, 칼날이 연결된 부분에 쇠깍지가 끼워져 있다. 칼 길이 17cm, 날폭 4.2cm.

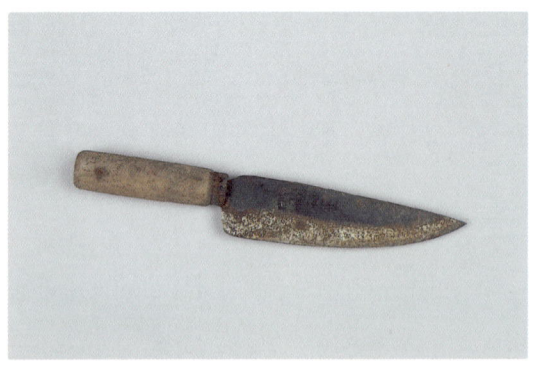

• 장군칼

　신장칼, 월도, 언월도라는 이칭을 가지고 있다.

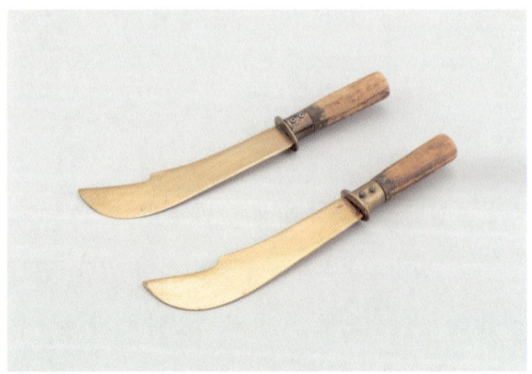

김업순 무당 무속관련 기증자료

• 대신칼

 칼, 신칼, 부정칼, 수부칼, 무당칼이라고 부른다. 손잡이 부분에 술을 달아 날을 잡고 쓴다. 칼 길이 17cm, 날폭 4.2cm.

김업순 무당 무속관련 기증자료

• 신칼

 놋쇠칼에 종이 술이 달려 있다. 제주도 무속에서는 삼맹두(신칼, 산판, 요령) 중 하나로 신의 뜻을 물을 때 사용하기도 한다. 두 자루를 한 조로 하여 사용하며, 끈을 잡아 지면으로 던져 그 칼날이 서로 향하는 것을 보고 길흉을 판단한다.

무악기

　무악기는 장구, 징, 제금, 피리, 해금, 젓대, 북, 꽹과리, 가야금, 아쟁, 호적 등이 있습니다. 다만, 지역마다 사용되는 무악기들의 종류 역시 차이가 있습니다. 큰 굿에서는 주로 국악에서 흔히 쓰이는 6인조, 즉 향피리 2, 젓대 1, 해금 1, 북 1, 장구 1이 한 세트로 묶이는 삼현육각(三絃六角: 육잡이)으로 편성됩니다. 이러한 무악기들은 무가를 부르고 춤을 추기 위해서 사용됩니다. 가끔 목탁과 경쇠도 이용합니다.

・바라

　제주에서 주로 사용하는 두 개의 얇고 둥근 놋쇠판으로 만든 냄비 뚜껑같이 생긴 악기로, 바랑이라고도 한다. 놋쇠판 중앙의 불룩하게 솟은 부분에 구멍을 뚫고 끈을 꿰어 그것을 양손에 하나씩 잡고 서로 부딪쳐서 소리를 낸다.

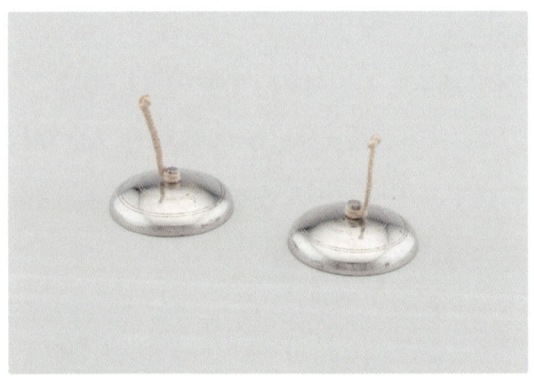

이중춘 심방 관련 자료

• 설쇠

　제주에서 주로 사용하는 놋으로 만든 밥그릇 모양의 악기이다. 채 위에 고면을 위로 하여 엎어놓고, 소미가 앉아서 양손에 채를 잡아 친다. 징, 북과 같이 반주 악기로 병용된다.

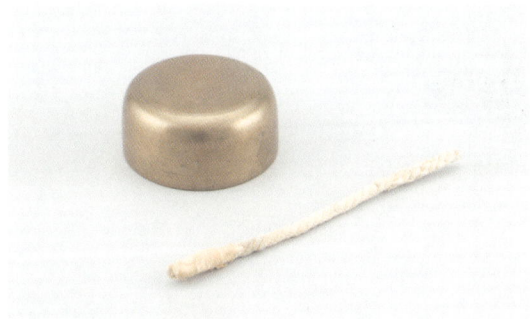

홍수일 심방 무속관련 기증자료

무점구

　무당이 점을 칠 때 사용하는 무구들은 엽전, 점통, 점책, 점상 등이 있습니다. 점상은 쌀점이라고도 하는데, 무당이 점을 칠 내용을 말하고 축원한 다음, 주위에 흩어진 쌀알의 수나 형태 등을 보고 점을 칩니다.

• 점상(쌀점)

　점을 치는 용도로 사용되는 쌀을 찍은 흑백사진. 소반 위에 점을 치기 위한 용도로 사용하는 쌀과 염주, 엽전이 놓여 있다.

• 엽전

끈에 엽전이 고리에 연결되어 달린 형태이다. 상평통보 8개가 달림.

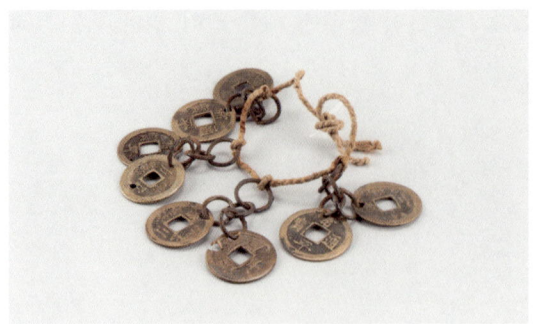

• 점통

복채로 받은 돈을 넣어 두는 점통. 무당이 점사나 굿 등으로 번 돈은 기본적으로 신의 돈이라 하여 따로 보관한다.

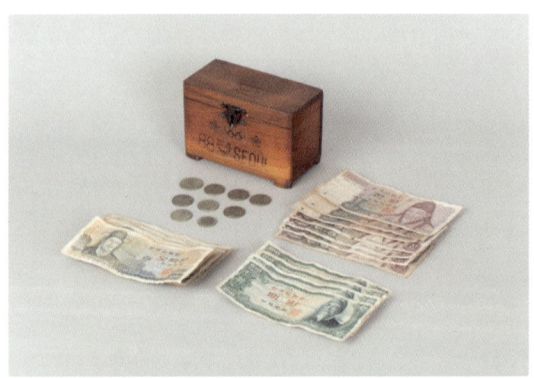

김업순 무당 무속 관련 기증자료

소도구

소도구는 방울, 지전, 부채, 오색기 등이 있습니다. 그중 오색기의 색깔은 다섯 방위와 관련이 있습니다. 동(東)은 청색, 서(西)는 흰색, 남(南)은 적색, 북(北)은 초록색(혹은 검은색), 중앙은 황색이지요. 무당은 오색기를 뽑아서 점을 치는데, 이때 같은 색의 깃발이더라도 해석하는 방법이 다릅니다.

붉은 깃발은 산신을 뜻하는 동시에 '맞다'는 깃발로도 사용되고, 푸른 깃발은 용신을 뜻하는 동시에 '아니다'를 상징하기도 합니다. 다만 붉은 깃발이 나왔다고 해서 좋은 것이 아니고, 푸른 깃발이 나왔다고 해서 다 나쁜 것은 아니지요. 붉은 깃발을 뽑았는데 그 뜻이 산탈로 읽힐 수도 있고, 푸른 깃발을 뽑았는데 재물로 읽힐 수도 있기 때문입니다. 용신은 재물의 신이기도 하니까요. 오방기는 신을 받은 사람이 쓰기 위해 만들어진 무구이기 때문에, 쥐는 사람에 따라서 뜻이 천차만별로 달라지는 무구랍니다.

부채(巫扇: 무선)는 거의 모든 굿에서 사용됩니다. 춤을 출 때나 신의 위엄을 나타낼 때, 복을 나눠주는 행위를 할 때 사용합니다. 아무런 그림도 없는 하얀 부채도 있지만 보통은 산신, 장군신, 칠성신, 대감과 마마, 동자, 동녀 등을 비롯한 무신들을 부채에 그려 넣습니다.

• 무령(방울)

무당이 점을 치거나 굿을 할 때 손에 들고 흔드는 도구. 자루의 한쪽 끝부분이 두 갈래로 갈라지고, 끝에 각각 3개의 방울이 달렸다. 자루의 다른 한쪽 끝부분은 둥근 고리 형태이다.

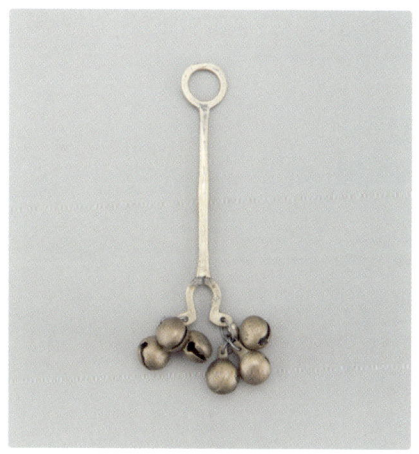

• 오색기(오방신장기)

　빨간색, 초록색, 노란색, 파란색, 흰색 총 5가지 색깔의 깃발로 이루어져 있으며, 뽑은 색상을 보고 점을 친다.

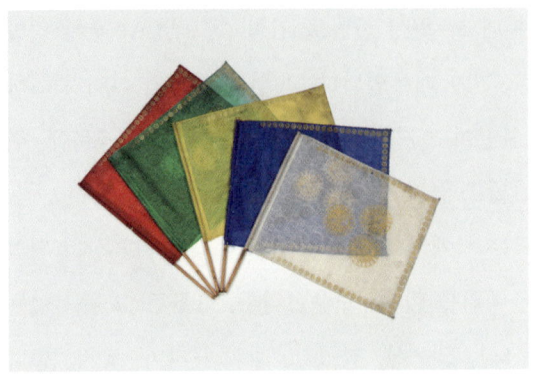

• 고깔

　한지를 접어 만든 모자이다. 앞면에 '장신부'를 주사(경면주사)로 그렸다.

소도구 중 부채

부채는 악한 기운을 물리치는 동시에 신령을 불러 모시는 도구입니다. 신성한 기운이 일게 해서 신령과 무당을 연결시키는 매개체 역할을 하는 것이지요. 그래서 불러오는 신령에 따라 부채에 그려진 신이 다르고 종류도 다양합니다.

• 무당부채

아무것도 그려져 있지 않은 무당부채를 '무선'이라고 부르기도 한다.

• 무당부채

18개의 댓살로 이루어진 접선으로, 천에는 상하단에 붉은 색선을 두르고 부처를 중심으로 좌우에 산신, 장군신 등 각기 4인의 무신을 그렸다. 갓대와 목살에는 붉은색 칠이 됐고, 갓대 하단은 화형 바탕에 사북고리가 달렸다.

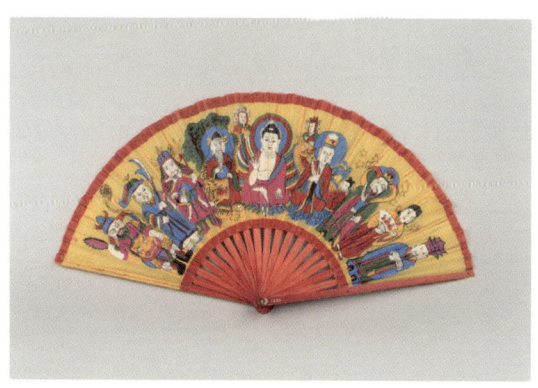

• 무당부채

삼불제석[4]이 그려져 있다.

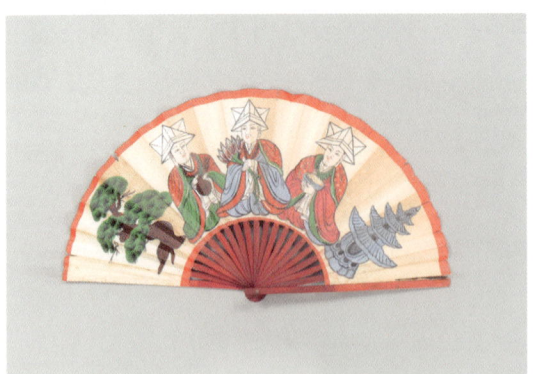

• 무당부채

액자 중앙에는 꽃, 해, 달과 대감과 마마, 동자, 동녀가 그려진 부채가 부착되었고, 뒷면 상단에 둥근 액자걸이가 달렸다.

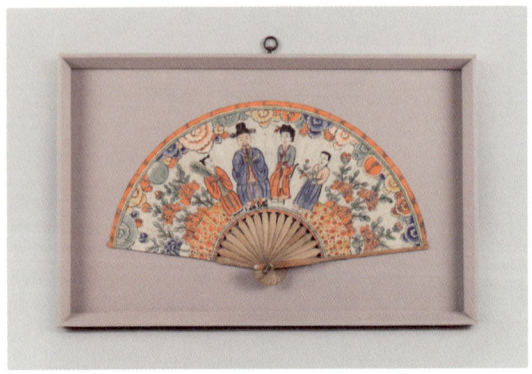

4 三佛제석. 집안 사람들의 수명, 자손, 운명, 농업 등을 관장한다는 가신(家神)으로 단군신화에 나오는 환인제석을 기원으로 한다. 조선 시대에는 불사(佛師) 또는 도교식으로 천존(天尊)이라고도 불렸다.

• 도령부채

도령거리에 사용하는 부채로, 해와 달, 그리고 도령맞이 그림이 그려져 있는 합죽선이다.

• 성수부채

부처, 도령, 팔선녀, 장군, 산신 등 무당이 모시는 신이 모두 그려져 신당을 차릴 때 사용하는 부채로 부채자루에 명주끈이 달려 있다.

• 안채포

주로 제주에서 무당이 굿을 다닐 때 무구를 담아 다니는 자루.

홍수일 심방 무속관련 기증자료

• 위목

무속신(巫俗神)의 이름이 적힌 종이. 윗부분을 조금 남기고 세로로 자른 직사각형의 종이에 구멍을 뚫어 명주실을 꿰었다. 각각의 장마다 신장(神將)의 이름이 주문(朱文)으로 적혀 있으며, 이름 아래마다 주문방인(朱文方印)이 찍혀 있다. 펼친 길이: 가로 336cm.

이렇게 무구의 종류가 다양한데, 어떤 상황에서 어떤 무구를 쓰는지 궁금하신가요? 실제 굿에서는 무구를 최대한 많이 펼쳐 놓고 무당의 몸에 들리는 신에 따라 집어 들게 됩니다. 예를 들어 영화 〈파묘〉의 유명한 대살굿 장면에서도, 굿 시작 시점에 이화림이 잔뜩 펼쳐 둔 여러 무구 중 하나를 골라 잡습니다. 또 용왕거리 중인데도 동자신이 들리면 동자부채를 들 수도 있지요. 즉, 특정 신을 부르는 굿이라고 하여 꼭 한 종류의 무구로만 국한하여 생각할 필요는 없답니다.

비방술과 부적

미신이라는 이름에 가려졌지만
이미 우리 생활 깊숙이 자리 잡은 비방

비방술과 부적

어린 시절 친구 집에 놀러 갔다가, 현관문에 부적이 붙어 있는 걸 보신 적 있으신가요? 혹은 '문지방은 밟으면 안 된다'는 말이나, '이사할 땐 밥솥부터 집에 들여야 한다'라는 말을 들어보신 적은요? 택시 백미러 아래에 대롱대롱 매달려 있는 염주를 본 적은 있으신가요?

생각보다 이런 경험은 흔할 것입니다. 아직도 사람들은 신년이면 '새 부적을 사야겠다'라고 생각하고, 나쁜 일이 연달아 생기면 '굿을 할까', '부적이라도 한 장 받아와야 하나'라고 한탄하곤 하기 때문이지요.

이번 챕터에서 설명할 것들은 미신이라는 이름으로 우리 실생활에 가장 근접해 있는 존재랍니다. 이제 이 친숙하면서도 낯선 '비방술과 부적'에 대해서 알아볼까요?

비방술이란?

앞에서 설명했듯 저희에게는 미신이라는 이름으로 조금 더 많이 알려진 것이 바로 비방, 또는 비방술(祕方術)입니다. 다른 이름으로는 주술이나 무고(巫蠱)라고도 하지요. 가끔은 저주술(咀呪術)이라고도 불린답니다. 하지만 그렇다고 해서 이러한 비방이 모두 악독한 행위인 건 아닙니다. 위에서 말했듯 '악몽을 꿀 땐 베개 밑에 칼을 넣어 두어라'라는 말 또한 비방술에 해당하기 때문이지요. 크게 보면 굿 또한 비방술의 일종이라고 말하는 무속인들도 있을 정도입니다.

위의 말로 미루어 짐작할 수 있듯, 비방술에는 두 가지 종류가 있습니다. 바로 복을 부르고 재액을 막기 위해 하는 비방과, 남에게 불운을 주기 위해 하는 나쁜 비방입니다. 이사할 때 가장 먼저 밥솥을 들여야 밥벌이가 잘 된다거나, 거울이 깨지면 빨리 갖다 버려야 나쁜 일이 생기지 않는다는 식의 이야기는 모두 액을 막고 좋은 일을 불러들이기 위해 만들어진 비방이랍니다.

그렇다면 나쁜 비방에는 어떠한 것이 있을까요? 어린 시절 만화나 영화 등에서 허수아비를 만들어 상대를 저주하는 사람을 본 적 있으시지요? 혹은 호기심에 한 번쯤 저주를 시도해 본 분도 계실 것으로 생각합니다.

그리고 그렇게 호기심에 사람을 저주하게 되었을 땐, 대부분 인형이나 밀짚으로 만든 제웅을 사용하지요. 밀짚으로 만든 제웅에 바늘을 꽂으며 상대가 아프길 바라거나, 아니면 칼끝으로 인형을 찌르며 상대의 이름을 중얼거리는 등, 인형을 그 사람이라고 생각하고 괴롭히는 것이 일반적이었지요. 오래전, 장희빈이 사용했던 방법과 거의 같은 저주술이랍니다.

혹은 좀 더 먼 옛날에 쓰였던 저주도 있습니다. 오컬트를 소재로 하는 매체에서 흔히 차용하고는 하는 태자귀 저주[1]가 대표적인 예시이지요. 손만 내밀 수 있을 만큼 작은 구멍을 뚫어 놓은 항아리 안에 아이를 넣어 놓고, 아이를 계속 굶기는 겁니다. 그러다가 아이가 아사할 것 같으면 항아리에 난 구멍을 통해 음식을 보여줍니다. 그리고 아이가 음식을 향해 손을 뻗으면 손목을 잘라 그걸 신체(神體) 삼아 신으로 모시는 것이지요. 혹은 죽은 아이를 통째로 대나무로 만든 통 안에 넣어 들고 다니며 양반들을 협박해 돈을 뜯어내는 경우도 있었습니다.

이러한 악한 비방을 실행하게 되면, 곧바로 신의 벌전[2]을 받게 됩니다. 일반 시민이 저주술을 실행할 경우에도 벌전을 받고, 무당이 남을 저주할 경우에도 벌전을 받게 되는데 무당의 경우엔 그 무당이 모신 신의 원력이 깎이거나, 신이 떠나는 경우까지도 생긴답니다.

비방이 옅어진 현대에도 저주술을 이용해 이득을 취하려는 사람들이 있습니다. 간혹 나는 신벌마저 피할 수 있는 사람이니, 저주를 마음껏 하고 다녀도 된다고 말하는 사람도 있습니다. 이러한 사람들은 무속에 종사하는 사람들을 찾아다니며 '너를 저주해 죽일 것이다'라고 협박해 원하는 것을 얻어내지요. 특히나 어린 무당에게 접근해 성관계를 요구하는 되먹지 못한 놈들이 대다수입니다.

이러한 사람들은 대부분 사기꾼입니다. 신은 필적하는 능력은 고사하고 귀신이나 간신히 업고 다니는 사람들이 많습니다. 당연히 신의 벌전을 막을 능력은 쥐뿔도 없지요. 그러니 만약 이러한 사람을 만나게 된다면, 저주술을 두려워하지 마시고 바로 신고를 하심이 옳겠습니다.

[1] 김태리 주연의 SBS 드라마 〈악귀〉에서 태자귀 저주를 소재로 한 적이 있다.
[2] 넷플릭스 드라마 〈더 글로리〉 파트2 에서 무당이 신의 벌전을 받아 급사하는 장면이 있었다.

신과 비방

이런 비방술은 대부분 옛날로부터 구전되어 온 것이 대부분입니다. 먼 옛날 조상님들이 사용했던 방법들을 물려받아 쓰는 것이지요. 간혹 생활상이 달라짐에 따라 약간씩 개편되는 경우가 있기도 하지만, 대부분 옛날의 방식 그대로를 고수하는 경우가 많습니다.

때로는 신이 자신을 섬기는 무속인에게 비방술을 전해주기도 한답니다. 아픈 부위에 쌀이 든 사기그릇을 문지르며 병굿을 하라고 일러주거나, 인형에 그 사람의 속옷을 입히고, 생년월일시를 적은 뒤 태워 액막이를 하라는 식으로 방법을 알려 주시는 경우가 있습니다.

가끔은 신께서 직접 악한 비방을 전달해 주시기도 하는데, 이 경우엔 인간의 선한 마음을 시험하시는 것입니다. 고로 신께서 악한 비방을 알려주셨다면, 그 방법을 절대 시행해서는 안 된답니다.

부적이란?

부적은 특정한 목적을 이루기 위해 사용하는 물건으로, 주로 종이로 만들어집니다. 개중에서도 한지나 괴황지를 많이 사용하며, 글씨를 쓰는 재료로는 닭 피나 경면주사, 혹은 먹 등이 이용되지요. 조금 더 쉽게 정리하자면, 특정한 행위를 시행하지 않더라도 효과를 얻을 수 있도록, 종이 위에 비방을 옮긴 것에 가깝다는 겁니다.

고로, 부적의 종류는 비방의 종류만큼이나 다양합니다. 건강을 기원하는 부적, 남을 저주하는 부적, 귀신을 막는 부적, 복을 불러들이는 부적, 전염병을 막는 부적 등이 존재하지요. 모든 목적의 부적을 서술하기 어려울 정도랍니다.

또한 종류만큼이나 부적의 사용법 또한 다양합니다. 전염병을 막는 부적의 경우 대문이나 대들보 등에 붙여 사용하는 경우가 많고, 악귀를 막는 부적은 항상 지갑에 넣어 다니는 경우도 있지요. 악몽을 심하게 꾸기 때문에 부적을 쓴 경우 베개에 넣어 두고 사용하는 경우도 있으며, 병환 때문에 부적을 쓸 땐 부적을 태운 재를 물과 섞어 마시기도 한답니다. 혹은 병이 난 사람의 몸에 부적을 직접 붙이는 경우도 있지요.

또, 부적의 효험이 유지되는 기한 또한 부적마다 다릅니다. 어떠한 부적은 반년 정도가 지나면 태워 버려야 하고, 또 다른 부적은 3년 정도 사용할 수 있기도 하지요. 그렇기 때문에 부적을 사용하게 되었을 때는, 부적을 써 준 사람에게 부적의 용법과 사용기한에 대해 미리 자세히 물어보아야 합니다.

부적을 쓰는 두 가지 방법

이러한 부적은 크게 문자 부적과 그림 부적으로 나눌 수 있습니다. 또한 불교나 도교 쪽에 밀접한 관계를 맺고 있는 부적일수록 문자 부적에 가까운 형태를 가지기도 합니다. 물론 문자와 그림 두 가지를 섞어 사용하는 경우도 있지요. 현대의 무당들은 주로 문자를 위주로 한 부적을 사용하며, 크게 두 가지의 방법을 이용해 부적을 쓴답니다.

첫 번째로는 문양에 특정한 의미를 담는 부적입니다. 이 경우 부적에 쓰이는 도형이나 글자 하나마다 의미가 담겨 있으며, 도형과 글자를 조합해 어떠한 효험을 만들어내게 됩니다. 수학 공식과 비슷하지요. 이러한 부적은 대체로 결과물마다 '악귀불침부', '소원성취부' 등의 이름이 붙게 되며, 부적을 쓰는 사람이 다르더라도 같은 결과물이 나오는 경우가 많습니다. 또한 이렇게 특정한 모양을 따라 그려 만드는 부적의 경우, 모양을 다 그린 뒤 신당에 올

려 일정 시간 신의 축성을 받기도 한답니다. 그렇게 해야만 영험한 기운이 깃든다고 믿는 것이지요.

두 번째로 하늘의 글자를 빌려 와 쓰는 부적입니다. 이러한 부적은 신필(神筆) 또는 천필(天筆)이라고 부르는데, 몸에 신을 태운 채 부적을 쓰게 된답니다. 주로 글문대감이나 글문도사님을 태운 채 쓰게 되지요. 천필로 쓴 부적은 한자처럼 보이지만 실제로 쓰이는 한자가 아닌 경우도 많으며, 몸에 깃드는 신에 따라 초서체 등으로 쓰이는 경우도 많습니다.

천필은 같은 무속인이 같은 효험을 내기 위해 쓰더라도, 부적을 받아가는 사람에 따라 모양이 달라지기도 합니다. 또한 이미 신이 내린 채로 글을 쓰기 때문에, 글이 완성된 뒤 바로 효험이 나타난답니다. 부적을 완성하는 데 드는 시간이 훨씬 짧은 편이지요. 이렇게 천필로 쓴 글의 경우엔 일반적인 부적과 달리 20자가 넘는 한문으로 구성되기도 합니다. 이 경우엔 부적과 구분해서 부르기 위해 글월족자, 또는 족자라고 칭합니다.

다만 부적을 쓰는 데 드는 시간이 적은 만큼, 천필을 쓰는 데에는 제약이 많습니다. 첫 번째로 부적을 써 줄 신을 몸으로 받을 수 있어야 하며, 수행이 깊어 하늘과 원활히 소통이 가능한 제자여야만 합니다. 쉽게 말해 강신무인 동시에 천신제자가 아니라면 천필을 쓸 수 없다는 뜻이지요.

다만 여기서 한 가지 더 주의할 사항이 있습니다. 천필로 부적을 쓴다고 해서 무조건 우월한 것은 아니라는 것이지요. 쓴 사람이 누구이건 스승님의 가르침에 충실히 따라 부적을 썼고, 그 부적이 충분한 효험을 발휘한다면, 그 부적은 좋은 부적입니다. 사용하는 기술이 그 사람의 가치를 대변한다고 볼 수 없듯, 무속인의 가치는 복합적인 곳에서 오니까요.

*** 천필의 모양**

천필은 주로 신이 보여주는 글자를 인간이 그대로 따라 그리는 형태로 제작됩니다. 가이드라인 혹은 도안을 신이 제공해 주고, 인간은 그걸 출력하는 것이지요. 이러한 천필은 허공, 또는 바닥이나 벽에 대고 손가락으로 쓸 수도 있습니다. 원력이 깊은 법사님들은 남의 등판에 손가락으로 글을 쓰는 것만으로 귀신을 쫓아 주기도 합니다.

부적에 대한 연구

얼마 전 팬데믹이 기승을 부릴 때, '코로나 부적'이라고 제목을 붙여 인터넷으로 코로나를 막는 부적을 공유하던 때가 있었습니다. 혹은 장난스럽게 만든 행운 부적을 인터넷에 올리는 경우도 적지 않습니다. 이처럼 아직도 동아시아의 사람들은 부적을 효험 있는 물건으로 취급하지요. 이번에 설명할 것은 이러한 부적에 관한 이야기입니다.

부적에 대한 정식 조사가 시작된 건 일제강점기 무렵입니다. 일제가 민족정신을 말살하기 위해 진행했던 연구의 일부로, 조선총독부 소속의 민속학자 무라야마 지준(村山智順)이 조선시대 당시 널리 쓰였던 부적을 정리해 출간하기도 했습니다. 이때 발간된 책이 『조선의 귀신(朝鮮の鬼神)』이라는 이름의 책이지요.

해방 이후로는 부적에 대한 이미지가 '미신'으로 굳어졌습니다. 조선총독부에서 시행했던 민족문화 말살 정책의 일부가 먹혀든 셈이지요. 덕분에 부적은 민속학의 일부로서 연구되어온 것이 전부입니다. 특히나 불교를 베이스로 한 부적은 심도 있게 연구되지 못하고 있는 실정이지요. 그러나 이렇게 박해받아 온 와중에도, 장난스럽게든 진심이든 여전히 우리의 일상에 계속 있는 것만 보아도 부적의 생명력은 건재한 것 같습니다.

왼쪽 문자 부적. 조선시대 때 장원급제를 기원하는 부적이었다.
오른쪽 그림 부적. 액운삼재를 소멸하는 삼족오가 그려진 부적이다.

점사와 공수

무당들이 점사를 보는 원리와
다양한 이야기들

점사와 공수

연초가 되면 어른들이 으레 하는 일이 있지요. 그건 바로 새로운 한 해의 운세를 점쳐 보는 것입니다. 이는 대부분 사주명리(사주팔자)로 보지만, 최근에 와서는 타로나 점성학 쪽으로 한 해의 운세를 점쳐 보는 사람들도 늘어나는 추세죠.

한국에 태어나서 점사를 한 번도 보지 않은 사람은 그리 많지 않을 겁니다. 요새는 간단한 타로점도 유행하고, 아마추어끼리라도 종이를 접거나 추를 이용해서 하는 간단한 점사는 하기 쉬우니까요. 그게 아니더라도 부모님이나 조부모님이 점집에 다녀와서 사주 이야기를 전해주는 경우도 제법 많더군요. 이렇게 점을 봐 주는 사람이 무속인이 아닌 경우가 더러 있는데, 본래 무속인이 아닌 사람이 보는 점사는 천기누설에 해당합니다. '관계자'가 아닌 인간이 멋대로 정보를 빼내 외부로 유출한 것과 다름없기 때문입니다. 이렇게 되면 점을 봐 준 사람은 천기누설로 인해 벌전을 받게 되고, 영험함도 점차 빼앗겨 점사의 정확도가 내려가는 경우도 생긴답니다. 애초에 무속인들도 아무렇게나 볼 수 있는 것이 아니라, 특정한 조건 여하에 따라 공수를 허락받는 것이기 때문이지요. 이번 챕터에서는 이 점사와 공수에 대해 알아보겠습니다.

점을 보기 위한 조건

점을 보기 위해서는 여러 가지 조건이 필요합니다. 가장 중요하게 생각되는 것은, 앞서 말했듯 점을 보는 사람이 신제자여야 한다는 것입니다. '이 사람은 회사 내부인입니다'라고 공인받은 사람이어야 한다는 것이지요. 점사라는 분야에서 신을 받는다는 것은, 관계자라는 것을 증명하고 정보 접근 및 공유 권한을 부여받는 과정이나 다름없습니다. 또한 이 신제자가 점을 보는 신명을 받았느냐도 봐야 합니다. 점을 보는 신명이 내리기 전까지는 미래의 점을 볼 수가 없기 때문입니다. 점을 보고 싶어도 아무것도 읽히지 않고, 만일 억지로 점을 보더라도 영험하지 못하지요.

그리고 두 번째로 중요한 것은, 상담자가 상담사로서 기능할 만한 인격자여야 한다는 것입니다. 20세기 무렵, 독일에서 시작된 철학상담이 유행처럼 전 세계로 번지던 시기가 있었습니다. 하지만 이 서구식 철학상담은 국내에서는 큰 영향력을 발휘하지 못하였지요. 그건 국내에서 이미 자리를 잡았던 사주명리 때문이었습니다.

무속인은 점쟁이로서의 역할도 하지만, 기본적으로 카운슬러의 역할도 수행해왔습니다. 굿의 기원에서 설명했듯 굿의 본질적인 기능이 **'유가족의 마음을 달래고 사회로 돌려보내는'** 것인 점과도 밀접한 연관이 있지요. 사람들은 주로 힘든 고난이 닥쳐올 때에나 무속인을 찾습니다. 인간의 힘으로 어떻게 바뀌지 않는 흐름에 절망할 때에 무속이 필요하지, 평화로운 일상에서 무속을 찾지 않는다는 뜻입니다. 그렇다면 무당집을 찾아오는 대부분의 손님은 당연히 지나친 스트레스에 오랫동안 노출된 탓에, 크게 예민해진 경우가 많겠지요. 무속인은 기본적으로 그런 손님을 상대로 상담을 진행하게 됩니다. 바로 이런 점에서 무속인 개인의 싱딤 스킬이 중요하게 여겨집니다.

신들은 신제자가 신부모에게서 독립하기 전에 이러한 부분을 공들여 교육합니다. 심지어는 교육이 끝나기 전까지 미래를 보는 능력을 완전히 압수하는 경우도 적잖이 있답니다. 이런 능력을 돌려받는 건 충분히 한 사람 몫의 일을 할 수 있겠다는 판단이 설 때입니다.

세 번째로 중요한 건, 기도를 통해 충분히 마음을 가라앉힌 사람이어야 한다는 겁니다. 아무리 훌륭한 상담 스킬을 가졌더라도, 감정을 조절하지 못하면 도루묵입니다. 손님과 상담을 하며 뭐 그렇게 화날 일이 있겠느냐, 싶으시겠지요. 하지만 이 세상은 생각보다 넓습니다. 손님의 상담 내용이 무속인의 트라우마를 건드리는 경우가 더러 있다는 겁니다.

어린 시절 심한 아동학대를 당한 무속인에게 자식을 때리는 부모가 찾아와 상담을 요청할 수도 있습니다. 혹은 학교폭력 피해자였던 무속인에게 학교폭력 가해자가 찾아오는 경우도 있지요. 그런 상황에서도 흥분하지 않을 수 있도록 하기 위해서는 큰 노력이 필요합니다. 트라우마는 괜히 트라우마가 아니니까요. 평생이 다 가도록 잊기 힘든 기억이라서 트라우마라고 이름 붙고, 정신의학적인 치료를 받는 것 아니겠습니까? 그런 상처를 극복하고 본분을 다하기 위해서 무속인은 신을 통해 끊임없이 질문을 던지고 답을 듣습니다. 그 과정에서 자신의 업도 닦아내고, 신과의 소통도 강화하게 되지요.

그리고 이렇게 스스로를 갈고닦는 과정에서 신들은 신제자를 도울 명분을 얻습니다. 신들 또한 능력 밖의 도움을 줄 수 없다는 사실은 기억하고 계시지요? 신제자를 돕는 것이 목적이라고 해도, 충분한 명분이 없다면 도리어 신이 처벌받기도 한다고 앞선 챕터에서 설명드렸습니다. 그러니 신제자가 스스로를 갈고닦는 것은, 쉽게 말하자면 데우스 엑스 마키나(deus ex machina)[1]를 성립시킬 개연성이 되어 준다고 할 수 있겠네요. 더 쉽게 설명하자면 신용카드 한도 상향이라고도 할 수 있겠고요. 이렇듯 여러 가지 조건

1 '기계장치를 통해 온 신'이란 뜻으로 고대 그리스 연극에서 꼬인 상황을 신이 급작스럽게 내려와 해결해주는 플롯을 의미한다.

을 충족시킨 사람만이 신의 인도 하에 점사를 볼 수 있습니다. 공수를 내리는 것도 마찬가지이지요. 그러니 점을 볼 때는 여러분의 상담사가 신부모 밑에서 얼마나 수행을 했는지, 그 신부모의 인품은 어떠한지도 확인해 보시는 것이 좋답니다.

'신 받은 지 얼마 안 된 사람이 가장 점을 잘 본다', '애동이 신빨이 좋아서 제일 점을 잘 본다' 같은 말을 들어보신 적 있으신가요? 아주 틀린 말은 아니지만, 억울한 오해라고 할 수도 있는 이야기이지요.

점을 보는 건 천신이 아닌 지신, 즉 신제자의 조상님이 하는 일입니다. 그리고 일전에 말씀드렸듯, 지신은 인간이 키워야만 하는 신이지요. 지신을 키우기 위해 인간이 노력을 해야만, 지신의 능력이 유지된다는 것입니다. 쉽게 비유하자면, 인간이 기도를 하면 통장에 마일리지가 쌓이는 것과 같습니다. 그리고 이 마일리지는 현금(공수)으로 변환해서 출금할 수 있습니다. 그러니 인간은 잔고가 바닥이 나지 않게 꾸준히 마일리지를 쌓아야만 합니다. 그러니 '신빨이 떨어졌다'는 건 기도를 제대로 하지 못해서 마일리지 통장에 구멍이 났고, 출금할 현금, 즉 공수가 부족하다고 이해할 수 있겠지요.

수입이 적으면 잔고가 점점 줄어드는 것처럼, 인간이 충분히 기도하고 수련하지 않으면 지신도 점을 보기 어렵습니다. 다만 그렇다고 해서 이런 수련 부족이 모두 무속인 개인의 탓은 아닙니다. 무속은 종파가 많고 스승별로 가르치는 내용이 다른 경우가 많다 보니, 전승 과정에서 기도에 관한 내용이 누락되는 경우가 많답니다. 고로, '애동제자가 가장 신빨이 좋은' 현상의 뒤에는 전승 누락이 있는 것이지요. 참으로 안타까운 일입니다.

점사의 기본

쌀점, 깃발점, 사주풀이, 신점. 이러한 점사들은 '무당' 하면 떠오르는 대표적인 점사입니다. 드물게는 육효점을 떠올리는 분도 계실 테고, 더 나아가서는 방울을 흔들며 점을 봐 주는 모습을 떠올리시기도 하지요.

하지만 무속에서 가장 중요한 점사는 결국 '공수'입니다. 신이 인간의 입을 통해 말해주는 미래 예지가 가장 중요하다는 겁니다. 점을 칠 때 도구를 사용하는 건 '퍼포먼스'라는 거지요. 아무리 도구를 화려하게 활용해 점을 친다 한들, 점괘의 결과를 보여주는 존재는 어디까지나 신입니다. 하지만 점괘의 결과를 확인하는 건 신을 볼 수 없는 일반인이지요. 일반인은 신이 어떠한 말을 했는지 들을 길이 없습니다. 그러니 무당이 '이런 결과가 나왔다'라고 말해도 곧이곧대로 받아들이기가 어렵습니다. 그러므로 일반인이 확인 절차를 거칠 수 있도록 도구를 사용하는 겁니다.

'쌀점에서 길한 숫자가 나왔다', '좋은 깃발이 뽑혔다, 잘 풀린다는 뜻이다'라고 퍼포먼스와 함께 말하며 신빙성을 더하는 것이지요. 가끔은 신제자가 신의 뜻을 더 쉽게 풀어 설명할 수 있게끔 도와주는 가이드 역할을 하기도 한답니다.

사주 명리

이때 무속인이 그러한 '가이드' 역할로 가장 많이 사용하는 것이 사주 명리입니다. 사주라는 단어로 가장 많이 불리며, 가장 메이저한 점사이기도 하답니다.

사주는 사실 통계에 가깝습니다. 그 사람이 태어나 겪어 온 굴곡을 실제로 보기보다는, '이때 태어난 사람은 이러한 기질을 가지고 있을 확률이 높다'라

고 말해주는 역할을 맡기 때문입니다. 고로 사주 또한 점을 봐 주는 당사자의 영향을 많이 받는 편이지요. 무속인은 이러한 사주를 확인한 뒤, 신에게 확인을 요청합니다. "어려서 부모님 등쌀에 치이며 살았기 때문에 풀이 죽어 있다. 그 점을 반영해서 읽어 보라." 혹은 "좋은 집에서 태어나 사랑을 듬뿍 받고 자랐다. 그 점을 유념하며 읽어라." 같은 말을 듣는 것이지요.

이해하기 쉽게끔 예시를 들어 보겠습니다. 사주에는 십이간지와 음양오행이 있습니다. 어떤 해에 태어나 어떤 띠를 타고났느냐에 따라서도 성격이 달라지고, 어떤 시간에 태어나 어떤 기운을 많이 받았느냐에 따라서도 성격이 달라지지요. 만일 말띠를 타고 태어났다고 생각해 봅시다. 말은 기본적으로 감정이 풍부한 동물입니다. 겁이 많기도 하고, 활동량도 무척 많지요. 주인을 잘 만나면 맡은 일을 잘 수행하는 명마가 될 가능성도 적잖이 있습니다. 하지만 주인을 잘못 만나면 사나운 망아지가 되기 일쑤이지요. 신은 이 사람이 좋은 부모를 만나 말띠의 좋은 점을 잘 발휘한 사람인지, 아니면 말띠의 부정적인 면이 부각되는 사람인지 알려줍니다. 만일 상대방이 좋은 보호자와 안정적으로 자란 사람이라면 '성실하고 사교성이 좋으며 머리가 좋다. 여행을 좋아하며 잘 노는 체질이다'라고 설명할 것입니다. 하지만 반대로 상대방이 잦은 스트레스를 받고 자신을 이해해주지 못하는 환경에서 자랐다면 '예민한 기질을 타고났기 때문에, 쉽게 감정이 격해지는 면이 있다. 또, 머리는 좋지만 정해진 커리큘럼을 잘 따라가지는 않는다'라고 설명할 수 있지요.

만일 말띠가 아니라 용띠라면 '리더십이 있다'라는 특성이 '고집이 센 막무가내'라는 말이 될 수 있지요. 또 토끼띠라면 '활동성이 있어 운동을 좋아하고 잔꾀가 좋아 임기응변이 좋다'라는 특성이 '부산스러우며 잔머리를 많이 굴린다'라는 말이 되기도 합니다.

다만 신이 던져주는 자료는 그리 많지 않습니다. 주어진 자료를 어떻게 풀어 설명해야 하는지 길을 잡아 주시는 정도에 그치기 때문에, 나머지 풀이는

인간의 몫이지요. 어찌 보면 신과 함께하는 일 중에서 인간의 역량이 가장 중요한 것이 사주 명리라 할 수 있겠습니다.

신의 점, 공수

그렇다면 신점, 또는 공수라고 불리는 것은 어떨 때 가장 큰 효과를 발휘할까요? 대표적인 예시로는 앞서 발생할 재난을 예측하는 것이 있겠습니다. 옛 영화나 괴담 따위에서 자주 등장하는 "물가를 조심해라. 너는 물과 상성이 안 좋다." 같은 대사도 공수에 해당하는 말이지요.

혹은 좋은 운이 들어온다는 것을 말해주는 공수도 있습니다. '1월에 좋은 운이 들어온다. 다만 해외로 나갈 일이 생길 테니, 넉넉하게 돈을 모아 두는 것이 좋다', '3월에 주문이 밀려들어 올 것이다. 그러니 2월부터 미리미리 재고를 쌓아 둬라' 같은 이야기가 나올 수 있지요. 어떨 때는 가족의 건강 상태나 속마음에 대한 이야기가 나올 때도 있습니다. '딸이 겉으로는 밝아 보이지만 실은 외로움을 많이 타고 있다'라거나, '아들이 사고를 치고 숨기고 있다' 같은 말씀을 해 주시기도 하지요.

이러한 공수는 신에게 미래를 일러 달라 청해서 받는 경우도 있지만, 사실 갑작스럽게 툭툭 튀어나오는 경우도 많습니다. 무당과 평소 좋은 연을 맺고 지내는 손님의 경우, 특정 신이 어여뻐 여겨서 일부러 툭툭 공수를 뱉어 주시는 경우도 있지요. 다만 거꾸로 신에게 미움을 샀을 경우, 아무리 여쭤도 신이 입을 다물고 아무런 말씀도 안 해 주시기도 한답니다.

혹은 '어디 한 번 맞춰봐라' 하고 배짱을 부리는 마음으로 당집에 갈 경우 신이 토라져서 아예 엉뚱한 소리만 하기도 하지요. 그러니 무당집에 방문하게 되었을 때는, 예의 바른 태도를 유지하시는 것이 좋답니다. 친절 한 번에 호감을 얻어 남들보다 두 배 세 배 많은 정보를 얻을 수도 있을 테니까요.

노량진 노들 무당

석남 송석하 선생의 현지조사 사진카드(세로 10.6, 가로 15.2). 카드 상단에 '명칭 노량진 노들무당'이라고 기재되어 있다. 노량진 노들에 거주하는 한 무당의 신당을 찍은 것으로, 지화를 비롯해 각종 제물이 차려져 있으며, 젯상 앞에 무당이 앉아 있다.

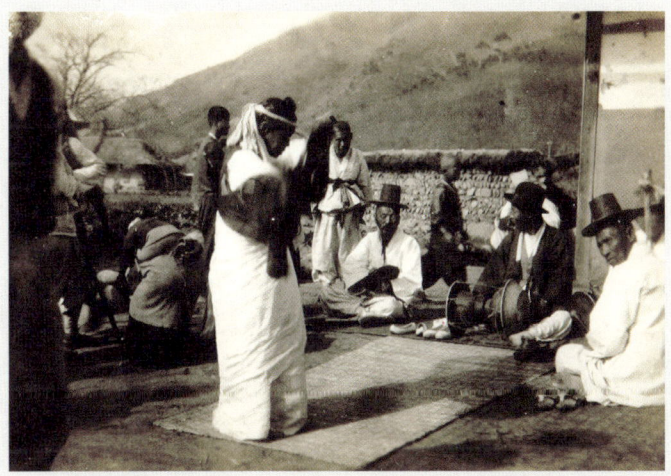

강원도 진부령 무당

석남 송석하 선생의 현지조사 사진(세로 9.7, 가로 13.2). 카드 상단에 '명칭 江原道 眞富嶺 巫俗'이라고 기재되어 있음. 강원도 진부령의 어떤 마을에서 무당이 악사들과 함께 굿하는 장면으로, 굿하는 담장 너머로 산이 보임.

한국의 무속 신화,
서사무가

창작의 영감이 되는 우리만의 신화, 서사무가

한국의 무속 신화, 서사무가

　서사무가에서 구송되는 설화는 신의 이야기, 즉 신화(神話)입니다. 더욱이 무속은 외래 종교가 유입되기 이전부터 있었던 우리 고유의 종교 사상이니만큼 무속 신화인 서사무가 역시 우리 신화의 진면목을 보여주는 소중한 자료입니다. 또 역사 기술로는 와닿지 않는 우리 조상님들의 정서를 파악할 수 있는 기회이기도 하지요. 나아가 오래 구전된 이야기 그 자체로서, 이야기를 창작하고 싶은 사람들의 좋은 레퍼런스가 되기도 합니다. 이번 챕터에서는 이러한 서사무가의 대표적인 신화를 소개하도록 하겠습니다.

한국의 신 이야기

요즘은 놀 거리 걱정이 별로 없지요. 훌쩍 떠나고 싶으면 언제든 자동차나 기차를 타고 옆 동네, 먼 바닷가, 맛집이 있는 타지에 가거나 비행기를 타고 이웃 나라에 갈 수도 있고, 시간을 때우고 싶을 땐 스마트폰만 켜서 영화나 만화 따위를 보면 되기 때문입니다. 현대사회는 오히려 다양한 놀거리 때문에 '도파민 과다'라는 이야기가 나올 정도입니다.

하지만 먼 옛날엔 이런 놀거리가 많지 않았습니다. 이동수단도 그리 발달하지 않은 데다 먼 길을 떠날 땐 호랑이 같은 산짐승 때문에 목숨을 잃을 위협까지 있었답니다. 그렇기 때문에 대부분의 사람들은 태어난 고향에서 벗어나기 어려웠습니다. 그러니 여행은 꿈도 못 꿀 일이지요. 영화나 만화는 만들 기술력조차 없었고요. 그나마 그 당시에도 존재했던 건 소설인데, 이마저도 글을 모르면 즐길 수가 없었답니다.

이 당시 사람들의 지루함을 달래 주고, 오락으로써의 기능을 하던 것이 굿입니다. 굿은 일종의 종합 예술 공연이었으니까요. 물론 강독사 같은 이야기꾼도 활동했지만, 노래와 춤이 들어가는 화려한 볼거리까지 제공하지는 못했습니다. 사람들은 굿판에서 신나게 들려오는 음악과 무당이 추는 춤, 신과 인간이 대사를 주고받으며 이어지는 서사를 좋아했습니다. 이를 서사무가 또는 본풀이라고 하지요.

창세가

먼 옛날에는 하늘과 땅이 붙어 있었습니다. 그러다 하늘이 볼록하게 도드라지는 순간 그 틈새에 미륵이 땅의 네 귀퉁이에 구리 기둥을 세워 천지가 분리되었지요. 당시에는 해와 달도 둘씩 있었는데, 미륵이 해와 달을 하나씩 떼어내어 뭇별들을 만들었고요. 또한, 미륵은 금정산에 들어가 차돌과 시우쇠를 톡톡 쳐서 불을 피웠고, 소하산의 샘에서 물의 근본을 알아냈습니다. 그후 미륵은 하늘로부터 금벌레와 은벌레를 다섯 마리씩 받아 금쟁반, 은쟁반에 두었는데, 여기서 다섯 쌍의 남녀가 태어나 인류의 조상이 되었습니다.

이렇게 미륵이 세상을 다스리며 인류가 번성하게 되자 어디선가 석가가 나타나서 인간 세상을 차지하려고 미륵에게 도전을 하였지요. 그래서 미륵과 석가의 인세 차지 경쟁이 시작되었습니다. 이 경쟁에서 미륵이 계속 승리하자, 석가는 마지막으로 잠을 자는 동안 무릎에 꽃을 피게 하는 내기를 제안하였습니다.

하지만 이 역시 미륵의 무릎에서 먼저 꽃이 피는데, 미륵이 잠들어 있는 사이 석가가 미륵의 꽃을 훔쳐서 자기 무릎에 꽂아서 승리하고 맙니다. 석가가 속임수를 써서 차지한 인간 세상에는 부정한 것들이 생겨나게 되었지요.

창세가는 함경도 지역에서 전승되던 서사무가인데, 민속학자 손진태 선생님에 의해 1923년 채록되었습니다. '천지개벽 → 일월조정 → 물과 불의 발견 → 인간창조 → 인세 차지 경쟁'으로 이루어져 있어 한국 창세신화의 면모를 여실히 확인할 수 있습니다.

식민사관의 영향인지 광복 이후에도 한동안 우리나라에는 세상과 인간의 창조 등 신화다운 신화가 없다고 주장하는 학자들이 많았습니다. 하지만 이는 어디까지나 문헌에 기록된 건국신화만을 신화로 여기는 편협한 시선에 기인한 견해입니다. 한국에는 건국신화 외에도 무속신화, 마을신화, 가문신화 등 실로 많은 신화가 전승되고 있습니다.

특히 서사무가에는 위에서 언급한 창세가 외에도 천지왕본풀이, 시루말 등의 창세신화와 세상을 주관하는 신들의 유래담이 있어서 그간 소홀했던 한국 신화의 총체성을 조명하는 데 소중한 자료가 되고 있지요.

제석풀이: 당금아기설화

 옛날 어느 양반집에 아홉 아들을 둔 부부가 살았습니다. 부부는 딸이 가지고 싶어 딸을 내려 달라는 기도를 하고 치성을 드렸는데, 결국 막내로 아름다운 딸아이를 얻게 되었습니다. 부부는 기뻐하며 아홉 아들과 함께 딸아이를 정성으로 길렀지요.
 그러던 어느 날 부모와 남자 형제들이 이웃 마을에 들를 일이 있어 집을 비운 사이, 스님이 그 집에 찾아와 시주를 부탁합니다. 이때 스님이 시주받은 쌀을 몇 알 흘렸는데, 당금아기가 그 쌀을 주워 먹곤 회임을 하게 됩니다(전승에 따라서는 손을 잡았는데 회임을 하는 경우도 있고, 정말 정을 통하는 경우도 있다).
 이를 알게 된 당금아기의 가족들은 그녀를 쫓아냅니다(전승에 따라 감금하기도 한다). 이후 당금애기는 홀로 세쌍둥이 아들을 낳아 기르게 되지요. 세 형제는 나이가 차 서당에 다니게 되었는데, 주변 아이들이 형제들을 두고 아비 없는 후레자식이라며 놀립니다. 그러자 세 형제는 어머니에게 아버지가 누구냐고 묻고, 당금아기는 아들들을 데리고 스님을 찾으러 갑니다. 서천국의 한 절에 다다른 당금아기는 스님을 만나게 되고, 스님은 아들들이 자신의 옥그릇에 피를 떨어트려 세 아들의 피와 자신의 피가 섞이는가를 확인합니다(지역에 따라 시험이 몇 단계로 더 나뉘기도 하고, 아예 생략되기도 한다). 피가 섞이자, 스님은 세 형제가 자신의 친자임을 확신하고 받아들이게 되지요. 그리고 스님과 당금아기는 승천하고, 세 아들은 제석신이 됩니다.

제석풀이는 한반도 전역에 걸쳐 전승되는 서사무가로 여주인공의 이름을 따서 '당금애기'라고 부르기도 합니다. 당금애기는 전승지역에 따라 세주애기(관북 지방), 서장애기(관서 지방), 제석님네 따님애기(호남 지역), 자지명아기(제주도)로 다양합니다. 이 무가는 당금애기가 낳은 세 아들이 삼불제석으로 좌정하기 때문에 제석신의 유래담으로 알려져 있습니다. 하지만 당금애기에 초점을 맞추고 이 무가를 바라보면 농경신, 생산신의 유래담으로 볼 수도 있습니다. 당금애기가 삼신으로 좌정하는 지역본들은 이러한 사실을 방증하는 사례입니다.

더욱이 제석풀이에서 스님이 내려와 당금애기와 결합하는 전반부는 해모수와 유화가 결합하는 주몽 신화와 유사하고, 삼형제가 아버지를 찾아가는 후반부는 유리가 주몽을 찾아가는 유리왕 전승과 유사해서 무속 신화와 건국 신화의 연결고리를 발견할 수 있는 서사무가입니다.

성조풀이

천궁대왕과 옥진부인은 늘그막까지 슬하에 자식이 없었다가 일월성신의 정기를 얻어 아이를 갖게 되었습니다. 아이를 낳자 이름을 안심국이라 짓고 별호를 성조라 하여 애지중지 키웠지요. 성조가 열다섯이 되었을 때 지상의 인간 세상을 내려다보며 집 없이 살아가는 사람들을 가엾게 여기고 도움을 주고 싶었습니다. 이에 성조는 솔씨 서 말 닷 되 칠 홉 오 작을 얻어 지상에 심었지요.

성조는 열여덟 때 계화부인과 혼인하였지만, 아내를 박대하고 국사를 돌보지 않는 바람에 무인도 황토섬으로 귀양을 가게 됩니다. 성조는 산나물과 소나무껍질로 연명할 수밖에 없었고, 온몸이 짐승처럼 털로 뒤덮였지요. 이렇듯 온갖 고생을 하던 성조는 청조(靑鳥)를 발견하여 자신의 잘못을 비는 혈서를 써서 계화부인에게 보냅니다. 계화부인의 간청에 천궁대왕도 성조의 잘

못을 용서하고 귀양에서 풀어줍니다. 고국에 돌아온 성조는 계화부인과 금슬 좋게 살며 5남 5녀를 두지요.

성조의 나이가 일흔이 되었을 때 문득 예전 자신이 지상에 솔씨를 심은 것을 기억하고는 자식들을 모두 데리고 지상으로 내려옵니다. 성조는 자식들과 풀무를 만든 다음 도끼, 끌, 칼, 송곳, 대패 등 온갖 연장을 만들고 나무를 베어 인간들에게 집을 짓는 법을 가르쳐 주었습니다. 그리고 가옥의 신 성주로 좌정하게 되지요.

성조풀이는 성주굿에서 구연되는 서사무가입니다. 가신(家神) 중 으뜸이 되는 성주신에 대한 유래담이지요. 부산 동래, 경북 안동, 경기도 화성에서 채록된 성조풀이가 전하는데, 소개한 무가는 동래지역에서 손진태 선생님이 채록한 무가로『조선신가유편』(1930)에 수록된 작품입니다. 지역별 채록본마다 서사적 내용은 다르지만 주인공이 인간 세상에 도구를 마련해주고, 가옥의 신인 성주신으로 좌정하는 것은 일치합니다. 이러한 점에서 성조풀이야말로 우리나라의 대표적인 문화영웅신화가 아닌가 생각됩니다.

칠성풀이 / 문전본풀이

하늘에 사는 칠성대왕이 지하에 살고 있는 매화부인과 혼인하기 위해 지하국으로 향했습니다. 칠성대왕은 세 번에 걸친 청혼 끝에 허락을 받아내, 칠석에 매화부인과 혼례를 올리게 되었지요. 부부는 금슬이 좋았지만 오랫동안 자식을 얻지 못했습니다. 그래서 점쟁이를 찾아가 조언을 구하게 되는데, 점쟁이는 치성을 열심히 올려야 한다고 대답합니다. 부부는 그 조언을 받아들여 공덕을 쌓고 치성을 올리게 되었지요.

정성의 결과로 매화부인은 금방 회임했고, 아이를 낳게 되었습니다. 일곱 아들이었지요. 그러자 칠성대왕은 기뻐하기는커녕 짐승 같다며 징그러워했고, 매화부인을 두고 하늘로 돌아가 버리기까지 했습니다. 매화부인은 그 사

실에 충격을 받고 일곱 아들을 물에 띄워 버리려 하나, 제석신(세존신, 도승으로도 묘사된다)이 나타나 하늘이 점지해 준 아이이니 잘 길러야 한다고 설득합니다.

결국 매화부인은 일곱 아들을 받아들여 기릅니다. 한편, 하늘에서는 칠성대왕이 옥녀부인(사씨부인으로 기록되기도 한다)에게 새장가를 들었습니다. 아이들은 무럭무럭 잘 자랐습니다. 매화부인은 아이들이 나이가 차자 서당에 보내는데, 하나같이 총명해 글공부를 잘 했으며 말재주까지 뛰어난 팔방미인이었지요. 그렇기에 일곱 아들들은 서당에 다니는 다른 아이들에게 질시를 받았는데, 놀림당할 때면 아비 없는 놈이라는 말을 듣기 일쑤였답니다.

집으로 돌아온 아들들이 매화부인에게 자신들의 아버지가 누구냐고 묻자, 매화부인이 '칠성대왕'이라고 알려줍니다. 그러자 아들들은 아버지를 만나러 잠깐 하늘에 다녀오겠다고 어머니를 설득하지요.

하늘로 간 일곱 아들은 칠성대왕을 만나 자신들이 그의 아들임을 밝히나, 칠성대왕은 믿지 않았습니다. 칠성대왕은 일곱 아들이 친자임을 확인하기 위해 시험을 치르게 했지요. 옥 대야에 자신과 옥녀부인의 피를 떨어트리고, 일곱 아들의 피가 자신의 피와만 섞이는지 확인하는 겁니다. 그리고 일곱 아들은 그 시험에서 통과합니다.

칠성대왕은 자신의 아들들을 받아들이고 무척 예뻐합니다. 옥녀부인은 칠성대왕이 전처의 아이들을 예뻐하느라 자신에게 소홀해지자, 병이 난 척 앓아누워 버리지요. 그러자 칠성대왕은 옥녀부인의 병을 고치기 위해 점쟁이를 찾아가는데, 옥녀부인은 자신이 점쟁이인 척 꾸며 칠성대왕을 만납니다. 그러고는 "옥녀부인의 병을 고치기 위해서는 일곱 아들의 간을 빼 먹여야 한다."라며 가짜 점괘를 내려 버립니다.

칠성대왕은 그 말을 듣고 무척 슬퍼합니다. 그 모습을 본 일곱 아들이 이유를 묻자, 칠성대왕이 이유를 설명해 주게 됩니다. 그리고 선한 일곱 아들은

자신들을 죽여 계모를 살릴 수 있다면 그렇게 하라고 대답하지요. 그들은 간을 빼내기 위해 깊은 산속에 들어갑니다. 그러자 그들의 앞에 사슴이 나타나 "사슴의 간을 가져다주면 옥녀부인이 꾸민 흉계를 알 수 있을 것이다."라고 말해줍니다. 그 말을 들은 칠성대왕은 일곱 아들이 아닌 새끼사슴의 간을 가져가 옥녀부인에게 주었습니다.

옥녀부인은 칠성대왕이 가져다 준 간을 먹지 않고 이불 밑에 숨겨두고는, 병이 나았다며 좋아하고 잔치를 열었습니다. 그 모습을 본 칠성대왕은 크게 분노하며 일곱 아들을 산에서 데려오지요. 칠성대왕이 일곱 아들의 입에 칼날을 물리고, 옥녀부인에게 칼자루를 물게 했는데 칼날을 문 아들들에게서는 꽃이 피어나고 옥구슬이 만들어졌습니다. 하나 칼자루를 문 옥녀부인은 검은 피를 흘리기 시작했는데, 곧 흉측한 짐승이 되어 날뛰다가 죽기까지 합니다.

옥녀부인이 죽자 칠성대왕은 아들들을 데리고 매화부인이 있는 집으로 돌아가지만, 매화부인은 금방 오겠다던 자식들이 오래도록 돌아오지 않자 걱정에 시름시름 앓다가 죽은 뒤였습니다. 칠성대왕은 무척 안타까워하며 매화부인의 넋을 건져 주었고, 매화부인은 용궁의 마마가 되었답니다. 그리고 칠성대왕은 옥황상제가 되고 일곱 아들은 각각 동두칠성, 서두칠성, 남두칠성, 북두칠성, 화강칠성, 용궁칠성, 삼신칠성이 되었지요.

이 무속신화는 수명과 재복의 신인 칠성신의 유래담입니다. 전라도와 충청도 지역에서 전승되며, 제주도의 문전본풀이와 대동소이한 내용이지요. 제주 문전본풀이에서는 매화부인이 아들들의 도움을 받아 직접 칠성대왕을 찾아 갔다가 그의 새 부인에게 죽임당하는 내용으로 나오는데, 옥녀부인이 노일제대귀일의 딸이라고 소개됩니다. 다만 칠성대왕이 산신할망의 도움을 받아 아들 대신 노루를 잡아 간을 바치는 내용은 동일합니다.

대감굿무가: 아기장수 이야기

짐달언은 전장에 나갔다가 패해 죽은 짐미련의 아들입니다. 그는 어려서부터 아버지의 원수를 갚겠다며 무술을 연마하지만, 그의 어머니는 그런 짐달언을 만류합니다. 하지만 짐달언은 어머니의 만류를 뿌리치고 천리용마를 타고 적장으로 향하는데, 그 과정에서 그는 좁쌀로 포병을, 입쌀로 마병을, 콩으로 보병을 만들어내게 되지요.

짐달언은 두만강(압록강이라고 하는 전승도 있다)을 건너 저나라로 가는데, 이때 구미호가 그를 방해하기 위해 나타납니다. 짐달언은 마귀할멈의 도움으로 구미호를 쫓아낸 뒤, 저나라 안으로 들어갑니다.

저나라의 병사들은 생각보다 어린 짐달언을 무시하고 조롱하는데, 이때 짐달언이 검으로 제 목을 베어 머리를 휘둘러 보이며 '이래도 무섭지 않느냐'며 병사들을 놀라게 하지요. 그 뒤 병사들이 혼비백산하자 짐달언이 다시 머리를 붙이고 싸워 적장의 목을 베어 승리합니다.

짐달언은 그 뒤 아버지의 유골을 찾아 다시 두만강을 건너 집으로 돌아옵니다. 그러고는 이제는 더 할 일이 없다며 용천검으로 자결해 죽지요.

이 서사무가는 함경도에서 전승되는 대감신의 유래담으로, 우리가 익히 알고 있는 아기장수 설화와 흡사한 내용으로 구성되어 있습니다. 본디 대감은 재물과 복을 불러주는 재수신으로, 양반신입니다. 그러나 특이하게도 이 설화에서는 대감인 동시에 장군의 역할을 맡고 있지요. 이를 두고 '원래 전쟁이 나면 대감들이 장군이 되어 군사를 이끌었기 때문에, 장군신과 대감신을 동일시했었다'라고 해석하기도 한답니다. 더욱이 함경도는 전란이 많았던 지역이기도 하지요.

이 서사무가의 원형으로 불리는 '아기장수 설화'의 내용은 약간 다릅니다. 날개를 가지고 태어난 아기가 주인공으로, 아기장수는 태어나자마자 괴력을 발휘하고 날개를 이용해 마구 날아다니지요. 아기장수의 부모는 아이가 장차

커서 역모를 일으킨다는 점괘를 받고는, 자식을 죽이려 합니다. 그러자 아기장수가 자신을 죽일 때 콩 닷섬과 팥 닷섬을 같이 묻어 달라고 유언을 남깁니다. 이후 부모가 아기장수를 죽여 묻자, 콩이 말이 되고 팥이 군사로 변하기 시작합니다. 하지만 아기장수가 완전히 살아나기 전에 도착한 관군에게 들켜 아기장수는 다시 죽음을 맞이하고 맙니다. 이후 한발 늦게 아기장수를 태울 용마가 태어나는데, 용마는 주인을 찾지 못하자 당황하며 여기저기를 돌아다니다가 용소에 빠져 죽게 됩니다.

차사본풀이: 김치설화

　동경국 버물왕의 아들 삼 형제는(전승에 따라 칠 형제 중 운수가 특별하게 나쁜 삼 형제로 소개되기도 한다) 단명할 팔자를 타고 태어났습니다. 동관음절의 대사중은 이 사실을 예지하고는 '삼 형제가 3년간 법당에서 불경 공부를 하면 된다'라고 소사중에게 전해준 뒤 열반에 들지요.

　소사중은 버물왕에게 가 이 사실을 알리고, 버물왕은 그 즉시 아들들에게 비단 짐을 들려준 뒤 절에 보내 기도하게끔 합니다. 불공을 마친 삼 형제는 부모님이 사무치게 뵙고 싶어졌고, 고향에 다녀오겠다며 소사중을 설득합니다. 소사중은 세 형제에게 과양 땅을 지날 때 조심하라는 당부를 남기고, 그들이 짊어지고 왔던 비단과 짐들을 다시 챙겨 돌려보내지요.

　당부를 들었지만 과양 땅을 지날 무렵 세 형제는 심각한 허기에 시달리게 되고, 어쩔 수 없이 과양생의 집에 들어가 식은 밥을 얻어먹기로 합니다. 그런데 과양생의 처는 삼 형제가 가져온 값비싼 짐을 보고 욕심을 내게 됩니다.

　과양생의 처는 결국 뜨겁게 끓인 참기름을 삼 형제의 귀에 부어 그들을 살해하고, 시신은 집 앞 연못에 수장합니다. 그런데 얼마 지나지 않아 연못에 연꽃 세 개가 피었는데, 과양생의 처가 그것을 꺾으니 구슬이 되었습니다. 과

양생의 처는 예쁜 구슬을 손에 넣자 기분이 좋아져 그것들을 입에 넣고 굴리며 놀다가, 그만 구슬을 삼키게 되었습니다. 그리고 얼마 후 세 아들을 낳게 되지요.

하나 새로 태어난 아들들은 열다섯이 되자 한날한시에 변을 당해 죽어버리고야 말았습니다. 과양생의 처는 그 사실에 슬퍼하며 김치(金緻)라는 이름을 가진 현감을 찾아가 이 문제를 해결해 달라고 계속해서 소를 올립니다. 김치 원님은 시달린 끝에 염라대왕을 잡아 와 이 일을 해결하기로 합니다. 김치 원님은 강림에게 이 일을 시키는데, 그는 현모양처인 큰부인에게 도움을 요청합니다.

큰부인은 강림의 짐을 싸 놓고, 문전신과 조왕신에게 강림의 저승길을 열어 달라고 부탁합니다. 강림은 그렇게 문전신과 조왕신의 도움을 받아 저승의 78개 갈림길까지 갈 수 있었지요. 그 뒤 강림은 질토래비의 도움을 받아 올바른 길로 들어서 저승의 연추문까지 가게 되고, 마지막으로 조왕할망의 도움을 받아 새로 변신한 염라대왕을 붙잡을 수 있었답니다.

강림은 오라로 염라대왕을 꽁꽁 묶어 이승으로 데려가려 하였는데, 염라가 먼저 이승에 가 있으면 뒤따라가겠다며 오라를 풀어 달라고 요구합니다. 강림은 염라에게 약속을 받아낸 뒤 먼저 이승으로 돌아가지요.

강림이 이승으로 돌아오자, 뒤따라서 염라가 행차하게 됩니다. 모든 사람들이 염라의 무시무시한 기세에 겁을 먹고 숨지만, 강림은 오히려 그의 앞으로 나오며 해결을 부탁하지요. 부탁을 받은 염라는 과양생 집 연못의 물을 말려버려 뼈가 된 세 형제의 시신을 꺼냅니다. 죄목이 밝혀진 과양생 부부는 처형을 당하고, 염라는 죽은 세 형제를 되살려내 집으로 돌아가게 합니다.

모든 일을 마친 뒤, 염라는 마지막으로 강림의 영혼을 빼내 몰래 저승으로 데려갑니다. 강림의 능력이 마음에 들었기 때문이지요. 그로 인해 강림은 차사가 되어 망자의 혼을 잡아 저승으로 인도하는 일을 하게 되었답니다.

차사본풀이는 강림이 저승차사로 좌정하게 된 내력을 이야기하는 서사무가입니다. 이 외에도 서사무가에서는 망자를 이승에서 저승으로 인도하는 저승사자의 이야기가 많습니다. 그런데 대부분의 작품에서 저승사자는 뇌물을 밝히는 존재로 묘사됩니다. 이는 서양의 저승사자도 마찬가지이지요. 아무래도 이러한 캐릭터가 저승에 대한 두려움을 완화시켜 주는 역할을 하지 않았을까요? 나중에 소개할 천혼시와 맹감본풀이도 그러한 예입니다.

원천강본풀이: 오날이 선녀 이야기

먼 옛날, 옥처럼 예쁜 여자아이가 강님들에서 솟아났습니다. 그러자 학이 날아와 날개를 덮어 따듯하게 해 주고, 음식을 가져와 아이에게 먹이며 길렀지요. 그걸 본 동네 사람들이 아이에게 이름이 무엇이냐고 물었는데, 아이가 "저는 강님들에서 저절로 솟아났기 때문에 가족도 이름도 없습니다."라고 대답했습니다. 마을 사람들은 그날을 생일로 삼기로 하고, 아이에게 '오날이(오늘이)'라는 이름을 붙여 주었답니다.

그러던 어느 날, 오날이는 대별, 소별의 어머니인 백씨부인에게 이야기를 하나 듣게 됩니다. 바로 "사실은 네게도 부모님이 있다. 네 부모님은 원천강의 신관과 선녀로 살고 있다."라는 이야기인데, 오날이는 어떻게 해서든 부모님을 만나러 가고 싶다는 생각을 하게 됩니다. 그러자 백씨부인은 오날이에게 "별층낭에 가서 글 읽는 노렁에게 원천낭으로 사는 길을 알려달라고 하거라."라고 조언을 해 줍니다. 오날이는 조언을 받고 부모님을 찾기 위한 여행을 떠나게 되지요.

흰모래땅 별층낭에 도착한 오날이는 장상 도령과 만납니다. 장상 도령은 오날이에게 황모래땅으로 가보라는 말을 해 준 뒤, 한 가지 부탁을 덧붙입니다. "나는 옥황상제의 명으로 이곳에서 글을 익히고 있는데, 언제까지 글공

부만 해야 하느냐고 여쭤봐다오." 오날이는 그렇게 하겠다고 대답합니다.

 황모래땅 연화못에 도착한 오날이는 연꽃을 만났습니다. 오날이가 원천강으로 가는 길을 묻자, 연꽃이 검은모래땅으로 가보라는 말을 해주었지요. 그리고 연꽃 또한 오날이에게 한 가지 부탁을 합니다. "나는 꽃이 윗가지에 딱 한 송이만 핀다. 아무리 애를 써도 다른 곳에서는 꽃이 피지 않는데, 어떻게 하면 온 가지에 꽃을 피울 수 있을지 알아봐다오." 오날이는 그렇게 하겠다고 대답합니다.

 검은모래땅을 지나 청수해에 도착한 오날이가 천하대사(天下大蛇: 이무기)를 만납니다. 오날이가 이무기에게 청수해를 건너는 걸 도와달라고 하자, 이무기가 "청수해를 건너는 걸 도와주는 대신, 여의주를 세 개나 가진 내가 왜 승천하지 못하는지에 대해 알아봐다오."하고 부탁을 합니다. 오날이는 그 부탁 또한 승낙합니다. 그러자 이무기가 오날이를 청수해 건너에 내려 주며, 흰모래땅의 또 다른 별층당에 가서 매일이라는 낭자를 찾으라고 합니다.

 오날이는 흰모래땅으로 가, 또 다른 별층당의 매일이라는 낭자와 만납니다. 매일은 오날이에게 감로 우물에서 기다리다가 물을 길러 오는 선녀들에게 길을 물으면 된다는 조언을 해 주지요. 그러고는 오날이에게 "원천강에 가면 옥황상제에게 벌전을 받아 여기서 글만 읽고 있는데, 이 벌이 언제쯤 끝나는지 물어봐다오."하고 부탁합니다. 오날이는 그렇게 하겠다고 대답합니다.

 우물에 도착한 오날이는 선녀들을 만납니다. 그녀들은 물 긷는 일을 소홀히 한 죄로 구멍 난 바가지로 우물물을 긷는 벌을 받고 있었습니다. 오날이는 그 모습을 보고는 식물과 송진으로 바가지의 구멍을 막아 선녀들을 도와줍니다. 오날이의 지혜 덕분에 우물물을 다 길어낸 선녀들은 오날이를 데리고 원천강의 입구까지 함께 가 주지요. 하지만 원천강의 문지기는 누구인지 모를 소녀인 오날이를 들여보내 주지 않았습니다. 코앞까지 왔는데 부모님을 만날 수 없다는 사실에 좌절한 오날이가 울기 시작하자, 신관과 선녀들이 그 소리

를 듣게 되었지요. 가여운 마음이 든 그들은 차사를 시켜 오날이를 들어가게끔 해 줍니다.

오날이가 원천강 안에 들어오자, 신관과 선녀가 오날이에게 어쩌다 여기까지 오게 되었냐고 묻습니다. 그러자 오날이가 부모를 찾으러 왔다며 자초지종을 모두 설명합니다. 그 설명을 들은 신관과 선녀는 오날이에게 "네가 내 딸이 틀림없다."라고 말하며 오날이를 낳던 날 있었던 일을 말해줍니다. 알고 보니 둘은 오날이가 태어나던 날 옥황상제의 부름을 받아 신관과 선녀가 되었던 겁니다. 그게 너무 걱정이 되어 학에게 오날이를 잘 돌봐 달라 부탁했기 때문에, 학이 오날이를 키워 주었던 것이었지요.

부모님과 회포를 푼 오날이는 부탁받은 것이 있어 다시 돌아가야 한다고 말합니다. 그 말을 들은 부모님이 어떤 부탁인지 묻자, 오날이가 그간 받았던 질문을 말해줍니다. 그러자 신관과 선녀가 질문에 대한 답을 일러 주지요.

오날이는 다시 매일 낭자를 찾아가 "좋은 배필을 찾으면 벌을 끝낼 수 있다."라고 말하며 같이 떠나기를 제안합니다. 매일 낭자는 오날이와 함께 청수해를 건넙니다.

천하대사를 만난 오날이는 "욕심껏 여의주를 세 개나 가지고 있으니 승천할 수 없는 것이다. 다른 두 개를 남에게 주면, 용이 될 수 있다."라고 말해줍니다. 그 말을 들은 이무기는 여의주 두 개를 오날이에게 주고 용이 되어 승천했습니다.

검은모래땅을 지나 황모래땅에 도착한 오날이는 다시 연화못의 연꽃을 만납니다. 오날이는 연꽃에게 "한 송이를 꺾어 남에게 선물해 주면 다른 가지에서 꽃이 필 것이다."라고 말해줍니다. 그 말을 들은 연꽃은 오날이에게 꽃을 선물하지요. 그러자 다른 가시에서 무수히 많은 꽃이 피어났습니다.

흰모래땅으로 돌아온 오날이는 장상 도령에게 좋은 배필과 결혼하면 더는 글공부를 하지 않아도 된다고 말하며, 매일 낭자를 소개해 줍니다. 그리고 다

시 강님들에 간 오날이는 자신에게 부모님이 있는 곳을 알려준 백씨부인에게 여의주를 하나 선물한 뒤, 선녀가 되어 원천강으로 돌아가게 됩니다.

원천강본풀이는 오날이가 부모를 찾는 내용보다는 저승여행을 통해 이승에서 꼬인 문제를 풀어준다는 내용에 초점이 맞춰져 있습니다. 이와 유사한 내용으로 되어 있는 구복여행이라는 설화도 있지요. 시베리아 샤머니즘에서는 이승에서 해결하지 못하는 문제를 샤먼(무당)이 영혼의 저승 여행을 통해 해답을 구해 해결해주는 제의(굿)가 거행되는데요, 우리 전통사회에서도 이러한 관념이 있었던 모양입니다.

세경본풀이

자청비는 김진국과 조진국 부부의 딸로, 어느 날 하늘에서 수학을 하기 위해 길을 가던 문도령과 만나게 됩니다. 자청비는 그날로 남장을 하고 문도령을 따라가 같이 하늘에서 공부를 하게 되는데, 그 능력이 무척 출중하여 주변의 선망을 받게 되지요.

그러던 중 자청비는 문도령에게 깊은 마음을 품게 되고, 어느 날 자신이 여성이라는 사실을 밝히며 부부의 연을 맺기로 약조합니다. 그 뒤 자청비는 집으로 돌아와 학업의 성취를 가족에게 알리고, 딸이지만 공부를 충분히 했다는 이유로 집안의 대를 이을 자식으로 인정받습니다.

문도령과의 혼인을 기다리고 있던 자청비는 그리움을 떨쳐내지 못해 종인 정수남을 대동하고 길을 떠납니다. 하지만 정수남은 외모가 출중한 자청비를 겁탈하려 하였고, 자청비는 어쩔 수 없이 그를 죽이고야 말았습니다. 그러자 사람들은 자청비를 살인자라 하며 집안에서 내쫓아 버렸고, 자청비는 저승의 서천꽃밭으로 가 환생꽃을 따와 정수남을 살려냅니다. 하지만 사람들은 여전히 여자가 남자를 죽였다 살렸다 한다며 자청비를 못마땅하게 보지요.

자청비는 쫓겨나게 되었지만, 다행히도 도령이 시부모를 설득하는 데 성공해 둘은 부부의 연을 맺고 살아갈 수 있게 됩니다. 그러던 중 하늘나라에 자청비의 외모가 출중하다는 이야기가 퍼지게 되고, 질 나쁜 자들이 자청비를 보쌈해 와 겁탈할 계획을 세웁니다.

그들은 남편인 문 도령에게 술을 잔뜩 먹인 뒤 죽이려고 했으나, 계획을 눈치챈 자청비가 문 도령을 빼돌려 오지요. 하지만 결국 문 도령은 외눈할망에게 속아 죽게 되고, 자청비는 재차 서천꽃밭에서 환생꽃을 따와 문 도령을 살려냅니다. 그 뒤 자청비는 사람을 죽이는 악심꽃을 이용해 환난을 진압하는 등의 공을 세워 옥황상제에게 오곡종자를 얻어 농경의 신이 됩니다.

세경본풀이는 제주도 큰굿에서 농경의 풍요를 기원하는 재차에서 구연되는 서사무가입니다. 농경신으로 좌정하는 이 무가의 주인공은 자청비라는 여성인데, 농경신이 여성인 것은 전 세계적으로 보편적인 신화의 원리이지요.

아주 쉽게 풀어 쓴 우리 무속신화 모음

이 외에도 창작자에게 좋은 소재가 될 만한 무속신화들은 아주 많습니다. 신의 이야기를 다룬 것들이 큰 영웅 서사의 뼈대가 되고, 친숙한 이야기들이 한 회차의 소재가 될 수 있듯이 창작자들을 위한 무속 신화를 모았습니다. 그대로 사용해도 좋고, 소재를 추출해 여러분의 이야기에 녹여 내도 좋습니다.

군웅본풀이

　군웅아범인 왕장군은 동해용왕의 아들인 초립동이에게 부탁을 받아, 동해와 서해 사이의 전쟁에 참전하게 됩니다. 동해용왕은 왕장군에게 "내가 서해용왕과의 싸움 도중 진 것처럼 물 속으로 들어가면, 네가 화살을 쏘아 서해용왕을 죽여라."라고 부탁하고, 왕장군은 그 부탁을 수락하지요. 왕장군은 계획대로 서해용왕이 싸움에서 이겼다고 생각해 방심했을 때 그를 살해하고, 동해용왕은 무척 기뻐하며 상으로 자신의 딸과 왕장군을 혼인 시킵니다.

도랑선비 청정각시 설화

　도랑선비와 청정각시는 서로 결혼을 약속한 사이이나, 도랑선비가 갑작스럽게 병을 얻어 죽게 됩니다. 청정각시는 남편의 죽음에 무척 슬퍼하며, 남편을 다시 만날 수 있는 방법을 찾아 헤맵니다. 청정각시는 황금산 성인의 말에 따라 고행을 감내하며 남편을 만나려 했으나, 얼굴을 간신히 볼 수 있었을 뿐 다시 재회할 수는 없었습니다. 그러다가 청정각시는 초립을 쓴 소년에게 목을 매고 죽으면 도랑선비를 만날 수 있을 거라는 조언을 듣고, 정말 목을 매고 죽고야 말지요. 그리고 염라대왕의 귀에 그 이야기가 들어가자, 그는 무척 안타깝게 생각해 도랑선비와 청정각시가 함께할 수 있도록 배려해줍니다. 덕분에 두 사람은 저승에서 함께하게 되었습니다.

맹감본풀이

　가난한 사만이는 아내가 잘라 준 머리카락을 쌀로 바꿔 오기 위해 집을 나섰으나, 사 오라는 쌀 대신 총을 사서 사냥을 다닙니다. 그러다가 산에서 해골을 발견하게 되는데, 그는 그 해골을 조상이라고 여기며 집으로 가져와 정성 들여 모십니다. 그러던 어느 날 저승사자가 명이 다했다며 사만이를 잡으

러 오자, 해골이 사만이에게 상을 걸게 차려 저승사자를 먹이라고 조언합니다. 부인과 사만이는 해골의 말대로 굶주려 있던 저승사자에게 고기와 밥을 잔뜩 먹이지요.

밥을 얻어먹은 저승사자는 고민에 빠졌습니다. 사만이를 잡으러 왔거늘, 사만이가 차린 상을 받았기 때문입니다. 저승사자는 이대로 사만이를 잡아가기엔 면목이 없다고 생각하고, 사만이의 명부를 열어 삼십삼(三十三)살에 한 획을 더해 삼천삼(三千三)으로 고쳐 줍니다. 그 덕분에 사만이는 삼천 살을 살게 되었답니다.

심청굿무가
심청이는 아버지인 심봉사의 눈을 뜨게 만들기 위해, 불전에 공양미 삼백 석을 바치기로 약속합니다. 하지만 심청이는 무척 가난했기 때문에, 삼백 석의 쌀을 마련할 돈이 없었지요. 고로 심청이는 인당수 뱃사람들에게 자신을 제물로 팔기로 약조한 뒤, 약속한 날이 되자 물에 뛰어듭니다.

그리고 이 일을 지켜보던 옥황상제가 그녀를 가엾게 여겨, 심청이를 용궁으로 보냈습니다. 구조된 심청은 용궁에서 지내다가 때가 되자 연꽃 속에서 환생하게 됩니다. 인근을 지나던 상인들이 커다란 연꽃을 신기하게 여겨 황제에게 진상했고, 황제는 그 안에서 나온 심청을 황후로 맞이합니다.

광청애기본풀이
제주도 동김녕 마을 송씨 집안의 송동지 영감은, 제주도에서 서울로 미역, 오징어 등을 진상하러 갔다가 돌아오는 길에 광청고을 허정승 댁에 하룻밤 머무르게 됩니다. 송동지 영감은 도저히 잠이 오질 않아 마당에 나갔다가 허정승의 딸 광청아기와 동침하게 되지요. 시간이 지나 광청아기가 임신한 것

을 알게 되었는데, 당시는 제주도와 육지 사람 간의 왕래가 '출륙금지령'으로 금지되어 있던 때라, 송동지 영감은 광청아기를 두고 도망치듯 떠나게 됩니다. 광청아기는 송동지 영감이 배 타러 가는 곳까지 따라 나왔다가 물에 빠져 죽어버렸습니다.

그렇게 송동지 영감은 집(제주도)으로 돌아오게 되었는데, 송동지 영감의 딸이 갑자기 물에 뛰어들려 하는 것입니다. 송동지 영감은 놀라 딸을 붙잡고 물었는데, 딸이 자신이 '광창고을 광청아기'라고 말하는게 아닌가요? 광청아기의 혼이 송동지 영감의 딸에게 깃든 것이었습니다. 그래서 송동지 영감은 광청아기의 원한을 풀고자 무당을 부르는데, 무당이 용왕국에 빠진 광청아기의 혼을 건져 올리고는 송동지 영감의 셋째 아들을 광청아기의 양자로 들였습니다. 그리고 광청아기의 한을 풀어주는 굿을 하자, 송동지 영감은 부자가 되고, 셋째 아들은 출세할 수 있었습니다. 이 이후로 송씨 집안에서 광청아기를 일월조상으로 섬겼답니다.

> 제주시 구좌읍 동김녕(東金寧)의 송씨 집안에 전해지는 조상본풀이입니다. 제주도의 무가는 일반본풀이, 본향당본풀이, 조상본풀이로 나뉘어지는데, 제주도에서 조상신은 혈통적 조상이 아니라 집안을 돌보아주는 신으로 일월조상이라고 부릅니다. 광청애기본풀이는 송동지(宋同知)와 광청아기가 일월조상-조상신으로 모셔지게 된 내력을 설명하는 조상본풀이로, 송동지 영감본이라고도 합니다.

일월노리푸념: 궁상이무가

옛날 옛적, 궁산선비와 그의 지혜로운 부인 명월각시가 살았습니다. 궁산선비는 가난하여 국사당에 걸린 비단을 모아 예장을 싸고, 예단함이 없어서 마루 밑의 헌나무신짝으로 예단함을 만들고, 예장을 실을 말이 없어 수탉에 예단함을 싣고 갈 정도였지요. 그렇게 혼인한 궁산선비는 자기 부인인 명월각시가 너무나 예뻐서 잠시도 곁을 떠나지 못하고 밥을 굶고 있을 정도였답니다.

명월각시가 궁산선비에게 가만히 자기만 보고 있지 말고 나무를 해오라고

하자, 궁산선비는 명월각시를 두고 갈 수 없다고 했습니다. 그러자 명월각시는 종이에 자신의 초상화를 그려서 선비에게 주고, 빨리 나무를 해오라고 했지요. 궁산선비는 명월각시의 초상화를 쳐다보며 나무를 베었는데, 그만 초상화가 바람에 날아가 아랫녘에 사는 배선비네 집에 떨어지고 말았습니다.

배선비가 초상화를 보니 명월각시의 미모가 너무 예뻐, 궁산선비를 찾아가 장기 내기를 하자고 청합니다. 궁산선비는 자신은 내놓을만한 물건이 없어서 내기를 못 한다고 하였지만, 그러자 배선비는 내가 지면 금을 너에게 주겠으니, 궁산선비가 지면 명월각시를 자신에게 달라고 요구합니다. 궁산선비는 내기에 응했으나 결국 지고 말았습니다.

궁산선비는 명월각시를 잃을 생각에 끙끙 앓다가 명월각시에게 바른대로 있던 일들을 말합니다. 그러자 명월각시는 어처구니가 없어 하며, 생각 없는 사람이랑 살 바엔, 있는 사람과 사는 것이 더 낫다고 말하지요. 배선비가 명월각시를 데려갈 때가 되자, 배선비는 명월각시에게 궁산선비를 데리고 가다가 섬에 내려놓자고 말합니다. 섬에 버려진 궁산선비는 학을 만나게 되는데, 새끼 학이 굶어 죽고 있자 궁산선비가 물고기를 잡아 새끼 학에게 먹여주었습니다. 그러자 어미 학이 내려와 이를 보고는 궁산선비에게 은혜를 갚고자 궁산선비를 육지로 실어다 주었습니다.

한편 배선비 집으로 간 명월각시는 말도 안 하고 웃지도 않았습니다. 배선비가 어째 마누라가 웃지도 않고, 말도 하지 않느냐 묻자 명월각시는 배선비에게 날 웃게 하고 싶다면 사흘 동안 거지잔치를 열게 해달라 부탁하고, 배선비는 하는 수 없이 이 청을 들어줍니다. 이때 소문을 듣고 온 궁산선비도 거지잔치에 참여하게 되었는데, 어찌 불행이 겹쳐서 쌀 한 톨 못 얻어먹었습니다. 명월각시는 거지잔치에 궁산선비가 와 있다는 걸 알자 구슬옷을 던지며, 이 구슬옷을 입을 수 있는 사람이 자기 낭군이라고 말합니다. 그러자 잔치에 모인 거지들이 우르르 몰려들었지만 모두 실패하고 말았지요. 배선비도 구슬

옷을 입어보겠다고 하였는데, 구슬옷을 벗지 못해 죽어서 솔개가 되었습니다. 오로지 궁산선비만이 구슬옷을 잘 입고 벗을 수 있었지요. 그렇게 궁산선비와 명월각시는 다시 재회하게 되어 죽은 뒤 일월신이 되었습니다.

위 내용과 거의 비슷한 내용인 함경도의 〈궁상이무가〉도 있는데, 세부적인 설정과 결말이 다소 다릅니다. 함경도의 궁상이무가에서는 배선비가 선계에서 내려온 사람이고, 궁산선비와 다르게 지혜롭다는 내용도 있지요. 또한 권선징악의 결말로 마무리됩니다. 무엇보다, 〈일월노리푸념〉은 일월신의 내력을 밝히고, 평북 강계 지방에서 큰굿을 할 때 여흥거리로 구송되지만 〈궁상이무가〉는 망인천도굿에서 구송됩니다.

세민황제본풀이

　세민황제는 불교의 법을 무시하고 백성을 착취하며 나쁜 짓만 골라 하던 사람이었습니다. 그가 죽어 저승에 가자, 먼저 죽은 백성의 혼들이 저승왕에게 백성을 착취한 세민황제를 벌해달라고 간청할 정도였지요. 그러자 저승왕은 이승에 사는 매일장상의 저승 궤에 돈이 가득 있으니, 그 돈을 빌려서 저승 백성들의 빚을 갚으라고 명합니다.

　저승왕의 명령에 따라 세민황제는 이승으로 돌아와, 매일장상을 찾았습니다. 매일장상은 비록 가난하지만, 착한 일도 많이 하고 기부를 꾸준히 하는 등 사람들에게 베풀며 살고 있었지요. 이를 본 세민황제가 본인의 저승 궤에 돈을 쌓기 위해 적선(착한 일을 많이 쌓는 것)을 닦을 방법을 찾았는데, 영의정이 극락세계에 있는 팔만대장경을 얻으라고 일러주었습니다. 그러자 호인대사를 시켜 팔만대장경을 얻어 오게 하였고, 호인대사는 어렵게 팔만대장경을 얻은 뒤 바쳐서 높은 벼슬을 받았습니다. 그렇게 세민황제는 착한 일을 많이 쌓게 됩니다.

세민황제본풀이는 제주도의 무가로, 아카마쓰 지조와 아키바 다카시의 〈박봉춘본〉과 〈조술생본〉, 두 편의 채록본이 남아 있습니다. 그런데 서사의 주인공을 신격으로 모시는 의례가 없어서 본풀이로서 서사무가라고 단정하기 어렵고, 주인공인 세민황제가 당태종 이세민이므로 당태종전을 수용한 설화적 성격이 강한 무가로 해석됩니다. 위에서 인용한 채록본은 〈박봉춘본〉으로, 〈조술생본〉에서는 세민황제가 남의 것을 많이 먹어 저승에 가더니 빚을 갚을 수 없어서 매일과 장삼에게 돈을 빌리게 됩니다. 인간으로 환생한 세민황제는 매일과 장삼을 불러서 돈을 갚고 덕을 쌓았지요. 그러자 세민황제는 적선을 쌓아 저승부자가 되는 내용입니다.

이공본풀이

옛날 옛적, 원진국과 김진국이라는 나라가 있었는데, 원진국은 비옥한 토지를 가진 풍요로운 나라였고, 김진국은 황량한 땅을 가진 가난한 나라였습니다. 김진국의 왕자인 사라도령이 원진국의 공주 원강아미(원강암)를 만나서 결혼하지만, 사라도령은 서천꽃밭의 꽃감관이 되어 아이가 태어나는 것도 못 보고 급히 떠나게 되지요.

사라도령이 떠나기 전 원강아미에게 말하기를, 사내를 낳으면 아이의 이름을 '할락궁이'라 짓고, 여자아이를 낳으면 '할락댁이'라고 지으라고 부탁합니다. 그리고 마지막으로는 아이에게 물건을 남기고 떠납니다. 이것은 신표로, 나중에 다시 만나게 될 때 친자식임을 확인하기 위한 특별한 물건이었습니다. 원강아미는 아들을 낳고 그의 말대로 이름을 할락궁이라고 지었습니다.

원강아미와 할락궁이는 원진국의 부자인 천년장자에게 맡겨지는데, 천년장자는 자신의 딸들과 함께 원강아미와 할락궁이를 노비처럼 부려 먹으며 아주 못되게 굴었습니다. 천년장자가 원강아미에게 동침할 것을 거절당하자, 천년장자는 원강아미를 죽이려고까지 합니다. 다만 셋째 딸만큼은 심성이 착해 모자를 보호하려고 노력했지요.

할락궁이는 결국 도망치고, 천년장자는 어미인 원강아미를 죽이게 되었습니다. 서천서역국에 도착한 할락궁이는 친아버지인 사라도령을 만나 신표를

보여주어 자신이 친아들임을 증명합니다. 할락궁이는 어머니가 죽었음을 알리고, 꽃감관인 사라도령에게서 뼈살이꽃, 살살이꽃, 피살이꽃, 숨살이꽃, 혼살이꽃을 가져가 원강아미의 시체가 있는 곳에 놓아 원강아미를 부활시킵니다. 뼈살이꽃은 뼈를 되살리고, 살살이꽃은 피부를 되살리고, 피살이꽃은 피를 되살리는 신기한 생명의 꽃들이랍니다.

할락궁이는 못된 천년장자 일가족을 벌하고자 웃음 웃을 꽃, 싸움 싸울 꽃 등의 멸망악심꽃을 내밀었고 천년장자의 집안은 웃음판, 싸움판으로 전락해 버립니다. 다만 착한 셋째 딸은 고맙게 여겨 벌하지 않고, 서천꽃밭으로 데려갔습니다. 어머니인 원강아미는 저승어미, 아버지인 사라도령은 저승아비, 할락궁이는 꽃감관이 되었습니다.

제주도의 무속신화로. 제주도의 큰굿 중 이공맞이에서 구연되는 서사무가입니다. '서천꽃밭'과 '꽃'이 중요한 요소로 나타나는 신화로, 여기서 서천꽃밭은 저승세계를 나타내며, 꽃은 생명의 상징입니다. 이 서천꽃밭을 차지한 신이 바로 '이공'이지요. 15세가 안 되어 죽은 어린 아이의 영혼은 이 서천꽃밭에 가서 꽃감관의 지휘 아래 온갖 고생을 하며 꽃밭에 물을 주며 꽃을 키운다고 합니다. 그래서 15세 미만에 죽은 아이가 있는 집안에서는 이 굿을 통해서 아이를 고생시키지 말고 편히 살게 해달라 이공신에게 빌기도 합니다. 이공본풀이도 다양한 버전이 있지만 공통된 서사는 비슷합니다. 세경본풀이, 문전본풀이, 생불할망풀이 등에서도 죽은 사람들을 꽃으로 부활시키는 공통점이 있습니다.

허웅애기본풀이

아직 이승과 저승의 세계가 명확히 나눠지지 않았을 때의 이야기입니다. 자식을 많이 낳아 기르고 있던 허웅애기는, 허웅애기의 능력을 가상히 여긴 저승왕의 부름을 받고 저승으로 가게 됩니다. 남겨진 아이들 걱정에 허웅애기가 눈물을 흘리자, 저승왕이 이를 딱하게 여겨 허웅애기에게 밤이 되면 이승에 가서 자식들을 돌보고, 아침이 되면 저승으로 돌아오도록 허락합니다. 허웅애기는 밤마다 이승으로 와서 아이들을 돌보다 날이 밝으면 저승으로 떠나고를 반복하지요.

이를 의아하게 여긴 이웃집 할머니가 아이들에게 캐묻자, 알고 보니 허웅애기가 밤마다 이승에 와서 아이들을 돌보고 간다는 게 아니겠어요? 이 말을 들은 이웃집 할머니는 허웅애기가 저승으로 돌아가지 못하게끔 도와주겠다며, 어머니가 오면 귀띔해달라고 하고 자기 발과 아이들의 발에 실을 묶어놓았습니다. 밤이 되어 허웅애기가 다시 이승으로 돌아오자, 아이들은 이웃집 할머니에게 신호를 보냈고 이웃집 할머니는 허웅애기가 다시 저승에 가지 못하도록 집에 가시나무를 둘러 숨겨놓습니다. 하지만 저승사자가 찾아와 지붕으로 허웅애기의 혼을 데려가자, 허웅애기가 아주 죽어버렸습니다. 이때부터 이승과 저승의 세계가 나누어지고, 서로간의 왕래가 불가능해졌습니다. 또, 나무와 돌도 더는 말을 하지 못하게 되었지요.

허웅애기가 저승왕에게 부름을 받게 된 이유가 각 채본마다 다른데, 살림 솜씨가 뛰어나다거나, 얼굴과 소리와 춤이 뛰어나거나, 무명짜기를 잘하는 등, 공통점은 허웅애기가 뛰어난 장기가 있었다는 것입니다. 그래서 저승에 일찍 불려 나가게 된 것으로 보입니다. 일부 자료에서는 저승사자가 지상의 사람들에게 허웅애기의 육체와 혼 둘 중 무엇을 갖겠냐 물었는데, 혼이라는 개념을 모르는 사람들이 육체만을 갖겠다고 하여 허웅애기의 혼만을 가져갔다고도 합니다.

천혼시

옛날 어느 마을에 송님동이, 이동이, 사마동이 삼 형제가 살았습니다. 이 삼 형제는 아버지가 있을 때는 재산이 넉넉하여 잘 살았지만, 아버지가 돌아가신 후 매우 가난해졌지요. 하루는 사마동이가 논밭 구경을 하자고 하자 삼 형제가 모두 나왔는데, 이 삼 형제는 이삭을 잘라 지신님, 산신령님, 조왕님께 제를 올린 뒤 농사를 지었습니다. 그렇게 밭일을 하다 흙 속에서 백골을 발견했는데, 이 삼 형제는 백골을 모셔 와 음식을 올려가며 잘 모십니다. 그렇게 몇 년이 흐르자, 갑자기 백골이 눈물을 흘리는 것입니다.

삼 형제가 깜짝 놀라 무슨 일로 인해 우냐고 묻자 백골이 말하기를, 자신은 삼 형제를 만나 그동안 잘 호강하였는데, 사흘만 있으면 염라대왕이 삼 형제를 잡아간다는 것이었습니다. 그러고는 백골이 "검은 소를 잡아 33개의 쟁반에 담은 다음 궁왕산 다리 위에 음식을 차려놓고 숨으라."고 이르자 삼 형제는 백골의 말에 따랐습니다. 사흘 뒤 저승사자들이 삼 형제들을 저승길로 데려가고자 하였는데, 마침 배가 고파 삼 형제들이 차려놓은 음식을 먹게 됩니다. 음식을 받아먹은 저승사자들은 차마 삼 형제를 저승으로 데려갈 수 없었지요. 그렇게 삼 형제들은 죽음을 면하고 여든한 살까지 잘 살고, 죽은 뒤로는 아이가 아플 때 황천혼시 제사를 받는 성스러운 신이 되었습니다.

함경남도 함흥 지역에서 아이가 아플 때 낫게 해 달라고 신에게 비는 제의에서 구송되는 무가입니다. 여기서 천은 황천으로 저승을 의미하고 혼시는 혼의 방언으로 해석됩니다. 달리 말하면 '저승혼'이라는 의미이지요.

숙영랑앵연랑신가

숙영선비와 앵연각시가 혼인하여 살았지만, 사십이 넘도록 자식이 없었습니다. 선비와 각시는 점쟁이에게 어떻게 하면 자식을 가질 수 있겠냐 물었는데, 점쟁이가 이렇게 말하였습니다. "금상절에서 100일 동안 정성을 들이면 아이를 가질 수 있다." 그래서 부부가 백일 동안 정성을 다하자 정말로 아이가 생겼는데, 첫째 아이는 장님을 낳았습니다. 부부는 속상해하며 아이의 이름을 거북이라고 지었습니다. 그 뒤로 둘째를 낳았는데, 이번에는 하반신에 장애가 있는 아이였습니다. 그러자 부부는 다시 속상해하며 아이의 이름을 남생이라고 지었지요.

거북이와 남생이는 부모가 죽자 가난하게 살게 되었는데. 거북이가 하반신 장애가 있는 동생 남생이를 등에 업고 금상절에 찾아갔고, 절 안의 연못에서

금덩이를 발견하여 금을 건져냈습니다. 거북이와 남생이는 이 금을 쓰지 않고 부처님 불상에 금을 입혔는데, 부처가 이에 감명하여 거북이의 눈이 밝아지고, 남생이의 등과 다리를 펴주었습니다. 그렇게 형제는 오래토록 잘 살다가 죽어서 성인이 되었답니다.

손님굿무가

　세존손님, 호반손님, 각시손님이라는 세 손님신[1]이 중국에서 조선으로 옵니다. 손님들이 압록강에 도착해 배를 빌리려는데, 뱃사공이 이를 거절하지요(전승에 따라서는 뱃사공이 각시손님에게 하룻밤 수청을 들어주면 배를 빌려주겠다고 하기도 한다). 무척 화가 난 손님들은 사공을 죽이고, 사공의 일곱 아들을 천연두에 걸리게 해서 모두 죽이겠다고 벼릅니다. 이때 사공의 아내가 막내아들만이라도 살게 해달라고 간청하여, 막내아들을 살려 주지요.

　손님네는 압록강을 건너 서울 김 장자의 집으로 찾아갑니다. 김장자는 손님네를 문전박대했지만, 가난한 노구할머니에게 갔더니 할머니는 손님네를 극진히 대접합니다. 손님네는 이에 감명받아 할머니의 손자 손녀를 데려오면 천연두를 가볍게만 앓게 해주겠다고 합니다. 그렇게 손님네는 하나밖에 없는 할머니의 외손녀에게 가볍게 천연두를 걸리게 하고 회복시킵니다.

　반면 김 장자네의 삼대독자 철현이는 천연두에 걸려 죽을 고비에 처하게 됩니다. 아들이 죽을까 두려웠던 김 장자는 이리저리 방법을 찾아보다 손님네들에게 빌었으나, 진심을 다하지 않고 건성으로 빌었지요. 그러자 더 화가 난 손님네들은 철현이를 죽이고 맙니다. 결국은 노구할머니는 손님네를 잘 대접해주어 부자가 되었고, 김장자네는 거지가 되었답니다.

[1] 마마(천연두)를 주관하는 신.

삼승할망본풀이

동해 용왕의 딸이 자라면서 여러 가지 죄를 지었기에, 용왕은 딸을 내쫓으려 했습니다. 그러자 왕비는 딸에게 아기를 잉태하고 낳아서 기르게 하는 삼승할망으로 살아가라고 조언하였지요. 그러나 해산시키는 방법을 다 가르쳐 주기 전에, 용왕은 딸을 상자에 담아 바다에 띄워 버렸습니다.

그렇게 상자는 인간 세계로 흘러들어가, 마침 자식이 없던 임박사에게 발견되었습니다. 용왕의 딸은 임박사를 따라가서, 임박사의 부인에게 아기를 점지해 주었지요. 그런데 문제는 용왕이 딸이 아기를 점지시키는 법은 알았지만, 해산시키는 방법을 몰랐다는 것입니다. 그래서 부인이 임신한 지 열두 달이 넘어가자, 급하게 출산시키려고 하다가 부인과 아기 둘 다 죽을 뻔하였습니다. 그래서 임박사는 이 억울한 일을 옥황상제에게 고발했고, 옥황상제는 명진국 따님 아기를 골라 삼승할망으로 보내어 이를 해결하도록 했습니다. 이미 용왕의 딸도 삼승할망으로 일을 하고 있었는데, 명진국 따님도 삼승할망으로 오니, 둘 중에 누가 삼승할망으로 들어설 것인지 다투게 되었습니다.

그 둘은 옥황상제에게 가서 판결을 요청했는데, 옥황상제는 용왕의 딸과 명진국 따님에게 각각 꽃을 심어 가꾸라는 시험을 내렸습니다. 둘은 꽃을 심어 기르는데, 명진국 따님의 꽃이 크게 번성하여 크게 되었습니다. 그래서 대결에서 이긴 명진국 따님이 인간의 잉태와 출산을 주관하게 되고, 용왕의 딸은 열다섯 살 전에 죽은 아이를 관장하게 되었습니다. 그렇게 명진국 따님은 서천 꽃밭으로 가 아이를 점지하고 출산을 돕는 삼승할망(생불할망, 불노할망, 인간할망)이 되었고, 용왕의 딸은 구삼승할망(저승 할망)이 되었습니다.

> 삼승할망은 아기의 점지, 출산과 양육을 담당하는 신으로, 생불할망, 불도할망, 인강할망이라고도 불립니다. 제주도 무속의례 중 불도맞이에서 불리거나 삼승할망에게 '할망비념' 때 구송되지요. 생불이란 불을 생기게 하는 할망이라는 뜻이고, 여기서 할망은 할머니가 아니라 '큰 신'을 의미합니다. 생불할망본풀이는 자료가 꽤 많은 편이랍니다.

천지왕본풀이

　천지가 개벽하여 만물과 해와 달이 생겨났을 때의 일입니다. 그때는 해와 달이 두 개씩이라, 백성들은 낮에는 뜨거워서 죽고, 밤에는 추워 죽었습니다. 이때 천지왕이 지상에 내려와 총맹부인과 결혼하여 아들 둘을 낳았는데, 형의 이름은 대별왕이고 동생의 이름은 소별왕이라 지었습니다(한반도 무가에서는 천지왕의 아들 대별왕과 소별왕 형제 대신 미륵과 석가가 등장하는 경우가 많다). 형제는 무게 천 근이나 되는 활과, 백 근이나 되는 화살로 해와 달을 하나씩 쏘아서 떨어뜨려 각각 한 개씩만 남겼습니다. 이후 형제는 누가 이승을 차지할 것이냐 여러 번 내기하였는데, 모두 막상막하였습니다.

　그래서 마지막 내기로, 형제는 꽃씨를 심어서 각자 어떤 꽃을 피우는지로 대결하기로 하였습니다. 그런데 대별왕이 심은 꽃씨에서는 번성꽃이 나왔고, 소별왕이 심은 꽃씨에서는 검뉴울꽃이 나온 것입니다. 꼭 이승을 다스리고 싶었던 동생 소별왕은 형이 잠든 사이에 꽃을 바꿔치기했지요. 그렇게 소별왕은 이승을 다스리게 되고, 대별왕이 저승을 다스리게 되었습니다. 그러나 대별왕의 저승은 늘 청렴했지만, 속임수로 내기에서 이긴 소별왕이 다스리는 이승에서는 간음과 도둑과 같은 일들이 일어나게 되었습니다.

삶과 맞닿은 민간설화

　앞서는 신의 이야기를 들려드렸다면, 이번에는 비교적 우리네 일상과 맞닿은 이야기를 해보겠습니다. 전통 사회는 신과 함께 사는 사회였습니다. 마을마다 마을을 지켜주는 신이 있었고, 그 신을 모시는 신당에서는 해마다 동제를 지냈지요. 또한 어떻게 해서 그 신을 모시게 되었는지 유래를 말해주는 마을 신화도 전승되었습니다. 이 마을 신화는 우리 동네 이야기이기도 하며, 어쩌면 우리 가족에게도 익숙한 이야기일 수도 있답니다. 그만큼 무속이 우리네 삶과 밀접한 관계를 맺으며 지내왔다는 증거이지요. 이제부터 소개드릴 이야기 외에도 각 도시마다, 마을마다 전해 내려오는 무속과 관련된 설화들이 많이 있으니 찾아보는 것도 좋겠습니다.

현대로 이어지는 서사무가

창작자를 위한 무속을 설명하다 왜 이렇게 서사무가를 길게 설명하는지 궁금하시지요? 서사무가는 오래된 이야기로, 다양한 이야기 구조를 목격할 수 있고 다른 이야기로 뻗어나갈 수 있는 훌륭한 뼈대가 되기 때문입니다. 저도 글이 잘 풀리지 않아 고민을 할 때, 고전 소설을 읽다 보면 아이디어가 반짝 하고 떠오를 때가 있습니다. 가끔은 아예 서사무가를 베이스로 한 에피소드나 작품을 쓰기도 하지요.

과거의 서사무가나 영웅설화의 경우, 현대의 클리셰와 이어지는 경우가 많습니다. 신적인 존재에게 능력을 부여받아 영웅이 된다거나, 사실은 특별한 존재의 자식이었으나 모르고 살아간다는 설정은 아직도 상업 소설에서 자주 쓰이는 내용이지요.

특히 영웅설화의 흐름은 소설을 구상할 때 참고하기 좋습니다. 어떤 타이밍에 고난이 등장하면 긴장 넘칠지, 또 보상은 언제 주어지면 좋을지 공부하기에 아주 훌륭한 교재이지요. 무속에 대한 설명이 모두 끝난 후 등장할 작법서 파트에서도, 설화와 서사무가를 이용해 '독자들이 어떠한 요소를 신선하다고 느낄까?', '어떠한 캐릭터를 매력적으로 느낄까?'에 대해 풀어 드릴 예정이랍니다.

황씨부인당

경북 영양군 일월산에는 황씨부인당이 있습니다. 이 당집에 관해서는 다음과 같은 마을신화가 전승되고 있지요.

옛날 일월산 인근 마을에 사는 황씨 처녀가 시집을 가게 되었습니다. 혼례를 치룬 신혼 첫날밤 신랑은 뒷간에 갔다오다가 칼을 들고 자신을 기다리고 있는 사내의 모습이 방문으로 아른거리는 것을 발견했습니다. 사실은 방문

앞에 있는 대나무잎이 바람에 흔들리는 그림자였지만 이를 오해한 신랑은 바로 달아났습니다. 이를 알 턱이 없는 황씨 처녀는 신방에서 원삼과 족두리도 벗지 못하고 하염없이 신랑을 기다리다 그만 한을 품은 채 죽고 말았지요. 외지로 도망가서 살던 신랑은 새장가를 들었는데, 아이를 낳기만 하면 백일을 채우지 못하고 죽기를 반복했습니다. 그래서 용한 무당을 찾아가 점을 쳐 보니 황씨 처녀의 원혼이 아직도 신랑을 기다리고 있기 때문이라고 했습니다. 이 말에 깜짝 놀란 신랑이 옛 신혼집을 찾아가보니 황씨 처녀는 초야의 모습 그대로 시신이 되어 앉아 있었습니다. 신랑은 이 모든 것이 자신의 잘못인 것을 깨닫고 황씨 처녀의 족두리를 벗겨주자 그제서야 신부의 시신이 삭아 재가 되었답니다. 그 후 신랑은 황씨부인당을 지어 그녀의 시신을 옮기고 원혼을 위로하였습니다.

　황씨부인당은 한을 품고 죽은 여인이 마을의 신으로 신봉되고, 그녀를 위해 지은 당집의 유래담이 마을 신화가 되어 전승되는 대표적 사례입니다. 또한 이 황씨 부인당 신화는 조지훈의 시 〈석문〉 등 문학 작품의 소재로도 널리 사용되었습니다. 그 이유는 한국 고유의 신앙 체계인 무속이 갖고 있는 해원(解冤)의 관념이 이 마을 신화에 담겨 있어서가 아닐까요? 그래서인지 일월산 월자봉 아래에 있는 황씨부인당은 앞서 언급했듯이 한국 무속신앙의 중요한 성지이기도 합니다. 지금도 전국의 무속인들이 와서 치성을 드리는 곳이지요.

빗돌대왕비

　과서 경기도 양주시 황방 1리에 비서이 있었습니다. 이 마을엔 소를 가지고 농사를 짓는 사람이 몇 있었는데, 어느 날 이 사람들의 꿈에 노인이 나타나 소를 빌려달라고 청했답니다. 대부분의 농부들은 그들에게 흔쾌히 소를 빌려주겠다고 했는데(원래 농경지에서는 소를 빌려 농사를 짓는 일이 흔했

다), 한 집은 소를 빌려주지 못하겠다고 했습니다.

다음날 모두가 꿈에서 깨어나 보니, 소를 빌려주겠다고 한 집의 소들은 지쳐서 비지땀을 흘리고 있었고, 소를 빌려주지 않은 집의 소는 죽어 있었지요. 그리고 마을 어귀에 있던 비석이 대뜸 산꼭대기에 올라가 있었다고 합니다. 마을의 산신령이 소를 빌려다 비석을 산 꼭대기에 올려놓은 것이지요.

이 빗돌대왕비는 25사단 군부대와도 연이 있습니다. 감악산 정상에서 군부대 공사를 하던 때의 일입니다. 공사 하루 전날 중장비 기사의 꿈에 흰옷을 입은 할아버지가 나타나 공사를 하루 연기해 달라고 했는데, 일어나 보니 그의 부인도 같은 꿈을 꾸었다고 하는 것입니다. 너무 이상한 일이라 기사가 부대장을 찾아가 물으니, 부대장도 같은 꿈을 꾸었지 뭔가요.

불안해진 기사가 그렇다면 공사 날짜를 하루 미루자고 제안했으나, 군부대에서는 그 제안을 받아주지 않았습니다. 그 이후 공사가 시작되고, 불도저로 비석이 있는 곳을 밀자 반이 잘린 커다란 구렁이가 나타났습니다. 그날 기사는 불도저가 중심을 잃고 미끄러져 구르는 바람에 공사 도중에 죽고, 부대장도 차를 타고 부대로 올라가다가 전복사고를 당해 죽었으며, 보초를 서고 있던 병사도 오발사고로 사망하는 등 줄초상이 났다고 합니다.

그 후에도 이 근방에서는 밤마다 호랑이 울음소리가 들리고, 군인이 자주 실종되는 등 문제가 많이 생겼습니다. 견디다 못한 군인들이 황방리에 가 대책을 묻자, 주민들이 빗돌대왕비를 다시 세우고 산신제를 크게 지내라고 권했습니다. 그 말대로 비석을 도로 세우고 산신제를 해서 산탈을 풀자, 사고가 더 나지 않게 되었다고 합니다. 그 후로 25사단에서는 매년 섣달그믐에 통돼지와 함께 산신제를 지내고 있지요.

군자봉

경기도 시흥시에 있는 군자봉은 신라의 마지막 임금인 경순왕이 성황신으로 모셔져 있으며, 흔히 김부대왕이라고 부릅니다. 이곳의 당집은 일제강점기 전까지도 유지가 되었는데, 국권 찬탈 뒤 일본인들이 찾아와 당집에 불을 질러 없앴다고 합니다. 또한 이곳에서 굿을 하면 무당들을 나무에 거꾸로 매달아 구타를 하는 등 사람을 몹시 괴롭혔기 때문에, 그 이후로는 굿을 할 수 없게 되어 이후 산 아래에 살던 무속인이 김부대왕을 모셔 와 자신의 신당에 합수를 시켰다 합니다.

이 김부대왕은 과거 무척 원력이 강하고 영험해서 군자봉에서 굿을 할 때 조금만 말실수를 해도 입이 돌아간다는 이야기가 있었습니다. 또 어전을 지날 때 말에서 내리지 않고 올라탄 채로 지나가려고 하면 말발굽이 돌에 붙어 꿈쩍도 하지 않았다는데, 이럴 때는 말에서 내려 걸어가면 비로소 걸을 수 있었다고 합니다.

지금도 군자봉에서는 정상에 우뚝 서있는 느티나무를 신목(神木)으로 삼고, 김부대왕과 그의 부인 안씨를 성황신으로 모시는 시흥군자봉성황제가 해마다 거행되고 있습니다. 이 성황제는 2015년 경기도 무형문화재로 지정되었지요.

상아울 미륵불

경기도 하남시 상아울마을에 미륵불이 만들어진 것은 14세기경의 일입니다. 이 미륵불은 고속도로 공사를 하면서 한 번 위치를 옮겼는데, 미륵불의 원력이 대단하여 옮기는 과정에서 무척 많은 우여곡절이 있었지요.

과거엔 고갯마루에 돌무더기를 쌓아놓은 성황이 있었으며, 거기서 조금 더 올라가면 미륵불이 있었습니다. 그런데 고속도로가 날 때 미륵불을 현재의 위치로 옮기고, 돌무더기는 아예 치워 버렸다고 합니다. 그리고 그 돌무더기

를 옮긴 중장비는 그날 큰 사고가 나서 수리를 해야 했습니다.

또 이 땅의 주인은 독실한 기독교인이었기에 불교의 상징인 미륵불을 무척 싫어했습니다. 그렇기에 미륵불을 옮길 때 미운 마음을 이기지 못하고 구덩이를 파서 거기에 던져 놓았는데, 이때 석상의 목이 잘려버리고 말았지 뭔가요.

그날 이후 지주의 시아버지가 아프기 시작하여 1년 만에 죽고, 지주는 정신에 문제가 생겨 마을을 떠돌다가 어딘가로 사라졌다고 합니다. 목이 잘린 미륵불은 마을 사람들과 무당 몇이 모여 구덩이에서 건져낸 뒤, 목을 다시 붙여 법당을 꾸렸습니다.

울산 쌀바위

먼 옛날, 울산시 가지산에 있는 쌀바위 아래에 작은 암자를 지어 놓고 수행을 하던 수도승이 있었습니다. 수도승은 매일 같이 험한 바위산을 오르락내리락하며 탁발을 받아 근근이 먹고 살았는데, 그런 와중에도 욕심을 부리지 않고 무척 성실하게 지냈습니다.

그 모습을 본 부처님이 그를 갸륵하게 여긴 것인지, 어느 날 수도승은 암자 곁의 바위에 하얀 쌀이 소복하게 쌓여 있는 것을 보게 되었지요. 그것을 신기하게 여긴 수도승이 자세히 보자, 바위에 난 작은 구멍에서 쌀이 한 톨씩 떨어져 식사 시간이 되면 딱 밥 공기 하나를 채울 만큼 쌀이 쌓이는 것입니다. 수도승은 그것을 신기하게 여기며 쌀을 가져다 밥을 지어 먹으며 지내게 되었습니다.

하지만 탁발을 하러 산을 내려가지 않아도 되자, 수도승의 마음에 욕심이 피어나기 시작했습니다. 수도승은 바위 안에 몇 가마니가 되는 쌀이 가득 차 있을 거라고 생각하기에 이릅니다. 쌀을 배불리 먹고 싶었던 수도승은 쇠로 된 부지깽이를 가지고 바위를 파헤쳤는데, 그러자 바위에서는 쌀이 아니라

물이 나오기 시작했습니다. 당연히 수도승은 다시 힘들게 탁발을 하러 산을 타야 했지요.

해신당

　과거 심한 봄 가뭄이 들었던 시기의 이야기입니다. 강원도 삼척시의 어촌, 신남마을의 처녀가 바닷나물을 뜯으러 가려 하니, 약혼자였던 청년에게 배로 돌섬까지 자신을 데려다 달라고 부탁했습니다. 청년은 처녀를 돌섬까지 데려다주며 만조가 되기 전에 약속한 곳으로 나오라고 당부했지만, 처녀는 나물을 뜯느라 정신이 팔린 나머지 약속 시간을 까맣게 잊어버렸습니다. 결국 처녀는 높게 친 파도에 휩쓸려 바다 어딘가로 사라지고야 말았지요.

　처녀가 죽은 뒤로 신남마을에서는 고기가 잡히지 않게 되었습니다. 그뿐만 아니라 용탈이 났는지 나머지 바다로 간 사람들이 영영 돌아오지 못하게 되는 일이 비일비재하게 일어났지요. 그러던 어느 날, 청년의 꿈에 처녀가 나타나 자신의 원혼을 달래어 달라고 청하고, 청년은 약혼자를 무척 안타깝게 생각하여 나무로 남근상을 깎아 만들고 위령제를 지냈습니다.

　그날 이후 청년이 모는 어선은 만선이 되고, 풍랑도 잘 견디게 되었습니다. 마을 사람들은 그것을 보고 그를 따라 남근상을 깎아 당산나무에 매달아 놓고 치성을 올렸고, 그로 인해 다시 어업이 잘 되기 시작했다고 합니다. 현대에도 매년 정월대보름과 10월 첫 번째 오(午)일에 남근을 조각해 바치며 성황제를 지내고 있답니다.

도깨비와 귀신
그리고 신화생물

도깨비의 유래와 성질,
그리고 조선왕조실록에 기록된 도깨비와 귀변 일화

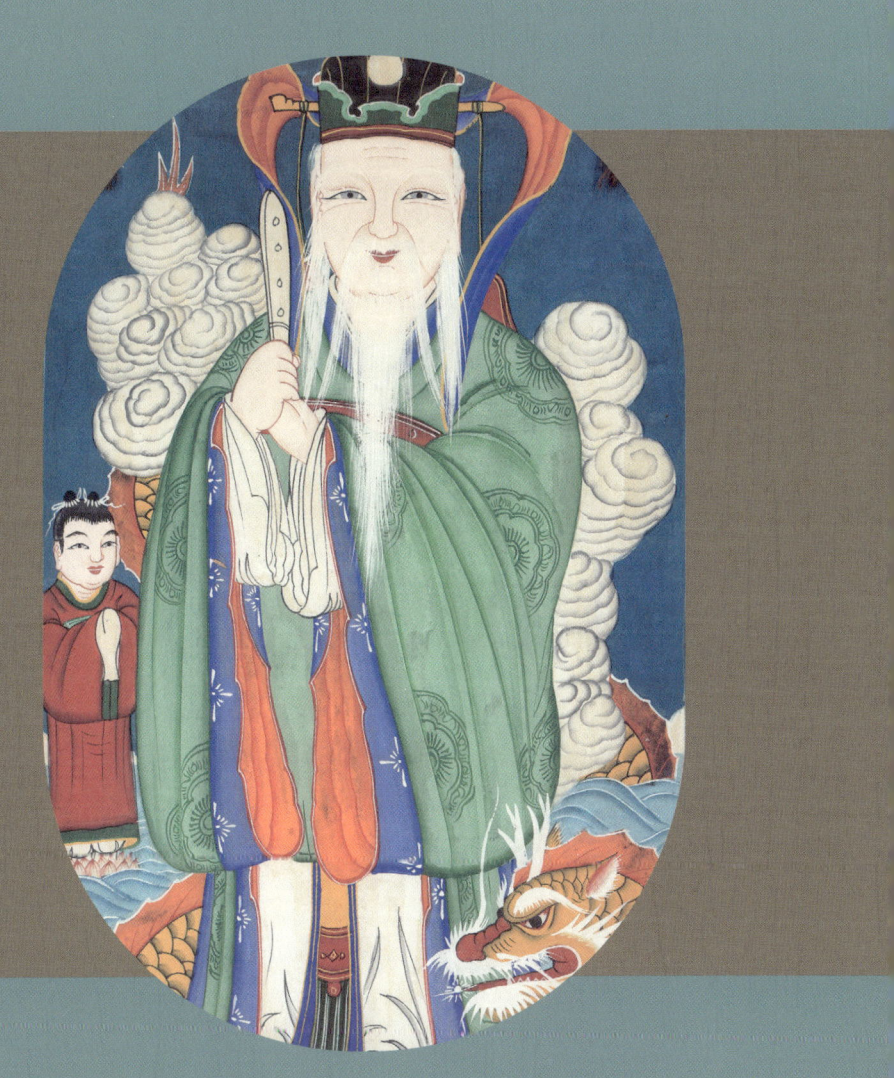

도깨비와 귀신 그리고 신화생물

　한국에는 아주 오래전부터 신과 도깨비, 귀신이 인간과 함께 했습니다. 도깨비의 어원은 크게 두 가지로 생각됩니다. 첫 번째는 세종대왕 때 편찬된 석보상절(1447)에서 처음 등장한 '돗가비'인데, '돗'과 '아비'의 합성어로, '돗'은 불이나 곡식의 씨앗을 뜻하고 '아비'는 성인 남자라는 의미입니다. 두 번째는, 문헌에 기록된 최초의 도깨비 본풀이인 삼국유사의 〈도화녀비형랑〉입니다.

　온갖 중생 죽여 신령께 풀며 도깨비를 청하여 복을 빌어 목숨 길어지고자 하다가 끝내 얻지 못하노니
　석보상절(釋譜詳節, 1447)[약사여래를 공양하는 방법과 속명 번의 공덕 6]

　이렇듯 소원을 비는 대상이기도 하고, 어떨 때는 장난스러운 설화의 주인공이기도 한 도깨비는 어떻게 우리와 함께해 왔을까요?

비형랑 신화

어느 날 신라 25대 왕인 진지왕이 아름다운 도화녀를 보고 함께 있기를 청했으나, 도화녀는 이미 남편이 있다고 말하며 이를 거절했습니다. 진지왕이 폐위된 후 죽고, 도화녀의 남편도 세상을 떠나자 진지왕의 혼령이 이제 남편이 없지 않느냐며 도화녀에게 찾아옵니다.

그 후 진지왕의 혼령과 도화녀 사이에서 나온 아이 '비형'이 태어났는데, 비형은 태어났을 때부터 남달랐지요. 비형은 밤만 되면 황천강 언덕 위에서 여러 귀신을 모아서 놀았고, 이 사실을 알게 된 진평왕이 비형을 거둬 궁중에서 자라게 되었고 15세가 되었을 때 비형은 집사(執事)가 되었습니다.

어느 날 왕이 비형에게 다리를 놓으라고 명하자, 비형은 두두리도깨비들을 부려 하루만에 다리를 놓고 그 이름을 '귀교(鬼橋)'[1]라고 짓습니다. 또 진평왕이 "귀신 무리들 중에 정치를 보좌할 만한 자가 있느냐."라고 비형에게 묻자, 비형은 귀신 길달(吉達)을 추천했고 왕은 아들이 없는 신하로 하여금 그를 양자로 삼게 하였습니다. 그러나 이후 길달이 여우로 변해 도망을 가자 비형은 길달을 잡아서 죽였으므로, 다른 귀신들은 그때부터 비형을 무서워하고 비형이라는 이름만 들어도 도망을 치게 되었다고 합니다.

그때부터 사람들은 '성제[2]의 혼이 아들을 낳으니, 여기가 비형랑의 집이다. 날고 뛰는 잡귀들은 여기에 머물지 말라(聖帝魂生子, 鼻荊郎室亭. 飛馳諸鬼衆, 此處莫留停)'라는 노래를 지어 불렀고, 가사를 적어서 대문에 붙여 귀신의 출입을 막았다고 합니다. 비형랑 이후로 경주 사람들은 두두리(두두을)[3]를 섬겼으며, 고려까지 두두리 신앙이 이어지다 쇠퇴하여 지금은 흔적을 찾아볼 수 없게 되었지요.

1 영묘사(靈妙寺)절터는 본래 큰 못이었는데 두두리의 무리가 하룻밤 새 그 못을 메우고 이 전을 지었다고 전한다.
2 성스러운 임금
3 경주 출신이자 12세기 고려 무신정권 시절 제4대 집권자였던 이의민도 두두리를 숭배하여, 집에 신당을 짓고 모셨다고 한다. 경주에서 두두을이라 부르는 목매(木魅)가 있는데 의민이 이를 집에 맞아들여 모시고 있었다. [출처]『고려사』128:25 이의민조

여기서 비형이 부리던 두두리도깨비, '두두리(豆豆里)'[4]는 고대어에서 나무도깨비인 목랑 혹은 목매의 속칭입니다. 목매는 나무도깨비라는 뜻이며 두두리는 두드린다라는 뜻을 가진 것으로 보입니다. 도깨비의 본체가 나무로 만들어진 빗자루, 도리깨 등으로 나타난다는 점과 일맥상통하지요. 달리 말하여 목랑=목매=두두을=두두리는 모두 같은 말이라 볼 수 있기 때문에, 비형랑 설화에 등장한 이 두두리가 도깨비의 기원이라고 보는 사람도 적지 않답니다.

한국의 도깨비 vs. 일본의 오니

최근 일본 미디어의 영향으로 한국의 도깨비와 일본의 오니(鬼: おに)가 혼동되는 경우가 있습니다. 일본에서 묘사되는 오니들처럼 한국의 도깨비 또한 언제나 분노에 가득 차 있고, 사람들을 해치려고 한다는 식으로요.

본래 일본의 오니는 백제로부터 유래한 것입니다. 일본서기(日本書紀) 원년 587년의 기록에 따르면 백제로부터 처마 끝을 장식하는 도깨비기와가 전해졌다고 하지요. 그 이후 일본에서 오니가와라(鬼瓦)가 만들어졌습니다. 지금의 오니와 도깨비는 성격이 전혀 다른 신화적 존재이지만, 시작은 같았다는 것입니다. 오니는 손가락과 발가락이 세 개입니다. 인간과 다르게 지혜와 자비가 없기 때문이지요. 또, 피부가 붉으며 엄니가 나 있고, 수염을 기른 통통한 남성의 형태로 많이 그려집니다. 이러한 면은 밀교의 야차나 나찰에서 영향을 받은 것이랍니다.

이러한 오니는 일본의 설화에서 미녀를 납치하거나 아이를 잡아먹는 역할

4 이두 표기로 두두을(豆豆乙)이라고도 한다.

로 많이 그려졌습니다. 주로 영웅 설화에서 악역으로 많이 등장하며, 사람들이 두려워하는 대상이지요. 한국의 도깨비와 가장 큰 차이가 두드러지는 부분이 바로 이 점입니다.

한국의 도깨비는 낡은 사물로부터 시작합니다. 옛날의 사람들은 사람의 손을 탄 물건에도 영혼이 깃든다고 믿었습니다. 고로 오랫동안 사람의 손을 타다가 잊히거나 버려진 사물에서 영혼이 태어나 도깨비가 된다고 믿었지요. 부러진 빗자루나 깨진 바둑판, 망가져서 교체한 바퀴, 너덜너덜해져서 버린 옷이 대표적입니다.

이때 가장 강한 영향력을 발휘한다고 믿는 것은 피가 묻은 물건입니다. 생명력이 깃들어 있다고 일컬어지는 피가 묻어 있으니, 영혼이 깃들기 더 좋은 조건이 충족되었다고 믿은 것이지요.

이렇듯 여러 가지 물건, 여러 가지 방법으로 태어난 도깨비 이야기는 여러 가지 양상을 보인답니다. 피 묻은 물건에서 태어난 도깨비가 주인공인 설화의 경우, 사람을 홀리거나 질병을 옮기는 경우도 있지요. 또 사람에게 버려진 물건들이 인간으로 둔갑한 경우엔 지나가는 사람에게 장난을 치거나, 씨름 같은 걸 요구하곤 합니다. 가끔은 당산나무나 집에 몰래 불을 지르고 도망가는 불의 신으로 묘사되기도 하지요. 아니면 인간이 가진 문제를 해결해주는 통쾌한 해결사로 등장하기도 하는데, 이럴 때는 재수신의 성향을 띄기도 합니다.

태어난 물건이 다양해서 그런지, 도깨비는 외모 또한 다양한 편입니다. 어떤 때엔 '머리에 화살이 박힌 끔찍한 몰골의 어린아이'로 나타나기도 하고, '무척 아름다운 여성'이나 '도롱이 같은 걸 뒤집어 쓴 장군 같은 남자' 등으로 나타나기도 하지요. 가끔은 물건과 인간이 섞인 형태로 나타나기도 합니다. 더 드물게는 천둥소리와 같은 자연 그 자체를 도깨비라고 부르기도 하고요. 일본의 오니가 특정한 외모를 고수하는 것과는 전혀 다르지요.

이러한 도깨비는 오래도록 산과 들판을 누비며 살아가는 정령 같은 존재로 여겨졌습니다. 그래서 도깨비에 관한 이야기를 살펴볼 때면, 도깨비가 주로 밤 시간대의 산길에서 많이 나타난다는 걸 확인할 수 있었지요.

▼ 도깨비의 다양한 특징들

존재	인간과 신 중간에 있는 잡신
이칭	돗가비, 독갑이, 도각귀, 도채비, 도까비, 돛찌비, 토째비, 망량, 영감, 김서방, 김생원, 귓것, 허주, 뜬것, 독각귀, 독각대왕, 망량, 망량신, 이매망량, (제주도에서) 영감, 참봉, 야채, 뱃선왕
출몰 장소, 지역	안개가 끼고 흐린 날, 마을에서 멀지 않은 숲, 얕은 산, 인적이 드문 곳, 마을에서 조금 떨어진 곳, 바닷가 등. 17세기에는 전란과 혼란한 조정 상황으로 인해 황폐화된 한양에 다수 출현(조선왕조실록)
성격	장난기가 매우 많고 인간을 좋아하고 인간의 꾀에 잘 넘어가는 등 허술한 면이 있다. 여자를 밝히는 호색한 성격이기도 하다.
좋아하는 것	메밀로 만든 음식, 떡, 술, 노래, 춤, 돼지고기, 어울리기, 여자와 미인
싫어하는 것, 약점	말 피(백마 피): 도깨비에게는 음귀적인 속성이 있어서 강한 양기를 상징하는 말을 싫어한다.
신의 성격	불의 신, 야장신, 부의 신, 산신, 호색신, 광대 신, 예술의 신, 치부신, 선왕신, 당제신, 질병신
상징	도깨비 방망이, 도깨비 감투
관련 본풀이, 굿	영감본풀이, 영감놀이
신앙 지역	주로 어촌지역, 특히 제주도에 도깨비를 모시는 신당이 많이 있다. ex) 도깨비 당인, 낙천리 오일당, 비양도 송씨영감당, 몰래물[5]의 쇠촐래미 영감참봉또 등
성별	특별하게 정해진 외형과 성별이 없지만, 남성형이라는 인식이 우세하다. 인간의 형상일 때는 평범한 남자나 하얀 노인 형상으로 자주 나타난다. 대표적으로 제주도의 도깨비 신화인 〈영감본풀이〉[6]에서는 서울 허정승의 일곱번째 막내아들로 묘사된다.

5 제주 공항 확장으로 마을이 폐촌되었다.
6 여기서 '영감'은 도깨비의 이칭이다.

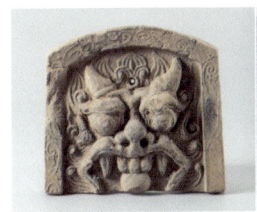 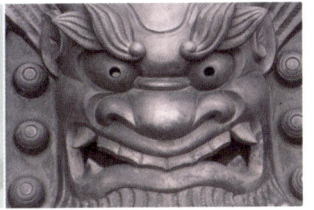

도깨비 기와, 오니가와라
왼쪽 우리나라의 도깨비 기와
오른쪽 일본의 오니가와라

조선왕조실록에 기록된 도깨비와 귀신에 대한 일화

옛 기록을 보면 도깨비를 지칭하는 단어들이 참 많습니다. 귀매, 이매망량, 독각귀, 허주 모두 도깨비를 지칭하는 말로, 도깨비를 기록하는 마땅한 한자가 없어 생긴 혼란이랍니다.

○ 창덕궁에 귀매가 있어 다른 궁(경복궁)으로 돌아가고자 하다

임금이 말하기를,

"복자(卜者)의 말이, 내가 금년 9, 10, 11월의 액운(厄運)이 을사년보다 못하지 아니하므로 피하는 것이 마땅하다 하고, 또 말하기를, '경복궁 안에 소경을 불러들여 경을 읽는 것이 마땅하다.'고 하나, 내가 믿지 않으므로 반드시 행하지는 않겠다. 창덕궁으로 옮기려고 하는데 사람들이 말하기를, **'창덕궁은 오래 비워 두었으니 반드시 귀매(鬼魅)가 있을 것이라.'**고 하여 지금 이곳으로 왔는데, 내게는 매우 편하나 시위하는 군사가 한데서 거처하게 되어 비바람을 피하지 못하니 이것이 심히 미안하여 경복궁으로 돌아가고자 하는데 어떨까."

−세종실록 53권, 세종 13년 9월 1일 임술 3번째기사

● 약방 도제조 허적이 자전의 거처를 통명전으로 옮길 것을 건의하다

상이 희정당에 나아가 침을 맞았다. 약방 도제조 허적이 나아가 아뢰기를,

"삼가 듣건대, 자전(慈殿)께서 계시는 전 안에 귀매(鬼魅)의 변이 있었는데, 통명전(通明殿)이 더욱 심하다고 합니다. 대궐 안의 다른 곳으로 옮기는 것이 어떻겠습니까?" 하니, 상이 이르기를,

"오랫동안 옮기시게 하고자 하였으나 자전께서 따르지 않으신다." 하였다.

—현종개수실록 12권, 현종 5년 12월 18일 을해 2번째기사

● 예조 판서 유지가 영의정 정창손의 집에 귀신이 나타난 것을 아뢰다

"성안에 요귀(妖鬼)가 많습니다. 영의정(領議政) 정창손(鄭昌孫)의 집에는 귀신이 있어 능히 집안의 기물(器物)을 옮기고, 호조 좌랑(戶曹佐郞) 이두(李杜)의 집에도 여귀(女鬼)가 있어 매우 요사스럽습니다. 대낮에 모양을 나타내고 말을 하며 음식까지 먹는다고 하니, 청컨대 기양(祈禳)하게 하소서."

—성종실록 197권, 성종 17년 11월 10일 신해 2번째기사

● 자전을 위해 경복궁 터에 궁을 새로 짓는 것을 논의하다

상이 여러 신하들과 더불어 전례대로 죄인들을 소결했다. 상이 여러 대신들에게 이르기를,

"근래 궁중에 귀신의 변괴가 많았는데 자전께서 계시는 곳이 더욱 불안했으므로 지난번 경덕궁(慶德宮)에 받들어 옮겼다. 그러나 자전께서 옛 궁을 계속 폐지해 둘 수 없다고 여겨 지금 다시 돌아오셨는데, 변괴가 여전하다. 변통하는 조처가 없어서는 안 되겠기에 경복궁의 옛 터에 간단하게 새로 궁을 지으려 하는데, 경들의 뜻은 어떠한가?"

—현종실록 13권, 현종 8년 윤4월 18일 임진 2번째기사

● 정태화 · 홍명하 등과 자전의 거처를 옮기는 일 등을 논의하다

"자전께서 거처하시는 통명전(通明殿) 근처에 정말 그런 일이 있다. 돌덩이와 기와 조각이 날아오거나 의복에 불이 붙거나 궁인의 머리카락이 잘리는 등의 일이 자주 있는데, 궁인들이 거처하는 곳은 더욱 심하다. 이치로 미루어 보면 넓은 집이 오랫동안 비어 있었고, 또 이곳이 여인들이 모여 사는 곳이므로 순음(純陰)이 많이 모여 요사스러운 재앙이 생긴 것 같다."

-현종개수실록 15권, 현종 7년 7월 18일 정유 1번째기사

● 기이한 짐승이 나오다

밤에 개같은 짐승이 문소전(文昭殿) 뒤에서 나와 앞 묘전(廟殿)으로 향하는 것을, 전복(殿僕)이 괴이하게 여겨 쫓으니 서쪽 담을 넘어 달아났다. 명하여 몰아서 찾게 하였으나 얻지 못하였다. 사신은 논한다. 침전(寢殿)은 들짐승이 들어갈 곳이 아니고, 전날 밤에 묘원(廟園) 소나무가 불타고 이날 밤 짐승의 괴변이 있었으니, 며칠 동안 재변이 자주 보임은 반드시 원인이 있을 것이다.

-중종실록 13권, 중종 6년 5월 9일 무오 1번째기사

● 사헌부가 궐내의 요괴한 일로 경동하는 자를 율에 따라 죄하기를 아뢰다

"요괴로 인하여 이피(移避)하려는 계획을 세운 것은 자전의 뜻에서 나온 것이므로 신들이 감히 아뢰지 못하겠습니다. 당초 괴물을 보았다면서 떠들 때에 병조 · 도총부(都摠府) 및 위부장이 엄히 금지하지 못하였을 뿐 아니라 또한 스스로도 두려워하고 겁냈기 때문에 어리석은 군사들이 더욱 경동하였습니다. 또 병조의 입직 당상(入直堂上)과 낭관(郎官)은 의당율에 의하여 죄를 정해야 할 것인데, 버려두라고 명하셨으므로 군령이 더욱 엄하지 못하게 되었습니다. 이 뒤엔 감히 진같이 경동하여 떠드는 자가 있으면 모두 율에 의하여 죄를 정하게 하소서." 【대관(臺官)이 논박 받고 물러갔으므로 전교가 없었다.】

-중종실록 59권, 중종 22년 6월 26일 신미 4번째기사

● 대비전 · 대전 · 중궁전 · 세자빈 · 세자가 경복궁으로 이어하다

대비전이 경복궁으로 이어하였다. 대전(大殿) · 중궁전(中宮殿) · 세자빈(世子嬪)이 이때 함께 이어하였고 세자가 제일 나중에 이어하였다.【대비가 거처하는 침전에는 대낮에 괴물이 창벽(窓壁)을 마구 두드리는가 하면 요사한 물건으로 희롱하기도 했다. 상(上)이 곁에 모시고 있지 않을 때에는 못하는 짓이 없이 마구 난타했으므로 이어한 것이다.】

-중종실록 68권, 중종 25년 7월 16일 계묘 1번째기사

● 괴물이 나타나 금군이 밤에 놀라다

금군(禁軍)이 밤에 놀랐다.【어떤 자가 망령된 말로 '말[馬]같이 생긴 괴물이 나타나 이리저리 치닫는다.'고 하자, 금군들이 놀래어 소리치면서 소동을 피웠다.】

-중종실록 73권, 중종 27년 5월 21일 무진 3번째기사

● 경성(京城)에 밤에 소동이 있었다.

【상께서 승하하시던 날에 경중(京中) 사람들이 스스로 경동(驚動)하여 뭇사람이 요사한 말을 퍼뜨리기를 '괴물이 밤에 다니는데 지나가는 곳에는 검은 기운이 캄캄하고 뭇수레가 가는 듯한 소리가 난다.' 하였다. 서로 전하여 미친 듯이 현혹되어 떼를 지어 모여서 함께 떠들고 궐하(闕下)로부터 네거리까지 징을 치며 쫓으니 소리는 성안을 진동하고 인마(人馬)가 놀라 피해 다니는데 순졸(巡卒)이 막을 수 없었다. 이와 같이 3~4일 계속된 후에 그쳤다.】

-인종실록 2권, 인종 1년 7월 2일 임술 9번째기사

제주도의 도깨비 굿 〈영감본풀이, 영감놀이〉

2024년 여름, 큰 인기를 끌었던 천만 영화 〈파묘〉에서 일본 귀신에게 빙의를 당한 봉길(남자무당)을 치유하고 꾀어내기 위해 병원에서 '도깨비 놀이'를 하는 장면이 있었습니다. 이 도깨비 놀이는 실존하는 굿의 일부인데, 이때 '도깨비'와 '영감'은 같은 말로 제주도에서 행해지는 영감놀이와 동일한 굿이라 볼 수 있습니다.[7]

제주도의 도깨비 신화는 육지의 도깨비들과 관념과 내용은 일치하지만, 도깨비가 신(神)으로서 기능하며 본풀이, 즉 신화로 전해지는 것이 특징입니다. 현재는 주로 핵가족 단위로 생활하기 때문에, 보통 조부모에게서 내려오던 도깨비 경험담의 전승이 끊긴 상황입니다. 그러나 제주도에서는 아직도 〈영감본풀이〉로써 도깨비에 대한 내력이 되풀이되고 있으며 현재까지 이어지고 있습니다.

〈영감본풀이(영감놀이)〉는 제주도에서 전승되는 굿으로, 심방(혹은 小巫)[8]은 '하얀색 종이탈'을 쓰고 굿을 진행하며 크게 풍어를 기원하는 굿과 병자를 치유하는 병굿에서 행합니다. 여기서 영감, 즉 도깨비는 어부에게 많은 물고기를 잡게 해줄 수 있는 선왕으로서의 성격도 있으나 반대로 여자를 밝히는 호색함으로 인간에게 빙의하여 병을 일으키는 질병신으로서의 신격체로 기능하기도 합니다.

이 영감놀이에서는 아주 재미있는 요소가 있는데, 종이탈을 쓰고 연극처럼 대사를 주고받으며 굿이 진행된다는 점입니다. 환자가 막내 영감신에 빙의되어 아프게 되면, 영감신의 여섯 형들을 모셔다가 잘 대접한 다음 영감신의 형들에게 막내 영감신을 데려가게 하여 환자의 병을 낫게 한다는 내용입니다.

[7] 극중에서는 봉길이 평범한 귀신이 아닌 일본 귀신에게 빙의 당했다는 차이점이 있으며, 극중 상황이 긴급했고 봉길이가 병상에 입원해 있기 때문에 실제 영감놀이에 비해 훨씬 간소화되고 핵심적인 요소만 따 와서 굿이 진행된 것으로 보인다. 의사와 환자들이 즐비해 있는 병원에서 꽹과리를 치며 풍악을 울릴 순 없으니 말이다.

[8] 제주도에서 무당을 달리 이르는 말이다.

현재 채록되고 있는 영감본풀이는 총 7편으로, 안사인본, 김만보본, 조술생본, 고맹선본, 김을봉본, 김옥자본등이 있습니다.[9] 여기서는 안사인본에서 구술되는 치병굿 중심의 영감본풀이를 예시로 줄거리를 간략히 요약해 보겠습니다. 영감놀이는 '말미 – 날과국섬김 – 연유닦음 군문열림(장구) – 신청궤(영감본풀이) – 영감놀이 – (배방선)'으로 짜여 있습니다.

옛날 옛적, 서울 먹자고을의 허정승(혹은 유정승)에게는 칠형제가 있었습니다. 첫째는 서울의 삼각산, 둘째는 함경도의 백두산, 셋째는 강원도의 금강산, 넷째는 충청도의 계룡산, 다섯째는 경상도의 태백산, 여섯째는 전라도의 지리산, 일곱째 막내 '영감'은 제주도의 한라산을 차지했지요.

여기서 막내아들 영감은 수수떡, 수수밥을 좋아하고 변소에 있는 흰 돼지 검은 돼지 좋아하고 시원한 간이나 더운 피를 좋아하고, 고기와 술을 굉장히 잘 마셨습니다. 춤도 잘추고 풍악을 즐기며 해녀와 과부를 비롯한 미녀를 좋아하는 호색한이었지요. 인간에게 빙의하여 병이 나도록 만들기도 했습니다. 이처럼 막내아들 영감은 춤도 잘 추고, 술도 잘 마시고, 놀기를 좋아하며 여자를 밝히니 '천하 오소리잡놈'[10]이라고 불리기도 하였습니다. 광대 신이기도 하며 축제 신쯤으로 여겨진 거지요.

영감놀이는 육지에 있는 여섯 명의 형을 청해 들여오면서 시작됩니다. 먼저 소미(소무, 小巫) 둘이 하얀색 종이탈인 영감 가면을 쓰고 횃불을 들고 바깥으로 멀리 나가서 대기하고, 수심방은 밖을 향해 영감을 부릅니다. 그러면 영감신으로 분장한 소미 둘이 횃불을 흔들며 굿판으로 들어오지요.

영감신들과 수심방은 대사를 주고받으며 굿을 전개합니다. 영감신들은 '한라산 구경 온 동생을 찾으러 왔다가 영감을 부르는 소리를 듣고 왔다'라고 말

[9] 여기서 'OOO본'이라는 이름은 심방의 이름을 딴 것이다. 예를 들어 '홍길동본'은 홍길동이라는 심방에 의해 구술된 버전이라는 뜻으로 이해하면 쉽다. 이때 조술생본과 김옥자본은 '당본풀이'로 구술 되었고, 나머지는 조상본풀이로 구술되었다.

[10] 오사리잡놈(오사리雜놈)은 제주도에서 온갖 못된 짓을 하는 행실이 불량한 남자를 욕할 때 쓰는 표현이다. 강원도 방언으로는 오사리잡놈이라고 표현하기도 한다.

하고, 이에 수심방은 이 집의 환자가 영감에 빙의되어 앓고 있어 영감신들을 부른 것이니, 영감을 데려가 달라고 요청합니다. 그러면 영감신들은 환자에게 빙의된 동생에게 환자와 가족이 불쌍하니 그만 나와서 함께 떠나자고 타이르지요. 그것을 보던 수심방이 영감이 좋아하는 음식을 묻고 상을 잘 차려 대접하고 즐겁게 논 뒤에 미리 준비한 작은 짚배에 여러 가지 음식을 싣고 떠나 보내는 것으로 굿이 마무리 됩니다.

한편 같은 〈영감본풀이〉라도 조술생본은 전개가 꽤 다른데, 조술생본은 이렇게 시작합니다. 서울 남대문 짐치백의 아들 3형제가 아주 불량하여 마을 처녀들을 겁탈하는 등 민심이 흉흉해지자 만주 드른들거리로 귀양을 가게 되었습니다. 3형제가 가난한 송영감 집에 들어가 돼지고기, 소주, 수수떡, 수수밥을 대접하면 부자가 되게 해주겠다고 꼬드기자 송영감이 그대로 하고, 정말로 거부가 되었습니다.

이웃에서 이를 보고 도깨비를 모셔 거부가 되었다고 수군거리자, 송영감은 이 소문을 불식시킬 요량으로 3형제에게 안동땅을 집 앞에 떼어다 주면 잘 대접하며 같이 살 것이고, 그렇지 못하면 내쫓겠다고 합니다. 3형제는 땅을 떼어다 놓지 못했지요.

그러자 송영감은 이 3형제가 도깨비임을 확신하고 4개로 토막내어 죽였으나, 도깨비가 12형제로 변해버렸습니다. 이 12형제가 무서워진 송영감은 백마를 잡아 집 주위에 피를 뿌리고 고기를 걸어 도깨비들이 들어오지 못하게 막았습니다.

송영감의 집으로 들어가지 못하게 된 12형제는 각각 흩어졌는데, 위로 3형제는 서양 각국, 다음 3형제는 일본, 또 그 다음 3형제는 서울로 가고 마지막 3형제는 제주로 들어왔지요. 제주로 들어온 3형제는 가지를 쳐 여러 집안의 일월조상, 여러 마을의 당신, 또 대장신으로 변했습니다.

먹을 것을 대접하고 위하자 거부로 만들어줬다는 많은 민간설화를 통해 도

깨비가 가진 재물신으로서의 성격을 재차 확인할 수 있습니다. 송영감에게 요구한 음식들도 도깨비들이 좋아하는 음식들이고, 어촌에서는 도깨비가 멸치떼를 몰고 온다고 믿었기 때문에 비교적 최근까지도 이 음식들을 차리고 굿을 하기도 했습니다. 이 재물신은 잘 모시기만 하면 순식간에 부자가 될 수 있지만, 실수로 대접이 소홀하면 집안이 일시에 망해버리니 어느 정도 부자가 되면 꾀를 내어 떼어 버려야 합니다.

집으로 찾아온 도깨비

앞서 나온 설명들을 읽으며 눈치 채신 독자분도 있으시겠지만, 무속이 강하게 남아 있는 제주도에서는 도깨비를 모시는 신당이 꽤 있을 만큼 중요하게 생각됩니다. 주로 어촌지역에서 도깨비를 신으로 모시는 영향도 있을 것이고, 육지와 분리되어 살아온 탓도 있겠지요. 그리고 자연물에 가깝다보니, 발전하지 못한 산골에 있을 것 같다는 선입견도 있습니다.

그렇다면 서울 같은 대도시에서는 도깨비를 찾아볼 수 없는 걸까요? 당연히, 그렇지 않습니다. 소소하지만 도시에 사는 분의 일화를 빌려 왔답니다. 아래는 도깨비와 함께 사는 제 지인 분의 이야기입니다. 술과 먹을 것, 장난을 좋아하는 도깨비의 특성이 그대로 드러나 있고, 도깨비 이야기가 과거에 있었던 이야기가 아니라 도시괴담의 성격으로 현재도 전승되고 있음을 확인할 수 있어 흥미롭습니다.

※※※

드디어 이 이야기를 세상 밖으로 꺼낼 수 있다니 참 다행입니다. 저희 집에는 잘 안 쓰는 창고방 하나가 있어요. 청소기나 생활용품, 악기나 피아노같이 지금은 안 쓰는 물건들을 보관하는 용도인데, 사실 이 방은 원래 제가 쓰던

방이었습니다. 그런데 왜 지금은 창고방이 되었냐면, 이 방을 쓰면서 자잘한 소란이 많이 일어났기 때문입니다.

제가 유치원에 다닐 적, 그 방에서 놀고먹고 피아노를 치다가 홀로 낮잠을 자면, 그렇게도 가위에 눌렸습니다. 사실 보통은 활기 넘치는 유치원생이 가위에 눌리는 경우는 잘 없지 않은가요? 하지만 제가 어렸을 적 그 방에서 생활하면서 얻은 기억은 '가위눌림', '한산함', '어떤 큰 존재가 있는 것 같은 느낌'밖에 없었습니다. 초등학생이 돼서는 그 방을 쓰기 싫어했고, 방을 바꾼 이후에도 그 방이 참 싫다며 자주 종알대었습니다.

그렇게 그 방은 청소기나 잘 안 쓰는 물건, 피아노와 빗자루 등을 보관하는 창고방이 되었습니다. 그런데 그 이후부터 이상하게도 그 창고 방에서 노크 소리나 어떤 남자가 아주 작게 소곤대는 소리가 들려왔습니다. 분명 사람 목소리인 것 같긴 한데 너무 작고 발음도 뭉개지고 웅얼거리는 느낌이라 무어라 말하는 건지 파악이 잘 안되었지만, 워낙 이런 일이 자주 발생했던지라 사춘기 때부터는 이런 소리가 들려와도 아예 신경을 안 쓰기 시작했습니다.

그러던 와중에 중학생이 될 무렵, 작은 변화가 생겼습니다. 병원에 다니셔야 하는 할머니를 집에 모시게 된 것이지요. 할머니께서는 제주도에서 반평생 사시다가 자식이 결혼하며 서울로 올라오신 분이었습니다.

할머니께서는 옛이야기도 많이 알고 계시고, 제주에서만 있었던 이야기들을 말씀해 주시기도 했습니다. 언제는 한번 쌍무지개가 크고 선명하게 뜬 날이 있었는데, "오늘 칠월 칠석이니 견우와 직녀가 만나는 날이라 무지개가 뜬 거다."라는 말씀도 해 주셨습니다. 사실 할머니께서는 서울에 올라와 사셨으면서도 거의 토착 제주 사투리만 사용하실 정도로 제주도 문화를 생활 깊숙이 간직하고 사는 분이셨지요. 저는 제주 사투리를 잘 이해하지 못하므로 할머니가 해주시는 말들을 반쯤만 이해할 수 있었지만, 그래도 할머니께서 들려주시는 작고 소소한 이야기들을 참 좋아했습니다.

그런데, 할머니께서 우리 집에 머무르는 와중에 또 그 안 쓰는 창고방에서 노크 소리가 들려왔고 할머니께서는 지금 들려오는 소리가 뭐냐고 물어보셨습니다. 저는 그동안 있었던 자초지종을 설명해 드렸지요.

할머니께서는 이 이야기를 듣고는 "영감옵서(영감님 오셨다)."라고 말하셨습니다. 그러고는 제주굿에서 볼 수 있는 도깨비 신 이야기와 도깨비 신당 이야기들을 짤막하게 들려주셨지요. 어렸을 적 사시던 동네에도 작은 도깨비 신당이 있었다는 것을 그때 알았습니다. 그 옛날 옛적 제주도에는 작은 도깨비 신당들을 흔히 볼 수 있었던 모양입니다. 그래서인지 저 창고방에서 들려오는 정체 모를 소리의 주인이 도깨비임을 단번에 확신하셨던 것 같습니다. 마치 할머니께서는 그 존재에 대해서 아주 잘 알고 있다는 듯 말씀하셨지요.

하지만 당시에 저는 '영감'이 도깨비를 지칭하는 표현인지 전혀 몰랐습니다. 당시 학생이었던 저는 큰 혼란에 빠졌습니다. '영감이 도대체 누구지? 설마 할아버지? 돌아가신 할아버지가 혼령으로 저 방에 와 계신다는 의미인가? 밥을 챙겨드려야 하나?'하고 말이지요. 나중에야 할머니의 이야기를 이해하고, 영감이 도깨비라는 것을 알게 되었을 때쯤, 저는 이런 생각을 했습니다. '도깨비면 먹을 거를 챙겨 넣어야 하지 않나? 민담 보니까 먹을 걸 좋아하던데?'

지금도 주기적으로 그 안 쓰는 창고방에서 노크 소리가 들려오곤 합니다. 주로 어두운 밤이나 새벽에만 그런 노크 소리가 들려오는데, 최근에는 아침 해가 떠오르는 순간까지도 노크 소리가 들렸습니다. 저는 잠귀가 무척 밝은 편이라 그런 노크 소리가 들리면 잠에서 바로 깨어나기에 그 부분이 몹시 신경 쓰였습니다. 차라리 노크보다 요구사항과 함께 직접 말을 걸어주는 것이 오히려 낫다고 생각할 정도로 말이지요.

이제는 그 안 쓰는 창고방에 노크 소리가 들리면 '또 오셨구나'라는 마음으로 창고방 안에 소주 한 잔을 두거나(물론 소주가 있을 때만) 떡이 있으면 떡

을 넣고, 하다못해 떡도 없으면 제가 먹던 과자를 밀어 넣기도 합니다. 문득 호기심이 생길 때는 도깨비님께 한번 서양 술 좀 맛보시라며 와인 한잔을 밀어 넣기도 했지요. 도깨비님이 좋아하셨을지는 잘 모르겠지만요.

그러면 얼마 안 가 노크 소리가 멈추고는 합니다. 참 특이한 일인데, 이렇게 창고방에 노크 소리가 들리고 음식을 방 안으로 밀어 넣으면 얼마 안 가 항상 좋은 일이 생겼습니다. 도깨비에 대해서 더 자세한 기록들을 수집하고 나서야 보이는 사실들이 있었는데, 창고방에 가끔 나타나는 그 도깨비는 주로 밤이나 새벽에만 노크를 하며, 나무로 된 창고방 문을 두들깁니다. 다른 것은 전혀 두들기지 않았지요. 도깨비의 기원이 '나무'와 '두두리'였던 것을 생각면 뭔가 일맥상통하게 맞아떨어지는 부분들이 있어 신기할 따름입니다. 저는 옛날 이야기에만 있는 줄 알았던 도깨비가 우리 집의 작은 방에도 살고 있다고 믿으며, 이를 일상의 위안으로 삼고 살아가고 있답니다.

괴담의 고정 게스트, 귀신

최근에도 귀신을 다룬 이야기가 여러 매체에서 많이 다루어지고 있지요. 괴담을 다루는 유튜브 채널부터 시작해서, 정규 방송 프로그램이나 웹툰, 괴담을 소재로 한 웹소실 등이 인기를 얻고 있습니다. 여름이 되면 납량특집이라고 하여 담력시험 프로그램을 방송하거나, 공포영화를 방영해주는 것이 유행을 타기도 하니, 귀신에 대한 인기가 참으로 대단하다고 할 수 있겠습니다.

이러한 괴담에 대한 관심은 최근에 와서 생겨난 풍조일까요? 아니면 아주 먼 옛날, 조상님들의 시대부터 쭉 이어져 온 것일까요? 정답은 후자입니다. 괴담과 야화(夜話)는 먼 옛날부터 이어져 온 문화가 맞습니다. 귀신을 다룬 고전 문학은 한데 정리하기 어려울 정도로 수가 많지요. 특히 조선 중기 임방

(任埅, 1640~1724)이 편찬한 야담집인 『천예록』의 경우 62화 중 귀신이나 초자연적인 현상에 대해서 다룬 이야기가 48화나 될 정도랍니다.

게다가 이러한 괴담은 사회 계층 간의 갈등이나 남녀 문제, 혹은 그 당시 사람들의 생활상에 관한 연구에도 참고할 정도로 당시 사람들의 일상과 밀접한 관련을 맺고 있습니다. 단순히 재미만을 포함한 이야기가 아니라, 정치를 풍자하는 내용이나 특정 계층을 비판하는 면도 있었다는 겁니다. 최근에도 범죄에 대한 솜방망이 처벌, 학교폭력 등을 비판하는 웹소설이나 드라마, 영화 등이 만들어지고 있는 것과 비슷한 결이라고 할 수 있을 것 같네요.

괴담에도 여러 종류가 있습니다. 억울한 죽음을 맞은 원귀를 다룬 이야기도 있고, 평온하게 죽었지만 미련이 남아 이승을 떠나지 못하는 귀신에 대해서도 자주 다루지요. 평온하게 죽은 귀신이 대부분 상류층의 인물로 묘사되는 것도, 그 당시의 시대상을 반영한 결과처럼 느껴지기도 합니다. 평온하게 죽은 귀신의 경우, 대부분 가택신이나 조상신의 성격을 보여줍니다. 자식들을 돌봐 주기 위해 이승에 남았거나, 후손들이 곤란한 일을 당했을 때 나타나 돕는 역할로 주로 그려지기 때문입니다.

반면 억울하게 죽은 귀신은 두 가지 성격으로 나뉩니다. 첫 번째는 자신의 억울함을 호소하고 도움을 요청하는 경우이고, 두 번째는 마구잡이로 사람을 해치는 악귀이지요. 전자의 경우엔 한을 풀어주면 성불을 하는 반면, 후자의 귀신들은 영웅적인 존재가 나타나 해치우는 식으로 이야기가 마무리됩니다.

이런 악귀들의 경우 사람을 홀리는 창귀, 사람을 물로 끌고 들어가는 수귀(물귀신), 역병을 옮기는 역귀 등으로 분류되기도 한답니다. 특히 혼인하지 않은 젊은이가 죽어 귀신이 되면 청춘영가(靑春靈駕)라고 부르고, 태어나지 못한 아이가 죽으면 태아령(胎兒靈)이라고 이름 붙이기도 하지요.

다만 사람이 억울하게 죽는다고 해서 모두 악귀가 되는 건 아니랍니다. 억울하게 죽었어도 자신이 처한 상황을 받아들이고 담담하게 차사의 인도에 따

라 저승으로 가는 경우도 많지요. 혹은 억울함을 토로하고 이승에 남으려고 하다가도, 넋을 달래주면 금세 마음을 고쳐먹기도 하고요.

무속에서는 사람이 죽으면 신이 되어 돌아와 인간을 돕는다고 생각합니다. 불사할머니나 대신할머니가 모셔지는 것과 연결이 되기도 하지요. 다만 죽은 사람이 무조건 신이 되지는 않습니다. 사람이 신이 되기 위해서는 죽은 혼령 개인이 얼마나 공덕을 쌓았느냐도 중요하지만, 후손의 수행 또한 굉장히 중요한 요건이 되기 때문이지요. 후손이 기도, 정신수양 등으로 업을 닦아 주지 않는다면 조상이 신이 되기까지 더 많은 시간이 소요되기 마련입니다.

후손이 하는 일을 쉽게 빗대어 설명하자면, 비포장도로를 포장도로로 바꾸는 일이라고 할 수 있습니다. 이 과정에서 업을 채 닦지 못한 조상은 공식적으로 '닦이지 않은 신'이라 하여 귀신의 경계에 머무르게 됩니다. 이렇게 닦이지 않은 분들은 후손의 꿈에 나올 때에도 검은 옷을 입은 모습으로 주로 그려집니다. 아직 업이 많아 몸이 깨끗하지 않다는 것을 옷으로 표현하는 것이지요. 이런 조상의 업을 후손이 잘 닦아 주게 되면, 어느 날 하얀 옷을 입은 모습으로 꿈에 나타나시게 됩니다. 이는 조상의 격이 높아져 신이 되셨다는 것을 상징하지요. 이처럼 모든 사람이 한을 품은 원귀나 악귀가 되지는 않습니다. 업이 닦이지 않아 신으로서의 힘이 없기 때문에, 후손에게 긍정적인 영향을 주지 못하고 그저 머물러 있기만 하시는 경우가 많기 때문이지요.

그렇다면 주로 어떤 사람이 악귀가 되느냐? 그건 살아생전 어떤 사람이었는지, 살아있을 때 어떤 행동을 하던 사람인지와 더 연관이 깊습니다. 사람에게는 관성과 버릇이라는 것이 있지요. 그런 버릇이 죽어서도 이어진다는 것입니다.

생전에 남을 도울 줄 알고, 다른 사람을 가엾게 여기며 살아가던 사람은 죽어서도 다른 귀신들을 가엾게 생각합니다. 자신이 떼를 쓰며 드러누우면 차사가 곤란해할 거라고 생각하기도 하지요. 하지만 살아생전 이기적이던 사람

은 죽어서도 이기적인 생각을 하게 되지요. '나만 죽을 수는 없으니 남도 불행해야 한다'며 다른 사람을 사고로 끌어들이기도 한답니다. 다만 이것이 죽어서 구천을 떠도는 귀신 모두가 악독하다는 뜻은 아닙니다. 의도적으로 사람을 해치는 귀신만 존재하는 것이 아니라, 한을 품었으니 내 이야기를 들어 달라고 요구하는 귀신 또한 존재하기 때문이지요. 사람이 가지각색 천차만별이듯, 귀신 또한 그런 사람과 닮아 여러 유형이 뒤섞여 존재한다고 볼 수 있겠지요.

유독 사고가 많이 난다거나, 사람이 많이 죽은 장소의 경우 단순히 지형 문제인 경우가 더 많기는 하지만, 지박령이 자리를 잡고 사람들을 괴롭히는 것일 가능성도 있습니다. 이런 경우 무속인은 이 장소에서 죽은 영혼의 넋을 건져 올리고는 합니다. 다른 말로 '넋을 달랜다'고도 하지요. 절에서도 매년 음력 9월 9일이 되면 제를 지내 이런 영혼들을 천도해 주기도 한답니다. 특히 울산에서는 음력 9월 9일 중구일 저녁이 되면, 억울하게 죽거나 죽은 날짜를 정확하게 모르는 조상을 모아 제사를 지냅니다. 망자 천도의 개념이라고 보시면 되겠습니다.

이 밖에도 길을 잃고 건물 옥상이나 지붕에 올라가 멍하니 시간을 보내는 귀신들도 있고, 자신이 죽었다는 걸 모르고 같은 일을 반복하는 귀신들도 있습니다. 자살한 귀신의 경우 그 충격이 지나치게 커서 그 자리에서 끊임없이 죽음을 반복하기도 하지요. 특히나 자살귀는 한이 깊어서 천도시키기가 어렵다고도 합니다. 게다가 끔찍한 모습으로 죽는 경우가 많다 보니 목격한 사람에게도 트라우마로 남는 경우도 더러 있답니다.

저도 어린 시절부터 이런 귀신을 자주 봐 왔습니다. 어디 틈새에 괴상한 모습으로 끼어 있는 귀신도 있었고, 계곡에 놀러 갔다가 익사한 귀신을 본 적도 있었지요. 눈보다 귀가 더 많이 트인 탓에, 막상 눈으로 본 경험은 그리 많지 않긴 하지만요. 자려고 누우면 귓가에서 낯선 사람의 목소리가 들린다거나,

외출을 나간 가족의 목소리가 집 안에서 들리는 식으로 귀신의 존재를 느끼는 경우가 훨씬 많았답니다.

그래도 남들에 비해서는 무서운 것들을 많이 보았다고 자부할 수 있습니다. 그리고 개중 가장 기억에 남는 건 딱 한 가지 경우입니다. 자신이 신과 동등한 능력을 가졌다고 말하는 남자가 한 명 있었습니다. 이전 챕터에서도 한 번 말씀드린 적 있는 사람이지요. 이 남자는 자신의 능력이 너무나도 고강하여, 토지신이나 군웅천왕 같은 하잘것없는 신은 자신의 앞에서 고개도 들지 못한다고 하는 사람이었죠. 그 사람은 스승이 없는 무속인이나, 귀신들림으로 고생하는 여자들을 찾아다니며 협박을 일삼았습니다. 자신을 떠받들면 큰 무속인이 될 수 있을 것이고, 자신을 무시한다면 망하게 될 거라고요.

그 남자는 어린 시절의 저에게도 한 번 찾아왔었습니다. 자신을 오라버니라고 부르며 섬기겠느냐고 묻기 위해서였죠. 당시 저는 한참 신병이 심해 귀신을 자주 보곤 했습니다. 고로 그 남자가 신이라고 부르며 데리고 다니는 것들의 정체를 볼 수 있었지요. 그건 악귀였습니다. 남자는 게슴츠레하게 풀린 눈으로 자신의 위대함에 대해서 말을 늘어놓았고, 그럴 때마다 그의 등 뒤에 매달린 악귀들이 낄낄거리며 웃어댔습니다. 자신들이 해준 감언이설을 철썩같이 믿고 자신을 신에 버금가는 남자라고 소개하는 그 인간이 웃겼던 거겠지요.

신을 사칭하던 그 남자는 결국 망했습니다. 하지만 그러기가 무섭게 바퀴벌레처럼 비슷한 사람들이 어디선가 또 자연 발생하더군요. 이런 인간들의 창궐은 정말 뿌리 뽑을 수가 없습니다. 신의 전지전능함과 특별함을 탐내는 인간들이 많은 탓이겠지요. 이 글을 읽고 계신 분들은 꼭 이런 부류의 사람에게 넘어가지 않게 조심하시길 바랍니다. 이런 사람들은 귀신을 쫓아 준단 핑계로 성 상납이나 막대한 금전을 요구하는 경우가 정말 많으니까요.

신수와 영물

보통 신수나 영물이라고 하면 가장 먼저 사방신이 떠오를 것입니다. 동쪽의 청룡, 서쪽의 백호, 남쪽의 주작, 북쪽의 현무. 어려서부터 드라마나 만화 등에서 자주 다뤄왔던 존재들이니만큼 가장 먼저 떠올리게 되는 듯합니다. 그 외에 다른 신수를 떠올려보라고 하면, 다음으로 많이 떠올리는 것이 해태입니다. 고궁에 놀러 가게 되었을 때 조각되어 있는 해태를 본 경험이 많기 때문이겠지요.

저는 어렸을 적에 이러한 신수들이 무슨 역할을 맡는지, 인간 형태의 신과 얼마나 다른 일을 맡게 되는지에 대해서 무척 궁금했습니다. 그도 그럴 것이, 장군신이나 재수신, 혹은 토지신이나 약사신과 다르게 호칭을 통해서 얻을 수 있는 정보가 없기 때문이었지요. 고민 끝에 나왔던 가설 중 가장 신빙성이 있다고 생각한 것은, 신의 전령이거나 탈것 역할을 하는 존재라는 것이었습니다.

하지만 신의 전령 역할을 하는 건 그 신의 부하인 또 다른 신이었고, 신수는 인간을 수호하는 신이었지요. 어릴 적 제 가설은 완전히 틀렸던 겁니다……. 현실은 참으로 잔인한 법이랍니다. 신수, 또는 영물이라고 부르는 동물들은 동물의 신입니다. 신이 된 인간이 존재하듯, 동물이 신이 된 경우지요.

이러한 영물의 근원은 십이천왕, 혹은 십이지(십이지신)라고 불리는 12가지 동물 띠장으로 볼 수 있습니다. 십이지는 기원전 중국과 티베트의 국경지에서 발전했다고 많이 설명되지만, 여러 나라에서 동 시간대에 십이지에 대한 기록이 많이 발견되었기 때문에 정작 십이지를 발명한 나라에 대해서는 아직도 의견이 분분합니다. 다만 정확한 것은 십이지의 개념이 기원전 200년 무렵 이미 생겨 있었다는 것이지요. 기원후 5세기에 중국에서 고구려로 전해져 발달한 사방신보다 훨씬 일찍이 만들어진 편입니다.

이러한 신수는 인간을 수호하는 수호신의 역할을 수행합니다. 이무기가 용

이 되면 돌아다니며 비를 내리는 신이 되거나, 용왕이 되는 것과 같은 이치인 셈입니다. 결국 신수 또한 신이기 때문에, 인간을 관리, 감독할 의무를 지는 것이지요.

그 외의 신수로는 봉황, 해태, 비휴, 기린 등을 들 수 있습니다. 봉황은 천자를 상징하는 상서로운 신수로, 왕이나 제후를 상징하는 용보다도 격이 높은 상상의 새입니다. 상장에 새겨져 있는 바로 그 새랍니다. 해치라고도 부르는 해태는 옳고 그름을 판단하는 신수인데, 광화문 앞에 세워진 석상이나 상표를 통해 사람들에게 친숙한 이미지를 가지고 있지요. 비휴는 재물을 가져다주는 용으로, 팔찌나 반지 등으로 재해석되기도 합니다. 기린은 동물원에서 보는 목이 긴 동물이 아니라, 외뿔이 달린 동양판 유니콘입니다. 종로에는 이 상서로운 기운을 상징하는 기린이 나타났다는 동네가 있는데요, 바로 서린동이지요. 이 신수들도 역시 인간의 안전이나 세상의 질서를 수호하는 영물들입니다.

조선왕조실록에 기록된 신수·영물에 대한 일화

● 황룡(黃龍)이 경기 교동현(喬桐縣) 수영(水營)의 우물 가운데 나타나다

수군 첨절제사(水軍僉節制使) 윤하(尹夏)가 보고하였다.

"수영(水營) 앞에 우물이 있는데, 선군(船軍) 등이 물을 긷고자 하여 우물가로 가니 **황색 대룡(黃色大龍)**이 우물에 가득차서 보였는데, 허리의 크기가 기둥과 같았습니다. 우물의 둘레가 12척 5촌이요, 길이가 2척 3촌이었습니다."

-태종실록 35권, 태종 18년 3월 13일 계해 1번째기사

● 경연에 나아가서 중국에 봉황새가 나타났다는 말에 대해 묻다

임금이 경연에 나아가서 묻기를,

"지금 듣건대, 봉황새가 중국에서 나왔다고 하니 사실인가."

하니, 탁신이 아뢰기를,

"위에 순(舜)과 문왕(文王) 같은 덕이 있어야만 봉황새가 와서 춤추는 것이온데, 지금 중국에서는 백성들이 편안히 잘 살 수 없으니, 비록 봉황새가 있더라도 상서(祥瑞)가 될 수 없사오며, 이제 그 말을 듣잡건대, 사람의 힘으로써 묶어 잡아 날아가지 못하게 하였다 하오니, 〈이것이〉 어찌 참 봉황새이겠습니까. 하물며 임금은 이른 아침과 깊은 밤에 공경하고 두려워하여 마땅히 민생(民生)의 즐거움과 근심을 생각할 것이며, 상서를 염두(念頭)에 두어서는 안 될 것입니다." 고 하였다.

-세종실록 2권, 세종 즉위년 12월 22일 정유 3번째기사

● 석강에서 《강목》을 강하다가 황룡이 나타난 것에 대해 묻다

석강(夕講)에 나아가 《강목(綱目)》을 강(講)하다가, 황룡(黃龍)이 나타났다는 데 이르러서 임금이 묻기를,

"황룡(黃龍)이 나타났다는 것은 과연 진실된 일이냐?"

하니, 시강관(侍講官) 이맹현(李孟賢)이 아뢰기를,

"만일 갈작(鶡雀)을 가리키어 신작(神雀)이라고 한다면 망령된 것이지만, 황룡은 실지로 나타난 것입니다." 하였다.

사신(史臣)이 논평하기를, "선제(宣帝) 때에 봉황(鳳凰)·감로(甘露)·황룡(黃龍)·신작(神雀)은 사기에서 계속하여 기록되었고 이로 인하여 원호(元號)를 개정하고 죄수를 사면(赦免)하기에 이르렀다. 선유(先儒) 호인(胡寅)은, '선제(宣帝)는 스스로 그 정사가 잘된 것으로 기뻐하였으며, 신하도 그러한 미의(微意)를 엿보고 다투어 상서를 말하여서 과장시켰고 선제(宣帝)도 또한 이로써 스스로를 속인 것이라.' 했다. 이 논란은 바로 그 실정(失政)을 꼬집은 것이다. 이제 이맹현(李孟賢)이 황룡이

실지로 나타났다고 한 것은 매우 실수한 대답이다."

-성종실록 44권, 성종 5년 윤6월 7일 경인 4번째기사

● 삼공과 야대 때의 문제를 의논하다

옛말에 '상서가 많으면 그 나라가 위태로와지고 재변이 많으면 그 나라가 번창한다.' 하였습니다. 상서로움을 믿고 방종하여 제 마음대로 하기 때문에 위태로와지는 것이며, 재변을 두려워하여 수성하기 때문에 번창하는 것입니다. **한 무제(漢武帝) 때 감로(甘露)와 황룡(黃龍)과 신작(神雀)이 나타나 연호(年號)로 쓰기까지 하였지만 온 천하가 텅 비어 아무 것도 남게 되지 않았으니, 상서는 이와 같이 믿을 수 없는 것입니다.**

-중종실록 92권, 중종 34년 10월 24일 무자 4번째기사

이번 챕터에서는 인간과 신을 제외한 존재들에 대해서 알아보았습니다. 사실 이 챕터를 가장 기대한 독자님들도 있으실 거라고 생각하는데, 어떠셨나요? 충분히 흥미가 생기는 챕터이셨을까요? 이번 챕터를 마지막으로 무속에 대해 설명하는 내용은 끝이 났습니다. 이후로 이어질 내용은 지금까지 배운 내용을 토대로 세계관을 구축하고, 주인공을 만들어내며, 서사를 창작하는 법이지요. 어찌 보면 『창작자를 위한 무속 가이드』의 메인 파트라고 볼 수도 있겠네요.

글을 쓰기 위한 준비

　잘 짜인 이야기를 만들기 위해서는 많은 밑준비가 필요하지요.
　『창작자를 위한 무속 가이드』라는 제목에 걸맞게, 이번 파트에서는 앞서 읽었던 내용을 활용해 작품을 만드는 법에 대해서 배워 볼까 합니다.
　단순히 '동양풍의 이야기를 만드는 것'에서 그치지 않고, 전업 작가로서 그간 글을 써 오며 활용했던 팁과 기술에 대해서도 서술해드릴 예정이니, 부디 창작자 분들께 많은 도움이 되었으면 좋겠습니다.

PART 2

무당이자 웹소설 작가, '밀리'의 스토리텔링 비법

주인공을 만드는 방법
주인공을 위한 세계
매력적인 서사 만들기
이목을 끄는 스킬

읽히고 팔리는 글쓰기

주인공과 서사를 만드는 방법

주인공을 만드는 방법

글을 쓸 때 가장 중요한 것이 무어냐, 묻는다면 저는 대체로 '독자들이 몰입하기 쉬운 주인공'을 꼽습니다. 특히 개중에서도 가장 임팩트가 있는 건 주인공이 주는 첫인상이지요. 사람도 만난 지 3초 정도면 첫인상이 정해진다고 합니다. 대화를 나누기도 전, 눈을 맞추고 고개를 까닥일 즈음에 이미 상대방에 대한 평가가 끝이 나는 경우가 태반이라는 거지요.

캐릭터와 독자 사이의 첫인상이 정해지는 시간도 마찬가지입니다. 처음 글을 시작한 후 주인공에 대한 묘사가 흘러나오고, 주인공이 첫 대사를 뱉으면 그때 첫인상이 이미 정해지는 거지요. 그래서 주인공이 내뱉는 첫 대사, 1화의 첫 문장은 아주 중요합니다.

주인공의 배경 지식을 파악하기 쉬운 첫 문장, 그리고 주인공의 성격을 알게 해주는 대사 한 마디. 이 두 가지로 주인공의 매력을 독자에게 어필할 수 있다면, 1화에서 캐릭터가 할 일은 끝이 난 거나 마찬가지입니다. 나머지는 독자들에게 흥미진진함을 주는 떡밥과 약간의 세계관 설명이 전부이지요. 그렇다면 이러한 주인공의 아이덴티티를 만들기 위해서는 어떠한 과정이 필요할까요?

작가인 '나'는 어떤 사람일까?

캐릭터를 만들기에 앞서, 작가 스스로에 대한 파악이 아주 중요합니다. 왜냐하면 작가의 성향과 정반대되는 캐릭터를 구축하는 데에는 많은 수고가 필요하기 때문이지요.

외향적인 사람은 내성적인 사람을 이해하기 어려워합니다. 사람 많은 곳을 기피하고, 혼자 있기를 좋아하는 사람들을 보면 '외롭지는 않나?', '심심하지 않나?' 같은 질문을 본능적으로 떠올리게 되지요. 그 반대로 내향인이 외향인과 마주하게 되면 '저렇게 사람을 많이 만나고 다니면 안 피곤할까?', '기 빨린다. 이제 슬슬 조용한 곳에서 쉬고 싶은데.' 같은 생각을 하게 되지요. 내향인 또한 외향인을 이해하지 못하기는 마찬가지라는 것입니다.

주인공과 작가 사이도 마찬가지입니다. 상성이 맞지 않으면 글을 쓸 때 난항을 겪게 되지요. 주인공과 작가는 앞으로 적으면 100화, 길면 수백 화에 달하는 내용을 함께해야 하는 사이입니다. 심지어 비즈니스적인 관계라기엔 지나치게 친밀한 사이를 유지해야 하지요. 주인공은 작가에게 자신의 사생활을 모두 까발려야 하며, 작가는 주인공에게 자신의 지능적인 한계와 도덕관념을 가감 없이 오픈해야 한답니다. 볼 꼴 못 볼 꼴을 다 보여주어야 하는 사이라는 거지요.

그런데 주인공과 작가가 서로를 이해하기 어렵다면 어떤 상황이 벌어지게 될까요? 작가는 주인공의 심리를 서술하기 어렵고, 주인공은 작가가 깔아 둔 판에 어우러들지 못해 이질적인 느낌을 주게 될 겁니다. 마치 영웅을 위해 만들어진 정의구현 서사 위에 마왕을 앉혀 놓은 것처럼, 삐거덕거리는 느낌이 날지도 모릅니다. 이런 상황을 방지하기 위해서, 작가는 자신의 성향을 파악할 필요가 있습니다. 작가 본인이 정의심이 불타는 편인지, 아니면 냉소적이고 현실적인 타입인지. 매사를 귀찮아하고 방에 콕 박혀 있기를 좋아하는 사람인지, 아니면 밖에 나가 적극적으로 사람을 만나야 스트레스가 풀리는 타

입인지. 달콤한 것을 좋아하고 디저트를 즐기는 사람인지, 아니면 단 것이라면 질색하기 때문에 씁쓰름한 차와 커피를 입에 달고 사는 사람인지에 대해서 말이지요. 얼핏 보면 굉장히 사소해 보이는 것이지만, 이러한 것들은 자잘한 서술의 완성도에 상당한 영향을 끼치게 되지요.

예를 들어, 작가는 단 것을 좋아하지 않는 사람이라고 가정해 봅시다. 그런데 주인공이 단 것을 좋아하는 어린애 입맛 설정이라면 어떨까요? 단 것을 먹고 행복해하는 주인공의 심경을 서술해야 하는 상황이 왔을 때, 작가는 무척 난항을 겪게 되겠지요? 그러니 주인공의 성격과 호불호는 작가 본인의 것을 참고하여 만드는 것이 가장 좋답니다. 내가 익숙하게 생각하고 좋아하는 것들에 대해서 글을 쓸 때, 작가 본인의 행복도도 가장 높을 테니까요.

내가 몰입하기 쉬운 주인공은 어떤 주인공일까?

다만 이렇게 작가인 '나'를 따서 캐릭터의 뼈대를 세웠을 때, 문제가 되는 점이 하나 있습니다. 바로 모든 인간이 자신을 100% 사랑하지는 못한다는 것이지요.

누구나가 자기 자신에게 어느 정도 불만을 품고 살아갑니다. 지나치게 남의 눈치를 본다든가, 아니면 열심히 공부해도 원하는 만큼 성적을 낼 수 없었다든가 하는 일을 겪기 때문이지요. 어쩌면 사람에게 많이 데여 상처를 입은 스스로를 보며 답답하다고 느끼는 사람도 있을 수 있습니다. 이 경우, 마음에 들지 않는 부분을 과감하게 잘라내 버려도 좋습니다. 아니면 '과거에는 이렇게 답답한 캐릭터였지만, 지금은 변하려고 한다'라는 설정을 넣어서 서사를 쌓는 것도 멋진 방법이 되겠지요.

이러한 '싫어하는 면모'를 잘 다룰 경우, 주인공의 과거사가 뚝딱 완성되기

도 합니다. 외모 콤플렉스를 예시로 들어봅시다. '나는 아무리 노력하고 꾸며도 타고나길 예쁘고 잘생긴 애들은 따라잡을 수가 없어'라고 생각해왔다면, 그 콤플렉스를 뒤집어 버리는 겁니다. '예전엔 외모 콤플렉스를 가지고 있었지만, 자라면서 눈에 띄게 예뻐졌다', '꾸밀 줄 몰라서 평범해 보였지만, 사실은 빼어난 외모를 가지고 있었다' 같은 식으로 말이지요.

스스로가 가진 결핍이나 욕망을 어느 정도 인정했을 때, 주인공의 방향성이 완성되는 경우가 더러 있습니다. 저의 경우에도 '귀신을 보는 체질이지만, 사실 겁이 많다'라는 콤플렉스를 이용해 작품을 쓴 적도 있답니다.

장르를 부여해 보자

주인공의 베이스가 완성되었다면, 한 가지 과제가 생깁니다. 과연 이 주인공을 어떤 장르 속에 집어넣을 것이냐는 것이지요. 무서운 걸 보면 졸도해버리는 주인공을 고어 영화 속에 집어넣으면 스토리가 진전되지 않을 것이고, 웃음기 한 점 없는 진지한 주인공을 개그물 속에 집어넣을 수는 없는 노릇이지요. 물론 이러한 설정도 쓰는 작가에 따라 재미있고 흥미진진한 소설이 될 수는 있겠지만, 그러기 위해서는 작가 개인이 많이 고생할 가능성이 큽니다. 그러니 아직 경험치가 많이 쌓이지 않은 분이라면, 스스로를 위해 조금은 타협해 주는 것도 중요하답니다.

지금까지 완성된 주인공이 만약 '정의감은 있지만 몸이 약해서 나서지 못하는 게 콤플렉스'라면, 이 주인공은 어떤 장르에 들어가는 게 가장 좋을까요? 제 생각엔, 판타지나 무협 장르를 배경으로 살아가기에 아주 제격일 것 같습니다. 육체의 한계를 뛰어넘어 강해지는 법을 다루는 장르이니까요. 이러한 주인공이 콤플렉스를 극복할 배경을 만들기에 충분하지요.

혹은, 위에서 말했던 '무서운 걸 싫어하는 무당' 주인공이 태어났을 경우엔 어떤 장르가 어울릴까요? 이 경우엔, 코믹함을 가미한다면 어떠한 장르를 쓰든 어울릴 거라고 생각합니다. 판타지 장르라면 가서 무서운 걸 싫어해서 담력 스테이터스에 몰빵을 하는 엉뚱한 캐릭터를 생성해 내도 재미있겠지요. 아니면 귀신을 쫓아 주는 능력을 가진 부주인공을 만나 연애를 하는 로맨스 장르도 괜찮을 겁니다. 이렇듯 장르를 정하고 나면, 그 캐릭터의 지향점이 정해집니다. 이 캐릭터를 한 마디로 규정할 수 있는 문장이 생성되죠.

'이 캐릭터는 정의롭지만 몸이 약했기 때문에, 스킬작에 목숨을 걸었다', '이 캐릭터는 귀신을 싫어하는데 귀신을 본다. 그래서 귀신을 쫓아 줄 수 있는 서브 주인공에게 의지한다' 같은 식으로요. 이 정도가 되면, 사실상 주인공의 성격이 거의 다 정해진 것이나 다름없지요.

이 캐릭터의 매력 포인트는 어디에 있을까?

이제 여기서 추가할 요소는 두 가지입니다. 바로 매력과 능력이지요. 사실 캐릭터에게 매력을 추가하는 과정이 가장 어렵다고 볼 수 있습니다. 왜냐하면 이 단계에서는 작가 개인의 취향과 대중의 취향이 겹치는 지점을 찾아야 하기 때문이지요.

상업 소설 작가로 살아남기 위해서는 내 안의 메이저 요소를 발굴해내는 것이 가장 중요합니다. 내가 쓰기 편하면서, 대중들에게도 사랑받을 수 있는 그 작은 교집합을 찾아내야 한다는 거지요. 내가 사랑하기 힘들면 글을 쓰기 어렵지만, 대중이 사랑하기 어려운 작품은 상업성이 없습니다. 참 잔인한 현실이지요. 대중은 공감하기 쉬운 주인공을 좋아합니다. 주인공을 이해하는 데 많은 시간을 소모하려고 하는 독자층이 적다는 거지요. 이러한 취향은 웹

소설 시장이 가진 특징 때문에 생겨났습니다. 종이책으로 출판되던 시절에 비해 소설에 온전히 집중하기 어려운 환경이 조성되어 있기 때문이지요.

스마트폰은 하나의 기능만 가지고 있지 않습니다. 우리는 스마트폰을 가지고 SNS도 할 수 있고, 통화도 할 수 있으며, 문득 생각난 것을 검색하거나 음악을 들을 수도 있습니다. 그렇다는 건, 사람들이 웹소설을 읽을 때 이러한 기능을 모두 같이 사용하게 될 가능성이 크다는 겁니다.

사람들은 웹소설을 읽다가 메시지가 오면 답장을 합니다. 만일 노래가 마음에 들지 않으면 음악 앱에 들어가 노래를 다시 고르고, 생각나는 게 있으면 검색 플랫폼도 이용하지요. 소설에 진득하게 집중하는 독자가 적다는 겁니다. 집중하기 어렵다는 건, 경쟁 상대가 많다는 말과 동일합니다. 웹소설은 그런 경쟁에서 이기기 위해 여러 가지 작업을 하면서 읽어도 쉽게 소화가 될 만한 내용으로 발전해 왔지요. 소위 말하는 '장르 도식'이 생겨난 이유도 같은 이유랍니다. 주부가 정신없이 집안일하면서 봐도 이해하기 쉽게끔 비슷한 스토리로 짜여 있는 아침드라마와 비슷하지요.

그렇다면 어떤 주인공이 이해하기 쉬운 주인공일까요? 주변에서 흔하게 보거나, 거울 속에서 보았을 법한 주인공이 필요합니다. 살아가면서 한 번쯤 보았을 법한 요소가 캐릭터 속에 잘 녹아들어 있어야 한다는 거지요.

주인공은 이렇듯 익숙한 요소를 가지고 친근하게 독자에게 다가가야 합니다. '니 혹시 쳇바퀴 돌아가듯 반복되는 하루에 지루함을 느껴본 적 있어?', '너 혹시 평범한 스스로를 재미없다고 생각한 적 없어?', '너 혹시 부자가 되고 싶다고 생각한 적 있어?' 이런 식으로 말이지요.

대다수의 작가들은 이러한 익숙한 요소를, 주인공이 가진 '욕망'을 통해 표현합니다. 부자가 되고 싶다거나, 별다른 노력 없이 갑자기 특별해지고 싶다든가 하는 평범한 욕망을 주인공에게 부여하는 것이지요. 작가가 가진 욕망이나 생각 중 가장 흔하디흔한 것을 골라서 쥐어 주는 것으로, 독자와 주인공

사이의 연결고리를 만드는 겁니다.

하지만 주인공이 너무 친근하게만 느껴진다면, 그것 또한 매력이 되지 못합니다. 특별한 요소가 있어야 하지요. 흔히 말하는 반전 요소도 그런 특징이 될 수 있습니다. 조용하고 차분해 보이기만 하던 주인공이, 사실은 귀여운 물건을 모으는 취미가 있었다든가 하는 식으로요. 반전이 없어도 괜찮습니다. 착하고 정의로운 주인공을 바라신다면, 일관되게 정의롭기만 한 주인공을 만들어 주셔도 괜찮습니다. 대신 이 경우 대중들이 주인공을 보고 답답해할 수 있습니다. 왜냐하면 손해를 봐 가면서 남을 돕고자 하는 사람은 그리 많지 않기 때문이에요.

당장 내 수중에 만 원밖에 없다고 가정해 봅시다. 이때 망설임 없이 지나가는 노숙인에게 그 만 원을 양보할 수 있는 사람이 얼마나 될까요? 어떤 사람은 노숙인을 보며 '정말 노숙인이 맞을까, 사기꾼이 아닐까?' 같은 생각을 할 수도 있습니다. 또 다른 사람은 '나 먹고 살기도 바쁜데, 왜 남을 도와야 하지?'라는 생각을 하게 될 수도 있어요.

하지만 독자들이 의구심을 갖는다는 건 좋은 겁니다. 이 점이 해소되었을 때 그게 바로 캐릭터의 서사와 매력으로 작용되는 경우가 많기 때문이지요.

'왜 주인공이 착하고 정의로운가요?'
'착하고 정의로운 캐릭터에게 구원받은 과거가 있기 때문에. 착하고 정의로운 그 사람을 동경하게 되었거든요.'
……
'왜 착하고 정의로운 캐릭터에게 구원받았나요?'
'암울한 과거사가 있기 때문이에요.'

이런 식으로 독자와 하나씩 문답을 이어가는 거지요. 그렇게 되면 독자들은 궁금증이 생기고 해소되는 과정을 반복하며 주인공이 가진 매력을 자신만의 방법으로 해석하게 됩니다. 그리고 이렇게 쌓이고 이해받은 서사는, 독자와 주인공 사이의 거리를 좁혀 주게 된답니다.

만들어진 주인공에게는 어떤 능력이 어울릴까?

이렇게 캐릭터에게 서사가 부여되었다면, 마지막 하이라이트가 남았습니다. 주인공에게 특별함을 불어넣는 단계이지요. 그런데 이 단계는 의외로 아주 간단합니다. 지금까지 쌓아 온 서사를 보고, 주인공의 욕망을 충족시키는 데 필요한 능력을 만들어내기만 하면 되거든요. 게다가 이 작법서는 신화와 무속을 기반으로 하고 있습니다. 그렇다면 가장 간단한 방식이 생겨나지요.

아름다운 얼굴을 가지고 싶은 주인공이라면 '미의 신'과 계약을 시킬 수 있습니다. 미의 신을 받았다거나, '사실 미의 신이 인간계에 숨어 살 때 낳았던 자식의 후손이다'라는 설정을 넣을 수 있겠지요. 이 경우 주인공이 아름다움을 추구하는 이유를 간단하게 설명할 수도 있겠습니다. '미의 신이 낳은 후손인데, 아름다움을 추구하는 건 당연하다' 같은 식으로요. 아니면 코믹한 요소를 추가할 수도 있겠습니다

> 미의 신이 제 후손의 얼굴을 보고 놀라서 달려왔다.
> 대체 내 후손이 누구랑 결혼했기에 이런 얼굴이 태어난 거냐.
> 나는 용납할 수 없다. 내 피를 이은 후손은 모두 아름다워야 한다!'

이렇게 주장하며 득달같이 하늘에서 내려와 후손을 돕기 시작했다고 해도 재미있겠지요. 부자가 되고 싶은 캐릭터의 경우, 대단한 사업가가 신이 되어 찾아왔다는 설정을 넣을 수도 있습니다. 착하고 정의로운 캐릭터를 본 장군신이 감동을 받아 주인공을 지켜 준다든가, 아니면 비급을 전수해 줄 수도 있겠지요.

이런 식으로 주인공의 욕망을 실현시켜 줄 능력까지 생겼다면, 우리는 다음 차례로 넘어갈 준비가 되었습니다. 바로 주인공이 욕망을 실현할 세계관을 구축할 때가 된 것입니다.

주인공을 위한 세계

　세상은 '나'를 위해 돌아가지 않습니다. 다른 모든 사람과 공존하기 위해 존재할 뿐, 한 사람만을 위해 세상이 만들어지는 경우는 절대 없지요. 하지만 소설 속 세상에서는 그게 성립합니다. 주인공 한 사람만을 위한 세계가 존재해야 한다는 것이지요. 나아가 세계는 주인공을 필요로 해야 합니다. 주인공도 평범한 캐릭터가 아닌 진정한 '주인공'이 되기 위해서는 자신이 중심이 될 세계가 필요하지요. 세계와 주인공은 공생 관계가 되어 서사를 이끌어나가게 된답니다.

　그리고 이러한 공생 관계는 먼 옛날, 교과서에나 나올 법한 영웅 신화와도 닮아 있습니다. 그럼 웹소설 스토리텔링을 위해 왜 저 멀리 영웅신화까지 올라가는지, 그리고 독자들의 눈길을 사로잡을 주인공의 특별함을 어떻게 설정하는지 살펴보겠습니다.

조셉 캠벨과 원질신화론

잠시, 조금 어려운 이야기를 해보겠습니다. 조셉 캠벨(Joseph Campbell)은 미국의 신화학자이자 문헌학자로, 신화와 인간의 내면 세계를 연구한 사람입니다. 그는 대표 저서 『천의 얼굴을 가진 영웅(The Hero with a Thousand Faces)』(1949)에서 전 세계의 신화를 분석하고, 그 모든 신화가 공통적인 패턴을 따라간다는 사실을 밝혀냈습니다. 이 공통 패턴이 바로 12단계로 구성된 원질신화(Monomyth), 즉 영웅의 여정이에요.

이 과정은 전 세계의 거의 모든 영웅 이야기에서 찾아볼 수 있습니다. 영웅은 처음엔 평범한 사람이지만, 무언가 특별한 임무를 맡고, 모험을 떠나며 여러 가지 어려움을 겪다가, 마지막에는 세상을 구하거나 문제를 해결하고 성장하는 거지요.

〈유충렬전〉이나 〈주몽〉같은 영웅 서사를 떠올려 봅시다. 주인공은 특별한 존재(신, 혹은 신에 필적하는 존재)에게 선택받았기 때문에 서사의 중심에 서게 됩니다. 최근 재차 인기를 얻고 있는 판타지 장르에서도, 이런 서사의 선택을 받은 주인공이 흔하게 등장하지요. 밀리언 페이지, 밀리언 셀러 등을 달성한 소설에서 모두 관찰해볼 수 있는 특징이기도 합니다. 특히 주인공이 특정 신의 화신이라거나, 신의 환생이었거나, 혹은 특별한 능력을 가지고 환생하거나 회귀하는 경우가 많은 것도, 주인공에게 이러한 '특별함'을 부여하기 위해서랍니다.

우리는 이 원질신화론을 우리나라의 무속신화에도 적용해 볼 수 있겠습니다. 이 책을 시작하며 소개한 바리공주 신화를 생각해 볼까요? 바리공주도 평범한 세계에서 시작합니다. 그녀는 왕의 딸로 태어났지만, 일곱째 딸이라서 부모에게 버려집니다. 이게 바로 첫 번째 단계인 평범한 삶에서 모험의 시작이에요. 그 후, 부모님이 병에 걸리자 바리공주는 특별한 임무를 받아들여 약수를 구하러 서천 서역국으로 떠나요. 이것이 모험의 부름에 해당해요.

모험을 떠난 바리공주는 여러 시련을 겪습니다. 강을 건너고, 여러 신령의 도움을 받으며 약수를 얻기 위해 큰 희생을 치르죠. 이 부분이 캠벨의 여정에서 어려운 시련과 같아요. 마지막으로 바리공주는 약수를 구해 부모님을 살리고, 자신의 임무를 완수해요. 결국 보물을 얻고 원래 세계로 돌아오는 과정이죠. 해당 내용을 표로 정리해 보았습니다.

▼바리공주 신화에 적용된 원질신화론

	영웅신화(12단계)	바리공주 신화	최근 한국 웹소설 트렌드
1. 평범한 세계	평범한 세계에서 시작	바리공주는 왕과 왕비의 일곱째 딸로 태어나지만, 부모에게 버려짐	주인공은 일상에서 시작하거나, 회귀/차원 이동을 통해 새로운 세계로 진입하는 평범한 사람
2. 모험의 부름	모험에 대한 부름을 받음	부모가 병에 걸리고 약수로만 치료할 수 있다는 소식을 듣게 됨	특별한 능력(게임 시스템, 전생의 기억 등)을 얻게 되어 새로운 세계나 상황에 부름을 받음
3. 부름의 거부	처음에 모험을 거부하거나 두려워함	자발적으로 약수를 구하러 떠나기로 결심	대부분의 주인공은 부름을 거부하지 않고, 기회를 적극적으로 받아들여 성장
4. 멘토와의 만남	멘토나 조력자를 만나 도움을 받음	여정 중 비리공덕 할아범과 할멈의 도움을 받으며, 바리공주는 시련을 극복할 방법을 알게 됨	시스템, AI 가이드, 동료 등 특별한 조력자의 도움을 받아 문제를 해결
5. 첫 번째 관문 통과	새로운 세계로 들어가기 위한 첫 번째 시련을 겪음	서천 서역국으로 가기 위한 고난을 겪고, 시련을 마주하며 여정을 시작	첫 던전 클리어, 첫 보스전 등 중요한 첫 시험을 통해 자신의 능력을 입증하거나 성장
6. 동맹, 적, 시험	새로운 세계에서 동맹을 맺고, 적과 싸우며, 여러 시험을 통과	여정 중 다양한 시험을 겪으며, 약수를 지키는 존재와의 대결 등 중요한 시험을 치름	적과의 대결, 레벨업, 동료와의 협력 등을 통해 점점 더 큰 시련을 극복해 나가며 성장
7. 가장 깊은 동굴로 진입	가장 큰 위기와 직면	바리공주는 서천 서역국에 도착하여 약수를 얻기 위한 가장 큰 시련과 마주함	결정적인 위기 상황에 직면하며, 이를 통해 자신의 한계를 시험받고 극복해야 함

8. 시련과 승리	큰 시련을 극복하고 승리를 거둠	약수를 성공적으로 얻어 부모를 구할 수 있는 힘을 얻게 됨	시련을 극복하고, 중요한 보상(능력, 아이템, 권력 등)을 얻게 됨
9. 보물 획득	시련을 극복한 후 중요한 보물이나 능력을 얻게 됨	약수를 얻은 바리공주는 부모를 살릴 수 있는 힘을 가지고 돌아옴	퀘스트 완료 후 강력한 보상(아이템, 레벨업, 새로운 능력)을 얻고 더 강해짐
10. 귀환의 길	원래 세계로 돌아가는 여정 시작	약수를 가지고 다시 집으로 돌아온 바리공주는 부모의 생명을 구하기 위해 여정을 마무리	처음 세계로 돌아오지 않거나, 더 큰 모험을 이어가며 다음 단계로 나아가는 경우가 많음
11. 부활	마지막으로 큰 위기에서 부활하거나 재탄생	부모를 살리고, 자신 또한 무조신으로 자리 잡음	위기를 극복한 후 더 강력한 존재로 재탄생하거나, 초월적 힘을 얻음
12. 엘릭서와 귀환	새롭게 얻은 능력이나 지혜를 가지고 원래 세계로 돌아와 공동체에 변화를 일으킴	그 공로로 저승사자로서 망자를 천도하는 모든 무당들의 조상인 '무조신'이 됨	새로운 능력으로 세계를 변화시키거나, 자신의 성장을 이루고 이를 통해 다음 목표를 향해 나아감

이게 바로 웹소설의 스토리텔링을 이해하는 데에 영웅신화가 도움이 되는 이유입니다. 문학 비평가 노스롭 프라이(Northrop Frye)[1] 의 이론에 따라 보아도, 우리가 읽는 현대 소설이나 웹소설도 사실은 고대 신화의 구조와 패턴을 답습하고 있다고 볼 수 있어요. 그는 문학이 단순히 새로운 이야기를 만들어내는 것이 아니라, 고대 신화에서부터 이어져 내려오는 보편적인 이야기들을 반복하고 변형한다고 주장했지요.

프라이는 문학의 기초가 되는 구조를 신화적 원형(archetype)이라고 설명했는데, 이는 인간이 오래전부터 이야기해 왔던 신화 속에서 등장하는 패턴이나 상징들을 현대 문학에서도 찾아볼 수 있다는 뜻입니다. 한마디로, 현재의 우리가 읽는 소설도 본질적으로는 고대 신화와 같은 이야기를 다루고 있다는 것이죠.

[1] 캐나다의 문학 비평가이자 이론가로, 문학과 신화를 연구하며 문학 비평에 큰 영향을 끼친 인물. 1912년에 태어나 1991년에 문학 작품을 신화적이고 구조적으로 분석하는 문학 원형 비평의 창시자로 알려져 있다.

프라이의 이론대로라면, 이 모든 이야기들이 고대 신화에서 반복되어온 패턴을 그대로 따르고 있다는 거예요. 우리가 읽는 웹소설은 사실 새로운 이야기가 아니라, 신화적 원형을 변형한 또 다른 형태의 신화일 뿐입니다. 영웅이 시련을 극복하고 성장하는 구조는 시간과 문화를 초월해 인간의 경험을 반영하고 있으며, 현대 소설이나 웹소설도 이 패턴을 그대로 이어받고 있어요. 결국, 프라이는 우리가 신화를 더 이상 읽지 않더라도, 현대 소설과 웹소설을 통해 신화의 틀을 계속 답습하고 있다는 것을 강조하고 있는 셈입니다.

주인공은 쓸모를 요구받아야 한다

한국은 상당한 경쟁 사회입니다. 누구나가 일을 하고 있고, 게으름을 죄악처럼 여기는 경향이 심하기도 합니다. 휴식을 즐기고 있으면 팔자 좋다는 소리를 듣거나 게으르다며 질책받기 일쑤이고, 휴가를 낼 때엔 눈총을 받기까지 합니다. 참으로 피곤한 사회가 아닐 수 없지요.

이러한 한국인들에게 사랑받기 위해서는 웹소설의 주인공도 일을 해야 합니다. 만일 주인공이 "나는 게으르게 늘어져서 빈둥빈둥 노는 게 가장 좋다."라고 말할지언정, 실제의 그는 일의 지옥에 빠져 "나는 게으른 게 좋은데, 세상이 나를 자꾸만 움직이게 한다. 억울하다!"라고 외치면서 허우적거려야만 하죠. 게으른 주인공은 과로의 화신인 한국인들에게서 인기를 얻기 어렵기 때문입니다.

그렇다면 어떤 방식으로 주인공에게 일을 시켜야 하느냐? 신과 계약한 인간에게 달성 과제를 부여하는 건 어렵지 않습니다. '계약 때문에 어쩔 수 없이 일해야 한다'라는 좋은 장치가 있기 때문이지요. 미의 신에게 선택받은 주인공이라면, 그녀의 선택을 받아 어쩔 수 없이 꾸며야 할 겁니다. 아름답지

못하면 미의 신에게 질책받을 테니까요. 어쩌면 미의 신이 주인공에게 준 특별함을 거둬 가겠다고 으름장을 놓았을 수도 있습니다.

괴롭힘을 당하고 있기에 강해지기를 바랐던 주인공이라면, 오히려 자신을 선택한 신이 혹독한 훈련을 시켜 주길 기대할지도 모릅니다. 귀신을 무서워하는 무속인이라면, 어찌 되었건 계속해서 귀신을 봐야 하니 때문에 신이 일부러 잡귀를 퇴치하며 담력을 기르자고 제안할 수도 있는 일이고요.

주인공이 움직이지 않으면 서사가 쌓이지 않지요. 그러니 스토리를 시작하기에 앞서, 주인공에게 목표를 설정하고, 동력을 심어 주는 건 아주 중요한 일이랍니다.

주인공은 세계관 속에서 선인가, 악인가?

대부분의 주인공은 영웅설화의 주인공처럼 선한 역할을 맡습니다. 사람들은 도덕을 바탕으로 한 법치 국가에서 살아가기 때문이지요. 도덕을 바탕으로 살아가고 있는 사람들에게 있어서 사악한 주인공이란, 아스팔트 사이에 갑자기 나타난 진흙탕처럼 이질적인 존재로 받아들여진답니다.

그렇기에 사람들은 도덕적이지 못하고 비난받아 마땅한 주인공을 별로 좋아하지 않습니다. 심지어 자신도 그런 도덕적이지 못한 사람들 때문에 피해를 본 독자님들이라면, 주인공을 보면서 가해자를 떠올리게 되겠지요. 그럼 주인공을 이해하고 사랑하기는커녕, 주인공에게 거부감을 느끼고 읽지 않게 될 것입니다.

그렇기 때문에 주인공은 선해야 합니다. 다만 그 선의 기준이 책을 읽고 있는 독자일 뿐이지요. 주인공이 속한 세계에서 주인공이 사악하다며 욕을 먹고 있더라도, 독자님들이 보기에는 올바른 캐릭터라면 그만인 겁니다.

예시를 들어 봅시다. 우리가 잘 아는 고전소설인 〈홍길동전〉의 주인공은 어떠한 사람이었나요? 홍길동은 도적단의 두목입니다. 그리고 부하들을 이끌며 벼슬아치들의 재물을 빼앗고 다니는 인물이지요. 덕분에 임금이 홍길동을 잡아들이라는 명령을 내릴 정도입니다.

하지만 우리 중 그 누구도 홍길동을 '나쁜 사람'으로 기억하지 않습니다. 왜냐하면 그가 벼슬아치에게서 훔친 것들을 가난한 사람들에게 나누어주고 다닌다는 사실을 기억하기 때문입니다. 홍길동은 일단 남의 재물을 훔쳤기 때문에, 세계관 내에서 확실하게 '범죄자'의 딱지를 달고 살아갑니다. 하지만 그는 동시에 독자들의 입장에서는 누구보다도 선량한 사람인 셈이지요.

그러니 주인공이 작품 내에서 악명이 높고, 사람들에게 미움을 받는 건 전혀 상관이 없습니다. 이 부분에 있어서는 작가가 얼마든지 자유롭게 설정할 수 있지요. 심지어 주인공에게 살인마라는 딱지를 붙여 줘도 괜찮습니다. 중요한 건 '살인마'라고 불리는 주인공이 누구를 죽였는지, 왜 그 사람을 죽였는지입니다. 주인공이 죽인 사람이 '건실하게 살아가고 있는 20대 청년'이라면, 주인공은 독자님들에게 호감을 살 수 없을 겁니다. 하지만 주인공이 죽인 사람이 '사람을 스무 명이나 죽인 살인범'이라면 어떨까요? 만약 이 살인범이 사람을 스물이나 죽이고도 변호사를 마구 고용하여 솜방망이 처벌을 받았다면? 그래서 곧 출소를 앞두고 있었다면요? 출소를 앞둔 살인범을 죽인 주인공에게 박수갈채가 쏟아질 겁니다. 주인공이야말로 사회가 이뤄내지 못한 정의를 실천했다며 환호하는 사람도 있겠지요.

혹은, 주인공이 죽인 사람이 '아무도 모르게 사람을 죽인 살인마'나 '겉으로는 건실해 보이지만, 사실은 어려서 학교폭력 가해자였던 캐릭터'여도 괜찮습니다. 이 경우 대외적으로 살해당한 캐릭터에 대해 알려지지 않아, 작품 속에서 주인공이 비판받게 될 수도 있습니다.

하지만 괜찮습니다. 중요한 건 그 서사를 읽는 독자님이 살해당한 캐릭터

가 나쁜 놈이라는 걸 알고 있기만 하면 된다는 거지요. 죽임당한 캐릭터가 악하다는 걸 독자들에게 충분히 보여주었을 경우, 주인공의 포지션은 전혀 중요하지 않은 문제가 된답니다. 설령 주인공이 마왕이나 천마라고 해도, 독자들은 주인공의 행보를 응원하게 된다는 겁니다.

주인공이 극복해야 하는 난관을 설정하라

본격적으로 서사를 전개하기에 앞서, 남은 한 가지의 과제가 있습니다. 그건 바로 주인공을 나락으로 밀어 떨어트려 버리는 겁니다. 사람은 모든 걸 가지고 있을 때 가장 나태해집니다. 돈이 없으면 돈을 벌기 위해 일을 하고, 체력이 없으면 체력을 기르기 위해 운동이라도 할 텐데, 그 모든 걸 이미 가지고 있다면? 사람은 분명 그 상황에 만족하고 안주할 겁니다. 더이상 활동할 필요가 없다는 거지요. 이미 다 가지고 있는데 굳이 고생스럽게 일을 하고 노력할 이유가 없지 않겠습니까?

그러니 작가는 스토리의 맨 앞 단락, 기승전결 중 '기'에 해당하는 파트에서 주인공에게 결핍을 심어 줄 필요가 있습니다. 특히 이러한 결핍은 주인공이 욕망하는 것들과 깊게 연관이 되어 있을수록 좋지요. 주인공이 강함을 원하는 캐릭터라면 약하기 때문에 강한 사람들에게 모욕당하고 비웃음을 받던 과거를 줄 수 있습니다. 아니면 주인공의 주변 인물이 강한 인물들에게 짓밟혀 고통스러워했지만, 주인공이 아무것도 할 수 없어 비참해했다는 설정을 주어도 괜찮습니다. 이러한 장치가 생긴다면, 사람들은 필연적으로 주인공이 활약할 세상이 나타나기를 바랍니다. 어서 주인공이 특별한 인물의 간택을 받고, 능력을 얻어서 그놈들에게 복수해 주기를 기다리게 된다는 겁니다.

사실 독자님들은 '고구마'로 불리는 빌드업 파트가 끝나면 '사이다'라고 불

리는 보상 파트가 올 것을 알고 있습니다. 그러니 주인공을 나락으로 밀어 떨어트린 채로 시작하게 소설을 시작하게 되었을 경우, 독자님들은 바로 '아, 주인공이 이러한 환경을 극복하게 되겠구나'라고 유추하게 되지요. 그와 동시에 기대감을 갖게 됩니다.

그러니 작가는 소설의 도입 부분에서 독자님들에게 주인공의 결핍을 드러내 보여줄 필요가 있습니다. '주인공은 앞으로 이 결핍을 해소하고 행복해질 것이다'라고 독자님들에게 일러 주기 위해서이지요.

> **Tip!** 대중이 공통적으로 겪기 쉬운 결핍과 연관이 있으면 더 좋다.
> 한국은 빠른 경제적 성장에 비해 인권에 대한 인식이 느리게 성장했지요. 특히 개중에서 가장 발달이 느린 것이 아동권입니다. 그 때문에 현재까지도 부모에 대한 아픈 기억을 가지고 있는 사람들이 많습니다. 그리고 이런 상처를 가진 독자층은 연인, 또는 매체를 통해 그 결핍을 해소하려 하지요.
> 그러니 이런 결핍에 대한 스토리를 주인공에게 부여하고, 주인공으로 하여금 결핍을 딛고 일어서는 모습을 보여주는 것이 좋습니다. 보는 사람들에게 공감을 얻고, 동시에 희망을 안겨 주는 일이 되기 때문이지요.

첨삭과 응용은 중요하다

여러분은 『창작자를 위한 무속가이드』를 읽고 계신 만큼, 이런 세계관을 만들 때 무속과 관련된 이야기를 사용하게 될 수도 있습니다. 동양풍 작품을 쓸 때라면 더더욱 적극적으로 무속신앙이나 불교, 도교의 이야기를 차용하게 되겠지요. 하지만 이런 무속신앙의 이야기를 모두 다 작품으로 끌어와 사용할 수는 없습니다. 고증도 좋지만, 웹소설의 목적은 독자님들께 재미를 선사하는 것이기 때문이지요. 어려운 내용을 끝도 없이 나열하게 되면, 독자님들은 '이게 소설이야 아니면 다큐야?'라고 생각하게 되실 겁니다. 무속은 생각보다 철학적인 면모를 많이 가지고 있으니까요.

고로 우리는 이런 무속의 세계관을 가져올 때, 필연적으로 재해석을 거쳐야 한답니다. 예를 들어 실제 무속에 입문할 때엔 가리단지를 놓고, 그 다음 나의 신줄을 찾은 뒤, 정식으로 신내림을 받아야 합니다. 앞서 설명했듯 연좌제 제도가 있기 때문입니다. 하지만 독자님들이 보시기엔 이런 연좌제가 무척 불공평하게 보일 수가 있습니다. 이게 일종의 '고구마' 장치가 될 수도 있다는 거지요.

혹은 실제로 존재하는 요소인데도 서사를 진행하거나 서술의 방해물이 될 수도 있습니다. 그 경우엔 가차 없이 연좌제를 잘라 내는 것이 좋습니다. 자잘한 설정을 살리기 위해 작품의 매력을 죽이는 것보다, 그 설정을 없애는 것이 나으니까요.

또, 작가 자신이 이해하기 어렵거나, 납득하기 어려운 설정이 발견되었을 때에도 다듬거나 삭제하는 과정이 필요합니다. 자신이 이해하거나 납득하기 어려운 설정을 가져다 쓰게 된다면, 설명하는 과정에서 오류가 생길 수도 있기 때문이지요. 그렇게 되면 독자님들이 소설의 내용에 의문을 갖게 되고, 그 의문이 몰입을 깨는 상황을 만들 수도 있습니다.

부적을 쓰는 캐릭터라면 신내림을 받기 이전부터 부적을 썼다는 설정을 붙일 수 있고, 귀신을 설득하지 않고 주먹으로 두들겨 패 납득시키는 물리 퇴마사 캐릭터 주인공이 필요하다면 기꺼이 그런 캐릭터를 만들어도 괜찮습니다.

무속인이 저 또한 그런 방식으로 세계관을 만드는데, 감히 누가 무어라고 할 수 있을까요? 창작은 작가의 세상이고, 그런 창작물 안에서 삵가는 얼마든지 현실을 반영하거나 왜곡할 수 있답니다. 그러니 고증 때문에 스트레스를 받지 않으셔도 괜찮답니다. 다시 말씀드리지만 무속인인 저도 고증을 지키지 않을 때가 있으니까요!

매력적인 서사 만들기

웹소설을 선택할 때, 대부분의 독자들은 작품의 첫 5화를 보고 계속해서 그 작품을 읽을지 판단합니다. 초반부에서 '후반부에서 재미있는 이야기가 나올 것이다'라는 확신을 받아야 이 작품을 이어 보고 싶다는 생각을 하게 된다는 뜻이지요.

또한 조금 다른 부류의 독자님들도 계십니다. 바로 완결이 난 작품만을, 기존 독자의 평가를 통해 구매를 고려하는 분들이시지요. 이런 분들은 이 소설을 구성하고 있는 전체 기승전결, 즉 '서사'에 큰 의미를 부여하시는 분들입니다.

이 두 부류의 독자님들을 잡기 위해서는 매력적인 서사와 함께, 서사를 강조할 수 있는 '스킬' 또한 중요시되지요. 저 또한 이런 스킬의 도움을 많이 받았던 작가로서, 관련한 내용을 한 번 풀어 보려 합니다.

악역이 매력적이어야 한다

악역이 매력적이어야 좋은 작품이 된다는 말을 들어보신 적 있으신가요? 저는 몇 번인가 다른 동료 작가 분들에게 들어 본 경험이 있습니다. 그분들은 모두 '좋은 악역'을 만들어내기 위해서 엄청난 수고를 들이신 편이었지요.

그런데, 이건 악역이 주인공보다 멋있거나 대단해야 한다는 뜻이 아닙니다. 악역의 역할을 잘 수행하고, 서사에 충분한 영향을 행사해야 한다는 뜻이지요. 악역은 기본적으로 갈등을 생성하기 위해 만들어지는 캐릭터입니다. 서사의 입체성과 굴곡을 살려내어야 한다는 사명을 가지고 이 세계관을 살아가는 캐릭터라는 것이지요. 고로 '좋은 악역'이란 서사를 풍부하게 하는 악역을 뜻합니다.

악역과 주인공은 라이벌 관계인 경우가 많습니다. 그중에서도 악역이 갖지 못한 무언가를 주인공이 가지고 있기 때문에, 악역이 주인공에게 강한 열등감을 품은 경우가 많지요. 이 '무언가'는 특정한 인물일 수도 있고, 아니면 지위나 능력일 수도 있습니다. 아니면 재능이어도 충분합니다.

혹은 정치적으로 대립하는 관계로 설정할 수도 있습니다. 주인공은 황태자 파의 인물이고, 악역은 황제의 충신으로 서로 대립하게 될 수도 있습니다. 이 경우에는 주인공이 지지하는 황태자가 암살 위협을 당하는 식으로 악역의 존재를 부각시킬 수도 있지요.

다만 악역이 주인공을 미워하고, 주인공을 방해하는 이유가 지나치게 복잡해서는 안 됩니다. '악역이 왜 저런 짓을 하는가?'라는 질문을 했을 때 딱 잘라 설명하기 어려울 경우, 독자들의 몰입을 방해하게 될 수도 있기 때문이지요. 특히 초반 회차에서 악역에 대한 이야기가 길게 풀려 버리면, 주인공이 아니라 악역의 서사에 흥미를 느끼는 독자분들이 생기는 경우도 있습니다.

시간이 지나고 후반 회차가 되어, 독자들이 충분히 주인공과 친해졌다 싶으면 악역에게 마이크를 쥐어 주어도 괜찮습니다. 그때 즈음이면 악역이 자

신에 대한 이야기를 풀더라도 주인공을 버리고 악역을 선택하는 독자는 많지 않을 테니까요.

그러니 초반 회차에서 악역이 해야 할 일은 한 가지입니다. 바로 작품에 긴장감을 조성하는 것이지요. '주인공을 위협하는 사람이 있다', '주인공만큼 뛰어난 존재가 있다'라는 어필을 함으로써 읽는 사람으로 하여금 긴장감을 얻게 하는 것이지요. 초반 회차에서는 "쟤는 욕심이 많아서, 다른 사람들이 좀 잘하는 것 같으면 꼭 견제하더라" 같은 말로 다소 유치하게 악역을 설명해도 괜찮습니다. 이후 악역의 시점을 빌려 다시금 설명을 덧붙일 수 있으니까요. 예시를 들자면 이렇게 표현할 수 있을 것 같습니다.

조연A : "쟤는 욕심이 많으니까 조심해. 쟤 앞에서 말실수했다가는 일 년 내내 귀찮아질 거야. 쟤는 자기보다 공부 잘하는 애가 있다 싶으면 악을 쓰고 괴롭힌단 말이야."

악 역 : '시험에서 한 문제를 틀리면 열 대를 맞았다. 간혹 마킹 실수를 하거나, 운 나쁘게 두세 문제를 틀리는 날이면 다리에서 피가 나도록 매를 맞아야 했다.', '부모님의 집착은 날이 갈수록 심해졌다. 전교 석차가 1등이라도 떨어지면 방에 갇혀 하루종일 맞았고, 눈이 다 부르트도록 울어야 했다. 그러다 보니 나 또한 부모님처럼 점점 공부에 집착하게 되었다. 왜냐하면, 나는 맞기 싫었으니까.', '죽어라 노력해 전교 1등을 유지했다. 아니, 유지했었다. 순간기억능력을 지녔다던 전학생에게 전교 1등을 빼앗기기 전까지는.'

주인공의 매력을 여러 단계에 걸쳐 독자님들에게 어필하는 것처럼, 악역의 심리 묘사 또한 여러 시점을 빌려 표현될 수 있지요. 일종의 서술 트릭을 이용하는 겁니다. 이러한 과정을 거쳐 악역을 조명하게 되면, 사람들은 악역의 행동과 동기에서 개연성과 당위성을 느끼게 되고 서사는 더 자연스럽고 풍부해진답니다.

상과 벌은 확실히

독자님들은 바라던 만큼의 칭찬이 돌아오지 않아 부모님이나 선생님에게 서운해진 기억이 있으신가요? 아니면 좋은 실적을 냈음에도 불구하고 상급자의 태도가 시큰둥해서 슬퍼졌던 경험은요? 아마 한 번쯤은 있으실 겁니다.

소설 속에서도 이러한 '칭찬'은 비슷하게 작용합니다. 주인공이 뭔가를 해냈을 때, 주인공의 주변 인물들이 충분히 칭찬해 주지 않으면, 소설을 읽는 사람들이 찝찝함을 느낄 수도 있다는 겁니다.

'내가 보기에 주인공은 충분히 잘했는데, 왜 주변 사람들이 놀라지를 않지?', '주인공이 쟤를 구해줬잖아, 그런데 왜 쟤가 감사 인사를 안 하지?'라고 생각하고, 주인공의 주변 인물들에게 섭섭함을 느낄 수도 있지요. 그러니 주인공이 어떠한 일을 맡아 해결했을 때엔, 필연적으로 충분한 보상과 칭찬이 따라와야 합니다. 설령 주인공 자신이 자신의 업적을 대단치 않다고 느낄지라도, 주변 인물들은 그래서는 안 된다는 거지요.

'그런데 주인공하고 독자는 전혀 다른 사람이잖아. 왜 주인공이 칭찬을 받는데 독자가 기분이 좋아지지?'라는 의구심이 들 수도 있을 겁니다. 이 부분은 아이돌과 팬의 관계에 빗대어 생각해 볼 수 있습니다. 만약 내가 좋아하는 아이돌이 별다른 이유 없이 사람들에게 욕을 먹고 있으면 기분이 어떠실 것 같나요? 당연히 아이돌을 욕하는 사람들이 원망스럽고 밉겠지요?

그럼 반대로 내가 좋아하는 아이돌이 누군가에게 칭찬받고 있다면? 당연히 기분이 좋고 내가 좋아하는 아이돌이 자랑스럽게 느껴지겠지요. 이때 아이돌은 주인공이고, 아이돌을 좋아하는 팬은 독자인 겁니다. 그러니 주인공에 대한 칭찬과 보상은 언제나 충분해야 합니다. 오히려 넘쳐도 괜찮을 정도로요.

그렇다면 반대로 벌은 어떨까요? 벌 또한 상과 마찬가지로 확실해야 한답니다. 주인공을 괴롭힌 만큼 정확하게 돌려받아야 하지요.

길을 가던 중, 누군가와 시비가 붙었다고 가정해 봅시다. 거기다가 나는 가만히 있었는데, 상대가 갑자기 나를 때리기까지 했다면? 분명 그 사람이 벌을 받아서 후회하기를 바라게 될 겁니다. 그런데 신고 결과, 그 사람은 반성문 한 장을 쓰는 것으로 훈방조치를 받게 되었다는 대답이 돌아왔습니다. 그렇다면 피해자는 억울하고 황당한 마음을 느끼게 되겠지요.

죄를 지은 캐릭터에게 벌을 줄 때에는, 피해자의 입장에서 생각하고 벌을 내려야 합니다. 독자가 보며 '그래 이 정도는 벌을 받아야지'라는 말이 나와야 한다는 거지요. 읽는 사람으로 하여금 허망한 마음이 들지 않도록 해야, 독자들이 섭섭함과 불만을 느끼고 소설과 멀어지는 일이 생기지 않는답니다.

기승전결 안의 기승전결

스토리를 쓰다 보면 작품의 전개가 엉망이 될 때가 있습니다. 더 정확하게 말하자면, 실컷 깔아 놓은 떡밥에 비해 스토리가 미진하게 느껴지는 때가 오지요. 저 또한 이런 상황에 많이 부딪혀 보았습니다. 그 결과 작품의 결말이 망가진 적도 있지요. 결말을 망친 탓에 혹평에 시달린 뒤로, 저는 작품을 망치지 않기 위해 많은 방법을 시도해 보았습니다. 개중 가장 효과가 좋았던 건, 작품의 기승전결을 각각 또 다시 기승전결로 나누어가며 쓰는 것이었죠. 예시를 들어서 이것을 설명해 보겠습니다.

기 : 고등학생 나리는 아이돌이 되고 싶어 엄청난 노력을 들여 대단한 실력을 일궈냈지만, 얼굴이 예쁘지 않아 오디션에서 줄줄이 탈락한다.

승 : 그런 나리의 앞에 미의 여신이 나타난다. 알고 보니 나리는 미의 여신이 인간 세상을 여행할 때 낳았던 딸의 후손이었던 것. 미의 여신은 나리를 도와주는 대신, 자신의 신자가 되라는 제안을 한다. 나리는 그 제안을 받아들이고 엄청난 미인이 되어 아이돌로 데뷔하게 된다.

전 : 하지만 기쁨도 잠시, 나리의 과거 사진이 인터넷에 풀리게 된다. 나리는 성형 의혹과 함께 악플에 엄청나게 시달리게 된다. 거기다가 학창 시절 사이가 좋지 않았던 친구가 나리에게 학교폭력을 당했다는 거짓 폭로글까지 작성한다. 나리가 엄청난 상심에 빠져 있을 때, 나리와 친하게 지냈던 친구들이 나서 주기 시작한다. 나리가 학교폭력을 저질렀다는 건 모두 거짓말이라는 말과 함께, 미담이 줄줄이 업로드되었다. 개중에는 나리가 아이돌이 되기 위해 밤낮으로 연습을 하고, 자기관리도 혹독하게 했다는 내용도 포함되어 있었다.

미담이 업로드되자 여론이 뒤바뀌었다. 사람들은 나리의 선한 마음에 감동했고, 나리를 응원하는 사람들이 점점 늘어났다. 의혹이 불거지기 전보다 인지도가 늘어나는 결과까지 생겼다.

결 : 결국 거짓 폭로글을 작성한 사람은 사과문을 게시하고, 나리를 찾아와 무릎을 꿇고 사과하게 된다. 나리는 그 사람을 용서했지만, 거짓 폭로글로 인해 피해를 입은 소속사는 그 사람에게 막대한 피해보상액을 청구한다. 나리는 그 이후 단단한 지지층을 얻어 1군 아이돌의 반열에 이름을 올리게 된다.

이런 기승전결이 나왔다면, 여기서 한 번 더 기승전결을 나눠 작성합니다.

기 : 고등학생 나리는 아이돌이 되고 싶어 엄청난 노력을 들여 대단한 실력을 일궈냈지만, 얼굴이 예쁘지 않아 오디션에서 줄줄이 탈락한다.

➡ **기-기** : 나리는 메시지를 보며 한숨을 쉰다. 20xx년 xxx기 공채 오디션에서 탈락하셨습니다. 아쉽지만 다음 기회를…… 이라는 익숙한 메시지의 내용이 보인다. 이번에도 오디션에서 탈락한 것이다.

➡ **기-승** : 나는 정말 안 되는 걸까. 실력이 아무리 좋더라도 얼굴이 예쁘지 않으면 정말 아이돌을 할 수 없는 건가? 나리는 스스로의 얼굴이 밉다. 더 예쁘게 생겼더라면, 아니 성형으로라도 나아질 수 있는 얼굴이었다면 좋았을 텐데. 그런 생각까지 하게 된다.

- ➡ **기-전** : 하지만 그렇게 생각하는 와중에도 일과는 게을리하지 않는다. 나리는 매일 하는 보컬 트레이닝과 운동을 끝까지 마치고 집에 돌아온다. 피곤한 몸을 침대에 눕히고 나니 허망한 마음이 든다. 그 모습을 누군가가 보고 있었다. 하지만 나리는 그 사람이 눈에 보이지 않는 듯, 평소처럼 혼잣말을 중얼거린다. "나도 하루만이라도 좋으니 예뻐 보고 싶다. 아이돌이 되고 싶어."
- ➡ **기-결** : 나리는 그 말을 끝으로 잠에 든다. 그리고 나리의 말을 들은 누군가가 만족스러운 미소를 짓는다.

땅을 다지기 전에 건물을 올려 버리면 지진 한 번에 건물이 무너질 겁니다. 땅이 고르지도, 단단하지도 않기 때문이지요. 글을 쓸 때 큰 줄기를 정하고 세부적인 내용으로 나눠 나가는 작업은 땅 고르기와 비슷한 역할을 합니다. 스토리의 전체적인 흐름이 흔들리지 않게 잡아주는 역할이 되는 거지요.

이러한 나누기 작업은, 각 에피소드의 기승전결이 만들어질 때까지 하는 것이 가장 좋습니다. 그리고 거기에서 기/승/전/결을 각각 1화에서 2화 분량으로 쓰는 거지요. 이런 방식을 거치게 되면 글을 쓸 때 전개가 멋대로 널뛰거나 일그러지는 경우를 예방할 수 있답니다.

물론 몇몇 천재적인 작가의 경우, 그 자리에서 즉흥적으로 스토리를 짜 나가는 식으로 작업을 하기도 합니다. 첫 문장을 쓰면 그 다음 문장이 생각나고, 그 다음 문장을 쓰다 보면 알아서 떡밥이 깔리고 기승전결이 풀려 나온다고 말하는 사람도 있지요. 하지만 모두가 천재일 수는 없는 법입니다. 그리고 천재가 아닌 이상, 위와 같은 방법으로 작업을 하다 보면 문제가 생길 수밖에 없어요. 그러니 우리는 다소 귀찮더라도, 이러한 '서사 다지기'의 방식을 이용해 글을 쓸 필요가 있답니다. 억울하니 저는 다음 생에 천재로 태어나기로 했어요. '내가 빙의할 글 미리미리 써 둔다'라는 마음가짐으로 말이지요.

평일 뒤엔 주말이 오고, 에피소드 사이엔 휴식이 온다

혹독한 야근을 매일같이 이어나간다고 생각해 보세요. 상상만으로도 피곤한 느낌이 들지 않으신가요? '아 벌써부터 지겨워', '그럴 바엔 죽는 게 낫겠다'라는 생각을 하고 계실 수도 있겠지요.

소설 또한 마찬가지입니다. 독자는 필연적으로 소설을 읽을 때 몰입이라는 것을 하게 됩니다. 그 경우, 소설 내부의 피로도가 독자에게 전이되는 효과가 발생하기도 하지요. 사건이 많이 발생하고, 작품 속 캐릭터가 고생을 하는 에피소드일수록 몰입하고 있는 독자의 피로도가 높아진다는 것입니다. 이때 숨 돌릴 틈도 주지 않고 다음 에피소드가 시작되어 버리면, 읽는 사람은 지치게 됩니다. 그렇기 때문에 중요도 높은 에피소드의 뒤에는, 휴식과 평화로운 일상을 담은 에피소드를 배치해줄 필요가 있습니다.

이러한 '일상 파트'는 휴식과 함께 예고편의 기능을 할 수도 있습니다. 이전에 던졌던 떡밥을 살짝 상기시켜 주는 것으로, 다음 에피소드에 있을 갈등을 예고해 주는 것이지요. 아주 먼 예전 회차에서 던졌던 떡밥이라면, 떡밥을 회수할 때가 되었을 때 바로 과거의 인물을 떠올리기 어려워집니다. 글을 매일같이 쓰는 작가들의 경우에도 내용이 바로바로 떠오르지 않는 경우가 많을 정도이지요. 그러니 글을 전개할 때, 글을 읽을 독자님들을 위해 과거의 사건은 한 번 더 간략하게 설명해주는 쪽이 좋습니다. 그때 사용하기 가장 좋은 것이 바로 '일상 파트'입니다.

"맞다. 예전에 복도에서 마주쳤던 그 애 있잖아.", "예전에 네 물건 훔쳐갔던 그놈 퇴학당했대.", "그때 너한테 이상한 소리 했던 무녀 말이야, 사당에서 쫓겨났대." 같은 식으로 떡밥을 언급하면, 독자님들은 그 떡밥의 내용을 다시 확인하고 곱씹게 됩니다. 그리고 그 곱씹음은 다시 서사에 대한 몰입으로 돌아오게 된답니다. 동시에 작가는 잠시 가벼운 에피소드를 쓰며 한숨 돌릴 시간을 벌게 되지요. 그러니 소설의 내용이 지나치게 진지하고 복잡해

졌을 때는, 작가와 독자 모두를 위해 가벼운 에피소드를 추가하는 것도 나쁘지 않은 선택이 될 거랍니다.

쉴 틈 없이 일하는 주인공을 위해, 그를 걱정스럽게 여긴 주변인이 일부러 휴식 시간을 마련해 주었다는 설정을 넣어도 괜찮습니다. 철저한 동양풍 장르라면 과로하는 주인공을 본 왕이나 신이 '가여우니 도와줘야겠다'고 생각해 그를 무릉도원에 데려가는 에피소드를 넣을 수도 있지요. 이러한 휴식 에피소드에서 주인공을 향한 주변인의 애정이나, 주인공이 신의 사랑을 독차지하고 있기에 휴가를 받았다는 서술을 넣는 것도 아주 좋답니다. 그것만으로도 캐릭터 간의 서사가 돈독해지거나, 사이다에 준하는 특별함이 생기기도 하기 때문이지요.

이목을 끄는 스킬

　이성에게 인기를 얻기 위해서는 나 자신을 가꿀 필요가 있습니다. 손톱을 깨끗하게 정리한다거나, 좋은 향기가 날 수 있도록 청결에 신경을 쓴다거나 하는 식으로요. 그리고 이런 청결하고 깔끔한 모습은 타인과의 첫인상에도 큰 영향을 끼치지요.

　독자와 소설 사이에서도 마찬가지입니다. 독자들은 초반 회차를 통해 소설의 향방을 유추하고, 이 소설이 과연 재미있을지를 판단하게 된답니다. 그리고 재미가 없을 것 같다는 판단이 서면 다른 소설을 찾아 떠나게 되지요.

　그러니 초반 회차에서는 독자들이 '이 소설은 나에게 어떤 재미를 줄 것이다'라고 알아차릴 수 있도록 어필하는 것이 좋습니다. 이번 챕터에서는 이러한 스킬에 관한 이야기를 해 보도록 하겠습니다.

초반 5화는 강렬하고 확실하게

소설의 첫인상을 결정하는 부분이 바로 초반 5화입니다. 사실 요새는 좀 더 나아가 3화까지의 내용에서 승부를 볼 필요가 있다고들 하지요. 이 극초반부의 내용에서 독자들에게 전달해야 하는 내용은 총 3가지입니다. 첫 번째는 주인공의 성격에 대해 알려주어야 하며, 두 번째로는 세계관에 대한 요약된 설명을 마쳐야 합니다. 그리고 세 번째로 전달해야 하는 게 바로 주인공의 목적이지요.

'세상만 구한 다음 백수가 되어 놀 것이다', '나는 이 거지 같은 공작저에서 살아남고야 말겠다' 같은 종류의 대사는 대부분 초반 회차에서 등장합니다. 특히 주인공의 포부를 명확하게 하기 위한 대사입니다. 그리고 독자들은 이러한 포부를 읽으며 주인공을 위협할 가장 큰 갈등을 짐작하게 되는 거지요.

그리고 소설 속에서 주인공의 포부는 대체로 쉽게 이뤄지지 않습니다. 주인공의 욕망이 이뤄지는 건 완결 부근이어야 하기 때문이지요. 고로 독자님들은 포부를 읽은 뒤, 이러한 생각을 하기에 이릅니다.

'아, 이 캐릭터는 죽기 싫구나. 그럼 분명 죽을 고비를 여러 번 넘기겠네.'
'이 캐릭터는 주변 인물들을 피해 도망가고 싶구나. 그러면 분명 주변 인물들이 들러붙겠네.'
'얘는 게으르게 살고 싶어 하네. 그러면 분명 미친 듯이 일만 하는 전개가 되겠다.'
'능력을 숨기겠다고 했으니, 분명 능력을 못 숨기고 사람들에게 찬사받게 되겠구나.'

그리고 이러한 유추는 전개에 대한 기대가 됩니다. 더 쉽게 말하자면 '이전에 읽었던 비슷한 작품도 재미있었어, 그러니까 이 작품도 재미있을 거야'라고 생각할 수 있게 도와주는 역할입니다. 같은 이유로, 초반 회차에서는 '사이다'라고 불리는 보상 파트를 빼곡하게 설정하는 것이 좋습니다. 주인공의 능력을 강조하여, 독자로 하여금 '이 캐릭터는 이러한 능력을 가지고 있구나, 그럼 앞으로 이 능력을 응용해서 갈등을 극복하겠네'라고 느끼게 만들기 위함이지요.

만약 주인공에게 아주 가까운 미래의 일을 예지할 수 있는 능력이 있다고 생각해 봅시다. 이 경우, 초반 5화 안에서 주인공이 능력을 사용하여 큰 성공을 거두는 일이 한 번이라도 등장해야만 합니다. 왜냐하면 '주인공에게는 미래를 예지하는 능력이 있다'라는 한 문장으로는 주인공의 능력을 실감하기 어렵기 때문이지요. 이때 주인공의 성공을 극대화시키기 위해, 주인공과 정반대의 의견을 가진 캐릭터를 조연으로 붙여 줄 수도 있습니다.

"곧 몬스터가 나올 거야. 이상한 소리가 들렸어."
사실은 미래를 예지하는 능력으로 몬스터가 나오는 걸 본 거지만. 하여튼 지금 중요한 건 그게 아니다. 중요한 건 곧 여기에 히드라가 나타날 거라는 거지.
'제이드가 3서클의 검사이긴 하지만, 히드라를 상대할 만큼 강하지는 못해.'
그러니 지금 우리가 택해야 하는 선택지는 단 하나. 꽁지가 빠져라 도망가는 거다.
"몬스터의 발자국을 확인했다니까. 지금 당장 여기를 떠나야 해!"
"아르타 영지는 평화롭기로 유명한 곳인데, 무슨 소리를 하는 거야?"
"내버려 둬. 저 자식 원래 이상한 놈이잖아. 요새 좀 정신을 차렸나 싶었는데, 이런 식으로 또 시답잖은 장난을 치고 싶었나 보지."

이런 식으로 갈등이 생성되었을 경우, 이후 문제가 해결되었을 때 독자는 더욱 큰 카타르시스를 얻을 수 있습니다. 주인공을 신뢰하지 않은 캐릭터들이 민망해하고, 주인공은 문제를 예측해내고 해결하는 데 일조한 인물로써 주변인들에게 신뢰를 얻을수록 더 큰 카타르시스가 찾아오지요. 그리고 이 사건을 해결하는 과정에서, 독자는 주인공이 능력을 '어떤 방식으로' 사용하는지, 능력의 한계가 어디까지인지를 확인하게 됩니다. 주인공의 능력에 대한 실감을 얻게 된다는 거지요. 이런 방식으로 주인공의 능력을 설명하게 되면, 독자는 주인공을 더 잘 이해하고 주인공과의 거리감을 좁힙니다. 그리고 이러한 이해는 곧 독자님들이 작품에 몰입할 요소가 되어 준답니다.

> **Tip!** 이렇게 '주인공을 신뢰하지 않는 캐릭터'는 오래된 서사무가나 고전소설에서도 찾아볼 수 있습니다. 바리공주의 서사무가에서도, 바리공주를 제외한 여섯 언니가 이러한 역할을 맡기도 하지요. 특정 전승에서는 바리공주가 지옥으로 떠난 사이 "바리공주가 성공할 리가 없다. 그러니 우리끼리 아버지의 장례를 치르고, 아버지의 왕위를 빼앗자."라고 여섯 공주가 도모하는 장면이 서술되기도 한답니다.

캐릭터의 입을 빌려 서술하자

작품을 쓰다 보면, 세계관이나 작품 내의 고유한 설정에 관해 서술해야만 할 때가 옵니다. 하지만 독자들은 이러한 설명 파트에 지루함을 느끼시는 경우가 많지요. 전개상 그게 꼭 필요한 설명이더라도, 서술이 너무 길어지면 불만이 생기고야 맙니다. 앞서 소개한 서사무가도, 구전으로 전승되는 특성상 서술이 길지 않고 대화와 동작 묘사가 많다는 점도 참고할 수 있겠습니다. 그렇다면 이러한 부분을 해소하기 위해서는 어떤 방법을 사용할 수 있을까요? 대표적인 방법이 바로 캐릭터의 입을 빌려 서술하는 것입니다. 예시를 들어보겠습니다.

> 주인공의 동료가 악역의 공격으로 독을 복용했습니다. 그리고 이러한 독은 '무명초'라고 불리는 독초로 만들어지는데, 복용하게 되면 처음에는 가벼운 열감기 증세를 보이며, 이후에는 붉은 반점이 생기다가 호흡곤란을 일으켜 사망에 이르게 되지요. 그리고 이러한 무명초를 해독하기 위해서는 특별한 약이 필요합니다.

이러한 내용을 줄글로 설명하게 된다면, 내용에 대한 집중도가 떨어지게 됩니다. 줄글만으로 이루어진 내용은 집중력을 일정 이상 요구하기 때문이지요. 그렇기 때문에 이런 내용을 서술하게 되었을 땐 주인공이나 주변 인물들의 대사를 적극적으로 이용하는 것이 좋습니다.

"단순한 열감기인 줄 알았는데…. 이것 봐, 몸에 반점이 올라오기 시작했어."
"어떤 색의 반점이지?"
"붉은색 같은데?"
"붉은색이라면…."
노아의 표정이 굳어 들었다. 짐작이 가는 거라도 있는 모양이다.
"무명초 같은데?"
"무명초?"
"무명초라면 나도 알아. 처음엔 열감기 증세를 보이다가, 나중에는 몸에 붉은 반점이 올라오다가 호흡곤란으로 죽는 풀이잖아."
"그럼 이안은 죽는 거야?"
일행의 얼굴이 새파랗게 질려들었다. 그 모습을 본 노아가 고개를 가로저었다.
"해독에 쓰이는 약초가 있어. 더 늦기 전에 약초를 구해 오자."

그 밖에, '벌전'이라는 단어를 설명할 때에도 '신이 내리는 벌이다.'라는 줄글보다 대사처럼 "벌전은 신이 내리는 벌 같은 거야. 천벌이라고도 하지." 같은 식으로 서술할 때 이해도가 올라갑니다. 이런 식으로 캐릭터들의 입을 빌려서 서술을 하게 된다면, 이해에 대한 피로를 줄이고 높은 집중력을 유지할 수 있습니다. 그렇게 될 경우 독자님들은 이 작품에 대한 흥미를 더 길게 유지할 수 있겠지요.

매력적인 주/조연 캐릭터를 이용하기

주인공 혼자서 서사를 끝까지 이어나갈 수는 없지요. 서사를 만들고, 갈등을 빚기 위해서는 무조건 또 다른 캐릭터가 필요합니다. 그리고 이런 주/조연 캐릭터가 매력적일 때, 독자들은 색다른 재미를 느끼게 됩니다. 그리고 주인공을 포함한 모든 캐릭터가 매력적인 소설의 경우 이른바 '장르'가 되는 경우가 있지요. 고정 팬층이 단단하게 생기고, 일정 이상의 인지도를 가진 작품

이 될 수 있다는 겁니다.

그렇다면 이런 매력적인 조연 캐릭터를 만들기 위해서는 어떠한 노력을 해야 할까요? 주인공을 만들었을 때와 마찬가지로, 캐릭터에게 독특한 특징을 부과하는 것이 가장 대표적이랍니다. 독특한 말투를 쓰는 캐릭터라거나, 아니면 사교적인 성격으로 모두에게 사랑받는다는 설정을 줄 수도 있지요.

혹은 가장 간편한 방법으로, 역사적인 인물을 차용하는 방법도 있습니다. 무속을 배경으로 한 작품에서는 더욱 사용하기 편한 방법이지요. 괴물과 싸우는 작품의 경우, 과거의 유명한 영웅을 불러와 특정한 캐릭터에 입힐 수도 있습니다. 이순신이나 여포, 아니면 화랑이었던 김유신 장군을 특정한 캐릭터가 받았고, 그렇기 때문에 싸움을 아주 잘하게 되었다는 설정을 부과할 수 있다는 거지요.

아이돌을 중점적으로 다루는 작품이라면, 주인공에게 뮤즈(예술의 신)의 가호를 받은 동료가 생긴다는 설정을 넣을 수도 있지요. 그게 아니면 재수신인 대감신이나, 금전적인 복을 불러오는 용신이 깃든 캐릭터가 주인공에게 호감을 보이게 할 수도 있습니다. 또한 이런 '신'의 사랑을 받는 캐릭터들은 자신의 신이 주관하는 분야에서만큼은 얼마든지 뛰어난 두각을 보여도 된다는 장점이 생기지요. 신이라는 존재가 개연성을 부여하는 겁니다.

그러니 이런 캐릭터를 이용해 고대 연극의 데우스 엑스 마키나처럼, 위급하던 상황을 반전시키는 형태의 연출을 할 수도 있겠지요. 물론 이런 연출은 너무 자주 등장하면, 작품의 긴장감을 떨어트릴 수 있습니다. 매 에피소드에서 반전을 넣기보다는, 적당한 주기로 사용해 주시는 것이 좋답니다.

| 나가는 말 |

무교(巫敎)가 여타 다른 종교처럼 자리매김하기를 바라며, 이 책을 마칩니다. 읽어 주신 분들께 감사의 인사를 올립니다.

_밀리

| 참고자료 |

단행본

- 홍태한, 『서울굿의 다양성과 변화』, 민속원, 2018.
- 노승대, 『사찰에는 도깨비도 살고 삼신할미도 산다』, 불광출판사, 2019.
- 조셉 캠벨, 『천의 얼굴을 가진 영웅』, 민음사, 2018(개정판)

참고문헌

- 강충구, 「전염병 치료로서 도교 부적 - 청미파의 『道法會元』을 중심으로 -」, 『도교문화연구』54, 2021.
- 김수정, 「부적을 만나다: 조선불교에서의 안산(安産)부적」, 『미술사와 문화유산』10, 2022.
- 문상련, 「불교 부적(符籍)의 연원과 전개 - 돈황 사본에 실린 불교 부적을 중심으로-」, 『불교학보』101, 2023.
- 진수현, 「≪조선왕조실록≫에 나타난 귀신 인식 유형」, 『다문화콘텐츠연구』42, 2022.
- 柳江夏, 「사물 기원의 귀鬼, 도깨비와 정괴精怪의 비교 연구」, 『중국어문학 논집』139, 2023.
- 이용식, 「인천 지역 무당집단의 형성과 특징」, 『인천학연구』16, 2012.
- 최경국, 「일본 鬼(오니)의 도상학 Ⅰ」, 『日本學硏究』16, 2005.

- 최길성, 「무라야마 지준(村山智順)과 아키바 다카시(秋葉隆)의 무속 연구」, 『한국무속학』23, 2011.
- 홍태한, 「서울굿판에서 무속 지식의 전승과 교육」, 『어문학교육』44, 2012.

인터넷 자료

- 국사편찬위원회 한국사데이터베이스 https://db.history.go.kr/ (접속일 2024-07-04)
- "〉주제로 본 한국사 〉한국의 건국 신화 읽기 〉 2. 고구려의 주몽 신화 읽기 〉 2 고구려 주몽 신화의 전승 자료와 내용", 국사편찬위원회 우리역사넷, http://contents.history.go.kr/front/ht/view.do?levelId=ht_001_0030_0020_0030, (접속일 2024-04-01)
- "멩두", 한국향토문화전자대전, https://terms.naver.com/entry.naver?docId=2627469&cid=51955&categoryId=55505 (접속일 2024-07-08)
- "조선왕조실록", 국사편찬위원회, https://sillok.history.go.kr/main/main.do, 접속일 2024-04-01, 본문에 나오는 모든 조선왕조실록 기록은 국사편찬위원회의 조선왕조실록을 사용함
- "한국사 연대기-고대 경주-황룡사지-황룡이 나타난 신라의 국찰(國刹)", 국사편찬위원회 우리역사넷, http://contents.history.go.kr/mobile/kc/view.do?levelId=kc_r100050&code=kc_age_10 (접속일 2024-04-01)
- 김위석, "약사여래", 한국민족문화대백과사전, https://encykorea.aks.ac.kr/Article/E0035327 (접속일 2024-07-07)
- 박순호, "임경업장군신", 한국민족문화대백과사전, https://encykorea.aks.ac.kr/Article/E0047368, 접속일 2024-07-07
- 박진화, "단골", 디지털김제문화대전, http://www.grandculture.net/gimje/toc/GC02601581 (접속일 2024-04-01)
- 오문선, "대감단지", 한국민속대백과사전, https://folkency.nfm.go.kr/kr/topic/detail/1937, 접속일 2024-07-07
- 이경엽, "신을 받은 무당과 세습 무당", 우리역사넷, http://contents.history.go.kr/mobile/km/view.do?levelId=km_038_0050_0030_0020 (접속일 2024-04-01)
- 전경목, "일월신에게 절하기", 한국민속대백과사전, https://folkency.nfm.go.kr/

kr/topic/detail/4747 (접속일 2024-07-07)
- 조흥윤, "별상(別上)", 한국민족문화대백과사전, https://encykorea.aks.ac.kr/Article/E0023030 (접속일 2024-07-07)
- 최길성, "남이장군신", 한국민족문화대백과사전, https://encykorea.aks.ac.kr/Article/E0012107 (접속일 2024-07-07)
- 현용준, "이공맞이", 한국민속대백과사전, https://encykorea.aks.ac.kr/Article/E0043636 (접속일 2024-07-08)
- 조흥윤, "제석(帝釋)", 한국민족문화대백과사전, https://encykorea.aks.ac.kr/Article/E0051301 (접속일 2024-07-07)

기사

- 이병왕, 「한국교회, 새마을운동 초기 이렇게 반응했다」, 『뉴스앤넷』 https://www.newsnnet.com/news/articleView.html?idxno=2073
- 홍성배, 「남근숭배 민속 숨쉬는 '19금 마을' 가볼까」, 『강원도민일보』https://www.kado.net/news/articleView.html?idxno=714715
- 유명옥, 「[유명옥의 샤머니즘 이야기] 연산군이 굿을 좋아한 이유」, 『데일리스포츠한국』, https://www.dailysportshankook.co.kr/news/articleView.html?idxno=206284

사용 이미지

- 본문에 사용된 사진 자료들은 207p 오니가와라 사진을 제외하고 모두 'e뮤지엄'에서 작성하여 공공누리 제1유형으로 개방한 퍼블릭 도메인 사진을 이용하였으며, 모두 'e뮤지엄', http://www.emuseum.go.kr/에서 무료로 다운받으실 수 있습니다.
- 207p 오니가와라 사진은 위키커먼스에서 받은 퍼블릭 도메인 사진입니다.

창작자를 위한 무속 가이드

1판 1쇄 발행 2024년 11월 30일

저　자 | 밀리, 아폴로니아
발행인 | 김길수
발행처 | (주)영진닷컴
주　소 | (우)08512 서울특별시 금천구 디지털로9길 32
　　　　　갑을그레이트밸리 B동 1001호
등　록 | 2007. 4. 27. 제16-4189호

ⓒ 2024. (주)영진닷컴
ISBN | 978-89-314-7738-2

이 책에 실린 내용의 무단 전재 및 무단 복제를 금합니다.
파본이나 잘못된 도서는 구입하신 곳에서 교환해 드립니다.

YoungJin.com Y.
영진닷컴